觀光資源概要
Tourism Resources Introduction

許怡萍｜編著

自 序

　　「觀光資源概要」這項科目堪稱是領隊導遊證照考試裡，範圍最廣（幾乎可說沒有範圍）、題型最五花八門的一科，對許多考生而言，也是最難準備（或者說，不知從何準備）的一科。但是，我們仍可從近幾年的考古題約略看出主考官的命題偏好。以下針對有意報考的讀者，提供幾項建議：

一、多關心兩岸近幾年來較夯的觀光景點，特別是生態觀光的部分

　　隨著兩岸交流日益頻繁，中國大陸的觀光景點亦成為考試重點，除了本書所提供的內容，考生還須多留意旅遊業新包裝的大陸行程。而生態觀光隨著環保議題為全球所重視，出現在考題裡的比例也越來越高，特別是一些因氣候變遷或暖化對觀光資源所造成的影響。

二、腦袋裡隨時存放世界地圖

　　熟悉世界地圖能讓自己在準備時，更有概念，可以的話，隨時攜帶一支筆、一張紙，畫出屬於自己的世界地圖。此舉不但有助於記憶，也有助於複習；即便是在應考時免不了有幾題應答不了而必須猜測答案時，也能因為腦中存有地圖概念而提高答對的機率。

三、對於氣候、地形及當地農林漁牧礦業之間的關聯性須能融會貫通

　　氣候與地形會相互影響，而當地的農林漁牧礦業的發展與前述兩項更有絕對的關聯性，若能將此三者融會貫通，會發現不論考題怎麼出，只要知道地形便不難猜出氣候，而一旦瞭解氣候，當地特產便能略曉一二。

四、少看八卦新聞，多看旅遊節目

電視上有許多旅遊節目，可幫助考生以輕鬆有趣的方式獲取國內外的旅遊知識，或透過主持人清楚有系統的介紹，快速瞭解當地的風俗民情。以這種方式學習，由於搭配了聲光的刺激，會在腦海中留下較深刻的印象，比起一直坐在書桌前死背文字內容，效果可謂高出許多。因此，留點時間讓這些優質的旅遊節目或知識性節目幫您上個課吧！

五、多做考古題

做考古題有助於重點整理及複習。筆者的建議是，不僅要多做考古題，重要的是要勤於做考古題。因為，透過考古題的練習能夠發現自己有哪些部分尚未準備充足。建議考生在閱讀完本書以及練習完章末習題後，再做前三年的考古題演練（別忘記要計時），相信成就感會大於挫折感！

世界其實沒想像中的大，金字塔、木乃伊也不是只有埃及才有，只要考生保持著一顆渴望探索世界的赤子之心，就算不為考試，也能為自己帶來更廣闊的視野。

預祝所有的考生皆能順利取得證照！

許怡萍

2013.06

目　錄

觀光資源概要

Chapter 1

台灣歷史

第一節　史前時代

　　史前時代是指文字發明之前的時代，文字發明之後稱為歷史時代。就地質而言，台灣與大陸為一體，兩者間的台灣海峽，深度約在數十公尺，甚少超過 80 公尺，曾經歷過幾次冰河時期而造成海平面的下降，海峽於是成為陸橋，連接台灣與大陸。直至最近的一萬年，仍有數度海退時期，使得海峽只留下狹窄的水道，而大陸文化也因此得以東傳。在台灣本島上發掘到許多與大陸的同期文化類同的史前遺物，例如高雄獅公山（林園區鳳鼻頭山）上發掘的「鳳鼻頭文化」、新北市八里區大坌坑發掘的「大坌坑文化」、台南市左鎮區菜寮溪流域發現的「左鎮人」頭蓋骨化石、台東長濱八仙洞發現的「長濱人」遺物，都證明了史前時代部分台灣人來自亞洲大陸的事實。

　　史前時代又分為舊石器時代、新石器時代以及金屬器時代，各時代的台灣遺址介紹如**表 1-1**。

表 1-1　史前時代的台灣文化遺址

名稱			出現年代（約）	文化層	重要挖掘時間	挖掘地點
舊石器時代	打製石器	1. 長濱文化遺址	50000-5000 年前	礫石器 石片器	1968 -1970 年 台大考古隊	台東縣長濱鄉八仙洞 （海蝕洞穴）
		2. 網形文化遺址	50000-7000 年前	先陶文化		苗栗縣大湖鄉新開村
		3. 左鎮文化人	30000-20000 年前	先陶文化		台南市左鎮區 菜寮溪河床
		4. 小馬洞穴遺址	5800 年前	先陶文化 或稱 先農耕文化	1989 年 黃士強	台東縣東河鄉小馬
		5. 鵝鑾鼻第二遺址		先陶文化	1982 年 李光周	屏東縣恆春鎮鵝鑾鼻

（續）表 1-1　史前時代的台灣文化遺址

		名稱	出現年代（約）	文化層	重要挖掘時間	挖掘地點
新石器時代	磨製石器	1. 大坌坑文化遺址	7000-5000 年前	粗繩紋陶文化（有根栽作物）	1958 年盛清沂 1964 年張光直	新北市八里區大坌坑（觀音山山腰）
	農作物栽培	2. 牛罵頭文化遺址	5000-4000 年前	細繩紋陶文化	1974 年 Dewer	台中市清水區
		3. 牛稠子文化遺址	5000-4000 年前	繩紋紅陶文化	1976 年黃士強	台南市仁德區鎖港
		4. 東部繩紋紅陶文化遺址	4400-3300 年前	繩紋紅陶文化 細繩紋陶文化		東海岸花蓮、台東一帶及新北市八里區舊城遺址
	稻米蔬菜	5. 芝山岩文化遺址	3600-3000 年前	彩陶 黑皮陶 有六個文化層	1896 年日本人栗野傳之丞	台北市芝山岩（全台第一個被發現的遺址）
		6. 圓山文化遺址	4500-2000 年前	圓山文化層 有段石斧文化	1897 年 3 月伊能嘉矩 宮村榮一	台北市圓山貝塚（台北市兒童育樂中心所在地）
		7. 訊塘埔文化遺址	4300-3500 年前			新北市八里區訊塘埔（廖添丁廟旁）
		8. 植物園文化遺址	2700-2000 年前	方格印紋厚陶	1900 年日本人佐藤傳藏	台北市植物園
		9. 營埔文化遺址	3700-2000 年前		1964 年宋文勳	台中市大肚區營埔里
		10. 大湖文化遺址	3500-2000 年前		1938 年金關丈夫	高雄市湖內區
	開始有陶器	11. 鳳鼻頭文化遺址	3200-2000 年前	黑色劃紋陶	1965 年張光直	高雄市林園區鳳鼻頭
		12. 卑南文化遺址	3500-2000 年前	板岩石柱 石板棺 素面陶	1896 年鳥居龍藏 1930 年鹿野忠雄	台東縣卑南鄉南王村（台灣最大考古遺址）
		13. 麒麟文化遺址（又稱巨石文化）	3200-2000 年前	巨石文化層、岩棺、石壁、單石		台東縣成功鎮麒麟
		14. 花岡山文化遺址	3100-2000 年前	巨石文化層（有大型陶製甕棺）		花蓮市花岡山
		15. 大瑪璘文化遺址	3500-2000 年前	劃紋陶 印紋陶	1949 年李濟 石璋如	南投縣埔里鎮烏牛欄（愛蘭台地）

（續）表 1-1　史前時代的台灣文化遺址

		名稱	出現年代（約）	文化層	重要挖掘時間	挖掘地點
金屬器時代	已使用鐵器	1. 十三行文化遺址	2300-400 年前	幾何型印紋陶 已使用金銀銅 鐵器及玻璃製品	1957 年 台大教授 林朝棨	新北市八里區十三行貝塚 可能是平埔族凱達格蘭和噶瑪蘭族的祖先
		2. 番仔園文化遺址	2000-400 年前	棕色印紋陶灰 黑色劃紋陶		台中市大甲區頂居里番仔園貝塚 （鐵砧山山麓）
		3. 大邱園文化遺址	1800-800 年前			濁水溪中游 南投縣集集
		4. 蔦松文化遺址	2000-400 年前	紅褐色陶為主		台南市永康區 蔦松里貝塚
		5. 北葉文化遺址	1600-400 年前			屏東縣瑪家鄉
		6. 龜山文化遺址	1200-400 年前			恆春鎮車城鄉 射寮村龜山
		7. 靜浦文化遺址	1300-400 年前	鐵器 青銅器		花蓮縣豐濱鄉靜浦

資料來源：教育部學習加油站，台灣教師聯盟教材研究組，網址 http://content.edu.tw/local/changhwa/dachu/taiwan/h/h2/h21/h214.html。

第二節　荷、西時期

壹、荷蘭占領台灣的原因

　　在中國古代的文獻裡，台灣被稱為「蓬萊、貸輿、瀛洲、島夷、夷州、琉求」等。元代元世祖，在澎湖首次設立了官府「澎湖巡檢司」，負責台灣澎湖的事務，隸屬泉州同安縣。元代所稱的琉求，明代所稱的小琉球，許多學者視為台灣，至明萬曆年間始有「台員」之稱，今名「台灣」即源於此。

　　西元 12 世紀前半葉（當北宋與南宋之際），已有漢人移居澎湖，並

且到台灣從事貿易和短期居住。14 世紀後半葉（元末明初）以後，澎湖和台灣本島漸成為漢人和日本人走私貿易和海盜活動的據點。

15、16 世紀，歐洲國家對外擴張勢力，開闢往東亞的新航路，發現美洲新大陸，縮短了亞洲與歐洲的航行距離，世界從此進入大航海時代。在海權爭霸的國際環境下，台灣進入歷史時代。16 世紀初葡萄牙人航向東方，積極推展貿易。在赴日途中，船員遠眺台灣，山明水秀，乃稱台灣為「福爾摩沙」（Formosa），意指「美麗之島」。此後繪製的世界地圖陸續將台灣納入，「美麗之島」逐漸聞名於世，成為西方世界中的台灣地名。

17 世紀初，除了一些零星的琉球人、漢人、海盜遊走進出於台灣之外，西方重商主義國家也開始注意台灣。此時遠東海面已成為歐洲三國角逐的形勢：租得澳門的葡萄牙、殖民菲律賓呂宋島的西班牙、據有爪哇的荷蘭，在遠東海面展開商業和殖民地的競爭。

荷蘭人在遠東的商業目的原以明朝為重要對象，但因受制於葡萄牙人的競爭和明朝的抵制，荷蘭人只好轉向澎湖，先後在西元 1604、1622 年兩度進占澎湖。但因澎湖為明帝國領土，所以明政府亦兩度派兵驅離荷蘭人。1604 年沈有容出兵澎湖驅逐荷蘭人，歷經八個月不分勝負，荷蘭終而議和。在議和定約中，明政府要求荷蘭退出澎湖，如果退出澎湖，去占領對面的「化外之島」（即台灣），明政府則無異議。經此議和，荷蘭人遂在 1624 年進入南台灣，建立「奧倫治城」，後又改建為熱蘭遮城。又於 1653 年建普羅民遮城。

荷蘭人統治台灣的第三年（1626 年），西班牙也自菲律賓馬尼拉派兵占領台灣北部。他們先後占據雞籠、滬尾一帶，並建造聖多明哥城，與南部的荷蘭人展開殖民與商業競爭，此時西班牙統治者在金山、三貂角（San Diego）等地都建有天主教教堂，試圖向原住民傳教。西元 1642 年荷蘭人將西班牙人驅離台灣。有關荷蘭與西班牙占領台灣的歷史，請參見**表 1-2** 及**表 1-3** 所示。

表 1-2　荷蘭占領台灣大事年表（1624-1662）

1624 年	荷蘭人占領台灣
1626 年	西班牙人抵三貂角、雞籠、社寮島（今基隆和平島）
1628 年	西班牙人占領淡水，改名聖多明哥（St. Domingo）城
1635 年	荷蘭人築熱蘭遮城外廓
1642 年	荷蘭人攻雞籠，西班牙人退出台灣北部
1645 年	荷蘭人引進牛隻，牛成為耕種與交通重要牲畜
1652 年	漢人郭懷一反抗荷人失敗，荷人屠殺漢人
1653 年	荷人加強普羅民遮城的防禦
1661 年	鄭成功立台灣為東都，赤崁為承天府，置天興、萬年二縣
1662 年	荷蘭人投降。半年後鄭成功憤死，鄭經即位，鄭經入東都

資料來源：北一女中台灣史教學網，http://web.fg.tp.edu.tw/~nancy/Taiwan/B3.htm。

表 1-3　西班牙占領台灣時期紅毛城的歷史（1626-1642）

1629 年	西班牙人在滬尾（即淡水）建造聖多明哥城
1642 年	荷蘭人趕走西班牙人，此城為荷蘭人所有，荷蘭人被稱為紅毛，故聖多明哥城被稱為紅毛城
1662 年	鄭成功趕走荷蘭人，此城為鄭氏所有
1681 年	鄭克塽重修此城，並駐軍於此
1683 年	鄭氏降清，清政府派安平水師 10 餘人，每年巡此城一次，日久荒廢傾圮
1724 年	淡水廳同知重修此城，殘蹟得以保存
1860 年	淡水開港
1861 年	英國人在淡水設領事館
1868 年	英國人遷領事館於紅毛城
1972 年	英國與中華民國斷交，撤館，英國委託澳大利亞代為管理，不久澳大利亞又與中華民國斷交
1980 年	該館正式為台灣政府所有，列為國家一級古蹟

資料來源：北一女中台灣史教學網，http://web.fg.tp.edu.tw/~nancy/Taiwan/B3-2.htm。

貳、荷蘭統治對台灣的影響

一、原住民

　　荷蘭統治台灣前後共約三十八年。其極盛時期（1650 年）的統治範圍包括以嘉南平原為主的地區、北部的西班牙殖民地（雞籠、滬尾二城）和今台東沿海一帶。荷蘭人對原住民採取安撫、鎮壓、教化兼施的方式治理，採行「地方會議」制，從各村選出長老，每年集會以宣導荷蘭當局施政措施。荷蘭人還廣泛宣傳基督新教的喀爾文教派，在傳教時同時也推廣文教工作，新港文書是為其範例之一。

二、漢人

　　漢人在很多方面扮演輔助荷蘭人統治的角色，包括擔任「社商」（包稅商）等。社商單獨享有一番社的商業交易權，其他商人不得干預，他們常用布匹、食鹽、鐵器、菸草來交換原住民狩獵的獵物與農產品。荷蘭東印度公司利用競標方式將某社的商業交易權外包給出價最高者，並且分四季向社商收稅，藉以增加財政收入，稱為「贌社」。但因為賦稅沉重、人民無土地所有權，田地均為王田，歸荷蘭國王所有，導致部分台灣人民對荷蘭統治者時有不滿。1652 年，因甘蔗減產與人頭稅加重，爆發了郭懷一事件。此外，1629 年與 1636 年也分別發生麻豆溪事件與蕭壟事件兩次大型的原住民反抗活動。

三、經濟作物

　　經濟方面，荷蘭人引進了許多新物種，包括芒果、釋迦、甘藍菜、大豆、胡椒、波羅蜜、豌豆、番茄等等，同時也引進了黃牛。荷蘭人也在台灣發展貿易，並以台灣作為轉口站，至此台灣成為明朝、日本、南洋、歐洲等地的貨物集散中心。此時的台灣已躍入以出口貿易為導向的海洋貿易體系，有別於傳統中國自給自足的封建式小農經濟。

 第三節　明鄭時期

壹、明鄭攻占台灣的原因

當荷蘭殖民台灣之際，中國正處於明清交替的混亂時代。西元 1644年，清軍攻入北京，明朝遺臣在南方先後擁立明宗室為王，史稱南明，鄭成功在父親投降清廷之後，仍以金門、廈門為根據地，繼續北伐抗清，卻不幸失敗，因此決定轉攻台灣，作為反清復明的新基地。

西元 1661 年鄭成功率領 25,000 名士兵，在台南鹿耳門登陸，打敗了荷蘭殖民者的軍隊，1662 年迫使荷蘭人投降，從此，鄭成功收復台灣。收復台灣五個月後，鄭成功逝世，由其子鄭經至其孫鄭克塽維持政權達二十一年。

貳、明鄭治理台灣的影響

明鄭治理台灣時期對台產生的影響如下：

一、政教建設

鄭成功攻占台灣之後，稱台灣為東都，設置承天府（今台南市）。承天府以北設天興縣，以南設萬年縣，改熱蘭遮城為安平鎮。鄭經時期又改東都為東寧，天興、萬年兩縣改稱州。

鄭經執政期間，普遍在台灣實施教育。受到鄭氏父子重用的陳永華有「鄭氏諸葛」之稱。永曆 20 年（1666 年），陳永華於當時台灣的首都承天府建造全台灣第一座孔廟（今台南孔廟），學生上課的地點就在孔廟的明倫堂，並在孔廟左廂內設置太學，即今該地為全台首學由來，這也是全台灣第一所由官方出資興辦的求學場所，名字稱為官學，又因設於孔廟內，故又稱為儒學。

二、經濟建設

在農業經濟方面，為了解決軍隊兵糧問題，不論鄭成功或鄭經基本上都貫徹「寓兵於農」的策略。這種具有營盤田、文武官田的土地私有制，於定則徵賦的經濟模式下，大量提供經濟產能。根據統計，包含承襲荷據時期已開墾的「王田」，後續開發的營盤田、官田、私田等，明鄭時期拓墾的田地超過 18,454 甲以上。此等經濟開發，雖造就漢人盛行的農耕文化，卻也同時讓台灣原住民面臨比荷據時期更嚴重的生存危機。

三、對外貿易

鄭氏實施墾殖，在政策上採軍屯、民墾和官墾並行，而以軍屯為主。而清政府繼續對鄭氏實施海禁政策，並強迫中國大陸沿海居民內遷，以斷絕沿海人民與鄭氏往來，台灣與中國大陸的走私貿易，一時幾乎中斷。鄭經採納陳永華建議，積極利用海上優勢，除了設法恢復與中國大陸的走私貿易外，也積極的爭取與其他國家的貿易。當時歐洲各國中最積極想與台灣進行貿易的是英國。因此鄭氏政權曾與英國東印度公司簽訂通商條約，准許英國人在台灣設商館通商，輸出蔗糖、鹿皮等台灣特產，輸入軍火與布料等物品。此外，鄭氏與日本的貿易關係亦相當密切。當時台灣輸往日本的主要商品是蔗糖、鹿皮、稻米和中國大陸的絲織品；由日本輸入台灣的主要貨物是軍用物資。在鄭氏的經營之下，台灣成為當時中國大陸、日本及東南亞各地的貿易轉口站，商業往來繁盛。

 第四節　清領時期

清領時期是指施琅攻台至 1895 年甲午戰爭後割讓予日本為迄，由大清帝國實質統治的時間，共兩百一十二年，為台灣歷史到目前為止持續時間最長的分期。

西元 1683 年，清朝政府派鄭成功前部下施琅率領清軍擊潰鄭克塽。鄭克塽於 7 月 15 日（新曆 9 月 5 日）向施琅投降，並於 8 月 18 日剃髮易服，這是台灣有史以來首次正式被收編為中國的一部分。清領時期可分為消極治台之前期以及積極治台之後期兩個階段。

壹、消極治台之前期

西元 1684 年，台灣正式納入中國版圖，隸屬福建省，下設台灣、鳳山與諸羅三個縣，府治設在現今之台南市。大體上，清廷在這個時期的治台政策，主要仍是依循內地的統治情況，消極的以較低的成本來經營，並且視情況先鼓勵人民開墾，其後再由官方設置行政單位，或是依據軍事的需求來調整。此種策略一直到 1874 年日軍在牡丹社事件中犯台之後，才有所改變。

貳、積極治台之後期

一、來自英國的壓力（1841-1868年）

清朝與英國發生鴉片戰爭期間，自 1841 年 9 月起，英國艦隊數度出現台灣外海，試圖占領北部基隆港與西海岸中部梧棲港，但都沒有成功。接著於 1854 年 7 月，由培理率領的美國東洋艦隊剛與日本締結親善條約且在基隆港停泊約十日間，藉口搜尋失蹤水兵，登陸勘查基隆煤礦。培理返國後提出報告，力陳台灣適合作為美國的遠東貿易中繼站，主張加以占領。最終培理的主張雖未實現，但其報告卻引起歐洲各國對台灣的注意。其後清政府依據西元 1858 年締結的天津條約，將台灣的淡水（1862 年）、基隆（1863 年）、安平、打狗（今日之高雄）於 1864 年陸續開放，並且允許宣教士來台傳播基督教。

開港同時，歐美各國商人開始進出通商港口，傳教士也陸續來台，

並與居民頻頻發生摩擦與糾紛。自處理 1868 年英國商人因蒐集樟腦發生的糾紛以後，清朝官憲在英國艦砲威脅之下，都以委曲求全的方式解決，自此各國與清廷所締結的不平等條約，也一併適用於台灣。台灣經濟遂成為世界經濟的一環，由北部淡水及基隆輸出茶與樟腦，由南部安平及打狗輸出砂糖；輸入品則以鴉片與雜貨為主。

二、來自日本的壓力（1871-1873年）

日本於明治維新後，於 1871 年，發生琉球宮古島的居民 66 名漂流至南台灣恆春半島、其中 54 名被高士佛社的排灣族原住民殺害、剩下 12 名脫險返國的「宮古島民台灣遇害事件」。琉球同時受到日本及清朝的保護，日本以「懲辦兇手」為藉口，出兵台灣，1874 年攻打台灣牡丹社原住民，即「牡丹社事件」。原住民雖打贏，但中、日雙方仍簽訂條約，清朝須負擔賠償責任，日本撤兵。日本政府利用此事件，以及小田縣民遭卑南族洗劫財物事件，使清朝承認牡丹社事件，日本出兵台灣為「保民義舉」，令日本領有琉球的承認，並將勢力擴及台灣。

日本外交大臣副島種臣於 1873 年 3 月赴北京交換「日清修好條規」批准書時，為牡丹社事件向清政府提出交涉。清政府以台灣居民係「化外之民」，該地區屬於「教化未及之地」為由，迴避牡丹社事件的責任。受此回應，日本政府即於翌年即 1874 年 5 月 17 日，由西鄉率領日軍，由長崎出發，在台灣南部的恆春附近登陸。雖然受到瘟疫與台灣原住民游擊式反抗所困擾，仍於 6 月成功地占領「番地」。

日本出兵台灣，成為清廷的一種警訊。清廷在日軍到達台灣後的 1874 年 5 月 27 日，迅速任命沈葆楨為「欽差兼辦理台灣海防事務大臣」並派遣來台。沈葆楨由船艦兵員隨伴，於同年 6 月 17 日到達台灣，顯著地強化台灣的防衛力量。不過，沈葆楨的任務非要與日本一戰，而是要積極促使台灣發展。

參、消極治理轉變為積極治理的關鍵

　　沈葆楨到任不足一年，被提升為兩江總督兼通商大臣而離開台灣，以致其改革構想未完全實現，但由其繼任者、福建巡撫丁日昌繼承下來。丁日昌和沈葆楨一樣是屬於清末改革運動、「洋務運動」的推行者。其施政計畫，包括把沈葆楨的政策推進更上一層外，為強化台灣內部以及與清廷的聯繫，敷設通信用電線，以及在基隆至恆春之間建設縱貫鐵路等。但是，丁日昌的任期也很短，在其任內所實現的主要業績，只有台南與打狗間及台南與安平間合計 95 公里的通信電報用電線敷設而已。

　　鴉片戰爭之後，清廷認為列強對清領土及屬地抱有企圖。日本出兵以後，直接以武力攻台的是法國。中法戰爭發生的 1884 年，法國派艦隊強行進入基隆港，同年 8 月，又登陸基隆將砲台加以破壞，其後又反覆攻擊基隆周圍。法軍一時也曾占領，但是結果未能完全占據台灣北部，於是將目標轉向防衛較弱的澎湖島，最終於 1885 年 3 月底占領澎湖。及至 4 月中旬，以越南成為法國的保護國為前提，成立中法兩國停戰協定，解除對台灣海上的封鎖並由澎湖島撤兵。這次法國對台灣的軍事行動，使清政府認識到台灣的重要性，清政府於 1884 年 6 月授與前直隸陸路提督劉銘傳巡撫頭銜，使其負責台灣的行政與軍務，成為清廷治理台灣由消極轉變為積極的關鍵。

肆、劉銘傳治理台灣的影響（1886-1895 年）

一、土地

　　劉銘傳的改革，係以居民自己負擔為原則，可說是一種「就地取材主義」，並非來自中央投資。當時台灣的財政主要依靠地租，劉銘傳採取清賦措施，向朝廷上奏「三至五年之後，將以台灣之財收自給自足」。劉銘傳於光緒 12 年（1886 年）4 月設清賦總局於台北，三個月內完成居

民的人口調查，並進行兼具治安目的的「保甲」編制。保甲制度即是以
「甲」為單位，將居民置於連坐制之下加以管理，以十戶為一甲、十甲為
一保，甲有甲長、保即設保正。人口調查完成後，隨即著手土地的調查，
確定土地及田的所有者，查出漏稅的「隱田」，並確定其所有權人。這些
人口調查與土地調查，成為日治時代人口調查及土地調查的基礎。

二、鐵路

鐵路事業方面，當初雖然計畫從基隆至台南敷設縱貫鐵路，但因為
資金不足及劉銘傳離職，故僅敷設基隆到台北一段約 32 公里，光緒 19 年
（1893 年）2 月又完成到新竹一段，約 67 公里。

劉銘傳於光緒 17 年（1891 年）6 月，告病辭官回鄉。繼任的福建台
灣巡撫邵友濂，基於地方財政問題，因而未能承繼劉銘傳之改革事業，其
改革事業遂中途而廢。邵友濂之後由唐景崧就任福建台灣巡撫。

 第五節　日治時期

壹、馬關條約

西元 1894 年（清光緒 20 年），清朝與日本因為朝鮮主權問題而爆
發甲午戰爭。次年 3 月 20 日，戰況呈現敗象的清朝，派出李鴻章為和
談代表，並以全權大臣身分赴日本廣島與日本全權大臣（伊藤博文）議
和。到達之後，李鴻章要求先停戰，但談判沒有結果。最後清政府被迫於
1895 年 4 月 17 日與日本簽訂「馬關條約」，清廷一方面承認朝鮮獨立，
另一方面也將遼東半島、台灣全島及澎湖列島割讓予日本。

觀光資源概要

貳、統治政策

日治時期可分為三個不同的統治政策階段，各階段的政策與方針之演變如**表 1-4** 所示。下述分別為三個統治階段的說明：

一、綏撫時期（1895-1915年）

日治時期的第一階段時期，自 1895 年 5 月的乙未戰爭起，一直到 1915 年的西來庵事件為止。在此約二十年內，以台灣總督府與日軍為主的日方統治，遭遇台民頑強的抵抗。除犧牲慘重外，也遭致國際上的嘲笑，因此曾經在 1897 年的國會中，出現「是否要將台灣以 1 億元賣給法國」的言論，稱為「台灣賣卻論」。在這個情況下，著重鎮壓的日本對於台灣總督的人選，都以授階中將或上將的武官來擔任。

1898 年，日本明治政府任命素有日本陸軍瑰寶之稱的兒玉源太郎中將（請參見**表 1-5** 日治時代的總督）為第四任總督，並派才幹卓越的政治家後藤新平醫師擔任民政長官以為輔佐，從此採取軟硬兼施的政策治理台

表 1-4　日治時期三階段的政策與方針之演變

	I	II	III
政策	綏撫政策	同化政策	皇民化運動
總督	樺山資紀	田健治郎	小林躋造
性質	前期武官總督	文官總督	後期武官總督
起迄	1895-1915（20 年）	1915-1937（22 年）	1937-1945（8 年）
背景	台灣為日本第一個殖民地	戰後民族自決思潮流行台胞覺醒	中日八年戰爭 日本進入戰時體制 有待台胞全面合作
措施	武力鎮壓反抗運動 尊重台灣禮俗	籠絡台胞 視台灣為內地的延長	皇民化 工業化 南進基地化
特色	寬猛並用 樹立殖民基礎	視台灣為日本領土	要求台胞完全日本化

資料來源：北一女中台灣史教學網，http://web.fg.tp.edu.tw/~nancy/Taiwan/B6.htm。

表 1-5 日治時代的總督

綏撫時期（1895-1915）前期武官總督	樺山資紀（1895.5.10）	海軍大將
	桂太郎（1896.6.2）	陸軍中將
	乃木希典（1896.10.14）	陸軍中將
	兒玉源太郎（1898.2.26）	陸軍中將
	佐久間左馬太（1906.4.11）	陸軍大將
	安東貞美（1915.4.30）	陸軍大將
	明石元二郎（1918.6.6）	陸軍中將
同化時期（1915-1937）文官總督	田健治郎（1919.10.29）	政友會
	內田嘉吉（1923.9.6）	政友會
	伊澤多喜男（1924.9.1）	憲政會
	上山滿之進（1926.7.16）	憲政會
	川村竹治（1928.6.15）	政友會
	石塚英藏（1929.7.30）	民政會
	太田政宏（1931.6.16）	民政會
	南弘（1932.3.2）	政友會
	中川健藏（1932.5.27）	民政會
皇民化時期（1937-1945）後期武官總督	小林躋造（1936.9.2）	海軍大將
	長谷川清（1940.11.27）	海軍大將
	安藤利吉（1944.12.30）	陸軍大將

資料來源：北一女中台灣史教學網，http://web.fg.tp.edu.tw/~nancy/Taiwan/B6.htm。

灣。加上 1902 年年底大抵肅清抗日運動之後，成員全為日人；且毋須遵守日本法律的台灣總督府之對台統治權才就此建立起來。而日方這種軟硬兼施的殖民地政策，一般稱為特別統治主義。

事實上，日本統治台灣之初就存在著殖民地統治策略的兩條路線之爭，分述如下：

(一)「特別統治主義」

第一條路線就是後藤新平所代表的「特別統治主義」。同時也醉心於德國式科學殖民主義的後藤新平認為，從生物學的觀點，同化殖民地人民

既不可能也不可行，因此主張效法英國殖民統治方式，將台灣等新附領土視為真正的殖民地，亦即分離於內地之外的帝國屬地，不適用內地法律，必須以獨立、特殊方式統治。後藤認為應當要先對台灣的舊有風俗進行調查，再針對問題提出因應政策。這個原則被稱為「生物學原則」，同時也確立了以漸進同化為主的統治方針。

(二)「內地延長主義」

相對於特別統治主義的殖民地路線，則是由原敬所代表的「內地延長主義」。受到法國殖民思想影響的原敬，相信人種文化與地域相近的台灣和朝鮮是有可能同化於日本的，因此主張將新附領土視為「雖與內地有稍許不同，但仍為內地之一部」，直接適用本國法律。

從 1896 年到 1918 年，擔任民政長官的後藤新平所持的特別統治主義主導了台灣的政策。在這段時間內，台灣總督於「六三法」的授權下，享有所謂「特別律令權」，集行政、立法、司法與軍事大權於一身。而握有絕對權力的台灣總督，除了有效壓制武裝抗日運動之外，對於台灣的社會治安也有一定助益。

根據後藤新平引述的官方統計，僅在 1898 至 1902 這四年間，總督府殺戮的台灣「土匪」人數為 11,950 人，日本占領台灣的前八年，共有 32,000 人被日方殺害，超過當時總人口的 1%。

二、同化時期（1915-1937 年）——內地延長主義

日本治台的第二階段時期，自西來庵事件（又稱噍吧哖事件或玉井事件，起源於台南的廟宇西來庵招募黨徒，發生於現今台南市玉井區）的 1915 年開始（漢人最後一次的武力抗爭），到 1937 年中日戰爭爆發為止。就在此一時期，國際局勢有了相當程度的變化。1914 至 1918 年慘烈的第一次世界大戰，從根本動搖了西方列強對殖民地的統治權威，民族自決主義瀰漫全世界。1918 年 1 月，美國總統威爾遜倡議民族自決原則及

稍後列寧所鼓吹的「殖民地革命論」，於相互競爭中傳遍了各殖民地。1910 年代中期，日本本國的政治生態也有了改變。在此一時期初，日本國內正處於由藩閥政府與官僚政治轉換到政黨政治和議會政治的所謂大正民主時期。1919 年，田健治郎被派任為殖民地台灣的首任文官總督，他在赴任前，與日本首相原敬談妥，以同化政策為統治的基本方針，並於同年 10 月正式向府內官員發表。他表示，同化政策的精神是內地延長主義，也就是將台灣視為日本內地的延長，目的在於使台灣民眾成為完全之日本臣民，效忠日本朝廷。之後二十年，總督府歷任總督延續此政策。在具體措施上實施地方自治、創設總督府評議會、公布日台共學制度及共婚法、撤廢笞刑、獎勵日語等，改變了過去後藤新平的「以無方針為方針」、「只管鐵路、預防針與自來水」的內政方向與統治政策，故此時期可稱之為與始政時期施政方式完全南轅北轍的同化政策時期。

三、皇民化時期（1937-1945 年）

自 1937 年的盧溝橋事件開始，一直到二次大戰結束的 1945 年為止，日本在台灣的殖民統治邁向了另一個階段。由於日本發動侵華戰爭，為因應局勢，台灣總督府於 1936 年 9 月恢復武官總督的設置。由於戰爭的需要，以及 1933 年退出國際聯盟所導致的物資禁運懲罰，日本需要台灣在物資上的支援協助。然而要台灣人同心協力，實非台灣人完全內地化不可。因此，總督府除了取消原來允許的社會運動外，還全力進行皇民化運動。該運動大倡台人於姓名、文化、語言等全面學習日本，並全面動員台人參加其戰時工作，而這項運動一直持續到 1945 年二次大戰結束為止。此種由台灣總督府主導，極力促成台灣人民成為忠誠於日本天皇下的各種措施，就是皇民化運動。

台灣總督府為推動皇民化運動，開始強力推廣要求台灣人說國語（日語）、穿和服、住日式房子、放棄台灣民間信仰和祖先牌位、改信日本神道。由於因應盧溝橋事變之後，日軍在中國戰線的人力需求，在 1937 年首度徵調台籍軍夫做軍需品運輸工作。太平洋戰爭爆發後，由於

戰爭規模不斷擴大，所需兵員越來越多，日本當局也於 1942 年開始在台灣實施陸軍特別志願兵制度、高砂挺身報國隊，1943 年實施海軍特別志願兵制度，並於 1945 年全面實施徵兵制。

參、日治時代行政區劃

　　日治初期行政區劃變動非常頻繁，在 1895 年統治開始以來二十五年間，一級行政區共計更動八次。直至 1920 年 10 月實施「五州二廳」（台北州、新竹州、台中州、台南州、高雄州、台東廳、花蓮港廳）後進入穩定期，僅 1926 年設置澎湖廳以及後續成立某些州轄市。1920 年行政區劃的影響深遠，今日行政區的基礎即在當時確立（如**表 1-6** 所示）。另外，隨著 1920 年新政區改制，少部分傳統地名亦以地名雅化的原則開始改名。例如打狗改為高雄（今高雄市）、打貓改為民雄（今民雄鄉）、枋橋改為板橋（今板橋區）、阿公店改為岡山（今岡山區）、媽宮改為馬公（今馬公市）、噍吧哖改為玉井（今玉井區）等，且多數保留迄今。此外台灣地名常見的「藔」、「仔」等用字，也在當時統一改為「寮」、「子」等。

表 1-6　日治時期與今日行政區域劃分對照表

日治時期行政區	現今行政區域
台北州	台北市、新北市、宜蘭縣、基隆市
新竹州	桃園縣、新竹縣、新竹市、苗栗縣
台中州	台中市、彰化縣、南投縣
台南州	台南市、嘉義市、嘉義縣、雲林縣
高雄州	高雄市、屏東縣
台東廳	台東縣
花蓮港廳	花蓮縣
澎湖廳（1926 年自高雄州分出）	澎湖縣

肆、武裝抗日運動

在長達半世紀的日本統治當中，武裝抗日的政治運動，大抵發生在日本領台的前二十年。大致上可以分成三個階段，第一期是台灣民主國抗拒日軍接收的乙未戰爭；第二期是緊接著台灣民主國之後的前期抗日游擊戰，幾乎每年都有武裝抗日行動；而最末一期自 1907 年的北埔事件起，到 1915 年的西來庵事件為止。之後，台灣反日運動轉為維護漢文化的非武力形式，不過期間仍發生轟動全世界的霧社事件。

一、台灣民主國

清廷將台灣割讓給日本的決定，在台灣住民中引起了軒然大波。1895 年 5 月 25 日，台灣官民宣布成立台灣民主國，推舉巡撫唐景崧為總統，並向各國通告建國宗旨。未料，日軍在 5 月 29 日於基隆背後的澳底登陸，6 月 3 日攻陷基隆。於是台灣民主國政府的首腦們，包括唐景崧和丘逢甲，都內渡逃亡至中國大陸。6 月 11 日，泉州籍辜顯榮代表艋舺士紳迎接日本軍進入台北城。6 月下旬，餘眾又在台南擁立大將軍劉永福為民主國第二任總統。民主國雖和日軍發生不少規模不小的血戰，但到 10 月下旬，劉永福也棄守台灣，內渡至中國大陸，日軍占領台南，這個僅存活 184 天的台灣民主國短命政權，至此完全劃下了句點。

二、前期抗日活動

台灣民主國宣告崩潰以後，台灣總督樺山資紀於 1895 年 11 月 8 日向日本東京大本營報告「全島悉予平定」，隨即在台灣展開統治。但是，一個多月以後，台灣北部原清朝鄉勇又於 12 月底開始一連串的抗日事件。而這一期的抗日可以說是第一期台灣民主國抗日運動的延伸。1902 年，漢人抗日運動稍歇，直到 1907 年 11 月發生北埔事件，武裝抗日才進入第三期。這段五年的停歇時間，一方面是源自兒玉源太郎總督的高壓統治，

一方面也因為總督府以民生等政策拉攏台人。在雙重因素影響下，台灣漢人對於抗日行動採取了觀望的態度。

1896 年，苗栗地區部分義軍撤往大湖，加入泰雅族原住民抗日行列。由「得磨波耐社」大頭目「北都巴博」率領，在馬那邦山區與日軍展開一場殊死戰。但日軍擁有山砲等重型武器。原住民四位頭目及屬下全部陣亡，日軍陣亡 70 多人。

中南部地區以簡義、柯鐵虎、劉德杓為首的民勇軍，於 1896 年 6 月攻打南投街及斗六街，7 月進攻鹿港，辜顯榮率「別動隊」協助日軍。雖有部分「別動隊」成員倒戈，但民勇軍仍告失敗。事後，日軍在雲林地區展開清鄉報復行動，受害平民高達 3 萬人。

1902 年，苗栗地區風雲再起，起因於原住民不滿遭受歧視與壓迫，且詐騙了山墾權，而襲擊「南庄支廳」。苗栗、新竹等地原住民紛紛響應，雙方交戰一個多月，史稱「南庄事件」。之後，日本人又殘殺逃到馬那邦山避難的難民，引起原住民更大規模的抗日，雙方交戰好幾個月。

日人統治的二十年內，陸續出現的主要抗日活動多以「克服台灣，效忠清廷」為口號，其代表是並稱為「抗日三猛」的簡大獅、林少貓及柯鐵虎。其中柯鐵虎以「奉清國之命，打倒暴虐日本」為口號，與朋友自稱「十七大王」，在雲林一帶盤踞。

三、後期抗日活動

漢人武裝抗日的第三期，自 1907 年的北埔事件起，到 1915 年的西來庵事件為止，總共有 13 起零星武裝抗日事件。但是，除了最後一次的西來庵事件外，規模都很小，還有的事先就被發覺捕獲，因此和過去大規模的反抗不同。西來庵事件是漢人第一次利用宗教力量來推動抗日，規模的浩大，事件的結束，亦使台灣人認識到軍事實力的懸殊，起義舉動斷然不可，乃開始改以和平方式爭取民主自治，轉型為社會運動與政治運動，所以西來庵事件也成為台灣漢人的最後一次武裝抗日。

　　後期抗日運動中，以發生於台中州能高郡霧社（今南投縣仁愛鄉境內）之霧社事件最為著名。1930 年 10 月 27 日，以頭目莫那魯道為代表，共 6 個部落 300 多位族人發動對日本人的出草及抗暴，將正在霧社小學舉行運動會的 134 名日本人（包括許多婦孺及受到原住民好評的日本醫師）殺死。事件發生後，總督府主張對原住民擁有報復及討伐權。於此理念下，總督府遂展開近兩個月的討伐，以賽德克族（當時被歸類於泰雅族）為主，參與反抗行動的 300 名原住民兵自盡，其家人或族人也多上吊或跳崖；爾後日方也放任敵對原住民對起事部落出草，史稱霧社事件及二次霧社事件。該事件由於總督府方面處理方法也不當，令總督府多位高級官員下台以示負責，也成為台灣日治時期最直接且最激烈的武裝抗日行動。

伍、社會運動

　　1915 年以後，台灣幾乎不再有大規模的武力抗爭行動。隨之而來的是自發的社會運動。台灣人組織近代政治社團、文化社團和社會社團，採用具有清楚政治意識的宗旨，以此結合意識相近、志同道合的人，共同為運動所設定的目標努力。

　　1919 年，在東京的台灣留學生改組原先的「啟發會」，成立「新民會」，展開這一階段各項政治運動、社會運動的序幕。隨後有「六三法撤廢運動」、「台灣議會設置請願運動」的相繼發起。1921 年，蔣渭水醫師結合青年學生，以及台灣各地社會領袖，共同成立「台灣文化協會」，成為往後台灣諸多民族運動、社會運動、政治運動的大本營，也是許多社運團體的「母體」。

　　1927 年初，「文協」分裂，左派掌控「新文協」，老幹部退出，另組「台灣民眾黨」。台灣民眾黨又於 1930 年分出「台灣地方自治聯盟」。簡單言之，1920 年代的上半期，是台灣社運團體萌芽發展的時期；1920 年

代的下半期，是各社運團體沿著左右派意識型態分道揚鑣的階段。直到
1930年代初期，隨著日本當局的高壓手段，這些分合擾嚷的社運團體才
紛紛式微。

1930年代中期後，在皇民化運動的指導下，台灣民眾在1920年代曾
經盛極一時的政治鬥爭和社會運動，都遭到禁絕的命運。在這種情況下，
文化運動——特別是文學運動——取而代之，成為反抗運動的主流。

陸、社會制度變遷

台灣日治時期的經濟是種相當典型的殖民地經濟模式，即以台灣自
然資源與人力，來培植宗主統治國的整體發展。此種模式於兒玉源太郎
總督任內打下基礎，並於1943年太平洋戰爭中達到最高點。若以年代區
分，1900至1920年間，台灣的經濟主軸於台灣糖業，1920至1930年為
以蓬萊米為主的糧食外銷。綜括這兩個階段，總督府的策略約略是以「工
業日本，農業台灣」為最高指導方針。至於1930年之後，則因戰爭需
要，總督府對於台灣的經濟重心則轉向工業化。

雖說各階段的主要策略不同，但台灣經濟發展的主要目標，自然著
重在提高農產品或後期工業用品的生產量，以達到供輸日本國內的需求。
而這種「為已開發的經濟地區提供原料和廉價的勞工」的經濟現象，則為
標準的邊陲經濟模式。而此種兼顧發展台灣島內民生經濟與日本宗主國供
需的日式資本主義，在所有日本殖民地當中，就以台灣最為成功。

但是，日本總督府也頒布了許多與各項產業發展相關的法令及限
制，涵蓋了礦業、糖業及樟腦業。這些規定的頒布造成了一些民眾的權益
損失，並且或多或少限制了台灣民眾對這些產業的投資，使得一部分民眾
感到不滿。例如1912年發生的林圮埔事件，就是由於日本當局強制徵收
林圮埔（今南投縣竹山鎮）一帶的公有林地，並轉交給日本企業「三菱造
紙所」所引起的衝突。

柒、財政與專賣制度

日本治台初期，台灣的財政仰賴日本國庫的補助，因此，對日本政府來說，台灣是日本國家財政上的一大負擔。在第四任總督兒玉源太郎的支持下，當時的民政長官後藤新平擬訂了一份「財政二十年計畫」，希望能在二十年之內，透過逐年減少補助金的方式，使台灣的財政獨立。然而，由於 1904 年日俄戰爭的爆發，使得日本國庫吃緊，台灣必須提前實現財政上的獨立。

為了完成財政獨立計畫，總督府除了整理地籍、發行公債、統一貨幣與度量衡之外，也興建了相當的產業硬體設施。此外，大力推行公賣措施及地方稅制的運用，也是完成計畫中的重要環節。專賣制度的內容包括鴉片、樟腦、菸草、食鹽、酒精及度量衡。透過專賣制度，除了使總督府的收入增加外，也間接避免了這些產業的濫伐濫墾。總督府並施行了禁止進口的措施，使這些產業能夠達到島內自給自足的目的。

捌、教育

由於初期台灣抗日運動相當盛行，日本當局除以武力鎮壓外，竭盡全力建立其統治體制，部署官署機構，鞏固開發基礎，並設法安撫居民。在這種情況下，統治機器與不同文化人民間的溝通用義務教育，成為基礎中的基礎。而事實上，大多限定日籍資格才能就讀的日治時期中等或高等教育政策，對台灣人而言，其成就與影響遠不如基礎教育。而基礎的義務教育在初期依然分為小學校（日本人就讀）、公學校（漢人就讀）及番童教育所（原住民就讀），在考試制度上也不公平（同樣的分數，日本人能就讀較好的學校），顯示日本人存有殖民者的階級心態。但是部分人士認為日本人在台灣的教育建設上，仍然有著很大的貢獻。

觀光資源概要

玖、交通建設

一、鐵道

　　掌管台灣鐵路的鐵道部成立於日治時代的 1899 年 11 月 8 日，成立之後，日治時期的鐵道建設邁入積極開發期。在日本治台將近五十年的期間中，最大的成就莫過於 1908 年縱貫線的全線貫通，形成台灣首次「空間革命」，讓過去台灣南北需時數日的交通，縮短至朝發夕至的一日內。

　　鐵道部還陸續修築了淡水線、宜蘭線、屏東線、東港線，也收購一些民營鐵路，包括台東南線（現屬台東線一部分）、平溪線、集集線。此外還有林田山、八仙山、太平山、阿里山森林鐵路等林業鐵路。另外，官方亦曾進行北迴線、南迴線與中央山脈橫貫線，以及後續路線網的探查與規劃，但由於工程太過困難以及戰爭爆發而終未執行。另外，除了官方外，民間或會社興建鐵路也相當投入，例如糖業鐵路、鹽業鐵路、礦業鐵路、輕便鐵路等，曾經密如蛛網遍布全島並兼辦客運，成為地方交通主力。由窄軌輕便鐵道接駁至縱貫線車站，再轉乘大火車至其他主要都市，是當時盛行的交通方式。

二、海港

　　為了改進台灣海運運輸，日本政府整建了基隆港，並花費鉅資建造高雄港，使其成為可停靠大量船隻與吞吐貨物的現代化港口。此外，為了改善東部與離島交通，也興建花蓮港與馬公港。

三、運河

　　日治時期亦興建數條運河供船隻通行，代表作即台南運河。

拾、水利建設

一、嘉南大圳

　　早期的嘉南平原由於缺乏雨水，這片平原在秋冬是極為貧瘠的荒漠。台灣總督府技師八田與一（1886 至 1942 年）以十年的光陰，創建當時東南亞最大的水庫——烏山頭水庫。嘉南大圳於 1920 年開工，主要工程於 1934 年完工，灌溉面積則達 15 萬甲，占全島耕地的 14%，並引進農作物三年輪灌制，對台灣農業發展貢獻極大。因此八田與一至今一直受台灣人所推崇。

二、發電

　　為了發展輕工業，電力的取得對日本人來說是必需的。1903 年 2 月 12 日，總督府批准了由土倉龍次郎募資成立的台北電氣株式會社，在深坑一帶利用淡水河的支流南勢溪興建水力發電廠，供應台北市使用。爾後總督府規劃各種水利事業，將民營改為公營，且自行開設台北電氣作業所，並興建龜山水力發電所。雖曾發生泰雅族人殺害 15 位日本工作人員的事件，該發電所還是在 1905 年 8 月開始運作，供電台北大稻埕、艋舺等地，1906 年供電基隆，是台灣第一座水力發電所。此後，竣工的有：1909 年利用新店溪發電的小粗坑發電所；同年打狗（高雄）的竹子門發電所；1911 年中部的后里發電廠等。

　　1919 年，台灣總督明石元二郎下令將各公民營發電所組織為「台灣電力株式會社」，並勘查適合水力發電的場所，計畫興建當時亞洲最大的發電廠。結果，在該年的 8 月間選定了日月潭作為發電廠的廠址。為了工程的進行，特別由縱貫線二八水驛（今二水車站），分歧一線鐵道直達電廠所在地，以便運送工程所需物資，即今集集線的前身。在進行了濁水溪及日月潭周邊地區的地質勘查後，經歷了第一次世界大戰的波折，終於在 1934 年完成了日月潭第一發電所，成為台灣新興工業發展的重要指標。

拾壹、民政改革

一、三大「陋習改正」

　　日治初期，台灣總督府認為台灣三大陋習分別為吸食鴉片、纏足與辮髮。其中，與 19 世紀末期的清朝相同，吸食鴉片為當時台灣人的普遍社會現象。據統計，半數漢人有此吸食習慣。

二、宗教感化

　　日治時期初期，在治理台灣所需要的宗教安定力量上，台灣總督府捨棄 19 世紀末因對外戰爭勝利而興起的日本國家神道教，而選擇了已經在台灣稍有根基的佛教。這種與西方世界以基督教治理殖民地的「宗教殖民」不同的「宗教感化」思維模式，也讓原住民與漢人居多的台灣，同化於日本的速度加快。

　　日本政府以擁有大和血統之鄭成功統治過台灣，以此解釋日本統治台灣是繼承遺緒，合理化日本對台灣的統治。當時台灣公學校還教授台灣學童傳唱鄭成功之歌。台南的延平郡王祠被改為日式之「開山神社」，為台灣第一座神社，並整修為神社樣式，但其舊有格局大致保留。

三、公共衛生改善

　　由於乙未戰爭期間，日軍因罹患傳染病，死亡者甚多，殖民當局始終重視台灣的公共衛生情形。日治初期，台灣總督府於全台各地廣設衛生所，從日本引進醫生治病與抑止傳染病爆發。但不興建大醫院，而是以公共衛生與小型衛生所為主軸的醫療體系，徹底減少瘧疾、鼠疫、結核病的發生率。

　　在硬體設施方面，總督府則進行不少公共衛生工程建設，如聘請英國人巴爾頓和濱野彌四郎赴台設計全島自來水與下水道。另外，拓寬街道、設立騎樓，與實施春、秋季強制掃除、家屋須闊窗以利空氣流通、患

病者須強制遷離至隔離醫院、預防注射等措施，也對公共衛生有所助益。

除此之外，為了紮下根基，台灣總督府則從公共衛生教育著手，一方面借重公學校教育體系與警察力量，教導台灣一般民眾具有現代的衛生觀念；另外一方面則於台北帝國大學（今台灣大學）內設置熱帶醫學研究所，及訂定護理人員的升學制度等。該計畫培養不少公共衛生醫學人才，並增加台灣於公衛方面的研究與改進機會。

拾貳、日治時期大事年表

	年	大事
綏撫時期	1895	簽訂馬關條約，台灣割讓給日本，樺山資紀為台灣首任總督，台灣民主國成立，北白川宮能久親王登陸澳底，日軍占三貂角→基隆→台北城，唐景崧逃回廈門。6 月 17 日舉行始政式，抗日活動此起彼落且延續中，士林芝山岩授日語，日軍入台南，劉永福逃，台灣民主國亡，總督府內設台灣研習所
	1896	士林芝山岩事件（又稱「六氏先生事件」），時芝蘭堡（士林）義軍攻擊芝山岩學堂，殺害了 6 名日籍教師，後日本開始戶口調查，設警察制度，頒行六三法
	1897	台灣電燈會社成立，公布台灣銀行法、戒嚴令，准許台北市公娼，《台灣日報》創刊，國語學校開校，實施鴉片專賣
	1898	兒玉源太郎、後藤新平民政長官就任，實施土地調查，公布保甲法、匪徒刑罰令
	1899	食鹽、樟腦專賣，台灣銀行成立
	1900	黃玉階倡天足會，台北、台南有公共電話
	1901	馬偕歿
	1902	台南博物館開，伊能嘉矩博物志，基隆開始供應自來水，使用新度量衡制
	1903	首座水力發電所在深坑落成，台北農會成立，公布樟腦專賣法
	1905	全台戒嚴，第一次戶口普查
	1906	明修築打狗港
	1907	台北市自來水工程開工
	1908	縱貫鐵路（基隆到高雄）全線通車
	1909	廢陰曆
	1910	實施官營移民政策，鼓勵日人到台灣東部
	1911	東部鐵路全線通車，阿里山鐵路通車，基隆至打狗夜間鐵路通車
	1912	重新規劃台北市，馬偕醫館開幕，林圮埔事件

觀光資源概要

綏撫時期	1913	台北開始通行公共汽車，羅福星領導苗栗事件，基隆至花蓮定期航線開
	1914	台灣同化會成立，淡水長老教會中學開校
	1915	第二次戶口普查，台灣人第一所自辦的學校──台中中學，西來庵事件
同化時期	1919	台灣總督府（今總統府）完工，台灣電力公司成立
	1920	戶口普查，《台灣青年》創刊
	1921	台灣文化協會成立，蔣渭水發表臨床講義
	1922	台灣議會設置運動
	1923	台灣議會期成同盟成立，《台灣民報》創刊，治警事件，宜蘭鐵路全線通車
	1925	二林事件，台北橋竣工
	1926	戶口普查，台灣文化協會開始分裂，蓬萊米之名出現
	1927	台灣人第一個黨──台灣民眾黨申請成立，台灣美術研究會成立
	1928	設立台北帝國大學，蔣渭水組台灣工友總聯盟，謝雪紅在上海成立台灣共產黨
	1929	新竹自來水工程竣工，台北帝國大學改制，樂生院落成，民眾黨開始左傾
	1930	霧社事件爆發
	1931	蔣渭水歿，工友總聯盟式微
	1932	台灣第一家百貨公司──菊元百貨在台北出現
	1934	日月潭水力發電廠完工
	1935	首屆台灣地方議員選舉
	1936	台北松山機場竣工，台北公會堂落成，台北新公園落成
	1937	軍司令部宣布進入戰時體制，與日本本土劃一時間
皇民化時期	1938	公布國家總動員法
	1939	小林躋造總督宣布治台重點，皇民化、工業化、南進，開築花蓮港
	1940	規定台灣人改換日本姓
	1941	皇民奉公會成立
	1942	第一梯次台灣志願兵入伍
	1943	實施六年制義務教育
	1944	日本對台灣實施徵兵制
	1945	日本投降，陳儀任台灣行政長官抵台，成立台灣省貿易公司

資料來源：北一女中台灣史教學網，http://web.fg.tp.edu.tw/~nancy/Taiwan/B6.htm。

28

第六節　中華民國時期

壹、戰後時期（1945-1949 年）

　　1945 年，第二次世界大戰結束，日本戰敗並簽署《終戰詔書》，當時由中華民國陸軍總司令何應欽將軍先於南京接受太平洋戰區戰敗方日本政府投降，然後依據太平洋戰區同盟軍最高司令麥克阿瑟於 1945 年 8 月 17 日發布一般命令，台灣與越南日本軍須向中國戰區蔣介石元帥投降。中華民國政府於同年 10 月 25 日代表太平洋戰區盟軍委託管理台灣。台灣在 1945 年 8 月 15 日日本投降至 10 月 5 日在台北設立台灣省行政長官公署前進指揮所之間有一短暫無政府狀態，台日裔人士以原日治時期制度維持至行政長官公署執行後。

　　中華民國代表盟軍受委託接收台灣與越南後，設立與中國大陸省級行政體制不同之「台灣省行政長官公署」，並由陳儀出任台灣省行政長官兼台灣省警備總司令部的總司令，延續了日本殖民時代體制，被時人視為「新征服者」來臨，台灣總督制的復活。越南方面，因越共領袖胡志明恐懼越南步上台灣後路，被中華民國以「自古以來越南是中國的一部分」為藉口加以併吞，故企圖利用法國逼退國民政府軍，使國軍在越南與法國簽署六三協定後撤軍。

　　1947 年 2 月 27 日傍晚，在台北市淡水河邊台灣人商店街的大稻埕發生因強力取締販賣走私菸引發的警民衝突，立即發展成全台規模的「二二八事件」。數星期後，國民政府派兵來台灣以武力鎮壓，後續還有「清鄉」行動，許多與事件無關的各界，當時應非中華民國國籍的台灣菁英與百姓也被無故殺害，或逮捕之後不經審判而被監禁、處死或就此失蹤。此事件揭開了 1950 年代白色恐怖高壓政治的序幕。

　　二二八事件後，國民政府調整台灣地方政治制度，廢除台灣省行政長官公署，改設台灣省政府，由文人出身的魏道明任首屆省主席，縮小

公營事業範圍。1949 年（民國 38 年），陳誠就任台灣省主席，實施長達三十八年之久的《台灣省戒嚴令》；同年，國共內戰局勢大變，中國共產黨在中國大陸建立新政權，使中華民國於同年 12 月 7 日將中央政府遷至台北市。此時中華民國的大多數領土已為中華人民共和國占領。兩年後，麥克阿瑟將軍在 1951 年 5 月美國參議院聽證會上才作證中華民國政府係代表太平洋戰區「主要占領權國」的美國委託而暫時管理台灣。

貳、戒嚴時期（1949-1987 年）

1949 年，中國大陸易主，中華民國國軍和中華民國政府撤退台灣，中國共產黨在中國大陸宣告成立中華人民共和國。中華民國政府遷台初期，揚言要反攻大陸，但缺乏美國的支持，兩岸間僅有一些小規模戰役發生，1955 年大陳島撤退後，確立現今兩岸的統治範圍。

中華民國政府於 1949 年起在台灣透過戒嚴令和《動員戡亂時期臨時條款》等法令，配合黨、政府、軍隊、特務的結合掌控，持續政治與社會上的高壓控制，鞏固一黨專政的體制，造成許多人因反對言論或行動無故被指為「匪諜」而遭到監禁，甚至處決。此前中華民國政府在統治中國大陸時為打擊和消滅中國共產黨勢力，亦曾在國統區內採取這種嚴厲措施，這種現象被統稱為白色恐怖。

1950 年起（民國 39 年），台灣實行地方自治，縣以下民意代表與行政首長及省議會議員由公民直選產生。1950 年代起雷震等知識分子在《自由中國》雜誌上要求實行民主。1960 年（民國 49 年），雷震等人士籌組中國民主黨，但很快就被政府鎮壓。台灣大學政治系教授兼系主任彭明敏與其學生謝聰敏和魏廷朝於 1964 年共同起草《台灣自救運動宣言》，主張「遵循民主常軌，由普選產生國家元首」、「重新制定憲法，保障基本人權，成立向國會負責且具有效能的政府，實行真正的民主政治」，三人隨即遭逮捕，以「叛亂罪嫌」起訴，並判處有期徒刑。

　　在國民黨政府解除戒嚴之前，台灣的「黨外」團體一直透過私下發行的政論雜誌，要求全面落實民主政治與言論自由。1979年12月在高雄市所發生的美麗島事件，是對20世紀後期台灣民主化影響最深遠的一次民主抗爭事件，隨之而來對被逮捕相關人士的軍事審判更是引起廣泛注目。1984年發生的江南案，政府形象大損，並且受到來自美國強大的壓力，隨後蔣經國於1985年表示下屆總統不會再由蔣家人擔任。江南案成為促使台灣於1987年解嚴的關鍵事件之一。

參、民主化時期（1988-2000年）

　　隨著蔣經國在1988年1月去世，蔣家父子兩代的統治也隨之結束，開始朝向民主政治發展。1988年，李登輝依憲法繼任總統，但當時國民黨勢力仍然龐大，蔣宋美齡曾企圖阻止李登輝出任國民黨代主席，但未成功。1991年5月1日，前總統李登輝宣布終止動員戡亂時期，代表著中華民國政府不再否認中華人民共和國政權的合法性。李登輝任內推動民主化與台灣本土化政策，陸續推動六次修憲，1947年在中國大陸選出而一直未改選的國代在1991年宣告退職。

　　兩岸關係在1980年代緩和之後，因1989年的六四事件而大受衝擊，1994年千島湖事件之後又趨惡化。1995年，前總統李登輝伉儷訪問美國；1996年3月，中華民國在台澎金馬舉行首次總統直選。中國大陸對李登輝訪美及台灣舉行總統大選大表不滿，因而在台灣近海試射導彈及進行軍事演習，美國為此兩度派出航空母艦戰鬥群巡弋台灣海峽。1999年，李登輝接受德國記者專訪時表明中華人民共和國和中華民國為兩個對等的國家（即「兩國論」或「特殊兩國論」）。

 第七節　台灣歷史年表

壹、台灣歷史簡表

時期	時代
史前時代	1624 年以前
荷西殖民時代	1624-1662 年
明鄭時期	1662-1683 年
清領時期	1684-1895 年
台灣民主國	1895 年
日治時代	1895-1945 年
中華民國時期	1945 年至今

貳、台灣歷史總表

年代	西元	年號	大事記
宋	不可考	不可考	已有漢人居住於澎湖
元	1290	至元 27 年	設澎湖巡檢司
明	1554	嘉靖 33 年	台灣首次出現於世界地圖
	1602	萬曆 30 年	荷蘭聯合東印度公司成立
	1604	萬曆 32 年	荷蘭艦隊入侵澎湖，被明將沈有容諭退
	1621	天啟元年	明人顏思齊、鄭芝龍屯聚台灣
	1624	天啟 4 年	荷蘭人退出澎湖，占領台南，築熱蘭遮城（安平古堡）
	1626	天啟 6 年	西班牙人占領雞籠，築聖薩爾瓦多城（位於現今和平島上）
	1627	天啟 7 年	荷蘭傳教士甘治士抵台，至新港社宣揚基督教
	1628	崇禎元年	西班牙人占領淡水，建聖多明哥城（今紅毛城）；鄭芝龍接受明朝招降
	1632	崇禎 5 年	西班牙人由淡水河進入台北平原
	1633	崇禎 6 年	日本首次頒布鎖國令
	1634	崇禎 7 年	西班牙人於蛤仔難（今宜蘭）及三貂角建教堂傳教

年代	西元	年號	大事記
明	1635	崇禎 8 年	荷蘭人用武力征服台南西拉雅平埔族麻豆社
	1636	崇禎 9 年	荷蘭人征服台南西拉雅族蕭壠社，對原住民採懷柔政策，成立「地方會議」處理原住民事務
	1642	崇禎 15 年	荷蘭人驅逐西班牙人，進據台灣北部
清	1644	順治元年	荷蘭人盤踞北台灣。清攻北京，明亡
	1645	順治 2 年	明唐王詔賜鄭森國姓朱，改名成功
	1646	順治 3 年	鄭芝龍降清。鄭成功棄文從武抗清
	1648	順治 5 年	荷蘭人在赤崁、麻豆社設立學校；鄭成功占領金門、廈門為根據地
	1651	順治 8 年	鄭成功施琅降清；沈光文遇颶風漂流至台灣
	1652	順治 9 年	郭懷一反抗荷蘭人暴政
	1653	順治 10 年	荷蘭人加強普羅民遮城（今赤崁樓）的防禦工事
	1656	順治 13 年	清廷實施海禁，沿海民生困苦，來台者眾
	1659	順治 16 年	何斌到廈門向鄭成功獻鹿耳門水道圖，遊說攻取台灣
	1661	順治 18 年	鄭成功於鹿耳門登陸，包圍熱蘭遮城，攻打荷蘭人
	1662	康熙元年	鄭成功將荷蘭人逐出台灣，以台灣為「東都」，設承天府及天興、萬年二縣。鄭成功病逝，鄭經繼位，陳永華輔政
	1664	康熙 3 年	鄭經退守台灣，改東都為東寧，天興、萬年縣改為「州」
	1666	康熙 5 年	鄭經建孔廟，制訂科舉取士之法
	1670	康熙 9 年	英人與鄭氏訂立通商協議，英船至台灣進行貿易
	1671	康熙 10 年	沈光文至羅漢門（今高雄內門境內的一社區），教導原住民兒童（平埔族）漢文
	1672	康熙 11 年	英船再抵台灣，鄭氏與英國簽署通商條約
	1674	康熙 13 年	三藩之亂發生後，鄭經出兵大陸，占領閩、粵部分地區
	1680	康熙 19 年	鄭經西征失敗，退回台灣
	1681	康熙 20 年	鄭經卒，監國鄭克臧（鄭經子）被殺，鄭克塽（鄭經孫）繼位
	1683	康熙 22 年	施琅率兵攻打澎湖，鄭克塽投降，鄭氏時期結束；施琅上「台灣棄留疏」，建議清廷保留台灣
	1684	康熙 23 年	台灣正式納入清廷版圖，隸屬福建省；設台灣府，轄鳳山、台灣、諸羅三縣；鹿耳門與廈門對渡
	1719	康熙 58 年	施世榜開築施厝圳（即八堡圳，位於彰化），是清代台灣最大的水利工程

年代	西元	年號	大事記
	1721	康熙 60 年	朱一貴抗清（內門鴨母王）
	1722	康熙 61 年	清廷劃立「番界」，防止漢人入侵原住民土地
	1723	雍正元年	貓霧捒圳（位於台中盆地）開始興建；清廷增設彰化縣、淡水廳
	1732	雍正 10 年	清廷准人民攜眷來台，渡台禁令時寬時嚴
	1765	乾隆 30 年	台北瑠工圳完工
	1784	乾隆 49 年	開放彰化鹿仔港（鹿港）與泉州泔江對渡
	1786	乾隆 51 年	天地會林爽文起事
	1788	乾隆 53 年	開放八里與福建通航
	1796	嘉慶元年	吳沙入墾蛤仔難（宜蘭）
	1838	道光 18 年	曹謹興建曹工圳（位於高雄鳳山）
	1858	咸豐 8 年	中英法簽訂天津條約，規定開放安平和淡水為通商口岸
	1862	同治元年	淡水正式開關徵稅；戴潮春事件（天地會）開始，霧峰林家協助清廷抵抗
	1863	同治 2 年	雞籠開港
	1864	同治 3 年	打狗（高雄）開港
	1865	同治 4 年	平定戴潮春事件；安平開港；英國長老教會牧師雅各抵府城宣教
	1871	同治 10 年	琉球居民遭台灣原住民殺害
	1872	同治 11 年	加拿大長老教會牧師馬偕抵淡水傳教
	1874	同治 13 年	牡丹社事件；沈葆楨奉派來台，積極建設台灣
	1875	光緒元年	廢除內地人民渡台耕墾禁令，命沈葆楨負責開山撫番事務
	1876	光緒 2 年	丁日昌駐台半年
	1884	光緒 10 年	法軍進攻台灣
	1885	光緒 11 年	清廷下詔台灣設行省，命劉銘傳為首任巡撫
	1886	光緒 12 年	劉銘傳在台清丈田畝，整理台灣土地和賦稅
	1891	光緒 17 年	基隆至台北鐵路通車
	1893	光緒 19 年	台北至新竹鐵路通車
日治	1895		簽訂「馬關條約」，台灣、澎湖割讓給日本；台灣民主國成立，隨即滅亡；台灣總督府開始治理台灣
	1896		日本政府公布「六三法」；設立台灣總督府國語學校

年代	西元	年號	大事記
日治	1898		兒玉源太郎出任台灣總督，後藤新平擔任民政長官；實施土地調查；公布「台灣公學校令」；頒布「保甲條例」
	1899		台灣總督府醫學校正式成立；總督府創立台灣銀行
	1900		台灣製糖株式會社成立
	1901		統一度量衡
	1905		台灣全島第一次人口普查，奠定戶籍基礎
	1908		縱貫鐵路正式通車（全長 405 公里）
	1909		推行陽曆，廢止陰曆
	1911		統一台灣的貨幣
	1913		苗栗事件，羅福星等人被捕
	1914		第一次世界大戰爆發
	1915		林獻堂等人捐資設立台中中學校；西來庵事件（噍吧哖事件、玉井事件），余清芳等人被捕
	1916		舉辦「台灣勸業共進會」（第一次博覽會），展示日本治台二十年的成果
	1918		第一次世界大戰結束
	1919		日本提出「內地延長主義」方針；公布「台灣教育令」；陸續設立普通中學與師範、農、林、工、商學校
	1920		實施州、市、街、庄制度
	1921		林獻堂等人開始第一次台灣議會設置請願運動；林獻堂、蔣渭水等人成立台灣文化協會
	1922		蓬萊米培育成功；實施日台共學制
	1923		《台灣民報》在東京創刊
	1926		蓬萊米正式命名；花東線鐵路開通
	1927		台灣文化協會分裂；台灣民眾黨成立
	1928		台北帝國大學舉行開校典禮
	1930		霧社事件；台灣地方自治聯盟成立；嘉南大圳完工
	1931		台灣民眾黨解散
	1934		台灣議會設置請願運動宣告結束；日月潭水力發電所完工
	1935		台灣總督府改革地方制度，舉辦台灣第一次地方（市、街、庄）議員選舉
	1937		中日戰爭爆發，推行「皇民化運動」；日月潭第二期發電所完工；高雄港第二期築港工程完工

年代	西元	年號	大事記
日治	1939		第二次世界大戰爆發;花蓮港完工通航
	1941		日本發布「國民學校令」,小學校與公學校統一改稱國民學校;太平洋戰爭爆發
	1943		實施糧食統治與配給;實施六年義務教育
中華民國	1945	民國 34 年	日本戰敗投降,中華民國接收台、澎;成立台灣省行政長官公署,陳儀為第一任長官
	1946	民國 35 年	召開制憲國民大會,制定「中華民國憲法」;實施菸酒公賣
	1947		國民政府公布憲法;爆發二二八事件;實施菸酒公賣
	1948		制定「動員戡亂時期臨時條款」
	1949		實施三七五減租、實施戒嚴、發行新台幣;中華人民共和國成立;古寧頭戰役大敗共軍;政府遷台
	1950		韓戰爆發,美國艦隊巡弋台灣海峽;實施地方自治,進行多項地方公職選舉
	1951		實施公地放領;台灣省臨時省議會成立;美國開始提供經濟援助
	1953		實施耕者有其田;四年經建計畫
	1954		簽訂「中美共同防禦條約」(由蔣中正總統與艾森豪總統簽訂)
	1958		八二三砲戰爆發
	1960		東西橫貫公路通車;雷震因自由中國事件被捕
	1965		美國宣布終止美援
	1966		啟用高雄加工出口區
	1968		實施九年國民義務教育
	1969		舉行中央公職人員(國大代表、立法委員)增補選;設立高雄楠梓加工出口區、台中潭子加工出口區
	1971		中華民國退出聯合國;台灣貿易首次出現順差
	1972		中日斷交
	1973		推動十大建設;第一次石油危機
	1975		蔣中正逝世;嚴家淦繼任總統
	1977		核能發電廠開始發電;台灣省選縣市長及議員
	1978		蔣經國當選總統;美國宣布與中華人民共和國建交;中山高速公路通車

年代	西元	年號	大事記
中華民國	1979		中美斷交；桃園中正國際機場啟用；爆發美麗島事件；第二次石油危機
	1980		北迴鐵路通車；設立新竹科學園區
	1987		台澎解除戒嚴；開放大陸探親
	1988		蔣經國去世；李登輝繼任總統
	1991		宣布終止動員戡亂時期；加入亞太經濟合作會議（APEC）
	1995		舉辦全民健康保險
	1996		台灣首次總統直選，李登輝、連戰當選總統、副總統
	1999		九二一集集大地震
	2000		陳水扁、呂秀蓮當選正、副總統，首次政黨輪替
	2001		開放金馬小三通
	2002		台灣正式加入世界貿易組織（WTO）
	2003		爆發 SARS 疫情
	2004		舉辦第一次公民投票
	2008		開放兩岸大三通，陸客來台；馬英九、蕭萬長當選正、副總統
	2010		簽訂兩岸經濟合作架構協議（ECFA）

第八節　台灣原住民

台灣原住民屬南島語系（Austronesian），南島語系東自復活節島，西至馬達加斯加島（太平洋與印度洋之間），是世界上唯一主要分布在島嶼上的原住民語系。

現今的台灣原住民族，在 17 世紀漢人陸續由大陸遷移來台之前，就已居住在台灣。台灣原住民族群的分類，隨著時間演進與分類標準的不同而變化。在清代，清廷依族人漢化程度分為生番、熟番和化番，並且劃分土牛或稱隘勇線，限制平地的住民與山地生番的往來，清廷視生番地區

為化外之地,不在清廷管轄版圖之內。1895 年日本據台以後,日本政府派遣學者調查,依語言、風俗與文化特質,將熟番統稱為平埔族,其中再分 10 族;平埔族以外稱為高砂族,分為 7、9 或 10 族,並予以各別的族名,這樣的分類法則與命名是否適當,尚有爭議。

　　1949 年中華民國政府來台後,沿用日治時期的分類,定高山族為 9 族,在戶籍上,以山地同胞、平地同胞區分身分,而日治時代被歸為熟番平埔族的族人則與漢人無異。1980 年代起台灣原住民權利促進會為爭取少數族群的權益,發起正名運動,向執政者要求取消有歧視意味的山胞用語及與事實相違的高山族一稱。在幾經政治抗爭後,1994 年修定憲法,改山胞為「原住民」,並於 1995 年通過姓名條例,原住民可以用傳統本名做戶籍登記,不必再使用漢姓。這是台灣原住民族在歷經一世紀外來統治以來,獲得主權尊重象徵性的開端。

　　目前官方所認定的族群共有 14 族,各族群的歷史文化及重要祭典分別說明如下:

壹、阿美族

1. 阿美族分布於台東縱谷和海岸平原,人口約 156,857 人,是台灣原住民諸族群中人數最多的一族。17、18 世紀時,阿美族受到來自西邊山區的泰雅族、布農族,南邊卑南族的壓迫,加上在西部被漢人壓迫而往東部遷徙的平埔族等族群的影響,阿美族自身也產生相當大的差異性,依他們居住的地區由北往南可分為:南勢阿美、秀姑巒阿美、海岸阿美、卑南阿美以及恆春阿美五大族群,大多住在平原地區,靠海或沿溪流而居。

2. 阿美族的母系社會和男子年齡組織,均衡地維繫著族群中男女社會分工與權力分配。男子年齡階級崇尚敬老與服從,平日由頭目與長老共議村落裡的事,其下依年齡組執行各項職務,年幼者服的勞役較多。

3. 每逢 7、8 月在各村落舉行的「豐年祭」，原本是男子自衛禦敵的軍事訓練演習，藉一連串嚴格的體能訓練，培養族人的團結及服從精神，而今軍事訓練的內容已大幅縮減，僅存象徵性的運動競賽或下海捕魚，以及連日的歌舞共歡。但是，每逢有子弟應召入伍時，家人必定慎重其事地在入伍前夕為他舉行隆重的送行晚宴，邀集眾親友在家中門前團聚歌舞。在族人觀念中，依然認為男子從軍入伍即是接受國家的軍事訓練，是生命中重要的階段。

貳、泰雅族

1. 泰雅族分布於北部中央山脈兩側，東至花蓮太魯閣，西至東勢，北到烏來，南迄南投縣仁愛鄉，是分布面積最廣的一族，人口約 75,634 人。

2. 根據泰雅族傳說，祖先是起源於中央山脈大霸尖山一帶的白石山，大約 18 世紀時，開始分別往西北、東部及西南方向分散遷移。泰雅族依其語言及風俗的不同可分為：賽德克、賽考列克、澤敖列三大群。其中賽德克群的一支，往東部遷移到今花蓮一帶，自稱為「太魯閣族」。

3. 泰雅族素以男子勇武善獵，女子長於織布著稱。昔日男女在臉部刺青，表示已成人或是榮譽的象徵，同時在盛行獵首的當時，亦有辨識敵我的作用。此習俗自日據時期被嚴格禁止以後，已不復存，只有居住在深山中 80 歲以上的老人臉上尚可見到。以泰雅族人從前的社會價值觀來看，一個人臉上沒有刺青是件羞恥的事，因當時的社會認為一個人必須能夠忍受刺青時錐心徹骨之痛，才算得上是個成人。

4. 泰雅族社會中原來沒有「頭目」，每當族人需要一致行動時，大家才共商推派一位有能力的人為代表，這個代表者的地位並非恆久也非世襲。「頭目」是日據時期，日本人為治理之便而產生的。

參、賽夏族

1. 賽夏族分布於台灣北部中央山脈西側新竹與苗栗的縣界五峰鄉、東河鄉及獅潭鄉，人口約 5,200 餘人（資料標準日 2005 年 12 月 31 日）。四周為泰雅族及客家村落所環繞，由於地緣關係，與平地漢人接觸較頻繁，受漢人和泰雅族之習俗影響亦深。根據語言學家的推測，賽夏族的語言是較古老的南島語言，可能祖先到台灣的時間較早。

2. 賽夏族是以取自於大自然的動植物或現象為其宗族的氏姓，19 世紀中國清廷命其改從漢姓，如：日、風、樟、蟹、豆、絲、芎等姓氏。賽夏族人口數雖不多，但因其古老而神祕的「矮人傳說」，每兩年舉行一次的 "Pas-ta'ai" 矮靈祭典，近年來廣受注目。每隔一年的農曆 10 月月圓之時，是迎接矮靈歸來的日子，從祭典一個月前開始，族人擇期聚會，虔敬審慎地為祭典商議事務，準備迎接矮靈祭的來臨，這時才可以開始練習平時忌唱的迎靈歌曲。祭典準備期間，族人要遵守矮靈留下的勸戒，彼此和樂相處，前嫌積怨皆應釋懷，若不遵守或心存不敬者，必遭矮靈懲罰。在三天三夜徹夜不停的迎靈、娛靈、送靈的歌聲舞步中，賽夏族人重新喚起祖先留下的訓示，亦流傳出血脈中千年不變的信仰。

肆、布農族

1. 布農族從前分布在台灣中部中央山脈，海拔 1,500 公尺的高山之上，人口約 45,831 人。曾經發生過兩次的族群大遷徙，擴展範圍遍布於南投、高雄、花蓮、台東等縣境內，布農族又分為卓社、郡社、丹社、巒社、卡社五大社群。和泰雅族一樣，布農族沒有所謂的「頭目」，而是以「推舉能人」的方式產生領袖。是以父系氏族為主的大家族，平均一家人口十多人，最多亦有二、三十人

共聚一堂之紀錄。

2. 傳說從前布農族曾經有文字，在一場大洪水中，兄弟倆分別帶著先人留下的寶物避難，負責保管文字的哥哥竟將文字流失，從此布農族人便失去了文字。雖然失去了文字，卻擁有其他民族所沒有的「畫曆」，這是 1937 年學者自南投一位族人家中發現的一塊木雕畫曆，以類似象形字之符號記載著農事、出獵等行事，是布農族先人所留下來珍貴的智慧遺產。

3. 1953 年，布農族的八部合音曾經因日人黑澤隆朝在國際民族音樂學會上披露而大放異彩，自此深受民族音樂學界之重視，其中「祈禱小米豐收歌」是以多聲部和音唱法，從低音漸高，一直唱到最高音域的和諧音，以美妙的和聲愉悅天神，同時也依此判斷當年小米之收成。

伍、鄒族

1. 鄒族分布於中部中央山脈西側阿里山鄉至高雄市三民區之狹長地帶，人口約 6,149 人，和布農族同樣居處海拔較高之山區。北部族群與南部族群在語言、文化風俗上差異性很大，常以「北鄒」、「南鄒」稱之。近幾世紀以來，受到來自東部山區布農族領土擴張，以及來自西部平埔族和漢人的入侵，加之傳染病之流行，人口數銳減。

2. 鄒族是父系氏族的社會，部落中的男子會所 kuba，是族人會商大事、舉行祭典、訓練男子的場所，禁止女性進入。鄒族每年舉行 mayasvi，原本是在戰士出獵歸來、男子成長儀式或房屋落成時舉行的祭典，日治時代以後改為一年一次的小米祭，現在各村每年定期舉行，將祭天神、去邪祈福及成年禮合併一起。祭典中的「迎神曲」、「送神曲」等祭歌尚保留著鄒族的古語，聲調悠長緩慢，氣氛莊嚴神聖。

陸、排灣族

1. 排灣族分布於中央山脈南端及東部海岸山脈的南端，以大武山為祖先發祥地，人口約 8 萬餘人。早期日本學者將地緣相近的排灣、魯凱、卑南三族合稱為「排灣群」，後來才區分為現在的三族。排灣族又分為拉瓦爾群（北排灣）及伏主勒群兩大系統，伏主勒群包括屏東瑪家鄉以南的南排灣，和台東地區的東排灣。北排灣由於和部分魯凱族毗鄰而居，在服飾、器物的風格形式上，反而與其他地區的排灣族差別較大。

2. 排灣族和魯凱族有頭目、貴族和平民之社會階級區分，世代相承，各司其職。從前頭目及貴族的身分常藉住屋及器物上雕刻的圖案或服飾衣著來表現，如百步蛇紋、宇宙神圖樣等。從前排灣族有刺青之習俗，依社會階級的認知不同，各家族有特定的刺青花紋，通常女子在手背、小腿上刺青，男子在前胸、手臂、背部上刺青，這是某些家族特有的權利，與泰雅全族的刺青習俗意義不同。

柒、魯凱族

1. 魯凱族分布於中央山脈南端山區，人口約 10,496 人，主要居住在中央山脈東西兩側，西側居住在海拔 500 至 1,000 公尺的山區，有下三社群及西魯凱群；東側則居住在台東平原的邊緣地帶，有東魯凱群（或稱大南群）。下三社目前行政區域屬於高雄市茂林區，包括茂林、萬山、多納三村；西魯凱群目前行政區屬於屏東縣霧台鄉，包括好茶、阿禮、去露、霧台、佳暮、大武；三地門鄉，包括德文、青山；以及瑪家鄉，包括三和村美園社區。

2. 魯凱族的社會組織與排灣族近似。從前村落的組織是以頭目為中心，現在的社會階級已不像從前區分得那麼清楚，一般只有「頭目」、「平民」之分。一村有幾個不同氏系的「頭目」，除本家的

頭目稱為「大頭目」外,其他稱「二頭目」或「小頭目」,完全沒有頭目家血緣的為「平民」。但由於現在的行政體系和經濟體制的關係,傳統中頭目的權威和地位已日漸沒落,而由「村長」或民意代表取代,過去的「平民」擁有的財富或社會成就可能超越頭目,得到村人的擁戴。但,頭目在婚禮或傳統祭典中,仍是受到敬重的。魯凱族男性中勇武善獵者在獲得頭目賜權後可以配戴百合花,女性貞潔者亦可獲賜配百合花權,這是一項極高的榮譽象徵,至今仍是如此。

捌、卑南族

1. 卑南族集中於台東縱谷南方的平原上,「卑南」之名是取自此本族八大社中最強盛的「卑南社」,大約 17 世紀時曾有一段盛極一時的「卑南王」歷史。在清朝康熙年間,以南王部落為首的卑南人平定朱一貴的餘黨有功,因而被清廷賞賜朝服冊封「卑南大王」;然而卑南族具有強大的武力,乃因實施嚴格的男子會所「巴拉冠」的訓練制度,如「少年猴祭」、「大獵祭」便是由會所制度延伸的祭典。

2. 傳統上卑南族屬於母系社會,婚俗上以男子入贅於女方家為原則,由於社會型態轉變,此風俗也漸改變,融入父系社會制度。在社會組織方面,由祭師負責部落的祭祀,頭目負責政治與軍事的領導。在宗教方面,其傳統宗教盛行,尚有巫師為族人驅邪治病,而這項工作則是由女性擔任;另天主教也廣受族人信仰。

3. 卑南族人口約 9,156 人,目前主要集中在台東市的南王、寶桑、賓朗、上賓朗、初鹿、泰安、利嘉、知本、建和等地區。雖受鄰近的阿美、布農及漢人的影響,但依然保存著獨特的文化風貌。卑南族著名的少年會所「巴拉冠」是舉行男子成年禮,訓練卑南族勇士的場所。卑南族傳統的猴祭、大獵祭多在年底開始持續到跨

年，合稱為「年祭」，近十年來於各村輪流舉辦「聯合年祭」，原已失落的舊俗因著儀式的復甦而凝聚了族人的向心力。卑南族的織布色彩、圖案繁複多變化，已成為獨樹一格的特色。

玖、達悟族

1. 達悟族人口約 2,712 人，居住在台灣東南海面之蘭嶼島上，距離台東縣僅 49 海浬，從台東搭飛機約二十分鐘可達。蘭嶼周長 36 公里，島中央大多為山林，最高的山海拔 650 公尺，四周多礁岩。島上的聚落多以背山面海，於海岸平坦緩坡地築屋定居，形成現有的六個村落：椰油（Yayo）、朗島（Iraraley）、紅頭（Imorod）、漁人（Iratay）、東清（Iranumilek）及野銀（Ivarium），其中椰油為行政中心鄉公所之所在地。

2. 過去達悟族被稱為雅美族，然此稱名為日本學者鳥居龍藏所定，在達悟族母語中並無意義。島上的住民自稱為 "ponsu no tau"，意思是「島上的人」，因此族人主張以「達悟族」自稱。達悟族與台灣本島的原住民同屬南島民族，但表現的文化風貌卻不同於本島的原住民。蘭嶼四周環海，有其獨特的生態環境，孕育出達悟族人與太平洋相互依存的曆法和生活方式，以及表現在建築、造船、生活器具上獨特的藝術風格。

3. 達悟族之家族，以婦從夫、子女從父居之父系家族為主幹，每一家族房屋結構包括主屋、工作房、涼台與穀倉、豬舍等附屬建築物。若男子結婚，則先在父親土地上建一小屋居住，待日後自己有田地與建材後另建新屋。其房屋通常只使用一代，父死則毀棄房舍，將建材分配給兄弟，通常舊址是由長子繼承。靠海而衍生的祭儀與台灣本島的原住民相當不同，如飛魚季汛，於每年 3 至 7 月間所舉辦的活動，分為個人與集體兩種，魚團之集體進行漁撈，其使用的船具為 10 人大舟，夜間出航，利用火

把吸引飛魚靠近,再用魚網將飛魚撈起;個人則採用單人或 2 人小舟,利用掛鉤釣餌之魚繩拋釣,不需要魚竿,此種限於日間進行。目前因引進機動船,以大船所進行的集體魚撈行為已不多見。

拾、邵族

1. 近年來才被政府回復族群認定的邵族,主要居住在日月潭畔的日月村,少部分頭社系統的邵族人,則住在水里鄉頂崁村的大平林,兩地加起來的總人口數約 500 餘人。邵族擅於捕魚,依傍日月潭而居的聚落環境,發展了具有特色的漁獵方式,如「浮嶼誘魚」、「魚筌誘魚」等等。

2. 早在日據時代,邵族便以杵音聞名,「湖上杵聲」是日月潭的八景之一,以此為中心而形成的展演活動,是台灣原住民表演藝術朝向商業及觀光發展的濫觴。台灣的原住民各族群都有祖靈崇拜的習俗,祖靈能庇佑族人,讓大家安康幸福,使子孫生生不息。邵族的祖靈崇拜以「公媽籃」(即祖靈籃)最具代表,凡族中重要的祭儀,都以「公媽籃」來祭祀供奉,呈現了該族獨特的一種信仰文化。

拾壹、噶瑪蘭族

1. 噶瑪蘭族人原居於宜蘭地區。清葉以降,隨著漢民族的不斷遷入,土地與文化的紛爭與對立,迫使族人大量南遷到花蓮、台東的海岸線一帶,目前僅有新社、立德等少數部落還維持著語言、祭儀等風俗與傳統,人口約 911 人。

2. 噶瑪蘭族是母系制度的社會,巫師皆為女性,男性有年齡階級組織。重要的祭儀活動有:出草勝利之後的儀式 "Qatapan"(卡達班)、喪禮 "Patohkan"(巴都干)、以及年底的祭祖儀式

"Palilin"（巴禮令）等。緊接著邵族之後，行政院原住民族事務委員會在 2002 年正式認定該族為原住民的第十一族，噶瑪蘭族的文化傳承與保存，自此步入一個新的紀元。

拾貳、太魯閣族

1. 太魯閣族分布於花蓮縣秀林、萬榮、卓溪鄉一帶的山區，人口約近 20,711 人。原來被認定為泰雅族賽德克亞族東賽德克群，於 2004 年 1 月經政府認定成為台灣原住民族第十二族。傳說太魯閣族起源於中央山脈白石山一帶，祖居於現今南投縣仁愛鄉，因人口增加、耕地不足及尋找新獵場，因而越過中央山脈的奇萊北峰，遷移至立霧溪、木瓜溪、三棧溪流域，在山區建立新聚落。

2. 傳統命名上，父之名字聯於子女名之後，為父系小家庭制結構組織，以男獵女織為主。部落中採行共推方式，推舉聰明正直的人為頭目，族內成年男女並有紋面的習俗。太魯閣族為泛靈信仰之族群，相信子孫如遵從祖先的 "gaya"（即祖先的規範與教訓），即會獲得祖靈的庇佑。

拾參、撒奇萊雅族

1. 撒奇萊雅族的聚落分布在今花蓮縣境內，主要有北埔、美崙、德興、主布、月眉、山興、水璉、磯崎、馬立雲等部落，其餘人口散居於其他阿美族聚落及北部都會區，粗估總人口約有 5,000 人至 10,000 人上下。

2. 據文獻記載，西元 1630 年左右，撒奇萊雅（Sakizaya）族就居住在奇萊平原，由於居住在精華區，常受到外來族群如噶瑪蘭族、太魯閣族、漢人的襲擊。1878 年加禮宛事件後，清軍以火攻攻陷撒奇萊雅部落的刺竹圍籬，為了避免被滅族，頭目們在商議之後

開門投降，大頭目古穆·巴力克（Komod Pazik）及其妻伊婕·卡娜蕭（Icep Kanasaw）被清兵處以凌遲死刑。戰役結束後，族人遭遷社，與阿美族人混居，因深怕遭清軍報復，因而隱藏身分，在日據時代就被歸類為阿美族人，然而兩族在語言方面差異度高。在年齡階級祭儀上，「長者飼飯」的祝福典禮為撒奇萊雅族所特有，而撒奇萊雅每四年年齡階級必種一圈的刺竹圍籬，亦是阿美族所沒有的部落特色。

3. 2001 年起，撒奇拉雅族積極進行文化復振運動，重現撒奇萊雅族傳統祭典、歌舞及服裝：歌舞以撒奇萊雅特有工作歌為主，服裝色彩則以土金、暗紅與黑色為主色，象徵重回故土，同時紀念祖先的鮮血與暗夜的逃亡，並舉辦撒奇萊雅族特有的祭典 "Palamal"（巴拉瑪）火神祭，追祀祖靈。經過繁複的族群調查後，在歷史消失一百二十八年的 Sakizaya（撒奇萊雅）族，終於在 2007 年 1 月 17 日正式成為台灣原住民族第十三族。

拾肆、賽德克族

1. 賽德克人口大約 5,000 多人。2008 年 4 月 23 日正名為台灣原住民族的第十四族。

2. 原為泰雅族亞族，包含三個方言群體：德固達雅、都達、德路固。德路固成為太魯閣族後，其他的在 2008 年成為賽德克族。

3. 以南投縣北港溪與花蓮縣和平溪相連為分界線，北為泰雅亞族，南為賽德克亞族。賽德克的居住地範圍較泰雅要狹小，以台灣中部地域為勢力範圍，立於北方泰雅族及南方布農族間，集中於南投仁愛鄉。同泰雅族及太魯閣族有紋面習俗，女子表善織，男子表英勇。

課後練習

() 1. 台灣的民間信仰曾在何時遭到迫害？ (A) 明鄭時代 (B) 清領前期
(C) 日本殖民統治末期 (D) 中華民國在台灣時期。

() 2. 欲參觀荷蘭所建的熱蘭遮城的遺址，應前往何處？ (A) 基隆 (B) 淡水
(C) 台南 (D) 台北。

() 3. 下列何者統治台灣的時間最長？ (A) 荷蘭 (B) 鄭氏時期 (C) 清朝
(D) 日本。

() 4. 19 世紀中葉以後，外國人到台灣傳教、探險、經商者日益增多，與下
列何者有關？ (A) 新航路的發現 (B) 台灣開港通商 (C) 荷蘭東印度
公司成立 (D) 鴉片貿易日增。

() 5. 西元 1895 年成立台灣民主國，聲言抗日，卻最早逃亡的大員是下列何
人？ (A) 唐景崧 (B) 丘逢甲 (C) 劉永福 (D) 姜紹祖。

() 6. 下列哪一位為日本統治台灣時期第一位文人出身的總督？ (A) 樺山資
紀 (B) 兒玉源太郎 (C) 後藤新平 (D) 田健治郎。

() 7. 清末日本占領琉球，應與何事有關？ (A) 牡丹社事件 (B) 甲午戰爭
(C) 中法戰爭 (D) 日俄戰爭。

() 8. 「福爾摩沙」這個名詞是哪一國人對台灣的稱呼？ (A) 荷蘭人 (B) 西
班牙人 (C) 日本人 (D) 葡萄牙人。

() 9. 1947 年引發「二二八事件」的直接導火線是 (A) 查緝走私 (B) 查緝
偷渡 (C) 查緝販毒 (D) 查緝私菸。

() 10. 西元 1970 年代，哪一事件最早對台灣社會民心造成極大衝擊？ (A)
與英國斷交 (B) 韓戰爆發 (C) 越戰爆發 (D) 退出聯合國。

() 11. 下列何者是最早將中國的郡縣制度建立於台灣地區？ (A) 鄭克塽
(B) 鄭經 (C) 鄭成功 (D) 鄭芝龍。

() 12. 在台灣歷史中，最悠久的基督教會為何？ (A) 長老教會 (B) 浸信會
(C) 路德教會 (D) 衛理公會。

() 13. 下列何者，在台灣開發和建立了許多基礎設施，且首先在台北設立郵

政總局？ (A) 沈葆楨 (B) 劉銘傳 (C) 邵友濂 (D) 丁日昌。

() 14. 下列哪一個日本的台灣總督，為了鎮壓抗日行動，發布「匪徒刑罰令」，以嚴竣的法令，大肆殘殺台灣抗日同胞？ (A) 明石元二郎 (B) 佐久間左馬太 (C) 兒玉源太郎 (D) 乃木希典。

() 15. 下列何者是我國歷來賠款最多的不平等條約？ (A) 辛丑和約 (B) 馬關條約 (C) 南京條約 (D) 天津條約。

() 16. 光緒 10 年，中法戰爭時，請問劉銘傳在何地打敗法軍？ (A) 基隆 (B) 安平 (C) 滬尾 (D) 打狗。

() 17. 下列何者是清朝洋務運動主要人物，在台期間積極從事教育、政治、財經、交通和國防等方面的興革措施，1876 年到台灣開辦煤礦，架起中國第一條自建電報線？ (A) 丁日昌 (B) 李鴻章 (C) 沈葆楨 (D) 劉銘傳。

() 18. 台灣日治時期由在日台灣留學生於 1920 年，以「專門研討台灣所有的應興革事項以圖提升其文化」為綱領，開始組織的第一個政治運動團體名稱為何？ (A) 東京台灣青年會 (B) 新民會 (C) 啟發會 (D) 台灣文化協會。

() 19. 下列有關台灣史前文化與時代的配對，何者正確？ (A) 長濱文化——新石器時代早期 (B) 十三行文化——新石器時代中期 (C) 卑南文化——新石器時代晚期 (D) 蔦松文化——金屬器時代東部地區。

() 20. 下列有關台灣史前文化與文化特色的配對何者有誤？ (A) 已知用火，人們過著採集的生活——長濱文化 (B) 已知製造陶器，又稱為「粗繩紋陶文化」——大坌坑文化 (C) 人們食用貝類後丟棄形成貝塚，同時已知如何煉鐵——圓山文化 (D) 以長方形石棺為重要特徵——卑南文化。

() 21. 下列有關中國歷代對台灣的稱呼配對何者有誤？ (A) 三國——夷州 (B) 元代——琉球 (C) 明代——東番 (D) 日本——高砂。

() 22. 下列有關台灣進入國際競爭時期在台灣活動的西班牙人與荷蘭人的相關敘述何者正確？ (A) 荷蘭人主要在台灣北部活動；西班牙人主要在台灣南部活動 (B) 西班牙人是最早統治台灣的歐洲國家 (C) 荷蘭

人在今台南地區建了熱蘭遮城為政治中心；西班牙人則在今淡水地區建了聖多明哥城 (D) 荷蘭人主要在台灣傳播天主教；西班牙人主要在台灣傳播基督教。

() 23. 鄭經採行何人的建議興建孔子廟以行文明教化？ (A) 陳永華 (B) 李茂春 (C) 施琅 (D) 沈有容。

() 24. 台灣改為行省是因光緒 10 年清廷與哪一國發生戰爭？ (A) 英國 (B) 葡萄牙 (C) 西班牙 (D) 法國。

() 25. 現今台灣的首都設立在台北市，是因為清代哪一個台灣巡撫將省會由台中遷至台北的緣故？ (A) 劉銘傳 (B) 邵友濂 (C) 沈葆楨 (D) 丁日昌。

() 26. 最早在台設下安平到旗後之間的電報線是哪一個清廷官員？ (A) 沈葆楨 (B) 劉銘傳 (C) 丁日昌 (D) 邵友濂。

() 27. 西元何年中國與日本發生戰爭，最後清廷戰敗，於是便和日本簽訂馬關條約，割讓台、澎給日本？ (A)1858 年 (B)1894 年 (C)1895 年 (D)1900 年。

() 28. 西元 1930 年發生震驚國際的霧社事件，是哪一族的原住民領袖所領導的？ (A) 賽夏族 (B) 布農族 (C) 魯凱族 (D) 泰雅族。

() 29. 下列有關日本統治初期所發生的抗日事件與領導人物的配對何者正確？ (A) 苗栗事件──丘逢甲 (B) 西來庵事件──余清芳 (C) 六甲事件──劉永福 (D) 二二八事件──戴潮春。

() 30. 日治時期為了啟迪民智、喚醒民族意識，於是一群有識之士在各地展開了各種文化活動，其中貢獻最大的是？ (A) 台灣共產黨 (B) 台灣民眾黨 (C) 台灣農民組合 (D) 台灣文化協會。

() 31. 日治時期曾有一位士紳號召有識之士 15 次向日本國會提出設置台灣議會，被尊稱為「台灣議會之父」的是 (A) 蔣渭水 (B) 辜顯榮 (C) 蔡惠如 (D) 林獻堂。

() 32. 日本統治時期的留學教育以哪一類最多？ (A) 農 (B) 林 (C) 醫 (D) 法。

() 33. 西元 1945 年日本宣布無條件投降，將台灣歸還中國，是根據哪一個

會議所做的決議？　(A) 開羅會議　(B) 雅爾達會議　(C) 德黑蘭會議 (D) 波茨坦會議。

() 34. 下列台灣地名的古今對照何者正確？　(A) 雞籠——今嘉義　(B) 滬尾——今宜蘭　(C) 打貓——今高雄　(D) 牛罵頭——今清水。

() 35. 二二八事變發生是哪一位行政長官在位的時候？　(A) 陳誠　(B) 陳儀 (C) 辜顯榮　(D) 李國鼎。

() 36. 日本統治台灣以後，致力壓制平地漢人的抗日活動，無暇顧及原住民的反抗，因此沿襲清代的什麼制度，以阻擋原住民的攻？　(A) 通事制度　(B) 軍工匠制度　(C) 番屯制度　(D) 隘勇制度。

() 37. 鄭氏時期（西元 17 世紀）台灣所生產並銷往日本的主要貨物是　(A) 稻米與蔗糖　(B) 蔗糖與鹿皮　(C) 鹿皮與香蕉　(D) 樟腦與稻米。

() 38. 將「星期制」引進台灣，並實施格林威治標準時間制度，要求各公、私機構以標準時間制訂作息，請問是始於何時？　(A) 荷蘭據台　(B) 西班牙據台　(C) 日本殖民統治　(D) 台灣光復後。

() 39. 在平埔族的某些族群中，有「開向」、「收向」的祭典，這些祭典和哪些事情有關？　(A) 獵首、割髮　(B) 農耕、狩獵　(C) 宣戰、停戰 (D) 出海、捕魚。

() 40. 日治時期，台人的參政權是　(A) 完全沒有選舉權　(B) 有限制的選舉權　(C) 成年男子才有選舉權　(D) 婦女亦有選舉權。

() 41. 如果你在台北市搭乘捷運，有一站名為「小南門站」，我們都知道該門為清末所建。這「小南門」的創設原因為何？　(A) 因板橋人抗議，要求必須在台北城的四門之外，再開一門面向板橋　(B) 因原本的南門過於狹隘，車馬出入不便　(C) 為了防禦日本軍隊的入侵　(D) 為了風水堪輿之故。

() 42. 史料記載基隆和平島上有一「番字洞」，這是哪一國人的遺跡？　(A) 荷蘭人　(B) 西班牙人　(C) 日本人　(D) 美國人。

() 43. 曾經以＜歡樂飲酒歌＞，被亞特蘭大奧運會選作宣傳短片主題曲而揚名國際的 Difang（里放，漢名郭英男），是哪一族人？　(A) 阿美族 (B) 排灣族　(C) 卑南族　(D) 邵族。

() 44. 為了使在日本統治下的台灣人有接受平等教育的權利，林獻堂和許多士紳合力創辦哪一所學校專供台灣人就讀？　(A) 淡水中學　(B) 台中中學　(C) 高雄中學　(D) 台南中學。

() 45. 西元 18 世紀中葉時，若今新竹一帶發生騷動，應由哪一行政單位出面處理？　(A) 諸羅縣　(B) 彰化縣　(C) 新竹縣　(D) 淡水廳。

() 46. 凱達格蘭族原本主要分布於今日哪些地區？　(A) 基隆市　(B) 台北市及新北市　(C) 新竹縣市　(D) 苗栗縣。

() 47. 戰後台灣以描寫大陸來台人士生活而成名的小說家是　(A) 葉石濤　(B) 黃春明　(C) 白先勇　(D) 司馬中原。

() 48. 日治時期中，原住民酋長「莫那魯道」所帶領的抗日行動為　(A) 六甲事件　(B) 霧社事件　(C) 西來庵事件　(D) 北埔事件。

() 49. 在台灣原住民的生命禮儀中，布農族著名的「少年禮」為　(A) 猴祭　(B) 矮靈祭　(C) 打耳祭　(D) 飛魚祭。

() 50. 清末時期淡水開港通商，製茶產業興起，茶園最初位在哪一帶？　(A) 鹿谷、廬山　(B) 深坑、坪林　(C) 石門、彰化　(D) 玉山、阿里山。

解　答

1	2	3	4	5	6	7	8	9	10
C	C	C	B	A	D	A	D	D	D
11	12	13	14	15	16	17	18	19	20
C	A	B	C	A	C	A	B	C	C
21	22	23	24	25	26	27	28	29	30
B	C	A	D	B	C	C	D	B	D
31	32	33	34	35	36	37	38	39	40
D	C	A	D	B	D	B	C	B	B
41	42	43	44	45	46	47	48	49	50
A	B	A	B	D	B	C	B	C	B

Chapter 2

台灣地理

觀光資源概要

第一節　台灣概述

壹、台灣的位置

一、相對位置

　　位於太平洋西側歐亞大陸的東南緣，中國大陸的東南方，菲律賓的北方，日本的西南方。西臨台灣海峽，南緣巴士海峽，北接東海，是亞洲大陸進出太平洋，以及太平洋西側南北往來的要道，因此交通與戰略位置極為重要。

二、絕對位置

　　台灣位於東經 120 至 122 度、北緯 22 至 25 度之間，北回歸線（23.5度）通過台灣嘉義水上鄉、花蓮瑞穗鄉以及豐濱鄉，是坐落於東半球及北半球的島嶼。

貳、台灣的範圍與面積

　　台灣地區的範圍，除了台灣本島外，還包括澎湖群島、綠島、蘭嶼、金門列嶼、馬祖列嶼、釣魚台列嶼以及南海中的東沙島及南沙群島的太平島等地。台灣地區的極東點在宜蘭縣釣魚台列嶼的赤尾嶼東端（東經 124° 34′ 30″），極西點在澎湖縣望安鄉花嶼西端（東經 119° 18′ 3″），極南點在屏東縣恆春鎮七星岩南端（北緯 21° 45′ 25″），極北點在宜蘭縣釣魚台列嶼的黃尾嶼北端（北緯 25° 56′ 30″）。

　　台灣本島南北縱長 394 公里，東西寬度最大 144 公里，環島海岸線長 1,139 公里，本島含其附屬島嶼總面積約達 36,000 平方公里。台灣本島的極東點為新北市貢寮區的三貂角，極西點為雲林縣口湖鄉的外傘頂洲，極南點為屏東縣恆春鎮的鵝鑾鼻，極北點為新北市石門區的富貴角。

 第二節　自然地理

壹、地質

一、板塊構造

　　台灣位於歐亞大陸板塊與菲律賓板塊的接觸帶上，花東縱谷為其分界線，縱谷以西屬歐亞板塊，以東屬菲律賓板塊（**圖2-1**）。由於菲律賓板塊以每年7公分向西北方移動，遭遇歐亞板塊的阻擋而下沉形成隱沒帶。

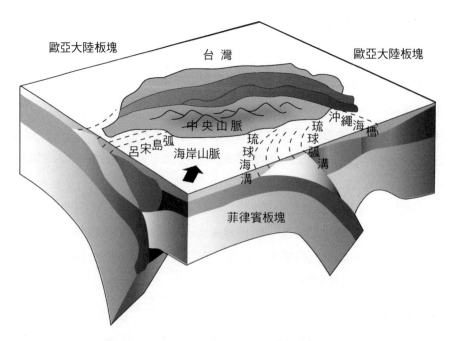

圖2-1　歐亞大陸板塊與菲律賓板塊之分界

資料來源：整理自經濟部中央地質調查所，黃建中繪製，揚智文化提供。

二、地層構造

台灣的地層以第三紀海相沉積層為主體，主要分布於西部地區，中央山脈東半部則為中生代及古生代變質岩地層所組成；另外，台灣北部大屯山一帶、東部海岸山脈及本島附近的島嶼，主要由安山岩質的熔岩流、集塊岩和凝灰岩所組成。

台灣地層均呈狹長帶狀分布，大致和島軸平行，除中央山脈和雪山山脈為變質岩外，環島的山麓帶、海岸平原及海岸山脈之一部分為沉積岩所構成。大屯火山、基隆火山、海岸山脈和澎湖群島，前三者以安山岩及石英安山岩為主，後者以玄武岩為主，均為主要火成岩區。

依上述岩石性質，台灣大致可分為三個地質區，即中央山脈地質區、西部山麓地質區、東部海岸山脈地質區，各區均為縱向斷層所分隔。

三、地質構造運動

台灣是新生代大地構造活動的產物，除了中央山脈東緣有少許中生界以下的地層外，多為新生界地層所覆蓋。由於東側海洋板塊的不斷擠壓，因而產生活躍的造山運動，地表不斷的隆起，恆春半島和中央山脈平均每年上升 0.5 公分。島內高山疊起，超過 3,000 公尺的高峰達 200 多座，地形起伏變化大，高度極為陡峭，是一個平原面積僅占 30% 的高山島。

此外，島上多斷層及地震地形，尤以東部最頻繁，高山地區的地層更因為這種持續的地殼變動，變得非常破碎，極易因地震或暴雨而崩塌。1999 年 9 月 21 日發生的集集大地震，主要就是因為台中盆地附近的車籠埔和雙冬斷層錯動所導致。

四、結論

台灣是一個具有地槽和島弧雙重特性的島嶼，地槽環境曾數度變動，構造極為複雜，又位於歐亞板塊及菲律賓板塊衝撞區，地震頻繁，褶

曲、斷層、隆起運動非常顯著。中央山脈西坡,以新生代第三紀海相沉積層為主體的地層低降至台灣海峽;中央山脈東坡,以古生代及中生代之變質岩層,向海岸山脈低降至太平洋。北部大屯火山、東部海岸山脈和沿海離島如澎湖群島等,多為火成岩區,前兩者以安山岩為主,後者以玄武岩為主。

貳、地形

一、地形的作用力

塑造地表地形的力量,稱為地形的作用力,包含「內營力」與「外營力」兩種。內營力是指由地球內部熱力所產生的地殼變動與火山活動;外營力則是指外來的風、流水等作用力,產生的侵蝕搬運與堆積等作用。

二、台灣的地形

台灣的地形複雜多變化,由圖 2-2 可看出台灣分布的五大地形,全島面積 30% 是山地,40% 是丘陵、台地,30% 是平原;東部多山地,西部多平原、台地。

台灣五大地形分述如下:

(一)山地

包括高度在 1,000 公尺以上的高山地區,分布於中央及東部地區,是由數條平行山脈所組成,由東而西依次為:海岸山脈、中央山脈、雪山山脈、玉山山脈、阿里山山脈五個系統。其中以中央山脈範圍最大,北起蘇澳,南迄恆春鵝鑾鼻,全長約 340 公里,為本島的主要分水嶺;玉山山脈主峰高達 3,952 公尺,是本島第一高峰。

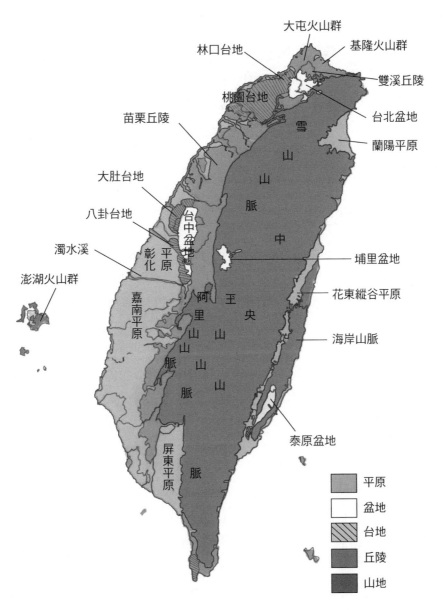

大屯火山群

林口台地

基隆火山群

雙溪丘陵

桃園台地

台北盆地

苗栗丘陵

蘭陽平原

雪山山脈

大肚台地

八卦台地

台中盆地

濁水溪

彰化平原

埔里盆地

澎湖火山群

嘉南平原

花東縱谷平原

阿里山山脈

玉山山脈

中央山脈

海岸山脈

泰原盆地

屏東平原

	平原
	盆地
	台地
	丘陵
	山地

圖 2-2　台灣五大地形分布圖

資料來源：整理自台北市立大理高中楊明山老師教學網站，http://mail.tlsh.tp.edu.
　　　　　tw/~t127/，黃建中繪製，揚智文化提供。

(二)丘陵

高山帶外圍有高度 600 至 1,000 公尺間的丘陵台地區，丘陵主要分布在雪山山脈、阿里山山脈的西緣，以竹南丘陵和嘉義丘陵最廣。由於丘陵海拔高度較低，地勢較緩，常被開闢為梯田，種植茶樹、果樹等。然而丘陵地形極為零星，加上河川切穿，且斷層頻仍，因此丘陵地帶成為極度破碎而崎嶇的地域。

(三)台地

主要分布在盆地、平原或丘陵的接觸帶。台灣的台地全分布在西部，北自林口台地，南迄恆春台地，高度約在 600 公尺以下，如林口台地、桃園台地、大肚台地、八卦台地等。這些台地主要是古沖積層因地殼變動而抬升，加上河流侵蝕而形成的地形，地勢較丘陵地低而平，與丘陵地一樣，多被紅土掩覆。但礫石含量較多，在供水條件改善後，可發展為農工業用地。

(四)盆地

主要分布在山地、丘陵及台地之間，多為斷層下陷後所造成的構造盆地為主。如台北盆地、台中盆地及埔里盆地，這些盆地是當地人口較密集的精華區。台中盆地是台灣最大的盆地，面積 380 平方公里；次為台北盆地，面積 200 平方公里。

(五)平原

於近海及河流兩側地區，高度 100 公尺以下稱為平原地區，主要分布在西部的中南段，如嘉南平原、屏東平原、東北部的蘭陽平原和東部的花東縱谷平原等。其中嘉南平原是最大的平原，包括雲林、嘉義、台南、高雄一帶，這些平原都是農業生產的精華區，也是人口密度較高的地區。

三、台灣的海岸地形

台灣海岸依地形升降及海岸岩層組成性質，可分為五類：

(一)西部沙岸

屏東枋寮以北的西部海岸主要由泥沙或礫石堆積而成，為典型的上升沙岸。瀕臨沖積平原，沿岸沙灘廣闊，較少天然良港，農業及水產養殖為主要經濟活動，因此蚵架、魚塭與鹽田為著名景觀。

(二)東部斷層海岸

東部海岸北起三貂角，南迄恆春半島南端，多為岩岸。東部山脈因直逼太平洋，除蘭陽平原之外，其他地區的海岸多為懸崖峭壁，海岸線陡直，地形險峻，故缺乏港灣及島嶼。

(三)北部岬灣海岸

北部海岸由於山地及丘陵延伸入海，海水相對上升，因此從三貂角至淡水河口，岬角與海灣相間分布，既有岩岸也有沙岸。海岸線曲折造成港闊水深的景觀，適合發展航運觀光及漁業，如野柳的女王頭，即為受到波浪與海風等作用力而形成的奇岩怪石。

(四)南部珊瑚礁海岸

南部海岸西自楓港，東至旭海，裙礁發達，地形崎嶇，海底珊瑚礁生態豐富，深具觀光與研究價值，如墾丁國家公園的珊瑚礁海岸。

(五)外圍離島區

外圍離島依形成原因的不同，可分為大陸島、珊瑚礁島與火山島。

1. 大陸島：原為臨近海洋的丘陵，受到氣候暖化、海水面上升的影響，較低的谷地相對沒入海中，較高的山頭則露出海面形成島嶼

或島群，如緊鄰中國東南方的金門島與馬祖列島。

2. 珊瑚礁島：是由海底珊瑚礁露出海面所形成的島嶼，大多位於台灣南方溫暖的海域，如屏東縣西側的琉球嶼及南海的東沙島與太平島。

3. 火山島：是由露出海面的海底火山或火山岩所形成的島嶼，如綠島、蘭嶼、龜山島、澎湖群島、釣魚台列嶼等。澎湖群島為平坦的玄武岩地形，範圍最廣；龜山島、綠島、蘭嶼、釣魚台列嶼則以火山安山岩為主。

離島豐富的海洋資源以及特殊的島嶼地形和文化，都可成為極具特色的景觀資源。例如：澎湖群島除了有桶盤嶼的玄武柱狀節理、七美鄉的雙心石滬等特色景觀外，居民更常以附著在部分海岸的珊瑚礁塊（又稱咾咕石）堆砌圍牆，以阻隔當地強勁的風勢；綠島東南岸因位於漲退潮間的海濱，海水由岩縫滲入地層深處，經地熱加溫後再湧出，成為罕見的海底溫泉。

四、其他海域的區分方式

1. 大陸棚：是指沿海海底水深 200 公尺以內的範圍，此區浮游生物眾多，因此魚類資源豐富，台灣東岸的大陸棚範圍較西岸狹小。

2. 領海與經濟海域：則是以與海岸基線的距離來區分。海岸基線是指沿著大潮的低潮線所劃定的界線，基線向外延伸 12 浬間的海域，各國均視為其領海，屬於國內內陸領地，該國擁有絕對主權；基線向外延伸 200 浬間的海域為經濟海域。領海以外的經濟海域，所屬國家擁有魚、礦等資源的開發權。

參、氣候

台灣位於全世界最大陸地（歐亞大陸）和最大海洋（太平洋）之

間，北回歸線橫貫台灣中部，故冬季南北溫度差異大，全年平均氣溫在 20°C 以上。影響台灣氣候的主要因素為緯度、季風、地形和洋流。

1. 緯度：受緯度影響，南部屬熱帶季風氣候，北部屬副熱帶季風氣候；南部較北部溫暖。

2. 季風：季風是指隨冬夏季節交替而風向相反的風，分布於東北亞、東亞、東南亞以及南亞一帶。季風的風向加上地形因素，不但影響降雨量，也是造成各地雨季差異的原因。

3. 地形：一般平均高度每上升 100 公尺溫度會下降 0.6°C，因此地勢越高，溫度越低。另外，高山地區容易攔截水氣，形成降雨，因此地形也會影響雨量的多寡。

4. 洋流：黑潮是太平洋洋流的一環，也是全球第二大洋流，從菲律賓開始，穿過台灣東部海域，沿著日本往東北方向流。因為是由低緯度的熱帶向高緯度的寒帶方向流動，所以黑潮屬於暖流。黑潮年平均水溫約攝氏 24 至 26 度，冬季約為 18 至 24 度，夏季甚至可達 22 至 30 度。由於黑潮的水色明顯較周邊的海水深，所以才有「黑」潮之稱。

2009 年台灣八八風災之後，隨著山區土石流大量沖刷下來的漂流木，不只影響了台東一帶，更順著黑潮一直向北流動。根據日本海上保安廳在 2009 年 9 月 3 日所發出的訊息，日本鹿兒島附近的東海海域便發現大量由台灣沖流而來的漂流木，南北綿延長達將近 120 公里，這也讓大家見識到黑潮驚人的能量。

黑潮的流速可是相當快，約為每秒 1 至 2 公尺，而厚度約在 500 至 1,000 公尺，寬度約 200 多公里。就像是海上的高速公路般，運輸著許多迴游性的魚類，以及為了獵食這些魚類而來的其他生物，當然，也包括了人類。

台灣附近的洋流主要為黑潮，但冬季時，因為季風等因素，台灣海峽會有另一股中國沿岸流流經，這個洋流的方向是由北向南，爾後在台灣

的西南沿海與黑潮的支流相遇，在這裡形成了一個重要的漁場，每年秋冬順著洋流成群來到台灣西南沿海的烏魚便是其中一例。由於台灣有這些洋流的流經與交會，而使得海洋生物種類約占全球物種的十分之一，包含有海藻 500 種以上，螺貝、章魚、烏賊等軟體動物約 2,500 至 3,000 種，螃蟹約 300 種，蝦類約 270 種，魚類約 2,600 種以上。

近年來的「聖嬰現象」，也和洋流有極大的關係。一開始是由東太平洋，也就是南美洲秘魯及厄瓜多爾當地的漁民所發現，他們觀察到每隔數年，在聖誕節前後，當地的海水就會開始異常升溫，於是稱此海水升溫的現象為「聖嬰現象」。海水升溫連帶的影響了大氣，造成氣候發生劇烈改變，使得有些地區乾旱而另一些地區則又降雨過多。而突然增強的這股暖流則會使海水溫度升高，冷水魚群因而大量死亡，使得原本豐沛的漁場失去生機，造成以捕漁為業的國家莫大損失。當然，聖嬰現象不只發生在南美洲，也不只是影響海洋，許多地區的森林大火或是水災也都和此有關，這是一個全球性的氣候變遷現象。

一、台灣氣溫特徵

1. 夏季全台高溫：最熱月（7 月）均溫約在 27 度左右，南北之差很小，甚至有北部稍高於南部的現象。台北、台中兩盆地受地形封閉及都市建築物的影響，最為悶熱。

2. 冬季南部較北部溫暖：最冷月均溫，北部（2 月）約為 15 度，南部（1 月）約為 19 度，南北之差異較大。

3. 山區氣溫低於平地：山地的氣溫隨著高度而遞減，年溫差較平地小，日溫差則較大。冬季時，部分高山可見降雪。

二、 台灣雨量特徵

1. 雨量空間分布：山區雨量多於平地，東岸多於西岸，迎風坡多於背風坡。澎湖及西南部平原地區因地勢低平，雨量較少。

2. 雨量季節分布：北部四季有雨，南部夏雨冬乾。冬季東北季風盛
行期間，台灣北部為雨季，大多為連續性陰雨，降雨強度小，此
時南部為乾季；夏季西南季風盛行期間，易生對流性雷雨，或者
颱風帶來之豪雨，常為中南部地區帶來大量雨水，降雨強度較
大，且雨量集中，此時降雨約占全年雨量的 80%，極易造成土壤
沖蝕。

肆、水文

一、台灣主要河流分布

台灣主要河流分布如**圖 2-3** 所示。

各河川之中最長者為濁水溪，長度約 186.60 公里；而流域面積最大
者為高屏溪，約有 3,257 平方公里。各區域主要河川分布情形如**表 2-1** 所
示：

表 2-1　各區域主要河川

區域	主要河川
北部地區	淡水河、鳳山溪、頭前溪
中部地區	中港溪、後龍溪、大安溪、大甲溪、烏溪、濁水溪
南部地區	朴子溪、曾文溪、八掌溪、鹽水溪、二仁溪、林邊溪、高屏溪
東部地區	蘭陽溪、花蓮溪、秀姑巒溪、卑南溪

二、台灣河川的特徵

台灣河川共有 129 條，因主要分水嶺雪山山脈、中央山脈偏東，故河
流東短西長，多為東西流向，分別注入太平洋和台灣海峽，有下列特徵：

1. 河身短、坡度大、水流湍急，水力資源豐沛，但不利於航運。

2. 乾雨季流量變化大，除北部因四季有雨，河川流量較穩定外，中

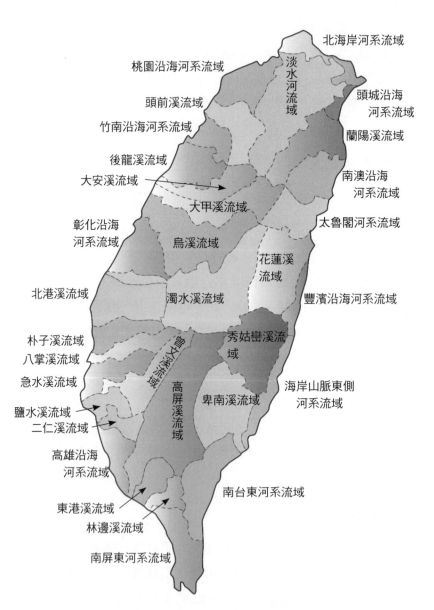

北海岸河系流域

淡水河流域

桃園沿海河系流域

頭城沿海河系流域

頭前溪流域

蘭陽溪流域

竹南沿海河系流域

後龍溪流域

南澳沿海河系流域

大安溪流域

大甲溪流域

太魯閣河系流域

彰化沿海河系流域

烏溪流域

花蓮溪流域

北港溪流域

濁水溪流域

豐濱沿海河系流域

朴子溪流域

秀姑巒溪流域

八掌溪流域

急水溪流域

鹽水溪流域

高屏溪流域

海岸山脈東側河系流域

二仁溪流域

卑南溪流域

高雄沿海河系流域

東港溪流域

南台東河系流域

林邊溪流域

南屏東河系流域

圖 2-3　台灣主要河流分布

資料來源：整理自台灣的水文教學網站，http://140.127.60.124/geo94/geo96/02/
hydrology.htm#，黃建中繪製，揚智文化提供。

南部受降雨季節分布不均的影響，降雨多集中於夏季，因此夏季水流湍急，冬季枯水期水量小，常成野溪，河床上常見岩石裸露景象，不適航行，這種河流稱為荒溪型河川。

3. 河川沖刷力強，因此泥沙含量高，濁水溪因此得名。

4. 河階、谷中谷、嵌入曲流、隆起沖積扇等回春地形顯著。

三、台灣的水資源

台灣可利用的水資源主要來自河川、湖泊和地下水。

1. 在河川方面：台灣年均逕流量最多的三條河川，依次為高屏溪、淡水河以及濁水溪，皆分布於台灣西部。

2. 在湖泊方面：台灣的西北部台地有很多池塘，多因灌溉用水需求，做暫時性的儲存雨水之用，可視為小湖泊；而半天然的湖泊中，具有較高經濟價值者為日月潭、澄清湖及龍鑾潭，目前均為觀光勝地，但其重要性已不及水庫重要。

3. 在地下水方面：台灣地下水源較豐沛之水域，依次為濁水溪沖積扇平原區、屏東平原區、宜蘭平原區、台北盆地區及花東縱谷區。而地下水源較少的地區則在嘉南平原區和西北台地區。彰化與雲林地區由於超抽地下水，造成地層下陷深達 250 公分，是台灣地層下陷最嚴重的地區。

四、台灣地區重要水庫

台灣地區重要水庫（堰）約 50 座，其中有效容量超過 1 億噸的依次為曾文水庫（蓄水量第一大的水庫，總容量為 708 百萬立方公尺）、烏山頭水庫、翡翠水庫（蓄水量第二大的水庫，總容量為 406 百萬立方公尺）、石門水庫、德基水庫、南化水庫、日月潭水庫、霧社水庫及鯉魚潭水庫等 8 座水庫，而台灣的水庫每年可調節 30 億噸的水量。台灣主要水庫分布如**圖 2-4** 及說明如**表 2-2** 所示。

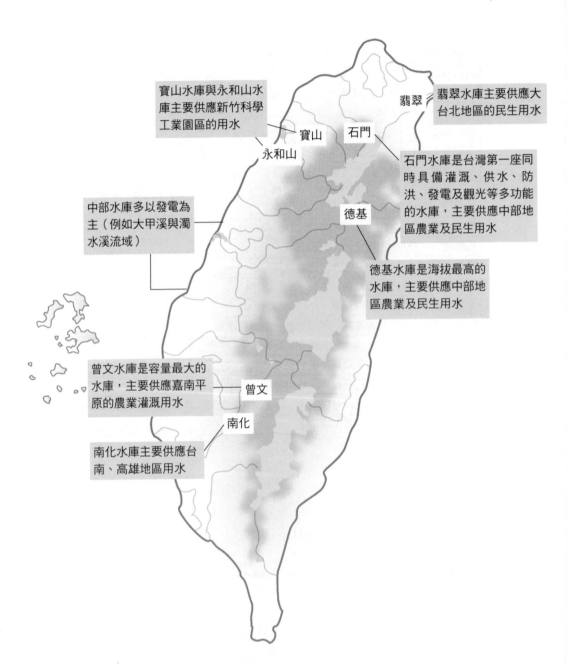

寶山水庫與永和山水庫主要供應新竹科學工業園區的用水

翡翠

翡翠水庫主要供應大台北地區的民生用水

寶山

石門

永和山

石門水庫是台灣第一座同時具備灌溉、供水、防洪、發電及觀光等多功能的水庫,主要供應中部地區農業及民生用水

中部水庫多以發電為主(例如大甲溪與濁水溪流域)

德基

德基水庫是海拔最高的水庫,主要供應中部地區農業及民生用水

曾文水庫是容量最大的水庫,主要供應嘉南平原的農業灌溉用水

曾文

南化

南化水庫主要供應台南、高雄地區用水

圖 2-4　台灣主要水庫集水區分布

資料來源:黃建中繪製,揚智文化提供。

表 2-2　主要水庫集水區分布之說明

水庫名稱	說　　　　　明
翡翠水庫	新店溪支流北勢溪下游，行政區主要屬新北市石碇區及坪林區
新山水庫	基隆市，基隆河支流大武崙溪之支流新山溪
石門水庫	桃園縣境淡水河最大支流大漢溪上，行政區跨大溪、龍潭、復興三鄉鎮
寶山水庫	新竹縣寶山鄉，頭前溪支流柴梳溪
永和山水庫	苗栗縣，頭份鎮與三灣鄉永和村間中港溪支流北坑溝上游
明德水庫	苗栗縣頭屋鄉明德村後龍溪支流老田寮溪上
鯉魚潭水庫	苗栗縣三義鄉大安溪支流景山溪上游，水庫區涵蓋三義、卓蘭及大湖三鄉鎮
德基水庫	台中市，大甲溪支流
石岡壩	台中市岡山區，大甲溪
霧社水庫	南投縣，濁水溪支流霧社溪
日月潭水庫	南投縣魚池鄉
蘭潭水庫	嘉義市，八掌溪
仁義潭水庫	嘉義縣番路鄉八掌溪上游，屬離槽水庫
曾文水庫	嘉義縣大埔鄉曾文溪主流上游
烏山頭水庫	台南市，曾文溪支流官田溪
南化水庫	台南市南化區曾文溪支流後堀溪上
牡丹水庫	屏東縣南端牡丹鄉境內，四重溪河谷上
成功水庫	澎湖縣湖西鄉，港底溪

伍、生物

一、台灣生物多樣性高的原因

(一)台灣位於太平洋與歐亞大陸接觸帶，是海陸兩域遷徙的橋樑

　　許多動植物原生於亞洲大陸，卻因冰河時期海平面下降而被阻絕於台灣。台灣高海拔山區植物與大陸西部及喜馬拉雅山區植物接近；中海拔山地的植物就與中國大陸北部及日本的近似；低地及南部地區的植群，則

與印度、馬來西亞的「古熱帶區系植物」成分接近。

(二)台灣地處熱帶及副熱帶氣候交界,是許多物種南北遷徙的必經之地

例如南下過冬的黑面琵鷺以及隨黑潮往北迴游的黑鮪魚;另外,島內高山林立,具有熱帶、亞熱帶、溫帶、寒帶等各種不同氣候環境,加上中央山脈縱貫全島,形成各種微棲息環境,因而孕育出種類繁多的植物與野生動物。

二、植物地理

植物的遷徙主要是由地質變遷和冰河時期所造成,其中又以冰河時期的影響最大。台灣在地質變遷的歷史中,和中國大陸、日本、琉球群島,都曾發生多次相連分離的情形,因此藉由相連的陸橋,植物於各島之間自由地遷徙。另外,台灣正好位於冰河時期植物南來北往的中繼站,多樣化的地形具備了保存各種植物的條件,造就出豐富的植物種類。在冰河時期,全球氣溫急遽下降,海面下的陸棚露出,形成陸橋,連接了中南半島、大陸、台灣、日本、琉球群島和菲律賓群島。寒冷的氣候迫使植物從高海拔或高緯度往低海拔或低緯度遷移,當氣候回暖,海平面逐漸上升將陸橋阻斷,使得南遷的溫帶植物無法遷移回北方,因此這些溫帶植物逐漸向台灣高海拔的高山遷移。台灣植物的垂直分布狀況如**表** 2-3 所示。

三、動物地理

台灣地區動物的種類以昆蟲及魚類兩類最多,主要棲息在山地、海岸、沼澤、溪流、水潭等地區。近年因工業發展迅速,往往破壞了動物的棲息環境,使其種類與數目日益減少。台灣動物的種類有哺乳類、鳥類、爬蟲類、兩棲類、魚類及無脊椎動物(蝴蝶)六類,其種數及代表動物請參見**表** 2-4。

表 2-3　台灣高海拔至低海拔植物的垂直分布狀況

生態帶	高度	代表性植物	特色
高山寒原	海拔 3,500 公尺以上	1. 灌叢類的植物群落（高山灌叢：玉山圓柏） 2. 草本植物群落	受強風及缺水等環境壓力影響，植物較為稀疏
亞高山針葉林	海拔 3,000 至 3,500 公尺	1. 冷杉為主的針葉林 2. 玉山箭竹、刺柏、高山莢迷等 註：冷杉林遭遇森林大火後，很快就會被箭竹所占據，所以玉山箭竹原即代表原來生長該地的森林已經被大火燒燬，因此冷杉林與箭竹原是亞高山針葉林帶最具代表性的兩種植物群落	亞高山針葉林帶的冷杉林是涵養台灣各大溪流水源的森林，而目前台灣高海拔具有大面積箭竹原的現象，顯示出原有的冷杉林已消失泰半
冷溫帶針葉林	海拔 2,500 至 3,000 公尺	1. 鐵杉，鐵杉林下也是玉山箭竹為主的灌木層 2. 雲杉、玉山懸鉤子、玉山杜鵑等	鐵杉林經歷大火後，最先恢復的植被是玉山箭竹原，之後為台灣二葉松林，再逐漸變成鐵杉林
涼溫帶針葉林	海拔 1,800 至 2,500 公尺	紅檜、扁柏為主的檜木林，以阿里山、太平山一帶最多。檜木林帶是針葉林與闊葉林的交會帶，同時兼具針葉林與闊葉林的特性	溼度最高的地區，常常霧氣瀰漫。由於檜木林帶降水量豐富，易形成山地池沼
暖溫帶闊葉林	海拔 1,800 公尺以下	樟科和殼斗科的植物，簡稱為樟殼林帶 台灣黃杞、烏心石、大頭茶等	本帶的森林結構分成四層，即喬木第一、二層、灌木層與草本層。台灣大約有 43 % 的生物種類生活在此一林帶
亞熱帶闊葉林	北部海拔 500 公尺，南部海拔 700 公尺以下	楠木類植物如大葉楠、香楠	此區為人類活動頻繁的地區，所以大部分自然成熟環境都已被破壞殆盡，只能看到一些次生環境，例如筆筒樹和五節芒

（續）表 2-3　高海拔至低海拔台灣植物的垂直分布狀況

生態帶	高度	代表性植物	特色
熱帶植物群落（熱帶季雨林）	台灣南部地區呈現明顯的乾溼季，植物生長的春季常欠缺水分，因此台灣南部低海拔地區雖然雨量、溫度都達到雨林生態系的標準，但是因為年雨量並不平均，有季節性的乾旱，因此未形成標準的雨林，而形成較低矮的樹冠層，沒有突出樹冠層，會有落葉季節的森林，稱為「季風林」或「季雨林」	如榕樹、構樹、大葉山欖、香楠、相思樹等恆春半島的熱帶季風雨林群系主要為相思樹—牡荊群落，及白榕—重陽木群落或白榕—番龍眼群落	大多是零星散布，有的甚至不以植物群落的面貌出現，而只呈現熱帶的植物個體，例如在蘭嶼及墾丁一帶所見以赤道為分布中心的植物，像欖仁、白榕即是。除此之外，尚可發現代表著熱帶的某些生命現象，例如幹生花、纏勒現象與板根等皆屬之
海岸植物群落	海岸植物群落包括臨海珊瑚礁植物群落、沙灘草本植物群落、海岸灌叢以及海岸林。台灣東海岸主要為陡峭的岩岸，並無廣大腹地可供海濱植物群落發展；而西海岸瀕臨海洋的即是沙灘，缺乏可供珊瑚礁植物生長的珊瑚礁石，只有台灣南部地區可提供完整的海濱植物群落所需之生態條件	如黃槿、血桐、馬纓丹、林投等木本植物恆春半島的熱帶海岸林群系主要代表植物為榕樹類、欖仁樹、棋盤腳樹、林投等	
紅樹林	出現在流速緩慢的大河口，流速緩慢造成淤沙量大，且海水容易進入，鹽濃度相對較高，是熱帶地區河口溼地特有的生態系	紅樹科的水筆仔、紅樹、細蕊紅樹、五梨跤（今訂正為紅海欖），使君子科的欖李，馬鞭草科的海茄苳，其中紅樹及細蕊紅樹在台灣已經消失	紅樹林是屬於熱帶的生態系，所以在台灣的分布是往北種類逐漸減少。由於紅樹林生長在臨水第一線，所以有防坡護岸的功能，且在該處沒有任何植物或人工

（續）表2-3　台灣高海拔至低海拔植物的垂直分布狀況

生態帶	高度	代表性植物	特色
			建築能穩定地存在，因此紅樹林本身就是極優良的防潮堤
溪口林		海漂性植物──穗花棋盤腳。穗花棋盤腳的淡水需求，加上海漂的傳播本性，溪口地區是它的最佳選擇	在一些坡陡流急的小溪，其出海口不會有紅樹林的分布，因為淡水成分較高，其森林種類不是胎生的紅樹林，而是一些陸域的溪畔植物，以及部分海岸林的種類

表2-4　台灣常見動物的種數及代表動物

動物類	種數	代表動物
哺乳類	60	如台灣獼猴、白面鼯鼠、台灣黑熊、赤腹松鼠、沿海鯨豚類等
鳥類	450	如大冠鷲、黃山雀、喜鵲、烏頭翁、紅尾伯勞等
爬蟲類	80	如百步蛇、龜殼花、雪山草蜥、雨傘節、眼鏡蛇等
兩棲類	29	如楚南氏山椒魚、台灣山椒魚、澤蛙、台北樹蛙、小雨蛙等
魚類	60	如台灣鱒、鯉魚、吳郭魚、鱸鰻、草魚等
無脊椎動物──以蝴蝶為例	200	如蝴蝶類的大鳳蝶、台灣黃蝶、青斑蝶、小蛇目蝶、石墻蝶等

　　從動物地理的角度來看，台灣島上初級淡水魚受本身種源分布、擴散方式、遷徙能力及外在環境等因素的影響下，可區分出五個主要魚類地理區（圖2-5）：

(一)北台灣區

　　包括台灣北部雪山山脈以北的水系，由北端大屯山向西達苗栗的大安溪流域，向東達宜蘭中南部的武荖坑溪流域。純淡水魚類有圓吻鯝（台灣俗名：甘仔魚）、竹篙頭、大眼華鯿（台灣俗名：大目孔）、台灣細

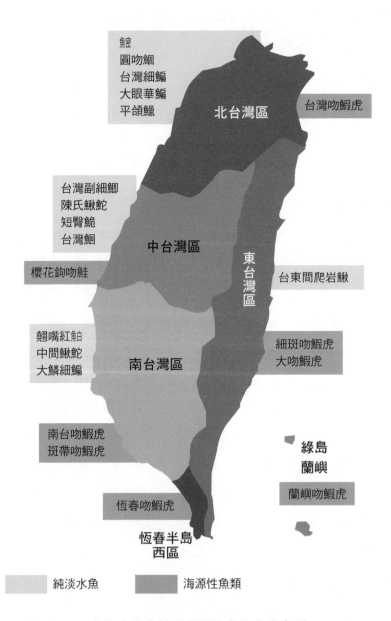

鯝
圓吻鯝
台灣細鯿
大眼華鯿
平頷鱲

北台灣區

台灣吻鰕虎

台灣副細鯽
陳氏鰍鮀
短臀鮠
台灣鮰

中台灣區

東台灣區

櫻花鉤吻鮭

台東間爬岩鰍

翹嘴紅鮊
中間鰍鮀
大鱗細鯿

南台灣區

細斑吻鰕虎
大吻鰕虎

南台吻鰕虎
斑帶吻鰕虎

綠島
蘭嶼

蘭嶼吻鰕虎

恆春吻鰕虎

恆春半島
西區

純淡水魚　　海源性魚類

圖2-5　台灣淡水魚地理分區及各區代表魚種

資料來源：黃建中繪製，揚智文化提供。

鯿、溪哥、棘鰍、小林氏棘鰍、短吻鐮柄魚等為代表，海源性的淡水魚類則僅有台灣吻鰕虎。

(二)中台灣區

中央山脈以西，介於雪山山脈以南至玉山山脈以北的水系，包括大甲溪、大肚溪及濁水溪。純淡水魚類有陳氏鰍鮀、台灣副細鯽、台灣鮈、短臀鮠為代表；海源性的淡水魚類則僅有櫻花鉤吻鮭。

(三)南台灣區

中央山脈以西、玉山山脈以西及以南，包括嘉義朴子溪以南、延伸至屏東林邊溪流域。純淡水魚類有紅鰭鲌、中間鰍鮀、大鱗細鯿、淡色鮠為代表；海源性的淡水魚類以斑帶吻鰕虎及南台吻鰕虎為代表。

(四)東台灣區

雪山山脈以東、蘇澳（不含）以南至所有中央山脈向東注入太平洋的河川溪流，北起宜蘭的東澳溪，南至屏東的港口溪。純淡水魚類以台東間爬岩鰍為代表；海源性的淡水魚類以枝鰭塘鱧、細斑吻鰕虎及大吻鰕虎為代表。

(五)恆春半島西區

屏東枋寮以南，向西流入台灣海峽的各短小溪流，包括楓港溪、四重溪及保力溪等。缺乏特定的純淡水魚類；海源性的淡水魚類則以恆春吻鰕虎為代表。

四、特有種生物

台灣特有種生物（如**表 2-5** 所示）是指全世界只生存在台灣的物種。特有種不等於稀有種，但絕對是珍貴物種，因為牠們的誕生不是偶然的，不僅要經過漫長的歲月，還要特殊的地理條件。

表 2-5　台灣特有種生物

動物類	代表動物
哺乳類	台灣大蹄鼻蝠、台灣小蹄鼻蝠、台灣葉鼻蝠、黃頸蝠、管鼻蝠、台灣鼠耳蝠、寬吻鼠耳蝠、台灣長耳蝠、刺鼠、台灣獼猴、台灣森鼠、細尾長尾鼩、高山白腹鼠、台灣山羊、白面鼯鼠、高山田鼠、台灣煙尖鼠、長尾麝鼩
鳥類	深山竹雞、黑長尾雉、烏頭翁、台灣藍鵲、栗背林鴝、紫嘯鶇、金翼白眉、藪鳥、紋翼畫眉、白耳畫眉、冠羽畫眉、火冠戴菊鳥、黃山雀、藍腹鷴、台灣叢樹鶯
爬蟲類	蘭嶼守宮、雅美鱗趾虎、蓬萊草蜥、南台草蜥、台灣草蜥、雪山草蜥、斯文豪氏攀蜥、短肢攀蜥、呂氏攀蜥、牧氏攀蜥、黃口攀蜥、台灣蜓蜥、台灣滑蜥、台灣中國石龍子、白斑中國石龍子、台灣蛇蜥、大盲蛇、斯文豪氏遊蛇、標蛇、台灣標蛇、台灣鈍頭蛇、金絲蛇、菊池氏龜殼花、帶紋赤蛇、阿里山龜殼花
兩棲類	楚南氏山椒魚、台灣山椒魚、褐樹蛙、面天樹蛙、台北樹蛙、莫氏樹蛙、翡翠樹蛙、橙腹樹蛙、諸羅樹蛙
魚類	台灣石䰾、短吻鐮柄魚、粗首、何氏棘䰾、台灣白魚、高身鏟頜魚、飯島氏頜鬚鮈、短吻小鰾鮈、高身小鏢鮈、陳氏鰍鮀、中間鰍鮀、台灣大鱗細鯿、台灣纓口鰍、台灣間爬岩鰍、台東間爬岩鰍、埔里中華爬岩鰍、櫻花鉤吻鮭、明潭吻鰕虎、短吻紅斑吻鰕虎、大吻鰕虎、細斑吻鰕虎、蘭嶼吻鰕虎、斑帶吻鰕虎、台灣吻鰕虎、南台吻鰕虎、恆春吻鰕虎、銳頭銀魚、台灣馬口魚
昆蟲類	突眼蝗、蘭嶼大葉螽蟴、短腹幽蟌、泰耶兒蜻蜓、無霸勾蜓、台灣爺蟬、台灣熊蟬、黑翅蟬、黑翅草蟬、薄翅蟬、渡邊氏長吻臘蟲、乳白斑燈蛾、一點鉤蛾、四窗帶鉤蛾、台灣窗翅鉤蛾、啞鈴帶鉤蛾、黑點雙帶鉤蛾、枯葉紋鉤蛾、埔里帶蛾、褐帶蛾、衛魯曼枯葉蛾、凹緣舟蛾、雲舟蛾、姬長尾水青蛾、紅目天蠶蛾、綠目天蠶蛾、黃豹天蠶蛾、大黃豹天蠶蛾、銀目天蠶蛾、大眉紋天蠶蛾、小鷹翅天蛾、亞洲鷹翅天蛾、榆綠天蛾 、豆天蛾、鋸翅天蛾、楠六點天蛾、栗六點天蛾、大背天蛾、盾天蛾、波紋蛾科、連珠波紋蛾
植物類	代表植物
蕨類植物	台灣原始觀音座蓮、台灣金狗毛蕨、台灣水韭
被子植物	鄧氏胡頹子、棣慕華鳳仙花、大安水蓑衣、西施花、山芙蓉、森氏杜鵑、台灣杜鵑、台灣一葉蘭、台灣蝴蝶蘭、山櫻花
裸子植物	台灣穗花杉、清水圓柏、台灣粗榧、紅檜、扁柏、台灣欒樹、台灣杉、台灣百合、杜虹花、山桂花
瀕臨絕種的植物	台東蘇鐵雄花球、清水圓柏雄花、台灣水青岡植株、烏來杜鵑花、南湖柳葉菜、台灣穗花杉、台灣水韭植株

陸、災害

台灣的自然災害通常有下列幾種：

一、氣象災害

台灣的氣象災害有颱風、乾旱、寒害及豪雨等。

(一)颱風

中心持續風速每秒 17.2 公尺以上的熱帶氣旋，皆稱為颱風。颱風並非台灣地區獨有的天氣現象，其他地區的熱帶海洋上也同樣有颱風，但各有其不同的稱呼：發生在北太平洋西部及中國南海稱為颱風；發生在大西洋西部、加勒比海、墨西哥灣和北太平洋東部等地稱為颶風（Hurricane）；而發生在印度洋、孟加拉灣及阿拉伯海則稱為旋風（Cyclone）。全球颱風生成的地區則共有七區（如**圖 2-6** 所示）。由於台灣正位於西太平洋颱風的行進路徑上，因此夏秋兩季常有颱風侵襲，颱風經常夾帶狂風暴雨，因此可能間接造成豪雨、暴潮、洪水及土石流等災害。

(二)乾旱

台灣之河川由於地勢陡峻，河床比降極大，蓄水價值不高，若當年度降水量偏低，久旱不雨，便會造成乾旱。

(三)寒害

寒流是指冬季蒙古或西伯利亞冷氣團南下，氣溫驟降的現象。而寒流的低溫會造成農、漁業的嚴重損失。

(四)豪雨

台灣 5、6 月份的梅雨、夏天的對流雨、颱風及颱風過後強勁的西南

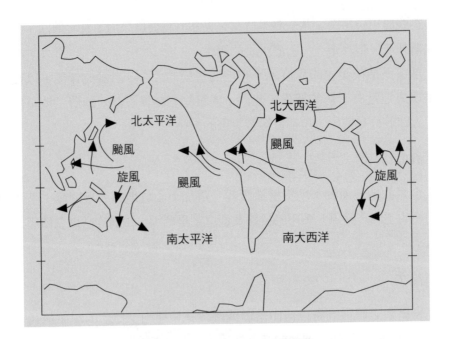

圖 2-6　全球颱風發生區域圖

氣流所帶來的降雨都可能造成豪雨，也是台灣水患的主要原因。

二、地震災害

　　台灣位於環太平洋地震帶上，西部地區發生地震的頻率雖不若東部地區高，但地震的震源多發生在陸地，且震源深度也較淺，加上西部地區人口密集，一旦發生地震，就可能造成嚴重的災害。例如 2000 年 9 月 21 日凌晨 1 點 47 分發生的 921 集集大地震，強度達芮氏地震規模 7.3，造成中部地區慘重災情。

　　地震引發的災害，不但可直接造成山崩、地滑、走山，形成地震堰塞湖；近海地區可能引起海嘯；某些地區因土壤結構問題，導致土壤液化；此外，地震波能量所及之處，也會摧毀建築物、道路、鐵路、橋樑

等；有些農田、房舍，甚至發生位移，人畜財物嚴重受損；有些地區，因為瓦斯外洩、電線走火，引發火災的發生。

地震所造成災害的程度，常和地震規模的大小、震源的深度，以及距離震央遠近有密切的關係。此外，建築物的結構設計、斷層、地質狀況、人口的分布情形，也都會影響災害的大小。

三、山崩災害

台灣的地殼運動、地質構造複雜，再加上山坡地的大量開發，是造成山崩的主因，颱風、豪雨的侵襲及地震則是誘因。山崩經常以三種形式出現：

(一)落石

岩屑或岩體從高處以自由落體或跳躍式快速向下掉落的現象稱為落石。多發生在陡峭的山坡地或富有裂隙的岩層及破碎帶、波浪侵蝕的陡崖和河流向下侵蝕的峽谷與絕壁等地方。此外，也會因人為的不當開發坡地，導致落石的發生。落石的速度很快，居住在山坡下的人們或通行的車輛，常閃避不及而遭受損傷。

(二)土石流

由巨石、礫、砂、泥等岩石碎屑與水混合，受重力牽引而向下流動的現象稱為土石流，多發生在山坳處或河谷中。土石流形成的條件包括厚層鬆散的岩層、土石內飽和的水，以及適當的坡度，提供土石向下坡搬移的驅動力。

(三)地滑

岩塊沿著一明顯的破壞面，向下坡處滑動的現象稱為地滑。水土保持措施處理不當，較有機會發生地滑現象。

台灣的重大山崩災害以台北、基隆市最多。山崩類型以地滑型居多，土石流型其次。

四、地層下陷、海水倒灌

台灣西南部及東北部的宜蘭地區發展養殖業，因長年超抽地下水，造成沿海地區嚴重地層下陷，產生逢雨必淹、海水倒灌及潰堤等災害。地層下陷最嚴重的地區為雲林。

 第三節　人文地理

壹、人口

一、台灣人口結構變化趨勢

台灣的人口成長率〔人口成長率＝自然增加率＋社會增加率＝（出生率－死亡率）＋（移入率－移出率）〕受自然增加率影響較大，受社會增加率影響較小，由於出生人數減少、死亡人數增加，我國人口自然增加人數持續遞減。惟受外籍配偶增加而使社會增加人數隨之遞增的影響，近年來我國總人口每年仍約增加 7 至 8 萬人；另外，由於預期壽命延長，若社會中每一代出生數比上一代少，這個社會的人口就會逐漸高齡化；因此，我國 0 至 14 歲人口比率持續下降，而 65 歲以上人口比率持續上升，65 歲以上人口占總人口比率將由 2010 年的 11%，於 2017 年時估計增加至 14%，達到國際慣例所稱的高齡社會，2025 年再增加為 20%，邁入超高齡社會，2060 年 65 歲以上人口所占比率將高達 42%（如**圖 2-7** 所示）。相較於亞洲其他國家，台灣總生育率明顯較低（如**圖 2-8** 所示）。

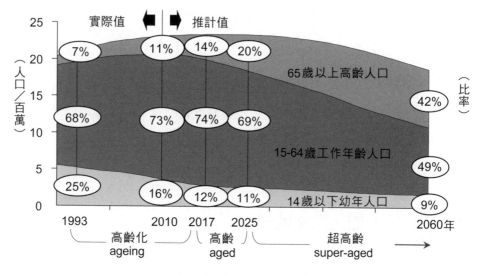

圖 2-7　台灣人口結構變化

資料來源：內政部「中華民國人口統計年刊」。

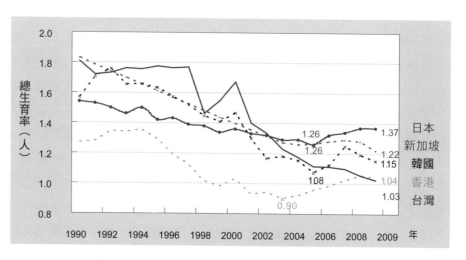

圖 2-8　1991-2009 年台灣總生育率

資料來源：各國政府統計網站；我國資料為內政部「中華民國人口統計年刊」。

二、台灣人口分布

台灣在 17 世紀中葉（1650 年），漢人主要散布在港口，如安平一帶，廣大西部平原是平埔族人活動的原野。19 世紀末期，台灣人口分布的重心，已從南部向中、北部地區轉移，人口由以前的相對分散轉移成相對集中於北部地區。由此可知，台灣人口分布主要受到地形、開發時間早晚以及產業活動的影響。

台灣的人口分布具有下列特色：

1. 西部多於東部：東部受地形阻隔，經濟發展較為緩慢，工作機會相對較少，便利性亦較低，因此人口較少。
2. 平原、盆地多於山地：平原、盆地較適於農業發展，因此人口較丘陵、山地等地區為多。
3. 人口集中於都市地區：台北、台中、高雄是台灣人口密度〔（人口密度＝人口總數 ÷ 總面積（平方公里）〕較高的都市。

三、台灣人口組成

由於出生率下降及國民平均壽命延長，人口結構明顯轉變，男女性比例約 51：49，男性平均壽命 70 歲，女性 75 歲。扶養比方面，每 100 個 15 至 65 歲的青壯年扶養 43 個幼、老年人口。就業人口比例方面，從事服務業、工業及農業的比例是 55：37：8。

貳、經濟

台灣在 1988 年前，年均經濟成長率達 8%，之後約落在 4% 至 6% 之間。出口為台灣的工業化提供了資金保證。中華民國的外匯存底是世界第四，僅次於中國大陸、日本及俄羅斯。

現今傳統勞力密集工業已漸由高科技產業取代，對外貿易是中華民國重要的經濟命脈，中國大陸及日本是台灣主要貿易夥伴（台灣在 2010

年排名前五位的貿易夥伴分別為中國大陸、日本、美國、歐盟和香港）。此外，在中國大陸有 5 萬多個企業，長期居留的台商及眷屬則有上百萬人之多。

在 1997 年亞洲金融危機中，台灣雖沒有立即受到嚴重的衝擊，但元氣已大傷。2001 年後開始爆出一系列金融問題，再加上 2001 年之後的全球經濟放緩的趨勢影響下，台灣經濟遭受重挫，銀行壞帳增加，財政盈餘轉為財政赤字，2001 年台灣經濟出現了自 1947 年以來的首次負成長，失業率升到歷史最高。但隨著全球經濟的回溫，加上「金融重建基金」（RTC）的設置，台灣經濟從 2003 年下半開始逐漸恢復成長中。

中華民國是亞洲開發銀行（亞行）、世界貿易組織（WTO）、亞太經合會（APEC）的成員，也是經濟合作與發展組織（經合組織）觀察員。

以下就台灣的農、礦、林、漁、牧及工業與貿易等產業依序說明。

一、農業

台灣農業由於耕地面積狹小，單位面積產量高，是典型的集約稻作農業，主要農產為稻米、甘蔗、檳榔、茶、玉蜀黍等。而台灣礦產種類甚多，但儲量不大，煤、硫磺、石油、黃金等產量枯竭，目前主要的礦業資源以大理石、石灰石為主。台灣農業發展特色如下：

1. 耕地狹小、集約耕作：台灣山多平原少，人口密集，每位農民平均擁有耕地面積狹小，因此，為了提高單位面積產量，農業採取集約耕作的方式。集約耕作是指在單位面積上投入大量的勞力、資本、肥料等，以提高平均收穫量的農業經營方式。

2. 農村勞力老化：由於農村年輕人多前往都市尋求就業機會，因此使得農村勞動力老化。

3. 技術先進：台灣農技人員長年致力於品種培育與改良，擁有豐富的研發經驗，造就生產技術的不斷革新。例如宜蘭果農為避免嫁接高接梨之後，花苞遭受寒害及雨水影響，故以特製的保護傘來

提高花苞的存活率。

4. 農產品商品化：傳統農業生產自給自足，現代農業則以大量生產、供應市場需求為導向。台灣溫帶及熱帶作物種類繁多，中南部區域成為北高兩市重要的蔬果供應地。

5. 農業國際化：台灣於西元 2002 年加入世界貿易組織（WTO）之後，世界各地產品可自由行銷至台灣，台灣本地產品成本高、產量小，不敵大規模生產的進口農產品，因此，政府鼓勵農民朝向精緻農業發展，例如花卉農業；另外，結合地方文化與觀光的休閒農業，也重新塑造了台灣的鄉村風貌，而有機農業的發展更是台灣農業永續經營的目標。

二、林業與畜牧業

台灣森林資源豐富，主要針業林產為扁柏、紅檜、肖楠等，主要闊葉林林產為烏心石、櫸木、黃連木、泡桐等。木材的外銷曾為台灣賺取鉅額的外匯收入，後因過度砍伐，政府全面禁止並加強造林與保育林地，同時也設立多處森林遊樂區以維護生態。

畜牧業的部分，由於台灣土地有限，早期畜牧業以小規模的欄牧為主，隨著經濟發展改採科學化、企業化的方式經營，部分酪農業也轉型發展為觀光牧場，例如飛牛牧場。

三、漁業

台灣的漁業可分為養殖業及魚撈業，養殖漁業主要為蝦、虱目魚、吳郭魚及石斑魚等，多分布於西南部沙岸。近年來，養殖漁業大量抽取地下水，造成嚴重地層下陷，因此，逐漸轉型為海水養殖，以減少抽用地下水；另外，政府更推動海上箱網養殖技術，以兼顧水土資源的永續利用。箱網養殖是指在海上利用浮桶設大型網袋，將魚蝦類飼養在裡面，方便人工飼養及管理的養殖技術。

魚撈業又分為沿岸（小於 12 浬）、近海（12-200 浬）及遠洋漁業（大於 200 浬），沿岸與近海漁業魚貨量不多，以遠洋漁業為最大的漁業產值來源，每年冬季的烏魚，為典型的近海漁業，高雄前鎮漁港則為遠洋漁業的基地，主要漁產為鮪魚、鰹魚等。

四、工業

台灣工業的發展如下：

1. **農產加工業：** 民國 50 年代以前，主要以農、林等一級產業的加工為主。
2. **勞力密集性工業：** 民國 50 年代開始，政府成立加工出口區，廉價的勞力吸引外資流入，紡織、食品加工、電子零件組裝等勞力密集性工業產品成為台灣的外銷主力。
3. **基礎工業：** 民國 60 年代的十大建設，以發展鋼鐵、石化、造船等重工業為主。
4. **高科技工業：** 政府為提升產業競爭力，於民國 69 年以新竹科學工業園區為發展基地，轉而投注於高科技產業的發展，民國 70 年代積極推動資訊、家庭消費性電子、半導體等工業，民國 80 年代以後，其他科學工業園區如南部科學工業園區、中部科學工業園區等陸續設立，其中南港軟體工業園區是經濟部為發展台灣成為「亞太軟體中心」所規劃之工業園區。

五、貿易

台灣屬於海島型經濟，資源較貧乏，端賴國際貿易有無，早期靠農產品（茶、糖、樟腦及米、糖）外銷，民國 55 年以後，工業產品的輸出已占首位，工業產品由輕工業到重工業、高科技產品，台灣科技產業揚名國際，賺取大量外匯。台灣的對外貿易在民國 60 年以後轉為出超（即貿易順差，出口＞進口），國際貿易主要出口地區為中國大陸、香港、美國

及日本,主要進口地區為日本、美國、中國大陸及南韓,進口總額以農工原料、資本設備及消費品為主,出口總額則以工業產品、農產加工及農產品為主。

參、聚落

聚落是指人們共同居住、生活和工作的地方,一般分為鄉村聚落及都市聚落兩種,而鄉村聚落根據住宅分布的密集狀態,又可分為集村與散村。影響聚落型態的因素有開墾組織、耕作型態、治安、水源、地形等。

在台灣聚落可分為原住民及漢人聚落。原住民的平埔族聚落採遊耕、狩獵混合的生活方式,以小米及高粱為主食,由於飲水、土地公有制度或防禦等因素,聚落型態多為集村;高山族北部之泰雅族及賽夏族以散村為主,中、南部排灣族、阿美族、鄒族則以集村為主,中部布農族及蘭嶼達悟族之聚落型態介於兩者之間。日本地理學者富田芳郎認為台灣漢人的傳統聚落形式,南部多為集村聚落,北部多為散村聚落,主要原因是由於濁水溪以南的平原地區,因為早期採行集體開墾制度、治安差、水源較少,因此多為集村,南部多血緣性聚落,北部多地緣性聚落。台灣都市體系在日治時代被規劃為西方現代形式,且開始著手建設,後來受太平洋戰爭影響,許多都市因轟炸受損,光復初期滿目瘡痍。光復後,在都市規劃下,因商業活動與工業發展,聚落呈高度都市化現象,都市化程度達80%,並形成台北、高雄、台中等三大都會區。

肆、交通

台灣位於東亞航運網的中心,現代化交通設施的興建始於 19 世紀末,由於島內地勢西低東高、山脈南北縱走,故交通網的密度西高東低,主要交通設施以鐵路、公路、海運和航空為主。

一、陸運方面

(一)台灣鐵路

台灣鐵路建築始於清光緒 13 年（1887），由巡撫劉銘傳興建台北至基隆的鐵路，光緒 19 年（1893）延長至新竹。甲午戰後，日人積極興建台灣西部鐵路，光緒 34 年（1908）完成新竹經台中至高雄線，計自基隆至高雄全長 404 公里。台灣光復後，陸續修築支線，並在 1979 年完成西部幹線電氣化及北迴鐵路；1991 年南迴鐵路完工後，完成環島鐵路網 2,400 多公里，營業里程 1,107.7 公里，設有 216 個車站（1997 年）。

(二)高速鐵路

為改善台灣西部運輸品質，1999 年 7 月開工興建高速鐵路，北起台北車站，南迄高雄左營站，全長 345 公里，於 2007 年 1 月 5 日全線通車，是台灣第一個採取由民間興建、營運，並於特許營運期滿後，移轉給政府的民間興建營運後轉移模式的公共工程。特許期限自 1998 年起算，為期三十五年，交通部預計於 2030 年，接續營運之機構通知台灣高鐵公司。

(三)都市捷運

捷運載客量較公路客運或汽車大，提供短程快速的旅客運輸服務，台灣目前已營運的捷運系統有台北捷運、高雄捷運，台中、台南、新竹及桃園捷運已在規劃階段。

(四)公路

清光緒元年（1875），沈葆楨任巡撫時，開闢台灣北路、中路及南路三大通路，奠定公路建設基礎。甲午戰爭過後，日人為強化控制，首先以兵工修築公路，增建公路，但 1946 年 8 月二次大戰期間，成立台灣省

公路局，整修完成之公路達 7,000 公里。1978 年完成基隆至高雄段的中山
國道高速公路，目前台灣地區公路系統分為國道、省道、縣道、鄉道及專
用公路等五類。

二、海運方面

台灣進出口貿易係以海運為主，有四大國際港是主要門戶：高雄
港、基隆港、台中港與花蓮港，其中，以高雄港的貨運進出口量最大，也
是世界第十二大港口。

三、空運方面

台灣的國際機場主要有桃園國際機場和高雄國際航空站等，近年台
北國際機場和台中機場也有境外航線的營運。國內線機場則分布在大城市
和離島地區。

伍、社會

一、17世紀以前：南島語族的社會形式

17 世紀以前，台灣島民以南島語族各族群為主，所以社會形式取決
於南島語族各族群的生活方式與部落組織等特性。其中以母系社會為主
者：如阿美族、鄒族，以女兒繼承為原則，親族組織中女性占有重要地
位；男子則依年齡分為若干級，老年級的男子方可參與部落公共事務。以
長男繼承為原則者：如排灣族和魯凱族，屬於部落型態，部落社會以血緣
關係為結合方式，對外較封閉。

社會組織之另一項重要特徵，即階層化。社會由貴族「頭目」與平
民組成，貴族頭目為長嗣繼承的世襲制，魯凱族是一個內部制度嚴謹的部
落社會，分為頭目、貴族、勇士、平民四個階級。階級為世襲制度，但可
以因為婚姻關係而提升（或下降）。

二、17世紀以後：移民社會

自 17 世紀之後，漸漸的有外地人進入台灣。如：荷蘭人、西班牙人、日本人、漢人等等，特別是中國東南沿海地區居民，移入拓墾後，台灣也就由原來原住民族的社會，進入了多族群的移民社會。18 世紀，清領台灣，不鼓勵移民，漢人男女人口比例失衡（男多女少），社會雖富朝氣、有冒險犯難的精神，但祕密結盟盛行，族群關係複雜，「羅漢腳」（單身漢人）很多。因為平埔族為母姓社會，行招贅婚制，因此許多漢人移民入贅平埔家族，一方面解決成家的問題，一方面也可以獲得土地，達到拓墾目的，故當時台灣有一句名言：「有唐山公，無唐山媽。」此時期的土地開發及進出口貿易及商業繁盛的地方，大多有「郊」的組織。漢人同鄉同族聚居一處，承襲故鄉語言、風俗及習慣，逢年過節祭拜祖先牌位，並在墓碑上註明大陸的祖籍，展現移民不忘故土，生要衣錦榮歸，死亦魂繫故里的鄉愁。

此外，漢移民為了求得心靈的慰藉，一方面透過廟宇，從事信仰活動和組織；另一方面，透過血緣關係，發展宗族組織。一般而言，台灣漢人的宗族組織，大部分為「唐山祖」（中國大陸原鄉）為祭祀的中心。但是，也因為不同原鄉的漢人移民來台，彼此之間因觀念、語言差異及生活及事業上的相互競爭，不斷發生衝突，因而民變和械鬥頻繁。

三、本土化社會的逐漸形成

在不同的時間，由不同地區先後到達台灣的移民，經過衝突、融合，逐漸形成本土化社會。社會的特徵表現在移民本身對台灣本土的認同感，不再以大陸祖籍為認同指標。譬如：「金門不認同安，台灣不認唐山」，這句話可以說明移民的本土化過程。亦即在意識上由「唐山人」、「漳州人」、「泉州人」等概念轉變為「台灣人」、「南部人」等等。

其次，在血緣意識及祖先崇拜的儀式上不再著重「落葉歸根」，或返唐山祭祖或掃墓等等，而逐漸肯定台灣是自己的新故鄉，伴隨此趨勢者

如：在台灣建立新的祠堂和祭祀組織（開台祖），於是鄭成功轉化為「開台聖王」，湄州媽祖轉變為「開台媽祖」，各家族也崇祀「開台祖」，正是反映台灣人的開拓性格，逐漸地從大陸的祖籍社會衍生出新地緣社會。

本土化過程在 19 世紀末已相當明顯，譬如：1895 年日本依馬關條約取得台灣後，給台灣住民兩年選擇國籍決定去留，結果至 1897 年只有 6,456 人離開台灣，顯然台灣人已無法離開生養的土地。此外，日治時代以「台灣」之名尋求自救，各運動及組織均冠以「台灣」名稱。

四、現代多元化社會

最近一批融入台灣島民行列的是 1949 年前後，因走避共黨統治而移入的中國大陸各省的移民（俗稱「外省人」），歷經五十年在台灣生活後也已走向本土化，譬如：1990 年代社會的共識是「台灣生命共同體」，「經營大台灣，建立新中原」等，隨著台灣的工業化及都市化，經濟高度成長，教育普及，政治及社會的開放，價值觀念呈現多元化，與其他已開發國家的社會相當類似，社區共同意識及社會福利法等的推動及實施，消弭族群分離意識，有助於多元化社會的整合。

陸、文化

台灣原為南島語族文化圈的一部分。17 世紀初，漢人尚未大量移入前，曾被荷蘭人占據三十八年（1624-1662 年），接受歐洲文化影響。其後，漢人大量移入，發展出華南農漁業文化。19 世紀末，割讓給日本五十年（1895-1945 年）又融入大和文化；今日的台灣社會，是上述歷史影響下的多元文化社會。現將各階段文化發展說明如下。

一、史前文化

自從 1896 年日本學者陸續發現台北芝山岩遺址及圓山遺址以來，百年間，台灣全境已發現 1,000 多處史前文化遺址。其空間分布，就海拔高

觀光資源概要

度而言，從僅 1 公尺左右（例如古台北湖畔的社子遺址），或 5 至 7 公尺（如十三行遺址），至 2,000 公尺者都有；就水平分布而言，北自新北市金山區，南到恆春半島鵝鑾鼻燈塔附近，都發現史前文化遺址。

　　台灣大約在五萬年前進入舊石器時代晚期（長濱文化），其後歷經新石器時代的早期、中期和晚期，再經金屬器時代，其中以新石器文化（大坌坑文化、圓山文化和卑南文化）最重要。台灣新石器時代的人類，已使用磨製、打製的石器、骨角器和陶器作為生產工具和日常用具，並且喜歡用玉器作為裝飾。這些文化除了本土的發展演化外，和華南及東南亞文化也有互動關係，因此史前時代台灣原住民的族群眾多，文化複雜、社會組織型態互異。

二、南島語族文化

　　台灣可能是南島語族發源地之一（這個理論目前尚在驗證中）。昔日，居住在平原的平埔族對亞、太地區南島語族發展上，可能曾經扮演過重要角色，而高山族較少與海外往來。從考古學，文化人類學、語言學的研究，可以推測台灣原住民至少在六千年前就活躍於台灣，並向外擴散遷徙。南島語族目前遍布整個印度洋及太平洋，西起馬達加斯加島，東至復活島，總人口約 2 億 5,000 萬，台灣僅 40 餘萬，昔日與菲律賓群島的原住民來往較頻繁，由兩地語言的借字可以看出文化的關係。

　　台灣平埔族漢化程度很深，幾乎隱沒不見；目前高山族中的阿美、卑南、泰雅、賽夏、布農、鄒、排灣、魯凱、達悟及邵族等文化特徵仍然明顯，其語言、物質文化、社會組織、祭典儀式等各方面都表現出多樣性，譬如紋身、缺齒、貫頭衣、腰機紡織、父子連名、親族外婚、老人政治、年齡分級、獵首、鳥占、靈魂崇拜、室內葬等，都與印度尼西亞古文化特質接近。

　　信仰方面普遍存在著「祖靈」信印，相信軀殼死亡的同時，靈魂可以永遠地獨立存在。族內的巫師可以降其旨意、命令，以為族人生活信

條,而泰雅族「出草」獵人頭的習慣,在信仰的意義上,乃為透過儀式轉換的功能,經由靈魂崇拜的觀念,將被害者的生命「轉化」為守護其社群的靈能。「圖騰」方面,有以樹、箭竹、蛇、山貓、山羊、高山、大石、硫磺口、火山口等為崇拜對象,作為部族,或氏族血統識別的標幟。

三、漢族文化

(一)閩南文化(福佬文化)

台灣漢族則大多數是福建、廣東兩省的移民,其中,福建以漳、泉兩地移民約占 80%,因此閩南語(又稱為「福佬話」)為台灣民間的主要方言,被稱為「台語」。閩南文化又稱為「河洛文化」、「福佬文化」。

清代漢人到台灣後,往往是同鄉群居在同一村莊,常沿用原鄉名為地名,並建廟供奉共同信仰的神明,作為守護神廟,移民透過廟宇的祭祀活動,彼此結合成祭祀組織,廟宇就成為移民社會的信仰及活動中心。不同祖籍的移民,供奉不同的神明,如漳州移民供奉開漳聖王;泉州移民供奉保生大帝及觀音、媽祖。

(二)客家文化

一般而言,客家人原居中國北方(山西、河南、湖北),後因五胡亂華、宋朝南徙等歷史因素造成北人南遷,南方居民稱他們為客,於是就有了客家一詞出現。

台灣客家人主要來自中國廣東潮州和梅縣,目前分布於桃、竹、苗地區,或者高雄、屏東、美濃等地。客家人適應力特別強,為了生活,可以四處為家,漂泊異地,早期的客家人保有傳統的客家精神——「勤儉」、「硬頸」、「念祖」、「團結」、「凝聚力強」。客家人較為保守,有強烈的「我群」意識,珍惜文字、尊重有知識的讀書人,比較重視教育成就。

客家山歌具有獨特的藝術風格與鮮明的地方色彩,在體裁上,分為

傳統山歌、道情、敘事與新的山歌。台灣的客家山歌歌詞,一般為七字一句、四字一句。從歌的種類來看,大致分為過山調(歷史悠久)、山歌仔(即興創作)、平板調三種。客家人的祖先崇拜,是奉祀在公廳或宗祠。客家族群祭拜的神祇以義民爺、三山國王為代表,台灣各地只要有客家人開墾的地方,就會有三山國王廟。

柒、區域特色

台灣以中央山脈分為東西兩部分,西部又因地理環境和發展特徵的差異,劃分成北部、中部、南部區域,加上金門、馬祖列嶼總共五個區域。

一、北部區域

北部區域包括台北市、新北市、基隆市、桃園縣、新竹縣市及宜蘭縣市。產業結構多以二、三級產業為主,台北地區在政治、文化、經濟等各方面都居台灣重要地位;桃園縣鄰近台北大都會區,是國際機場所在地,生活機能完善,吸引大量人口移入;新竹縣市的新竹科學工業園區是帶動台灣高科技產業的火車頭。宜蘭縣雖因雪山山脈的阻隔,工商業發展不如本區其他縣市,但在蔣渭水高速公路通車之後,縮短了宜蘭與大台北地區之間的交通時間,因此帶動了地方產業。

二、中部區域

中部區域包括苗栗縣、台中市、彰化縣、南投縣及雲林縣,大安溪、大甲溪、大肚溪與濁水溪流貫期間,地形及氣候有利農業發展。彰化縣及雲林縣境內的平原,是全台最大的花卉、蔬菜生產區;彰化濱海工業區、雲林離島式基礎工業區(台塑六輕麥寮石化工業園區)也為中部的工業發展帶來生機。

三、南部區域

　　南部區域包括嘉義縣市、台南市、高雄市、屏東縣及澎湖縣。為了解決乾季用水問題，區內廣大平原透過埤塘、圳溝、水庫等灌溉設施，以發展稻作農業；而南部區域的沙洲、潟湖海岸，早期多開闢為稻田、鹽田及養殖漁業，由於產業的轉型，現今以工業用地、觀光休閒為主要發展重點。

四、東部區域

　　包括花蓮縣及台東縣。由於地形阻隔，本區原住民人數比例較其他區域高，花蓮縣利用原料優勢，發展水泥工業與大理石工業，台東縣的稻作如池上米和關山米，則以水源無污染為號召。

五、金馬地區

　　金門、馬祖兩列嶼的行政區分屬金門縣和連江縣，金門位於廈門灣口，以種植高粱、花生為主，與中國的廈門、泉州有小三通往來。馬祖位於閩江口外，島上多風少雨，不適農業發展，居民多以漁業維生。傳統古厝與戰地遺蹟是台灣離島中最具歷史特色的代表，馬祖北竿鄉芹壁村居民為阻擋海風，利用花崗岩興建屋舍，是馬祖極具特色的傳統建築；金門則以風獅爺作為村落守護神，鎮風止煞。

觀光資源概要

課後練習

() 1. 台灣位在東半球和北半球，這些半球的劃分是依據什麼為基準？　(A) 本初子午線，赤道　(B) 本初子午線，北回歸線　(C) 北回歸線，南回歸線　(D) 赤道，南回歸線。

() 2. 台灣唯一的火山地質景觀的國家公園　(A) 陽明山　(B) 太魯閣　(C) 墾丁　(D) 金門　國家公園。

() 3. 台灣盆地中，面積最大者為何者？　(A) 台北盆地　(B) 台中盆地　(C) 埔里盆地　(D) 魚池盆地。

() 4. 台灣地形多樣，獨缺下列哪一種地形？　(A) 平原　(B) 台地　(C) 高原　(D) 盆地。

() 5. 台灣的中央山脈北段與雪山山脈所夾的是哪一地形區？　(A) 台北盆地　(B) 台中盆地　(C) 宜蘭平原　(D) 台東縱谷平原。

() 6. 台灣五大山脈形成的主因為何？　(A) 河川切割　(B) 地殼擠壓抬升　(C) 火山作用形成　(D) 斷層作用隆起。

() 7. 台灣島以下列哪一種地形所占的比例最高？　(A) 平原　(B) 丘陵　(C) 盆地　(D) 山地。

() 8. 下列何者為台灣最大的平原？　(A) 宜蘭平原　(B) 嘉南平原　(C) 屏東平原　(D) 台東縱谷平原。

() 9. 台灣降雨各地分布不均，最主要的影響因素是？　(A) 地形及季風　(B) 緯度及季風　(C) 洋流及緯度　(D) 地形及緯度。

() 10. 台灣沿海盛行養殖漁業，尤其以哪一地區的沿海最盛？　(A) 西南部　(B) 東北部　(C) 西北部　(D) 東南部。

() 11. 台灣地區目前都市居民的職業結構，以下列何者所占的比例最高？　(A) 農業　(B) 工業　(C) 運輸業　(D) 服務業。

() 12. 為縮短台北與宜蘭間行車距離，而興建的北宜公路，切穿下列哪一座山脈？　(A) 玉山山脈　(B) 中央山脈　(C) 海岸山脈　(D) 雪山山脈。

() 13. 台灣東部太平洋岸是屬於哪一類型的海岸？　(A) 珊瑚礁海岸　(B) 平

直沙岸　(C) 曲折岩岸　(D) 斷層崖海岸。

()14. 台灣的宜蘭和基隆一帶，冬雨連綿，是受何種季風的影響？　(A) 西北季風　(B) 東南季風　(C) 西南季風　(D) 東北季風。

()15. 台灣島嶼範圍的四個極點中，最東端的島嶼點為何？　(A) 鼻頭角　(B) 赤尾嶼　(C) 黃尾嶼　(D) 三貂角。

()16. 請問鐵路集集支線的終點為何？　(A) 車埕　(B) 二水　(C) 集集　(D) 水里。

()17. 有關珊瑚礁的描述，與下列何者的較不適當？　(A) 它們是成千上萬的由碳酸鈣組成的珊瑚蟲的骨骼在數百年至數千年的生長過程中形成的　(B) 珊瑚礁是由石珊瑚目的珊瑚蟲的骨骼組成的，這些骨骼的主要成分是碳酸鈣　(C) 大多數石珊瑚必須在大洋的透光層中生長，這裡珊瑚內部共生的單細胞的蟲黃藻能夠進行光合作用　(D) 珊瑚礁是石珊瑚目的動物形成的一種結構，一般只生長在淺海的環境。

()18. 台灣的五大地形中，不包括下列哪一種地形？　(A) 丘陵　(B) 高原　(C) 高山　(D) 盆地。

()19. 台灣有句諺語「六月十九，無風水也吼」，意思是農曆 6 月 19 日前後常有風雨交加的情況出現。這是指台灣氣候的哪一項特徵？　(A) 夏季常有梅雨和颱風侵襲　(B) 西南部地區夏溼冬乾　(C) 夏長冬短，全年是生長季　(D) 夏季西南氣流旺盛。

()20. 台灣俗諺「要住草仔厝，阿是樓仔厝，攏要看烏金」。所謂「烏金」是指哪種特有的產物？　(A) 冬季烏魚　(B) 苗栗的樟腦　(C) 嘉南平原的黑糖　(D) 北部山區的煤礦。

()21. 埤塘是桃園台地最大的地形特色，除了灌溉、養殖、觀光等各種功能外，也是重要的溼地之一，下列何者是在埤塘中發現的台灣特有種生物？　(A) 台灣水韭　(B) 台灣萍蓬草　(C) 台灣睡蓮　(D) 台灣筋骨草。

()22. 下列哪一項地理背景，形成蘭陽平原具有封閉性及農業性的特色？　(A) 土壤及水利的差異　(B) 居民種族不同　(C) 地形阻隔　(D) 氣候溼冷。

() 23. 清同治 10 年,陳培桂在《淡水廳志》的〈風俗篇〉中記錄「5、6 月間,盛暑鬱積,東南雲蒸,雷聞震厲,滂沱立至,謂之西北雨,此雨不久便晴」,文中所指的是哪一種降水的類型? (A) 對流雨 (B) 氣旋雨 (C) 颱風雨 (D) 地形雨。

() 24. 花蓮飛台中的國內班機,為了避開山脈的阻礙,大致沿著海岸繞道飛行,請問所指是哪座山脈? (A) 中央及玉山山脈 (B) 中央及海岸山脈 (C) 雪山及玉山山脈 (D) 雪山及中央山脈。

() 25. 近年來以蓮子宴出名的南部鄉鎮意指何處? (A) 台南市玉井區 (B) 嘉義縣大埔鄉 (C) 台南市冬山區 (D) 台南市白河區。

() 26. 台灣總督府是日治時期台灣的最高統治機關,台灣總督府的辦公處,即現今位於凱達格蘭大道上的中華民國總統府,是中華民國的國定古蹟,請問是何時開工建造的? (A) 1910 年 6 月 1 日 (B) 1911 年 6 月 1 日 (C) 1912 年 6 月 1 日 (D) 1913 年 6 月 1 日。

() 27. 日月潭是我國著名的風景地區,其水力發電主要靠哪條溪流的河水? (A) 曾文溪 (B) 濁水溪 (C) 大肚溪 (D) 大甲溪。

() 28. 下列何者是中國大陸距離基隆最近的對岸都市? (A) 福州 (B) 廈門 (C) 溫州 (D) 泉州。

() 29. 東北季風受台灣山脈阻隔而造成西部平原地區雨水較少,形成冬季雨量分布有明顯的空間差異性,請問主要由下列哪座山脈阻隔所造成? (A) 中央山脈及玉山山脈 (B) 中央山脈及雪山山脈 (C) 雪山山脈及玉山山脈 (D) 中央山脈及海岸山脈。

() 30. 下列台灣所屬的島嶼與特色的配對何者正確? (A) 東沙群島——島上豎有「南海屏障」國碑,並設有機場、氣象台、衛星追蹤站等設施 (B) 中沙群島——「固若金湯,雄鎮海門」 (C) 西沙群島——大多數的島嶼為隱沒在海底的珊瑚礁,是海上航行的危險海域之一 (D) 南沙群島——為歐亞海運的要衝,主管縣市為屏東縣。

() 31. 台灣南北縱長 394 公里,其中北回歸線通過下列哪一個縣市? (A) 台中市 (B) 彰化縣 (C) 雲林縣 (D) 嘉義縣。

() 32. 台灣的諸多港口中,基隆港是何種地形改建而成的天然良港? (A)

潟湖　(B) 谷灣　(C) 峽灣　(D) 三角江。

(　) 33. 台灣的珊瑚礁地形主要的生長條件與下列哪一個選項最接近？　(A) 全年日照充足溫暖、水域潔淨　(B) 熱帶氣候區　(C) 有潮流經過的區域　(D) 沒有太多的限制，都可以生長。

(　) 34. 下列哪一處觀光景點是以廢棄礦坑、老屋與聚落聞名？　(A) 金山　(B) 集集　(C) 平溪　(D) 九份。

(　) 35. 台灣西部北門到七股間，除了魚塭外，最常見的海岸景觀是？　(A) 蔗田　(B) 鹽田　(C) 稻田　(D) 茶園。

(　) 36. 陽明山的「牛奶湖」、「硫氣孔」等特殊地形的形成，皆與何種自然作用有關？　(A) 河流作用　(B) 冰河作用　(C) 火山作用　(D) 斷層作用。

(　) 37. 造成民國 88 年 9 月 21 日集集大地震是因為哪一個斷層活動的緣故？　(A) 梅山斷層　(B) 水里坑斷層　(C) 車籠埔斷層　(D) 屯子寮斷層。

(　) 38. 下列哪一個不屬於客家小鎮？　(A) 美濃　(B) 關西　(C) 北埔　(D) 白河。

(　) 39. 台灣周圍的島嶼中，哪一個是屬於珊瑚礁島？　(A) 太平島　(B) 龜山島　(C) 綠島　(D) 釣魚台列嶼。

(　) 40. 下列台灣的主要河流與特色的配對何者正確？　(A) 濁水溪──台中市與彰化縣的界河　(B) 淡水河──流量最穩定，是早期台灣唯一有航運價值的河流　(C) 高屏溪──建有曾文水庫，是南台灣地區重要的供水來源　(D) 秀姑巒溪──水量大，切穿中央山脈形成太魯閣峽谷。

(　) 41. 下列氣象諺語與說明的配對何者正確？　(A) 六月十九，無風水也吼──指過了端午節後開始進入夏季，可以將保暖衣物收置在衣櫃中　(B) 未吃五月粽，破裘不敢放──指夏天氣候多變，時有午後雷陣雨　(C) 春天後母面──指台灣的春季初期氣溫低，十分寒冷　(D) 西北雨，落不過田埂──形容夏天午後對流雨的降雨地區不大及時間不長。

() 42. 下列哪些地區是台灣主要的日照鹽場,有鹽分地帶之稱?　(A) 布袋、北門、七股　(B) 白河、鹽水、茄苳　(C) 麥寮、台西、口湖　(D) 枋寮、佳冬、東港。

() 43. 在沿海地區,若當地的地層走向與海岸垂直,再加上海水的差異侵蝕,將致使下列哪一種地形特別發達?　(A) 沙洲地形　(B) 岬灣地形　(C) 潟湖地形　(D) 海階地形。

() 44. 福佬文化是指　(A) 閩南文化　(B) 客家文化　(C) 原住民文化　(D) 唐山文化。

() 45. 台灣下列哪個地方具沖積扇地形?　(A) 蘭陽溪中上游　(B) 東北角海岸　(C) 出礦坑背斜　(D) 小琉球。

() 46. 安通是台灣哪一個地理區內著名的溫泉聖地?　(A) 花東縱谷　(B) 屏東平原　(C) 台中盆地　(D) 桃園台地。

() 47. 台灣島的形成,是受到哪兩個板塊的碰撞而成的?　(A) 歐亞大陸板塊與印度板塊　(B) 歐亞大陸板塊與菲律賓海板塊　(C) 印度板塊與菲律賓海板塊　(D) 歐亞大陸板塊與美洲板塊。

() 48. 澎湖群島四周環海,雨量卻不多,主要的原因是　(A) 地勢平坦　(B) 氣溫較高　(C) 距大陸較近　(D) 無季風影響。

() 49. 台塑公司在雲林縣麥寮鄉興建以石化工業為主的「離島基礎工業區」,其主要興建在何種海岸地形上面?　(A) 谷灣　(B) 潟湖　(C) 沙頸岬　(D) 峽灣。

() 50. 台灣的泥岩地區最常見的水系是下列哪一種?　(A) 辮狀水系　(B) 格子狀水系　(C) 放射狀水系　(D) 羽毛狀水系。

解 答

1	2	3	4	5	6	7	8	9	10
C	A	B	C	C	B	D	B	A	A
11	12	13	14	15	16	17	18	19	20
D	D	D	D	B	B	D	B	D	A
21	22	23	24	25	26	27	28	29	30
B	C	A	D	D	C	B	A	B	A
31	32	33	34	35	36	37	38	39	40
D	B	A	D	B	C	C	D	A	B
41	42	43	44	45	46	47	48	49	50
D	A	B	A	A	A	B	A	B	D

Chapter 3

世界歷史

第一節　中國歷史

中國歷史大事年表

朝代		時間		君主	重要大事	文化軍事	社會經濟	歷史意義	
史前時代	傳說時代	舊石器	初期	約180萬年前	巫山人	1.已知用火 2.以狩獵、採集維生 3.使用打製的石器		大約符合傳說中的有巢氏、燧人氏時代	
				約170萬年前	元謀人				
				約80-60萬年前	藍田人				
				約50萬年前	北京人				
			中期	約10萬年前	馬壩人 丁村人				
			晚期	不詳	河套人（寧夏）	1.骨針代表有縫紉能力 2.項鍊、石珠代表有審美觀念	1.陪葬品代表有原始宗教的信仰 2.聚居代表有初步的社會組織		
				約3-2萬年前	左鎮人（台灣最早）				
				約18000年前	山頂洞人				
		新石器	前期	5000-3000B.C.	仰韶文化（彩陶）	1.文字：半坡文化及大汶口文化的陶文為先驅 2.建築：半穴居式 3.磨製石器	1.農業：種粟、稷 2.陶器：彩繪紋飾	1.大約符合傳說中的伏羲氏、神農氏時代 2.普遍存在文明的標誌：農業、文字（或城市、青銅器） 3.中國文化起源是分區發展的，不是外來文化 4.堯舜的禪讓制度：部落共主是由部落領袖（「四岳」）推選	
					河姆渡文化	1.建築：干欄式 2.磨製石器	1.農業：種水稻 2.陶器：彩繪紋飾		
			後期	3000-2000B.C	約符合傳說中黃帝、堯、舜在位時間	龍山文化（黑陶）	1.建築：用夯土做圍牆 2.磨製石器 3.相傳黃帝（「五帝」之始）時期有許多文物創作（如：倉頡造字，實為整理文字）	1.農業：小米文化 2.陶器：輪製法蛋殼黑陶 3.黃帝、炎帝、蚩尤之戰爭，反映原始氏族漸解體，進入部落聯盟，初期國家型態漸形成	
	夏	2183B.C.		禹	1.治平洪水 2.平定九黎、三苗（外患） 3.大會諸侯於塗山	1.建築技術代表：二里頭宮殿（夏代晚期或早商都城） 2.文化：二里頭文化類型文化 3.曆法：夏曆（又稱陰曆、農曆）	禮器：青銅器、玉器代表社會分工和專業程度高，為國家統治象徵	1.建中國史上第一個王朝 2.權力超過共主地位，是具相當權威的國王 3.宮殿基址顯示古代國家舉行重大活動的功能	

朝代	時間	君主	重要大事	文化軍事	社會經濟	歷史意義
		啟	1.造成伯益組東夷軍隊反抗 2.同姓邦國有滬氏不服，敗之於甘			1.開始「家天下」之局 2.從部落聯盟轉化為國家的重要過程
		太康	有窮氏的后羿取代為共主			同姓之族與異姓之族均發生爭奪共主之戰
		少康	在有虞氏協助下中興			
	1751B.C.	桀	為商湯所滅			
商	1751B.C.	湯	由伊尹輔佐滅夏，即位於亳	1.文字：有「金文」、「甲骨文」（多為占卜少數記事，有以毛筆書寫者）兩種 2.農業：喜以黑黍釀酒 3.工藝：青銅器（「司母戊鼎」最大）、陶器、玉器 4.天文曆法：天干地支記日	1.國家機構：國王、職官、軍隊、刑法、封建 2.王位繼承：兄終弟及、父死子繼 3.信仰：分為天神、地祇、人鬼三類	1.「三代」為同時並立的列國，考古學上稱為「青銅器時代」 2.信史開始
		太甲	曾被伊尹放逐			
		盤庚	遷都於殷，之後不再遷都。商朝以此分前後期			
		武丁	後期名主，婦好為其王妃			
	1111B.C.	紂王	發動征伐人方的戰爭			
西周	1111B.C.	武王	1.牧野之戰滅商 2.行第一次封建	周公制禮作樂：「禮不下庶人，刑不上大夫。」	1.封建制度：天子→諸侯→卿大夫→士→庶人→奴隸 2.宗法制度：分大宗、小宗。以嫡長子繼承 3.井田制度：公田、私田	1.商亡周興是因周人產生精神自覺（「天命靡常」、「憂患意識」） 2.周人東進為有計畫的武裝殖民政策
		成王	1.三監之亂 2.周公東征 3.行第二次封建 4.建東都			
	770B.C.	幽王	因犬戎之禍（事）亡國			

朝代		時間	君主		重要大事	文化軍事	社會經濟	歷史意義
東周	春秋	770B.C.	平王		1. 東遷雒邑 2. 周鄭交質	1. 諸子百家爭鳴（九流十家） 2. 春秋末年（時）發明生鐵冶煉技術 3. 戰國中期（時）以後鐵製農具普遍使用 4. 手工業專門著作：周禮考工記 5. 戰國以來各國開始改變傳統作戰方式（步兵和二輪戰車戰法） 6. 戰國中期以後，匈奴（外患）逐漸強大，燕、趙、秦等國在北方修築長城	1. 封建解體：貴族沒落，平民崛起，形成「布衣卿相」局面 2. 土地私有制度形成 3. 工商業發達：主要工業為煮鹽、紡織、冶鐵 4. 貨幣流通：有刀錢、布錢、圓錢、爰金等 5. 都市興起 6. 出現許多經商致富的商人	1. 「華夏意識」興起 2. 尊王攘夷：齊桓公、晉文公 3. 學術思想的黃金時代 4. 長江下游國家於春秋末年（時）加入爭霸
			桓王		繻葛之戰			
		481B.C.	春秋五霸	齊桓公	1. 以管仲為相 2. 葵丘會盟			
				晉文公	敗楚退狄			
				句踐	臥薪嚐膽滅吳			
	戰國	481B.C.	戰國七雄	魏文侯	1. 李悝變法 2. 西門豹治鄴			1. 重要外交政策：合縱、連橫、遠交近攻 2. 春秋時代政治重心為諸侯，戰國時代政治重心為卿大夫 3. 中央集權制為戰國時代各國基本型態
				韓昭侯	申不害改革			
				秦孝公	商鞅變法			
				趙武靈王	推動「胡服騎射」變革			
		221B.C.		秦王政	1. 建鄭國渠 2. 滅周（206B.C.） 3. 滅六國			
秦		221B.C. 206B.C.	始皇帝		1. 皇帝制度出現 2. 地方實施郡縣制（李斯建議） 3. 中央實行三公九卿制 4. 將越南北部納入版圖	1. 文物制度統一 2. 焚書坑儒（李斯建議）		1. 秦代是中國第一個大一統帝國 2. 道尊於勢改為勢尊於道
西漢		206B.C.	高祖		1. 政治上採封建郡縣並行制 2. 命叔孫通定朝儀	與匈奴間實施和親政策	漢代選拔人才採察舉制度	高祖為第一位出身平民的皇帝
			惠帝		1. 自呂后開始，外戚漸得勢 2. 冒頓單于依胡俗遣使向呂后求婚			
			文帝		採賈誼的建議「眾建諸侯少其力」			以道家治術治國，史稱「文景之治」
			景帝		採晁錯的建議削奪諸侯封地	引起「七國之亂」，被太尉周亞夫平定		

朝代	時間	君主	重要大事	文化軍事	社會經濟	歷史意義
漢		武帝	1. 施行「推恩」、「眾建」 2. 形成「內朝」（相權被侵） 3. 推行財政改革	1. 罷黜百家，獨尊儒術 2. 伐匈奴、平南越、定朝鮮，命張騫出使西域 3. 司馬遷著《史記》	1.「絲路」開通，促進東西文化經濟交流 2. 士族階級逐漸形成	1. 經學成為學術主流 2. 首先在邊地安置胡人 3. 首創使用年號建元
		昭宣二帝	由外戚霍光輔政			
		成帝	1. 尚書實權超越宰相 2. 令王昭君從胡俗嫁給繼子復株絫			
漢	8A.D.	哀帝			佛教從大月氏傳入中國	
		孺子嬰	王莽篡位			
新	8-25 A.D.	王莽	推行一連串改革		土地制度為「王田制」	首位以外戚身分篡位者
東漢	25 A.D.	光武帝	1. 表彰氣節 2. 倭奴國朝貢，獲金印 3. 匈奴分裂	1. 北匈奴西逃，間接促成日耳曼民族大遷徙（事），造成西羅馬帝國滅亡 2. 中國北方漸形成「五胡」 3. 朝中尚書令成為實際掌權者，地位如西漢的丞相 4. 曹操採屯田政策，解決軍糧問題，統一北方	1. 東漢末年道教（又稱五斗米道）由張陵創立 2. 東漢末年「太平道」由張角創立，後演變成「黃巾之亂」	
		明帝	1. 派蔡愔到大月氏抄佛經 2. 班固著《漢書》 3. 派班超經營西域			1. 興建中國最早佛寺 2. 出現中國第一部斷代史
		和帝	1. 竇憲大破北匈奴 2. 蔡倫造紙			外戚宦官循環鬥爭開始
		桓帝	黨錮之禍起			知識分子的清議
		靈帝	黃巾之亂起（民變）			形成地方群雄割據局面
	220A.D.	獻帝	1. 先後遭董卓、曹操挾持 2. 官渡之戰，曹操統一北方 3. 赤壁之戰，曹操戰敗			

朝代		時間	君主	重要大事	文化軍事	社會經濟	歷史意義
三國	魏	220A.D.	文帝	採納陳群建議,實施「九品官人法」(選任官吏之法)	1.代表性文體:駢體文;代表人物:曹植 2.「三玄」指老子、莊子、易經三書 3.竹林七賢 4.五言詩:代表人物:陶潛 5.書法:王羲之、王獻之 6.人物畫:顧愷之 7.魏晉南北朝時,波斯重裝騎兵傳入。蠶絲術傳至西亞	1.首位出家為僧者是文帝時的朱士行(第一位到西域取得佛經原本的僧侶) 2.社會結構:士人(士族、庶族)→平民→依附人(部曲、衣食客、佃戶、蔭戶)→奴隸 3.士族對食衣住行頗講究 4.曹魏時,馬鈞發明「翻車」(又稱龍骨水車),又改良織布機 5.「兩胡一枷」	1.假禪讓之名,行篡位之實 2.造成「上品無寒門,下品無世族」
		265A.D.	明帝	1.何晏、王弼開啟清談風氣 2.封日本女王為「親魏倭王」			
	蜀		昭烈帝	以諸葛亮為丞相			三國時代疆域最小、最早滅亡的國家
	吳		大帝				最早以今南京為首都
西晉		265A.D.	武帝	1.滅吳(國)統一中國 2.大封宗族為王			統一自東漢末年以來的分裂局面
			惠帝	1.賈后弄權,引起「八王之亂」 2.「五胡亂華」開始			再度因封建引起骨肉相殘悲劇
		316A.D.	懷帝	1.「五胡十六國」開始 2.因「永嘉之禍」亡國			再度因外族(匈奴)入侵而亡國
東晉		316A.D.	元帝	以王導為相及王敦擁兵翼戴,偏安江南		1.北方漢人士族稱「郡姓」。又分為「山東郡姓」、「關中郡姓」 2.南方士族分為「吳姓」、「僑性」 3.葛洪著《抱朴子》,提倡養生之術,確立道教神學理論體系 4.北方佛教界領袖:鳩摩羅什 5.首位入天竺求佛法:法顯	1.東晉與五胡十六國南北分立局面形成 2.北方漢人士族大量建立塢堡以自衛 3.東晉南朝屢下「土斷」之令,整理戶籍,使課稅公平
		420A.D.	孝武帝	「肥水之戰」(外患),宰相謝安力持鎮定(東山再起)	前秦苻堅由王猛輔佐統一北方		

朝代	時間	君主	重要大事	文化軍事	社會經濟	歷史意義
南 北 朝	420 A.D.	宋武帝	定都建康	1.學術主流：玄學，至南朝達於鼎盛 2.史上曾新築或修繕長城的朝代：秦、漢、北齊、北魏、隋、明	1.南方佛教界領袖：慧遠 2.集南北朝道教大成者：陶弘景，編造道教神仙譜系	南方士族與寒門勢立消長的關鍵時期開始
		魏太武帝	1.統一北方 2.用崔浩創制北魏朝儀		1.北魏太武帝排佛 2.寇謙之創制道教經典儀式，道教一度成為北魏國教	「五胡十六國」結束，南北朝正式開始
		齊武帝 魏孝文帝	1.遷都洛陽 2.建洛陽龍門石刻	魏孝文帝實施漢化政策	1.土地政策推行均田制 2.北方胡人大姓稱為「國姓」	
		梁武帝	1.發生侯景之亂（內亂） 2.北魏分裂為東魏、西魏	西魏的宇文泰採蘇綽的建議，建立關中地區的正統文化地位	士族門閥遭殺掠	東魏為北齊取代
		陳武帝	篡梁			西魏為北周取代
	581 A.D.	陳宣帝 北周武帝	北周滅北齊	北周武帝統一北方	北周武帝排佛	
隋	581A.D	文帝	1.滅陳（國），統一全國 2.中央實行三省六部制	採離間政策，使突厥分裂為東西二部	1.開廣通渠 2.開始實施科舉制度取才 3.朝鮮名僧圓光留居長安四十年	1.以外戚身分篡位 2.隋唐盛世時，中國文化圈（又稱漢字文化圈）形成
	618A.D.	煬帝	日本推古天皇開始派「遣隋使」到中國	三次親征高麗	1.修長城、開運河 2.魏晉至隋唐，農業生產力復甦（農具、耕作技術）	
唐	618A.D.	高祖	自太原起兵稱帝建國	唐代，西域文化（物種、樂器、飲食、科技、藝術、宗教、日常生活）輸入中土達於高峰	1.唐朝租稅制度為租庸調制，田制為均田制 2.唐代官、私營手工業規模較大者：紡織業、陶瓷業	

朝代	時間	君主	重要大事	文化軍事	社會經濟	歷史意義
唐		太宗	1. 盛世為「貞觀之治」，魏徵為著名諫諍大臣 2. 日本開始推動名為「大化革新」的唐化運動 3. 文成公主嫁入吐蕃和親	1. 派李靖滅東突厥（族）得「天可汗」尊號 2. 親征高麗失敗	1. 鑒真和尚至日本傳佛教，創日本律宗（教派） 2. 玄奘至天竺取經 3. 重行刊定氏族志，意圖建立新士族集團	1. 開始成為東亞盟主 2. 進出口貿易興盛 3. 佛教中國化 4. 學校教育與孔廟結合，稱為「廟學」
		高宗		1. 派蘇定方征服西突厥（族） 2. 平高麗，設安東都護府，再度將其北部納入版圖，最後新羅（國）統一朝鮮半島（君子國）	1. 唐代最早在廣州設「市舶司」，管理外商 2. 隋唐時代，長安、洛陽的商業區稱為「市」，住宅區稱為「坊」。官府設「公廨本錢」貸款取利息	大食帝國在中亞興起
周		武后	1. 在位十六年 2. 政事堂由門下省移往中書省	進士科加考詩賦、雜文，科舉制度至此大備		中國唯一女后稱帝者
		玄宗	1. 以姚崇為相，開創盛世：「開元之治」 2. 發生「安史之亂」（內亂）	1. 發生「怛羅斯之役」，在中亞勢力受阻（高仙芝） 2. 造紙術西傳 3. 雲南地區南詔（國）建國	安史之亂（事）前是北方水利復興期	東亞霸業結束
唐		代宗	1. 郭子儀平安史之亂 2. 設樞密使，掌承受表奏			朝中宦官專權，地方藩鎮割據開始
		德宗			賦稅制度改採楊炎創立的兩稅法	部曲解放，佃戶興起
		憲宗		1. 韓愈提出「道統」觀念，希望恢復師道尊嚴 2. 李翱著《復性書》，開宋代理學先河	唐代後期出現「邸店」、「飛錢」等服務性機構與制度。夜市出現	
		穆宗	牛李黨爭			朝中大臣的意氣之爭
		武宗			滅佛	佛教史上有「三武之禍」
	907A.D.	僖宗	發生黃巢之亂（民變）		唐末五代，南方紡織業超越北方	譜牒散佚，門第觀念不存，社會階級消融

朝代	時間	君主	重要大事	文化軍事	社會經濟	歷史意義
五代十國	907A.D.	梁	朱全忠篡唐，定都開封	契丹（族）建國（耶律阿保機），號遼	五代以降的佛學主流是禪宗（派）	最早以開封為首都
		唐	沙陀人李存勗入主中原			
		晉	石敬瑭自稱「兒皇帝」，割讓燕雲十六州			
		漢				國史上國祚最短的朝代
	960A.D.	周				
北宋	960A.D.	太祖	1.「陳橋兵變」，黃袍加身 2.「杯酒釋兵權」集權中央 3. 軍政歸樞密院，財政歸三司總轄	1. 理學開山祖：周敦頤 2. 北宋五子 3. 理學三階段： 　(1) 胡瑗、孫復、石介 　(2) 周敦頤、張載 　(3) 程顥、程頤、朱熹 4. 說唱藝術種類繁多 5. 戲劇：分「雜劇」和「南戲」兩種 6. 風俗畫代表作：張擇端的「清明上河圖」	1. 產生許多新興商業區 2. 海外貿易發達 3. 商業技術創新： 　(1)營業方式：「包買」、「賒賣」 　(2)商業組織：合夥制度 　(3)宣傳手法：「商標」 　(4)會計制度：出現商用數字 4. 綜合性商業娛樂中心：「瓦子」出現 5. 城隍成為城市的守護神	1. 中國在宋代經歷一次「商業革命」 2. 航海技術進步，掌握海權長達五百年 3. 學術主流：理學（又稱為「新儒學」） 4. 取消唐代的「坊市制度」 5. 庶民文化勃興
		太宗	統一全國			
		真宗	篤信道教	與遼國訂「澶淵之盟」	四川商人發行「交子」	世界史上首度發行紙幣
		仁宗	范仲淹改革時政	1. 党項（族）建國，號夏 2. 畢昇發明活字印刷術	范仲淹設「義莊」	出現「重文輕武」、「內重外輕」的流弊
		神宗	王安石變法，失敗後出現新舊黨爭		呂大鈞創「鄉約」	
		徽宗	書法號稱「瘦金體」	女真（族）建國（完顏阿骨打），號金	指南針應用於航海上	
	1127A.D.	欽宗	因「靖康之禍」（女真族入侵）而亡國			

朝代	時間	君主	重要大事	文化軍事	社會經濟	歷史意義
南 宋	1127A.D. 1279A.D.	高宗	定都臨安 （今杭州）	1. 抗金名將：岳飛、韓世忠 2. 紹興和議，宋金停戰 3. 集理學大成者：朱熹，完成《四書集注》	朱熹辦「社倉」	
		寧宗		1. 鐵木真統一蒙古，號「成吉思汗」 2. 蒙古第一次西征，滅花剌子模國		蒙古西征促進東西文化交流。火藥西傳
		理宗		1. 蒙古先後滅西夏、金 2. 蒙古第二、三次西征 3. 忽必烈（元世祖）稱帝		馬可波羅於元世祖稱帝後到中國，其遊記日後影響西方甚鉅
元	1279A.D. 1368A.D.	世祖	1. 陸秀夫投海、文天祥殉國 2. 開通大運河	伐日本（國）失敗	實行種族歧視政策，將人民分四等	1. 第一個統一中國之邊疆民族 2. 印刷術輾轉由西域西傳
		順帝	1. 於澎湖設巡檢司 2. 各地起兵反元，朱元璋提出民族革命口號			
明	1368A.D. 1644A.D.	太祖	1. 實施海禁政策，海上貿易僅剩官方掌控的「朝貢貿易」 2. 廢除丞相制度 3. 設置錦衣衛刺探臣民		東南沿海各省走私貿易昌盛	確立君主集權制
		惠帝	「靖難」之役，骨肉相殘			
		成祖	1. 遷都北京 2. 鄭和下西洋 3. 開始重用宦官，設置東廠			「朝貢貿易」達於頂點
		英宗	「內閣」成為常設機構			

朝代	時間	君主	重要大事	文化軍事	社會經濟	歷史意義
		世宗	1. 倭寇為患東南沿海 2. 葡萄牙人入據澳門	傳教士沙勿略最早抵達東方，但未進入中國	1. 國內商業昌盛具體表現： (1) 區域分工形成：「湖廣熟，天下足」 (2) 江南市鎮勃興 (3) 白銀大量流通 (4) 商人集團活躍：「商幫」興起（以徽州、山西等十大最有名，奉拜共同鄉土神）；建立「會館」；發展「聯號制度」，另有「學徒制」、「經理制」、「股份制」等配套措施	中國崁入世界市場
		神宗	1. 張居正改革 2. 東林黨爭 3. 反教：「南京教案」 4. 英國設東印度公司作為對亞洲貿易的中介	1. 努爾哈赤起兵，建國號為後金 2. 傳教士利瑪竇到廣東，獻萬國輿圖介紹地理新知。與徐光啟合譯《幾何原本》 3. 日本幕府將軍豐臣秀吉入侵朝鮮		1. 中西文化交流開啟新頁，內容包括天文學、數學、物理學、火砲學、地理學 2. 利瑪竇「借佛傳教」→「排佛趨儒」→「學術傳教」並形成「利瑪竇規矩」
		熹宗	荷蘭人據台灣			
	1644A.D	思宗	1.「流寇」之亂，李自成攻陷北京 2. 吳三桂引清兵入關	皇太極改後金為清		
清	1644A.D	世祖	1. 湯若望任「欽天監」監正 2. 消滅「南明」諸王	湯若望著《遠鏡圖說》	平定江南後，厲行薙髮令	
		聖祖	1. 反教：康熙曆獄 2. 南懷仁任「欽天監」監正，並製造砲銃 3.「三藩之亂」 4. 與羅馬教宗的「禮儀之爭」	1. 南懷仁編寫神武圖說，獻坤輿圖說，書中增繪澳洲 2. 派傳教士繪製皇輿全覽圖 3. 派施琅攻取台灣 4. 中俄簽訂尼布楚條約。 5. 完成編纂古今圖書集成、康熙字典	1. 取消海禁，在廣州、漳州、寧波、雲台山設立海關 2. 康雍乾三朝屢次減輕賦稅 3. 文字獄：莊廷鑨刊印明史稿獲罪	1. 清朝第一個條約 2. 籠絡學者、消耗士子精力、藉機銷毀禁書
		世宗	1. 設「軍機處」取代內閣 2. 立「儲位密建」法，杜絕皇位繼承爭端	將青海、西藏正式納入版圖	1. 文字獄：查嗣庭主持鄉試案 2. 明令禁教	1. 強化君主專政 2. 中西文化交流中斷
		高宗	1. 任用和珅，國勢轉衰 2. 英國派馬嘎爾尼為特使來華商討貿易障礙問題	1. 對邊疆用兵，自稱有「十全武功」 2. 完成編纂全唐詩、四庫全書 3. 西南苗亂	1. 召開「博學鴻詞」科，優禮士人 2. 對外僅開放廣州一地設立公行	英國內因有「工業革命」，外因「七年戰爭」獲勝，成為清朝最主要海外貿易國

朝代	時間	君主	重要大事	文化軍事	社會經濟	歷史意義
清		仁宗	英國再派阿美士德來華解決商務問題	白蓮教之亂（又稱川楚教亂）（民亂）		
		宣宗	1. 英國派律勞卑來華為首任商務監督 2. 林則徐至廣州禁菸，與商務監督查理義律衝突 3. 鴉片戰爭爆發	1. 琦善與義律訂立穿鼻草約 2. 中方代表耆英與英方代表樸鼎查，簽訂南京條約 3. 又簽訂續約：虎門條約、中英五口通商章程 4. 太平天國動亂開始	中國喪失數項主權（租界、協定關稅、領事裁判權、片面最惠國待遇）	清代第一個不平等條約
		文宗	兩次英法聯軍之役	1. 雲南回變、捻亂大起 2. 共簽訂六大條約	自強運動開始，設置「總理衙門」為指揮中樞	近代國都首次淪陷
		穆宗	牡丹社事件→日軍犯台	1. 陝甘、新疆回變開始 2. 平定太平天國、捻亂 3. 與俄國簽訂塔城界約，截定西北疆界	1. 李鴻章於上海設江南機器製造局 2. 左宗棠設立福州船政局，專造輪船、兵艦	
		德宗	1. 始設駐英（國）大使 2. 日本吞併琉球 3. 袁世凱敉平朝鮮政變 4. 中法戰爭 5. 甲午戰爭 6. 光緒推行「戊戌變法」 7. 慈禧發動「戊戌政變」 8. 八國聯軍之役（1900） 9. 受日俄戰爭刺激，推行立憲運動	1. 平定新疆回變 2. 由曾紀澤簽訂伊犁條約 3. 清喪失越南、緬甸等藩屬國 4. 簽訂馬關條約，喪失朝鮮藩屬國（通商口岸可設廠製造） 5. 與俄簽訂中俄密約 6. 庚子拳亂（1900A.D.） 7. 與列強簽訂辛丑和約	1. 維新運動開始 2. 興中會成立於檀香山 3. 列強劃定勢力範圍，強租港灣 4. 美國國務卿海約翰提出「門戶開放政策」 5. 同盟會成立於東京 6. 庚子新政期間廢除科舉考試	1. 孫中山開始革命 2. 中國免於被瓜分之禍 3. 台灣成為日本殖民地 4. 廢除八股文 5. 近代中國首都第二次淪陷 6. 賠款最多，未割讓領土

朝代	時間	君主	重要大事	文化軍事	社會經濟	歷史意義
清	1911A.D.	遜帝宣統	1. 頒布官制，成立「皇族內閣」 2. 四川發生「保路運動」 3. 光復各省通過臨時政府組織大綱，採總統制 4. 臨時政府籌建臨時參議院作為立法機關	1. 三二九「黃花崗之役」 2. 「武昌起義」		
民國	1912A.D. 元年		1. 公布臨時約法，採內閣制 2. 清帝溥儀正式宣布退位 3. 袁世凱就任第二任臨時大總統	1. 同盟會改組為國民黨 2. 支持袁世凱的進步黨，領袖是梁啟超	1. 各種實業團體紛紛成立 2. 工商部頒布「獎勵工藝品暫行章程」 3. 社會風氣轉變，普遍出現西化現象	政黨政治開始
	2年		1. 袁派人暗殺宋教仁 2. 袁向列強「善後大借款」 3. 免除三位國民黨籍都督 4. 袁世凱就任中華民國第一任正式大總統	國民黨發動「二次革命」討袁失敗		民國以來第一場內戰
	3年		1. 召開「約法會議」，通過中華民國約法，改採總統制 2. 一次大戰爆發，日本趁機侵占山東	國民黨改組為「中華革命黨」（東京）	各種輕工業成立或具規模	1. 國會第一次被解散 2. 民族工業獲得發展契機
	4年		1. 日提出二十一條要求，袁允諾，是為「五九國恥」 2. 袁鼓動民間士紳發起「籌安會」	1. 中華革命黨鼓動肇和之役反袁 2. 蔡鍔發動雲南起義反袁（護國軍）		
	5年		袁進行「洪憲帝制」，改國號為中華帝國			民國史上第一個帝制行動

朝代	時間	君主	重要大事	文化軍事	社會經濟	歷史意義
		6 年	1. 段祺瑞宣布參加一次大戰，引發「府院之爭」，導致「督軍團叛變」 2. 張勳入京調停，趁機發動「復辟事件」 3. 段陸續向日本借款，稱為「西原借款」	1. 孫中山發動護法運動 2. 陳獨秀創刊《新青年》雜誌，開始新文化運動，其目的是達到「民主」、「科學」 3. 胡適發表〈文學改良芻議〉；陳獨秀發表〈文學革命論〉	1. 軍閥橫行、任意抽稅、濫發貨幣 2. 農村發展受阻	1. 正式形成南北分裂局勢 2. 國會第二次被解散 3. 民族工業又轉趨衰微 4. 新文化運動最大成就在文學的改革，出現許多傑出作家與作品
		7 年	一次大戰結束	孫中山至上海，完成《孫文學說》、《實業計畫》、《民權初步》等著作		中國為第一次大戰戰勝國
		8 年	巴黎和會受挫引發國內的五四運動	1. 中華革命黨改組為中國國民黨 2. 《新青年》雜誌出版「馬克思專號」		馬克思主義引進中國
		9 年	直皖戰爭	湖南軍閥譚延闓提出「聯省自治」之議		軍閥混戰開始
		10 年	美國召開華盛頓會議，各國簽訂九國公約	1. 中國共產黨成立 2. 孫中山實施「容共」政策 3. 開始出現考古熱潮		1. 美重申「門戶開放政策」 2. 第一次國共合作開始 3. 對中國上古史的重建幫助很大
		11 年	1. 第一次直奉戰爭 2. 教育部改訂新學制	孫中山遭陳炯明叛變		
		12 年	曹錕賄選當上總統	1. 孫中山重回廣州復任大元帥 2. 孫中山聘蘇俄鮑羅廷為顧問		1. 護法事業結束 2. 落實「容共聯俄」政策
		13 年	第二次直奉戰爭	1. 中國國民黨召開一中全會，改組黨務 2. 「黃埔建軍」		

116

朝代	時間	君主	重要大事	文化軍事	社會經濟	歷史意義
		14 年	1. 孫中山逝世 2. 國民政府在廣州正式成立，採委員制	「中山艦事變」中共企圖挾持蔣中正	1. 反帝國主義事件：「五卅慘案」、「沙基慘案」、「省港罷工」 2. 「中國婦女協會」成立	1. 蔣進一步掌握軍權 2. 中國出現第一個全國性婦女團體
		15 年		開始北伐，先打吳佩孚		
		16 年	蔣中正進行「清黨」→「寧漢分裂」→「武漢分共」→蔣第一次下台	「武漢分共」（事）後，中共改採城市武裝暴動路線，殘部集結於井崗山		形成中共最早的軍事中心，並改採「以農村包圍城市」的「毛澤東路線」
		17 年	1. 日本阻撓北伐，製造「五三慘案」 2. 中央陸軍軍官學校附設航空隊	1. 中央研究院成立於南京 2. 張學良宣布東北易幟，北伐完成全國統一	1. 工業開始有顯著進步，仍以輕工業為主，並集中於沿海或沿江省分 2. 北伐完成後，在土地改革方面試行「二五減租」	空軍教育開始
		18 年	1. 「訓政時期」開始 2. 國民政府召開「國軍編遣會議」，縮編國軍 3. 國民政府公布中華民國教育宗旨	1. 北平研究院成立於北京 2. 中共在瑞金建立「蘇維埃」政府 3. 蘇聯在東北製造「中東路事件」	1. 民法頒布 2. 北伐完成後開始進行農業改良	確立婦女在法律上的平等原則
		19 年	國軍開始剿共	中原大戰（事）爆發，張學良迅速出兵助蔣，北方軍閥潰散	中美合資成立中國航空公司	1. 民國以來最大規模內戰 2. 中國第一家民航公司出現
		20 年	1. 國民政府通過中華民國訓政時期約法 2. 日侵東北，是為「九一八事變」。蔣因採不抵抗政策，導致第二次下台 3. 造就空軍人才的中央航空學校成立於筧橋	1. 為制定約法，發生「湯山事件」，造成「寧粵分裂」 2. 日本擴大中村事件與萬寶山事件事端 3. 蘇聯與新疆軍閥盛世才訂立協約	1. 北伐完成後，開始進行財政金融整頓： (1) 劃分中央地方稅收 (2) 廢除釐金 (3) 收回關稅自主權 (4) 統一幣制：發行法幣 (5) 改用外匯本位	1. 憲政實施前的國家根本大法 2. 新疆落入蘇聯控制

觀光資源概要

朝代	時間	君主	重要大事	文化軍事	社會經濟	歷史意義
		21 年	1. 日侵上海，是為「一二八事變」 2. 日本在東北扶植溥儀成立「滿洲國」傀儡政權	中日簽訂淞滬停戰協定	2. 民間發起三派鄉村建設運動： (1) 鄉村建設派 (2) 平民教育派 (3) 鄉村生活改造派	上海成為非武裝區
		22 年	1. 日攻占熱河 2. 日進犯長城諸口 3. 完成中、小學教育法規	中日簽訂塘沽停戰協定		冀東成為非武裝區
		23 年	完成大學組織法	1. 中共展開「二萬五千里長征」 2. 中共舉行「遵義會議」 3. 各大學研究所陸續成立	蔣在南昌推行「新生活運動」，為日後抗戰奠定精神基礎	1. 毛確立在中共黨內領導地位 2. 抗戰前五年為中國學術發展史上的黃金時代
		24 年	1. 日扶植殷汝耕成立「冀東防共自治政府」傀儡政權 2. 蔣發表「最後關頭」演說	中共逃抵陝北延安	抗戰前逐步完成全國鐵、公路網，電訊、郵政普及	
		25 年	張學良、楊虎城發動「西安事變」(事)	周恩來、宋美齡協調，蔣允諾停止內戰		促使日本提前發動侵華戰爭，中共因此死裡逃生
		26 年	1.「七七事變」爆發 2. 淞滬會戰展開 3. 遷都重慶 4. 南京大屠殺	1. 中共發表共赴國難宣言 2. 共軍被整編為國民革命軍第八路軍及「新四軍」 3. 謝晉元團長率軍在四行倉庫抵抗日軍	1. 內地工業基礎開始建立 2. 促進西南、西北地區開發	1. 第二次國共合作開始 2. 八一四空軍節由來
		27 年	1. 台兒莊大捷 2. 中國國民黨通過抗戰建國綱領 3. 武漢會戰開始 4. 成立國民參政會（組織）			1. 對中國民心士氣有很大鼓舞作用 2. 抗戰時期最高指導原則 3. 抗戰時期臨時諮議機構
		29 年	日本扶植汪精衛在南京成立偽「國民政府」			

朝代	時間	君主	重要大事	文化軍事	社會經濟	歷史意義
		30 年	1. 太平洋戰爭（珍珠港事變）爆發 2. 中國正式對日宣戰	中共爆發「新四軍事件」；國共合作再次決裂		東西兩戰場合一
		32 年	1. 中、美、英簽訂平等新約 2. 中、美、英、蘇發表共同安全宣言 3. 參加開羅會議			1. 百年來不平等條約終止 2. 中國成為世界四強之一 3. 要求台灣回歸中國
		33 年	1. 蔣號召知識青年從軍 2. 日軍攻下獨山，大後方為之震動	美國派赫爾利來華調停國共問題		
		34 年	1. 美、英、蘇簽訂出賣中國權益的雅爾達祕密協定 2. 美先後在日本的廣島、長崎投下原子彈 3. 日本宣布投降 4. 國共雙方展開「重慶會談」	美國派馬歇爾來華調停國共問題		蘇聯得以接收東北，間接造成日後大陸淪陷
		35 年	1. 召開「政治協商會議」 2. 召開制憲國民大會 3. 北平爆發沈崇案	美國停止援助	1. 抗戰結束後的經濟崩潰與通貨膨脹是造成局勢對國民政府日趨不利的重要因素之一 2. 金圓券政策失敗，摧毀政府威信 3. 中共在占領區實施土地重新分配，獲得眾多農民支持	1. 通過中華民國憲法 2. 中共藉機擴大反美宣傳
		36 年	1. 憲法公布，年底起實施 2. 選出第一屆中央民意代表	共蘇簽訂哈爾濱協定		中華民國進入憲政時期
		37 年	1. 選出行憲後第一任正、副總統（李宗仁） 2. 公布戡亂時期臨時條款	1. 國共戰局逆轉 2. 共蘇簽訂莫斯科協定		林彪的共軍因而擁有先進的砲兵與坦克車部隊
		38 年	1.「華中剿匪總司令」白崇禧與湖南省主席程潛主張和談 2. 蔣中正第三次下台	1. 國共和談破裂，共軍大舉渡江 2. 年底遷都至台北 3. 10 月 1 日中華人民共和國正式成立		大陸撤守

朝代	時間	君主	重要大事	文化軍事	社會經濟	歷史意義
	1950	39 年	韓戰（事）爆發 毛在大陸發起「抗美援朝」運動	共蘇簽訂中蘇友好同盟互助條約，蘇聯允諾交還長春鐵路及旅順、大連管理權		
	1953	42 年	韓戰達成停戰協定	中共開始發動對知識分子的思想改造運動，又鼓勵知識分子「大鳴大放」；知識分子被大肆逮捕下放至農村進行「勞動改革」	中共實施第一個五年計畫經濟，重點在發展重工業，並廢除私有財產制，配合「統購統銷」方式將民生物資由國家統一支配供應	
	1958	47 年		毛於 12 月辭去人民政府主席職務，由劉少奇繼任	1. 實施激進的「三面紅旗」 2. 發起「全民大煉鋼運動」	
	1959	48 年	毛解除彭德懷國防部長之職，改由林彪擔任	西藏爆發反共事件		達賴喇嘛流亡印度
	1961	50 年		吳晗寫海瑞罷官歷史劇		
	1962	51 年	中印雙方於麥克馬洪線附近爆發衝突			印改走親蘇路線，中共支援巴基斯坦抗印
	1965	54 年		姚文元發表文章批判吳		文革導火線
	1966	55 年		文化大革命開始，前鋒部隊為「紅衛兵」		又稱「十年浩劫」
	1969	58 年	共蘇先後在珍寶島與新疆邊界上爆發衝突			
	1971	60 年	中共進入聯合國	1. 林彪發動武裝政變失敗 2. 「四人幫」發起「批林批孔」運動，將矛頭指向周恩來		
	1972	61 年	1. 尼克森訪問大陸 2. 日本與中共建交			

朝代	時間	君主	重要大事	文化軍事	社會經濟	歷史意義
	1976	65 年	1. 周、毛先後病逝 2. 華國鋒發動政變，逮捕四人幫			文革結束
	1979	68 年	美國（國）與中共建交	「懲越戰爭」		越南向蘇聯靠攏
	1981	70 年	鄧小平擔任中央軍委主席，提出「四個堅持」，並宣示「開放改革」新措施		老鄧上台後最重要的改革在經濟方面：開放外資設廠、設立經濟特區、恢復私有財產制、運用資本主義經營方式	
	1989	78 年	1. 總書記胡耀邦病逝 2. 「六四天安門事件」 3. 江澤民出任中央總書記			
	1997	86 年	鄧小平病死			
	1999	88 年	香港歸還中國			
	2002	91 年	胡錦濤擔任國家主席兼總書記，溫家寶擔任總理，江澤民擔任中央軍委主席			
	2003	92 年	1. 爆發 SARS 疫情 2. 三峽大壩完工			
	2004	93 年	1. 陳水扁就任中華民國第十一屆總統 2. 福爾摩沙高速公路（國道 3 號）全線通車			
	2005	94 年	中華人民共和國通過「反國家分裂法」；台灣舉行「326 護台灣大遊行」抗議			

觀光資源概要

朝代	時間	君主	重要大事	文化軍事	社會經濟	歷史意義
	2006	95 年		旅美導演李安所執導的《斷背山》榮獲第七十八屆奧斯卡金像獎最佳改編劇本、最佳原創配樂獎；李安本人也榮獲最佳導演獎，成為第一位獲得此獎的亞洲導演		
	2007	96 年	台灣高鐵通車營運			
	2008	97 年	1.高雄捷運紅線正式通車 2.馬英九就任中華民國第十二屆總統			
	2009	98 年	1.政府發放消費券 2.台灣出現首例H1N1 新型流感確診病例			
	2010	99 年	海峽兩岸經濟合作架構協議（ECFA）開始生效			
	2011	100 年	1.日本發生 311海嘯大地震 2.台灣第一座國家自然公園——壽山國家自然公園正式公告成立			
	2012	101 年	馬英九連任第十三屆總統			

第二節　外國歷史

壹、西亞文明

西亞文明起源於兩河流域和地中海東岸，分述如下：

一、兩河流域（肥沃月灣）

幼發拉底河及底格里斯河之間的沖積平原，又稱為美索不達米亞平原。上古時期常面臨的問題為：土壤鹽化、水量不穩定、下游易氾濫成災。

西元前 3000 年前後，蘇美人在兩河南部建立一些城邦。這些城邦因為爭奪土地與水權的緣故，各自兼併成一些小王國，但從未形成一統的帝國。

由於兩河流域缺乏天然屏障，外來勢力容易入侵，因此政權嬗遞頻繁。西元前 24 世紀中期，阿卡德人征服蘇美人，統一兩河流域。西元前 2000 年左右，巴比倫人入侵，建立帝國。巴比倫帝國持續了四百年，漢摩拉比在位時達到鼎盛，後來因西台人的入侵而滅亡。

西元前 14 世紀，亞述人發展出一個軍事帝國，統治兩河流域達六百多年。西元前 612 年，加爾底亞人滅亞述，建立「新巴比倫帝國」，是兩河流域最後一個政權。到西元前 539 年，波斯帝國消滅加爾底亞，兩河流域自此長期接受外來政權的統治。

二、兩河流域主要文明

(一)蘇美人

1. 時間：約西元前 4000 年，在印度古文化遺物中，曾發現一些呈現蘇美人文化特色的遺物。因語言類似印度語、土耳其語和蒙古語而被判定為亞洲人種。

2. 文化成就：

(1) 發明楔形文字刻在泥版上記載其商業活動，在古西亞通行三千年。

(2) 使用陰曆，將一年分為十二個月。

(3) 以泥磚建塔廟，廟和宮殿使用更加複雜的結構和技術，如支柱、密室和黏土釘子等，建造高聳的塔廟以展現神人關係。

(4) 為求商業計算和土地丈量的精確，已有位的觀念，十進位與六十進位並用，如 1 分 60 秒、圓周 360 度等。

(二)巴比倫人（古巴比倫王國）

1. 時間：約西元前 2006 年。

2. 文化成就：漢摩拉比法典是目前保持得最完整的古法典。這部石刻法典共 282 款條文 3,500 行，內容涉及盜竊動產和奴隸，對不動產的占有、繼承、轉讓、租賃、抵押，涉及經商、借貸、婚姻、家庭等方面，採取「報復主義」原則，強調「以牙還牙，以眼還眼」。法律有階級身分之別，缺乏平等觀念。

(三)亞述人

1. 時間：約西元前 2000 至前 605 年。

2. 文化成就：尼尼微城為古代亞述帝國的重鎮之一，位於底格里斯河東岸，於西元前 11 世紀即成為亞述帝國的宮邸所在地。亞述古城是古代亞述帝國的首都，位於伊拉克北部底格里斯河西岸。亞述古城的名稱源於亞述帝國的最高神，也是帝國的保護神「亞述」，已被聯合國確定為世界遺產，但由於當地局勢混亂，也被聯合國認為屬於危險的遺產之一。

在西元前 18 世紀至前 17 世紀期間，亞述古城成為亞述帝國的首都，開始建造王宮。在西元前 15 世紀至前 14 世紀時建造了月亮

和太陽神神廟。在西元前 912 至前 612 年的新亞述時期,帝國遷都,但亞述古城仍然是帝國的宗教中心,在這裡祭祀亞述神,許多國王死後仍然埋葬在這裡的王宮下面,直到西元前 614 年亞述帝國被米底王國滅亡為止。

(四)加爾底亞人(新巴比倫王國)

1. 時間:西元前 626 至前 538 年,新巴比倫帝國只維持不長的時日,因波斯帝國的崛起,新巴比倫與其盟友米底王國先後遭到波斯人的征服。

2. 文化成就:

(1) 制定一週七天制。

(2) 擅長觀察天象和占星術,發展十二星座與命運相關的觀念,後傳到古希臘成為希臘神話。

(3) 國王尼布甲尼撒二世建造空中花園(據說在今伊拉克境內)。

三、地中海東岸

(一)腓尼基人

西元前 14、15 世紀,起源於今巴勒斯坦附近,擅於航海經商,並將埃及象形文字簡化後傳到希臘,成為西方拼音字母的始祖(如圖 3-1 所示)。

圖 3-1　腓尼基文字母圖

(二)希伯來人（猶太人、以色列人）

在西元前 11 世紀建立了以色列王國，創立世界上最早的一神教，即猶太教，以舊約全書為經典，其一神信仰對基督教及回教有很大的影響。

(三)西台人

強盛時期是西元前 15 世紀末至 13 世紀中。西台人是西亞地區乃至全球最早發明冶鐵術和使用鐵器的國家，也是世界最早進入鐵器時代的民族，近年考古發現的證據顯示鐵器的生產至少可以追溯到前 20 世紀。在冶鐵方面頗具名氣，西台王把鐵視為專利，不許外傳，以至於鐵貴如黃金。西台的鐵兵器曾使埃及等國為之膽寒。

四、波斯帝國

波斯帝國是第一個領土橫跨歐亞非三洲的帝國，又有第一帝國及第二帝國之分，兩帝國成立之間，波斯曾為馬其頓帝國占領約一百六十年。以下針對其過程略做說明：

(一)波斯第一帝國

阿契美尼德王朝（西元前 550-330 年）又稱波斯「第一帝國」。西元前 559 年居魯士二世統一波斯，建立阿契美尼德王朝。居魯士二世擊敗了當時統治波斯的米底人，使波斯成為一個強盛的帝國。西元前 539 年，居魯士占領巴比倫。

(二)希臘時期（西元前330-170年）

亞歷山大大帝率領的希臘大軍擊敗大流士三世，波斯成為馬其頓帝國的一部分。亞歷山大手下大將塞琉西一世自立塞琉西王朝，以敘利亞為中心，統治波斯地區。這一時期波斯成為東西方交流的一個樞紐：絲綢之路由此連接中國，佛教從印度傳來，瑣羅亞斯德教則西去影響了猶太教。

(三)波斯第二帝國

薩珊王朝（西元 226-650 年）又稱為波斯「第二帝國」。波斯自阿契美尼德帝國之後第一次統一，被認為是第二個波斯帝國。薩珊帝國多次與羅馬帝國開戰，曾俘虜過一個羅馬的皇帝。薩珊帝國是一個高度中央集權的帝國，以瑣羅亞斯德教為國教〔瑣羅亞斯德首創善惡二元論及祆教（西元前 6 世紀），崇拜光明及火，又稱拜火教（北魏時傳入中國），是基督教之前中東和西亞最具影響力的宗教〕，全體人民分為教士、軍人、文人、和平民四等。

■波斯改稱為伊朗之淵源

西元前 600 年，希臘人將位於 Pars 地區的國家稱為波斯，直至 1935年薩珊王朝的國王禮薩·汗宣布，波斯在國際上應該被稱為伊朗——意為雅利安人的家園。

由於對東羅馬帝國的連年征戰，再加上薩珊帝國對臣民橫徵暴斂，又同時加強對宗教的控制，造成暴亂迭起，在 629 年和 642 年，兩任皇帝遇刺，又受到崛起中的阿拉伯帝國的攻擊，帝國終於崩潰。

五、伊斯蘭教時期

混亂的薩珊帝國迅速被新興的伊斯蘭教指引下的阿拉伯帝國擊潰。波斯成為阿拉伯帝國的一部分。阿拉伯語成了通行的語言，伊斯蘭教（西元 650-1290 年）迅速取代了瑣羅亞斯德教，各地大量興建清真寺。

1219 年成吉思汗率大軍滅花剌子模（今烏茲別克及土庫曼國境），之後他的孫子旭烈兀在 1253 年至 1259 年期間先後征服波斯和阿拉伯，建立伊兒汗國。1295 年伊兒汗國大汗皈依伊斯蘭教。

1370 年到 1506 年，波斯成為帖木兒（成吉思汗七世女的駙馬）帝國的一部分。帖木兒死後波斯陷入混亂和割據。1405 年到 1433 年，中國明朝的穆斯林太監鄭和組織船隊下西洋，多次到達波斯。鄭和在斯里蘭卡立的石碑用中文、泰米爾語、波斯語三種文字寫成。阿拉伯語和波斯語在明

朝穆斯林的經堂教育中廣被使用。

貳、埃及古文明

一、政治發展

分為古王國時期、中王國時期及新王國時期。

二、文化成就

象形文字、太陽曆與金字塔都具有埃及的獨特風格。希臘史學家希羅多德曾說：「埃及是尼羅河的贈禮。」尼羅河流經埃及沙漠，形成一狹長的綠洲。每年 6 月中旬，河水定期氾濫，淹沒兩側土地，水退後留下肥沃淤積。埃及人在此引水灌溉，發展農業。新石器時代，尼羅河谷地即出現許多部落，或從事農業，或從事畜牧。

三、歷史

根據傳說，約在西元前 3100 年，曼尼斯統一了上下埃及，開啟古埃及的歷史：

1. 古埃及經歷過舊王國、中王國與新王國三個階段，中間並有過兩次混亂的中衰期。
2. 西元前 2700 年，埃及進入舊王國時代，以孟斐斯為王國中心。這個時期，國王權力鼎盛，以金字塔的興建為其象徵，國家也處於和平、安定與繁榮中。舊王國經過五百年而亡，埃及進入第一中衰期。
3. 西元前 2050 年前後，底比斯的統治者結束衰亂，進入中王國時期。中王國重視人民的福祉，推動許多公共工程，同時發展國際貿易，打破埃及傳統的孤立。中王國後期，地方總督擁兵自重，中央衰弱無力。西元前 1780 年代，埃及進入第二中衰期。不久，

西亞的西克索人乘亂入侵，統治埃及近兩百年。至西元前 1570 年代中期，上埃及統治者起來驅逐西克索人，奪回政權，進入新王國時期。

4. 新王國時期，埃及進入帝國時代。埃及人從西克索人學到騎射、戰車、青銅武器等新的作戰技術與武器，建立起強大軍隊，統治者對內肆行專制統治，對外進行帝國擴張，勢力遠達兩河流域一帶。

5. 西元前 11 世紀，新王國頻遭西鄰利比亞人與北面海上民族的入侵，終致滅亡。此後，埃及常受外族統治。西元前 525 年，埃及被波斯大軍征服，結束了政治上的獨立。西元前 323 年，亞歷山大滅波斯，統治埃及；西元前 31 年，埃及轉歸羅馬帝國管轄。

四、統治階段

埃及統治者初稱國王，新王國時期始改稱「法老」（Pharaoh）。古埃及人認為法老是太陽神的後裔，將其視為神明崇拜。他是神權統治者，神聖不可侵犯。法老的權力至高無上，其意旨就是法律，因此古埃及沒有出現法典。

五、社會

埃及社會呈金字塔式結構。尖端是王室、祭司和貴族；中間有文人、自由農人、商人與工匠；下層是農奴。新王國時代，職業軍人崛起，進入上層階級；戰俘則淪為奴隸。社會階層間存在巨大的鴻溝，但並非全無流動。人民只要建立軍功，也有機會升入上層階級。

六、文化遺產

(一)文字與文學

古埃及人發明了一套「象形文字」，寫在紙草製的紙上面。古埃及人

用這種文字,留下許多文學作品。古埃及雖無偉大的史詩,卻有許多詩歌、小說等創作,內容大多都與宗教相關。《死者之書》是古埃及的重要文獻。此書的內容,相信是用來幫助死者在陰間通過審判,以得到永生;其內容也反映了埃及的社會規範和道德標準。

(二)宗教信仰

在古埃及,宗教支配著各層面的社會生活。埃及人信仰多神,崇拜各種自然現象。每個城邑都有自己的保護神,王室崇拜的神明則成為全國的信仰。舊王國時期,孟斐斯的「雷」(Re)神是眾神之首。「雷」是太陽神,象徵公平、正義與真理,維護宇宙和道德的秩序;中王國時期則尊奉底比斯的「阿蒙」神;到了新王國,兩者合成「阿蒙—雷」(Amon-Re),變為新的信仰。

古埃及社會盛行奧塞利斯(Osiris)崇拜。在遠古時候,有位仁君叫奧塞利斯,他教導人民耕作,為社會定規範。後來,邪惡的弟弟把他殺害,將其剁成碎塊。他的妻子艾希絲(Isis)找齊屍塊,將其拼合起來。於是,他又神奇的復活了。奧塞利斯最後傳位給兒子賀魯斯(Horus),自己則到地獄,成為陰間之神。奧塞利斯的死與復活,代表尼羅河的定期氾濫,也象徵農作物周而復始的生長與收成。

埃及人相信,人死後須到奧塞利斯座前受審,行善者可在陰間生存下來,做惡者則無法獲得永生。人死後,靈魂會回到其軀體,故要製成「木乃伊」(Mummy),以免軀體腐爛。墓內則備有生活用品,供死者享用。埃及人對來生持樂觀的態度。他們現世生活歡樂,希望來生能夠繼續享受。

(三)科學

古埃及科學注重實用,表現在曆法、數學、醫學方面。他們根據尼羅河氾濫週期制訂陽曆,以氾濫日為歲首。由於尼羅河的氾濫,國家每年

須重新丈量土地，加上興建金字塔與神廟也須精密的計算與測量，埃及人遂發展出進步的數學，尤其是三角與幾何。醫學方面，埃及人為製作木乃伊，對人體解剖與藥物防腐很有研究。由於治療金字塔工人的肢體傷害，外科手術也很發達。

(四)建築

埃及人興建許多巨型建築，以金字塔與神廟為代表。金字塔盛行於舊王國時代，是王權的象徵，以古夫金字塔最著名。中王國以後，建築以神廟為主，底比斯卡納克神廟是其代表。埃及建築予人一種厚重、堅實與宏偉之感。此外，埃及人也留下不少巨型雕刻，如「人面獅身」像與峭壁上鑿刻的國王造像。

參、希臘文明

一、馬其頓崛起

馬其頓人住在希臘北部，但受希臘文化的影響甚淺，被希臘人視為蠻族，希臘長期內戰勢力衰微後，馬其頓乘機興起。西元前 338 年，腓力二世征服希臘。

二、亞歷山大帝國

亞歷山大在西元前 326 年，完成征服波斯夢想，最遠可達印度河流域，締造跨歐、亞、非三洲的大帝國。亞歷山大過世後，帝國分裂成托勒密王國、塞流卡斯王國、安提哥那王國。亞歷山大帝國促使西亞、埃及、希臘三種文化融合成「希臘化文化」。

三、希臘化文化成就

1. 文化：較為務實，外顯而外放。

2. 科學：阿基米德、歐幾里得的力學、幾何學，以及亞里斯塔克斯曾提出太陽中心說，醫學發達，擅長解剖。

3. 哲學：分為斯多葛學派、伊比鳩魯學派、犬儒學派。希臘三大哲學家：蘇格拉底、柏拉圖、亞里斯多德。

4. 宗教：追求個人精神解脫。

5. 藝術：風格寫實，著重表現個人的真實情感、個性和容貌，主要是紀念政治人物為主的藝術。自由七藝出現，七藝是指文法、邏輯、修辭、算術、幾何、音樂、天文。

6. 政治：波希戰爭帶動希臘人文精神昂揚，史學家認為是民主打敗專制的象徵。希臘三大民主改革家為梭倫、克萊斯提尼斯、柏里克里斯。

7. 影響羅馬文化：希臘化之後興起的羅馬，承襲希臘化文化，而成為西方文化的基礎。

四、希臘城邦

希臘以城邦政治為特色，其中以雅典和斯巴達最具代表性。雅典與斯巴達為首的內戰——伯羅奔尼撒戰爭，使得希臘城邦逐漸沒落。

肆、羅馬帝國

一、歷史

羅馬帝國分為三個時期：王政、共和及帝國時期。

(一)王政時期（西元前753-509年）

拉丁人在義大利台伯河畔建立羅馬城邦，政治組織分為國王、元老院、公民大會。

(二)共和時期（西元前509-27年）

1. 政權為元老院掌握。
2. 頒布十二表法，奠定法治基礎。
3. 領土向外擴張，橫跨歐、亞、非三洲。
4. 共和晚期：凱撒、屋大維等軍人獨裁。

(三)帝國時期（西元前27-西元476年）

1. 前期是「羅馬和平」盛世，屋大維接受「奧古斯都」之封號，成
 為羅馬帝國第一位皇帝。
2. 西方維持為期兩百年的羅馬和平；當時的東方則為漢朝時期。
3. 迪奧多西一世時，分裂為東、西二帝國。西羅馬帝國被日耳曼人
 （匈奴人）攻陷，於 476 年滅亡。東羅馬帝國為鄂圖曼土耳其人
 攻陷，於 1453 年滅亡。

二、文化成就

1. 法律：東羅馬帝國的查士丁尼法典，是古希臘羅馬法律知識的總
 結。
2. 文學：主要表現在詩歌與散文方面。代表性的文學家及作品有西
 塞羅、凱撒的《高盧戰記》、維吉爾的《埃涅阿斯紀》以及奧維德
 的《變形記》。
3. 哲學：深受斯多葛學派影響，以西塞羅、塞內加與奧里略為代表。
4. 藝術：建築特色為拱門、穹窿、圓頂；雕刻表現自然寫實的風格。

伍、基督教世界的形成

一、前言

1. 中古歐洲是個基督教的世界。

2. 西方習慣以耶穌誕生那年紀元（事實上耶穌誕生於西元前 4 年）。

二、基督教的創立

(一)背景

1. 時間：西元 1 世紀（羅馬帝國初期）。
2. 地點：西亞的巴勒斯坦。
3. 創立者：耶穌（西元前 4 至西元 30 年）。
4. 由來：耶穌有感於猶太教的褊狹，認為上帝耶和華是人類共同的天父，非獨愛猶太人。

(二)殉道

1. 耶穌生前常斥責猶太上層社會的偽善貪婪，招來猶太祭司之疑忌。
2. 西元 27 年，耶穌 32 歲那年開始在各地傳道、行醫。
 (1) 耶和華是唯一的神。
 (2) 人死後還有一個生命，要接受最後的審判。
 (3) 博愛、謙卑、信者可獲救贖而得永生。
 (4) 在猶太祭司的慫恿下，當地的羅馬總督比拉多擔心猶太地區不穩定的局勢，也疑懼大眾討論新的王國，於是宣稱耶穌的宗教是異端邪說，並捏造事實說耶穌叛國，將他釘死在十字架上（時年 33 歲）。
 (5) 三天後，盛傳耶穌已升天且信服他的人都將分享他的勝利而非死亡（復活說）。

(三)名稱由來

猶太人在苦難中，相信救世主基督（彌賽亞，希伯來文）的降臨，故耶穌被稱為基督，他所創立的宗教，稱為基督教。

(四)經典：聖經

1. 舊約全書：原有的猶太經典。

2. 新約全書：耶穌死後，其門徒對其生前言行的記錄。

三、從迫害到國教

(一)早期的傳教

1. 耶穌生前只在猶太人之間傳教，受難後，其十二門徒開始向猶太人以外的地方傳教。

2. 使徒保羅（西元 4-64 年）是最偉大的傳教士，他對基督教神學影響持久而深遠，包括聖奧古斯丁、馬丁路德、加爾文等人的思想。他的傳教遍及小亞細亞、希臘、敘利亞及巴勒斯坦，使得基督教從一個猶太人的小教派轉變成世界性的宗教。

(二)教難時期

1. 受迫害原因：羅馬帝國對宗教本採不干涉政策，但基督教不承認羅馬皇帝是神，拒絕向羅馬皇帝的神像膜拜，藐視國家政令。

2. 時間：西元 64-313 年尼祿皇帝（Nero，西元 37-68 年）至君士坦丁皇帝。

3. 結果：

(1) 基督徒雖屢遭迫害，但他們博愛互助及視死如歸，前仆後繼的精神，反而吸引更多信徒。

(2) 信徒由下層社會的人民擴及上層有權勢者。

(3) 西元 313 年君士坦丁皇帝頒布米蘭敕令，宣布基督教是合法宗教。

(4) 定為國教：4 世紀末，狄奧多西皇帝定為國教。

(5) 基督教世界的形成：日耳曼人入侵後，紛紛改信基督教。法蘭克王克洛維首先受洗。查理曼更是將基督教和拉丁文化傳遍全

歐。中古歐洲因而形成一個基督教的世界。

四、基督教的分裂

(一)原因

1. 羅馬帝國分裂成東、西羅馬帝國。
2. 西羅馬帝國被日耳曼人滅亡後，基督教會就負起維持西歐（包括北歐、南歐）地區秩序的責任。
3. 由於雙方長期對基督教義的解釋分歧，再加上爭奪宗教的領導權，終導致第一次大分裂。
4. 西方世界因羅馬公教長期把持而腐化至極，故馬丁路德首先發難，宗教改革於是興起，從此新教林立。

(二)結果

基督教分裂，如**圖 3-2** 所示。

五、基督教世界的建立

(一)基督教會對社會的貢獻

1. 西羅馬帝國滅亡以後，負起維持西方世界社會秩序的任務，成為戰亂中唯一安定的力量。
2. 在教會的努力之下，日耳曼人改信基督教，奠定了基督教在歐洲社會中無可動搖之地位。
3. 基督教的思想成為當時社會生活中主要的道德與倫理規範的依據。
 (1) 中古歐洲，任何人一出生即自然地成為基督徒。
 (2) 西方人的一生和基督教會發生密切的關係（受洗禮、婚禮和喪禮皆由教會主持）。
 (3) 隨著教產的累積，教會也常從事社會救濟的活動。

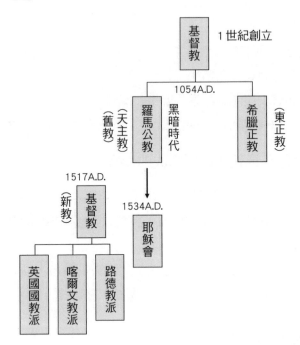

圖 3-2　基督教的分裂

(二)基督教對教育文化的貢獻

1. 教會和教士是中古時代文化的保存者和發揚者，日耳曼人入侵後，羅馬文化受到摧殘，教會成為唯一的藏書之所，教士也成為社會上有學識的人。
2. 教會又負擔起教育的工作，在大教堂和修道院附設學校，教授拉丁文和基本知識，保存和抄寫古代文獻。
3. 教會所保存的文化，雖然著重在發揚基督教的精神，然而也使歐洲文化得以綿延不斷。

(三)基督教的建築

1. 朝聖者的目的地：大教堂（尤其是號稱收藏聖徒遺物的大教堂）。

2. 大教堂的特色：

(1) 建築構造呈現了基督教教義，如中廊和翼廊成交叉的十字形，就是基督教教會的象徵。

(2) 內外布滿著表現聖經故事的壁畫和雕刻。

(3)「哥德式」的教堂建築，強調垂直上升的發展，使人仰望天國。

六、拜占庭帝國對基督教傳播所造成的影響

1. 西元 324 年，君士坦丁大帝在拜占庭營建新都君士坦丁堡。

2. 西元 1054 年，羅馬教宗和君士坦丁堡教長互將對方驅逐出教，造成基督教第一次分裂。

3. 拜占庭文化融合羅馬、基督教、希臘與東方的傳統，法律方面貢獻最多，有查士丁尼法典的訂定，並影響東歐斯拉夫人。

陸、伊斯蘭世界的形成

一、伊斯蘭教的創立

1. 伊斯蘭教的興起：約在 7 世紀初，穆罕默德出生於阿拉伯半島的麥加，聲稱自己為最後一位先知，創立一神教，於麥地那展開伊斯蘭教的擴張。

2. 經典：可蘭經是回教之經典，阿拉是唯一真主。

3. 名稱由來：Islam 原意為順從、降服、純淨，指順服唯一的真神阿拉。

4. 習俗：回教信徒稱為穆斯林，回教曆的第九月中為齋戒月（Ramadan），飲食禁吃豬肉。

二、伊斯蘭文化

阿拉伯人融合希臘、近東、伊朗、印度等地文化，創造具特色的伊

斯蘭文明。主要的文化成就如下：

1. 文學：《天方夜譚》為阿拉伯著名的文學作品。
2. 醫學：《醫典》為伊本西納（Ibn Sina, 980-1037）所著。
3. 數學：運用印度 0 到 9 數字創造阿拉伯數字。
4. 建築：清真寺建築特色為圓頂、尖塔、方形迴廊、幾何圖形及彎月與星星造型。

柒、印度古文明

一、印度古文明的源頭

印度古文明有兩個源頭：一是本土的哈拉巴文化，一是外來的雅利安文化。

1. 哈拉巴文化在印度河流域，考古發現當時已有棋盤式道路及衛生下水道，且擁有精湛的陶製技術。
2. 約在西元前 2000 年左右，歐亞草原的印歐民族有一次大遷徙，其中一支從印度半島西北山隘侵入印度河流域。他們自稱「雅利安人」，最初在印度河流域活動，後來擴張至恆河流域。

二、印度教的興起

1. 婆羅門教於西元 2 世紀之後復興，通稱為印度教，笈多王朝時成為印度社會信仰的主流。
2. 文化發展：
 (1) 梵語成為官方語言，古史詩摩訶婆羅多、羅摩衍那發展完成。
 (2) 柬埔寨的「吳哥文化」受到印度教影響。
 (3) 藝術融合本土與希臘傳統，神廟中以艾羅拉石窟群最聞名。

捌、佛教的興起

一、佛教興起的背景

　　佛教起源於印度，至今已有兩千五百年左右的歷史，當時的雅利安人將人民分為四個階級，各有專司。「婆羅門」是僧侶階級，掌控祭典與教育；「剎帝利」包括王公與貴族，是武士階級，掌管作戰與政治；「吠舍」是平民，負責生產以供養其他階級；「首陀羅」是奴僕，專門服侍上述階級。這四個階級代代世襲，互不通婚。

　　大約在西元前 6 世紀，釋迦族王子悉達多在 29 歲時，感到人世有生老病死的各種苦惱，又不滿當時婆羅門的神權統治，遂捨棄王族的生活，遍訪名師，經過六年苦修，35 歲那年在菩提樹下成道，創立佛教。

　　佛教的起始原是為了避開婆羅門教的世襲階級制度和獻祭儀式，同時也修改因果循環報應和再生的觀念。它認為生命是循環不斷的，一個人的一生不是以生為始，以死為終，而只是人生輪迴中的一個環節，每個人都有前世及來生。因與果的循環使人聯想到自己和貪慾的結果招致痛苦，相反地，憐憫與關愛帶來快樂和幸福。因此只有戒除慾望才能得到心靈上的平靜，經由涅槃圓滿。

　　悉達多王子其後在北部恆河流域一帶進行傳教活動，信徒漸多。他創立佛教後，被尊稱為佛陀（Buddha，意思是覺悟者），又叫釋迦牟尼。釋迦牟尼於 80 歲逝世，死後他的弟子將他的言論輯為佛典，並向各地傳布。佛教以一己自覺心之豁醒，仍為離苦之不二法門，其精神為「自了自覺，渡脫苦海」（小乘：提倡個人修練），進而「覺他渡他，同登彼岸」（大乘：提倡普渡眾生）。

二、佛教在印度的發展

1. 孔雀王朝阿育王在位時是印度佛教的黃金時代，他修訂佛教經典，確立佛教的基本教義和戒律。

玖、中古時期文化交流

一、怛羅斯之役（751年）

　　阿拉伯人將中國造紙術西傳對世界文化的發展影響亦非常深遠。8世紀初年，中國大唐正處於盛世，勢力向西深入中亞，而奧馬亞帝國向東擴張正好也到達中亞，當時世界上兩大興盛的帝國發生勢力衝撞的歷史大事。西元715年和717年，阿拉伯軍隊對唐代所屬的安西四鎮發動入侵戰爭，但未獲成功。數十年後的751年唐玄宗天寶10年8月，此時開元盛世已結束，大唐帝國正由盛轉衰。在今日吉爾吉斯與哈薩克的邊境，接近哈薩克的塔拉茲（曾稱江布爾）地方，發生了「怛羅斯河（talas）戰役」。唐朝大將高仙芝以石國（信仰伊斯蘭教的阿拉伯附屬國）無番臣禮節為由，發動了對石國的戰爭，希望藉機打擊阿拔斯王朝在中亞的勢力，戰爭因而爆發。結果是新興的阿拔斯王朝（黑衣大食）軍隊擊敗中國唐朝軍隊。怛羅斯河戰役對東西方歷史演進影響深遠，原因是戰爭被俘的唐軍中有一些是造紙工人，促使中國的造紙技術西傳。

二、十字軍東征（1096-1291年）

　　伊斯蘭教徒在636年開始控制耶路撒冷。1010年，埃及的法蒂瑪王朝哈里發哈基姆下令摧毀耶路撒冷所有的基督教堂和猶太會堂，加深了對非伊斯蘭教的迫害。基督教教徒到耶路撒冷朝聖的路被封，朝聖者受回教徒侮辱。1095年11月，羅馬教宗烏爾巴諾二世發出呼籲，請法國天主教信徒以武力維護信仰成立十字軍，以反對異教及收復宗教聖地耶路撒冷為號召，為十字軍東征的侵略戰爭拉開了序幕。十字軍東征是在教宗的准許下進行的一系列有名的宗教性軍事行動，由西歐的封建領主和騎士對地中海東岸的國家發動的戰爭。當時原屬於羅馬天主教聖地的耶路撒冷落入伊斯蘭教手中，羅馬天主教為了收復失地，便進行多次的東征行動，但有些是針對天主教以外的其他基督教派，並非針對伊斯蘭教，例如第四次十字

軍東征就是針對東正教的拜占庭帝國。

三、蒙古三次西征（1219-1260 年）

成吉思汗在建立蒙古汗國後，即不斷向外擴張。蒙兵矛頭所指有二：

1. 西征：侵略中亞、西亞乃至歐洲。
2. 南侵：攻打西夏、金國、南宋，以及朝鮮、日本和南洋諸國。

在半個世紀內，成吉思汗及其子孫發動了三次西征，蒙古鐵騎一度馳騁於歐、亞大陸。以下針對三次西征之概況略做介紹。

(一)第一次西征（1219-1225 年）

1219 年，成吉思汗以西域花剌子模國殺蒙古商隊及使者，乃親率二十萬大軍西征，由他的四個兒子朮赤、察合台、窩闊台、拖雷以及大將速不台、哲別等隨行。蒙軍長驅直入中亞後，於 1220 年攻占花剌子模都城撒馬爾干，其國王西逃，成吉思汗令速不台、哲別等窮追之，蒙軍因此便西越裏海、黑海間的高加索，深入俄羅斯，於 1223 年大敗欽察和俄羅斯的聯軍。另成吉思汗又揮軍追擊花剌子模之太子札闌丁，在印度河流域打敗之。1225 年，成吉思汗奏凱東歸，將本土及新征服的西域土地分封給四子，後來發展為四大汗國。

(二)第二次西征（1235-1244 年）

1227 年，成吉思汗在滅亡西夏後死去，不久三子窩闊台汗繼任大汗。窩闊台大汗於 1235 年派遣其兄朮赤之次子拔都，率領五十萬大軍再度西征。因察合台認為「長子出征，則人馬眾多，威勢盛大」，所以成吉思汗四個兒子的長子，即朮赤長子鄂爾達、察合台長子拜答兒、窩闊台長子貴由、拖雷長子蒙哥，均參加此次西征，其他「諸王、駙馬、萬千百戶，也都長子出征」，故史稱「長子西征」。這次的西征，徹底滅亡了花剌子模，殺札闌丁。旋大舉征服俄羅斯，攻陷莫斯科、基輔諸城，並分兵

數路向歐洲腹心挺進。1241年，北路蒙軍在波蘭西南部的利格尼茲大破波蘭與日耳曼之聯軍，擊斃西里西亞大公亨利二世。拔都親率蒙軍主力由中路攻進匈牙利獲大勝，其前鋒直趨義大利的威尼斯。正當西方各國惶惶不可終日之際，拔都忽接窩闊台汗駕崩之噩耗，於是乃急速班師。

(三)第三次西征（1253-1260年）

蒙哥1251年即汗位之後，於1253年令其弟旭烈兀率兵西征。這次西征主要方向是西南亞地區，首要目標是消滅木剌夷（在裏海南岸的伊朗北部）。1257年，蒙軍蕩平木剌夷之地，旋揮師繼續西進至美索不達米亞地區，攻陷巴格達，歷時五百餘載的東大食帝國滅亡。此後旭烈兀又揮兵攻陷阿拉伯的聖地麥加，攻占大馬士革，曾命其前鋒郭侃渡海收富浪（即指今地中海東部的塞浦路斯島）。本來他還打算進一步攻打密昔兒（即今之埃及），但因接獲蒙哥汗伐宋陣亡之噩耗，乃率主力班師。

蒙古之西征具有深遠之影響。第一次西征後，成吉思汗把征服地區分封給四個兒子。又透過第二、三次的西征，占有地區不斷擴大，四子的封地逐漸形成為欽察、察合台、窩闊台、伊兒等四大汗國。汗國雖各自獨立，但名義上服從於蒙古本部和中原地區的大汗，於是出現了騎跨歐亞的蒙大帝國。同時，為了軍事之需要以及鞏固帝國統治，蒙古大汗乃到處建立驛站制度，保護商路、航運。一時從中國直至西歐，海陸交通均甚暢達。因此，隨著蒙古之西征，東西文化大通，歐亞交流頻繁，中國之羅盤、火藥、印刷術、紙幣、算盤、瓷器等進一步傳至歐洲。隨後歐洲商人、學者、使節、傳教士亦紛紛東來，西方之學術文化遂大量輸入中國。

蒙古三次西征加深了東、西方之隔閡。當蒙古鐵騎蹂躪中亞、西亞，其西征大軍席捲歐洲之際，西方各國因屢敗屢戰，故一聞韃靼人至，莫不魂飛魄散，驚呼「黃禍」。後來歐洲白種人往往把東方黃種人（包括中國漢族、日本）之興起，視為對西方文明的威脅，近代歐、美列強甚至將華人當成潛在的「黃禍」，並藉此屢屢出兵侵略中國或干涉其內政。

拾、雙元革命

所謂雙元革命，是指政治革命與工業革命。

一、政治革命

(一)美國獨立革命（1776年）

美國獨立戰爭的導火線是英國政府頒發的《印花稅法》、《湯森稅法》和《駐兵條例》。其中《印花稅法》是為了將其為期七年的英法戰爭的鉅額開銷轉嫁給北美殖民地。在華盛頓的帶領下，北美殖民者在對英國的美國獨立戰爭中贏得了勝利，並且建立起了美利堅合眾國。美國獨立革命的重要歷史時間如下：

1. 1770 年 3 月 5 日，波士頓市民與英國駐軍發生衝突，英國駐軍向北美平民開槍，造成舉世矚目的波士頓慘案。
2. 1773 年 12 月 16 日，波士頓傾茶事件。
3. 1774 年 9 月 5 日，來自各地的殖民者代表在費城召開了第一屆「大陸會議」。

(二)法國大革命（1789年）

■ 法國大革命的背景

革命前的法國階級制度相當嚴格，而由教士與貴族享有特權。中產階級與工農階級對於現況不滿，成為革命的主要角色。法國當時的行政、財政與司法制度紊亂，賦稅制度不公平，這些都是引發法國大革命的因素。

■ 法國大革命的導火線

1789 年 6 月底，路易十六在表面上支持第三階級另組的國民會議，而事實上是在同時間調度軍隊來到巴黎，且準備逮捕若干支持國民會議的

議員。巴黎城內，不安的情緒瀰漫各地，再加上失業、物資缺乏、糧食價漲，以及對軍隊的畏懼，人民的不滿箭在弦上。

7月12日傳來消息，國王將受人民愛戴的財政大臣內克解職，內克在一般人民心目中一直是為民爭取利益的鬥士。這個消息引發持續三天的暴亂。7月14日暴亂達到最高潮，暴民攻下巴士底這座古老監獄，動亂迅速蔓延到全國各地，稱為「大恐怖」。

■ 法國大革命的結果

1. 廢除封建及階級特權：為平撫革命帶來的動亂，並減輕大部分農民的負擔，國民會議很快地在 1789 年 8 月 4 日公布新法令：廢除「封建制度」（包括對封建領主繳稅等義務、法庭及獨占事業等）；制定一套平等的賦稅制度，並同時廢除義務捐給教會的什一稅、法院的財產、城市和各省的特權，及其他在舊制度時期的基本制度。

2. 制定新的憲法：國民會議於 1791 年 9 月制定憲法賦予人民主權，使法國成為一個君主立憲國家。在舊王朝時代，國王以「神意」為名統治國家，如今國家憲法和「神意」同為國王統治國家的依據。國王的權力被大量削減，而且只能擁有為期兩年的暫時性立法否決權。立法權將交給分兩階段選出的立法會議，凡是成年男子能夠於每年繳納相當於三天薪資的直接稅，此人便有權選舉選舉人，再由選舉人選出代議士。

3. 巴黎公社的成立：1789 年革命前，巴黎部分市民組成維持秩序委員會，發展至 1792 年後，成為巴黎市政的自治機構，並有區代表在市政廳宣布自己是多數區代表會議，奪取了市府權力，公社支持雅各賓派，成為與立法會議並存的政權。1793 年進入恐怖統治高峰期，但公社發動非基督化運動和擴大恐怖活動引起國民公會不滿，1794 年巴黎公社便隨著羅伯斯比政權的垮台而結束。

4. 路易十六走上斷頭台：1792 年，如何處理路易十六的問題，時常出現在國民公會的議題上。直至 1792 年 11 月 20 日，發現路易十六新的罪證在杜伊勒里宮的牆壁裡祕密收藏大量文件，證實路易十六與反法的國家或團體有密切聯繫。1793 年 1 月 14 日，國民公會通過對路易十六立即執行死刑的決議。1793 年 1 月 21 日路易十六在斷頭台上斃命，圍觀群眾高呼「國民萬歲！」。

(三)拿破崙時代

■ 拿破崙的崛起

時 間	經　　　　　　過
1786 年	被任命為砲兵少尉
1793 年	從英國手中奪回吐隆，晉升為准將
1795 年	解散國民會議，恢復巴黎秩序，晉升為少將，統領法國本土衛戍軍
1796 年	督政府派拿破崙遠征義大利與奧國，以打擊奧國勢力，拿破崙凱旋歸國
1798 年	率軍攻打埃及，想利用埃及前進印度，以打擊英國，卻受困埃及
1799 年	適逢英俄奧土等國組成第二同盟進攻法國，拿破崙由埃及偷偷潛回巴黎發動政變，成立執政府，擔任第一執政，開啟個人統治開端

■ 拿破崙的領土擴張

拿破崙在 1800 年至 1803 年的外交和軍事活動替法國帶來空前的光榮與強大，其擴張領土的期程如下：

1. 1804 年受封為法皇，使法國邊界直抵「自然疆界」。
2. 1805 年繼任為義大利王，自任義大利及聯邦的仲裁人。
3. 改組、控制日耳曼，自任萊茵邦聯的保護人。
4. 奪取英國在歐陸的土地漢諾威。
5. 拿破崙的兄弟們和姊妹卡羅琳分別在那不勒斯、尼德蘭、西發里亞和西班牙建立法國的衛星國。
6. 華沙大公國設定為東方據點。

7. 1811 年拿氏之子誕生，拿破崙進一步擴張領土，奪取尼德蘭、不來梅、漢堡、盧比克、北漢諾威、瑞士的瓦萊、奧登堡等地。

■ 拿破崙在政治上的成就

拿破崙在保存法國革命成果上，不僅多所貢獻，還把革命推行至各個角落，因為他於憲法規定男子普選制及議會制度，推行至他所建立的各個國家。各邦國雖然未必遵行這兩個制度，但令人不可思議的是，一個由選舉產生的議會裡，議員中竟包括農民出身者。西班牙在拿破崙憲法的刺激下，反對拿氏政府制定出一部更具自由精神的憲法。

■ 柏林詔書和米蘭詔書

1805 年對英戰爭的慘敗，迫使拿破崙利用其對歐洲大陸的控制，對英國採取消極的經濟封鎖，就是所謂的「大陸政策」或「大陸封鎖政策」。1806 年頒布大陸封鎖令後，再以柏林詔書和米蘭詔書補充說明，主要內容有：

1. 凡英國船隻或中立國船隻裝運英國貨物，不得進入歐陸。
2. 英國在大陸上的財產一律被沒收。

此一政策不僅於法國實施，各個法國盟邦（拿破崙的統治地）、中立國也一律適用。中立國若不遵守，即被視為法國的敵人。後來法軍征俄，其中一項原因就是俄國在封鎖期間，不斷與英國暗通款曲。對於法國的封鎖，英國也在 1807 年頒布會議命令加以報復，禁止與法國及其盟邦從事貿易活動。

■ 拿破崙法典

被任命為第一執政的拿破崙於 1800 年，領導負責起草、搜集法典的委員會，採選 36 種法規依次完成立法，於 1804 年合併成單一的法典。這本法蘭西法典是一部十分偉大的現代法律編纂彙集，其特色及內容為：

1. 取消古君主政體下法律大部分以當地習慣為基礎的法律，改用有

條理的法則來代替，呈現出邏輯化編排、清晰並且簡明的條款形式。

2. 主要型態是用一種能讓所有人都容易閱讀瞭解的方式來編寫。整部法典總共只包含 2281 節，以現代的格式，也很容易以方便的袖珍版印製。

法典分成三部分：第一部分是規範人，第二部分是有關財產，而第三部分則規範財產取得的不同使用方法。

3. 今天的法蘭西民法典在本質上仍與當年拿破崙下令制定時相去不遠。

■ 拿破崙穩定財政下的發展

1. 廢止強制公債、軍需品徵發等措施，穩定資本家的情緒。

2. 由中央取代地方擁有徵收直接稅的權力，使中央擁有財政管理權。

3. 由國家直接派稅收人員至各省、區、市鎮執行收稅任務，並要這些人員出發時先繳保證金，以提高他們的責任感。

4. 恢復期票證券制度，使交易所重新活躍。

5. 鼓勵投資公債，讓國庫短時間內得到充實。

6. 政府支助法蘭西銀行成立，並獲得獨家發行紙幣的權利。

7. 實行銀本位制，將黃金、白銀的比價定為 1：15.5，穩固幣值。

8. 重商主義，例如成立全國工業促進會與商業管理總委員會、舉辦工業博覽會、關稅保護、統一度量衡、建立統計局以調查全國經濟情形等。

■ 拿破崙的最後一役

1813 年，英、俄、普、奧等國組聯盟發動戰爭。在號稱「民族戰爭」的萊比錫一役中，拿破崙二十萬大軍潰敗。1814 年春，英、俄、普、奧四國的軍隊攻入法國，拿破崙回師挽救已太遲，只得無條件退位；5 月被放逐到地中海的厄爾巴島（Elba）上。法國則由復辟後的波旁王室

統治，列強決定召開維也納會議解決戰後問題。

　　但是，維也納會議中列強爭論不休和波旁王室不受法國人民愛戴，使拿破崙認為有機可乘。他於 1815 年 2 月逃離厄爾巴島，3 月回到法國，法軍倒戈相向，路易十八離開巴黎，於是開始了拿破崙的「百日復興」。英、俄、普、奧等國聞訊又調兵圍攻，6 月滑鐵盧一役中，拿破崙兵敗被俘，由聯軍將之放逐至南大西洋中的聖赫勒拿島上，至 1821 年死於該地。

二、工業革命

(一)工業革命的基礎

　　工業革命的形成是諸多條件同時匯集的結果，包括：資本主義、農業革命、地理大發現帶來的新航路與海外殖民地、列國制度的形成、新教徒的精神、重商主義的興起、科學與人文思想的突破。

■ 農業革命

　　英國的農業革命，最早發生在 18 世紀初；法、美、德在 18 世紀中；義、奧、俄、西則要等到 19 世紀以後。18 世紀農業革命的主要特徵有下列幾點：

1. 休耕地逐漸消失，由輪栽取代。
2. 農具改良與新工具的改進。
3. 可耕地的繼續拓展與改良。
4. 擔任農場勞作的推廣；一直到 19 世紀中以蒸汽曳引的犁田機出現，馬匹的使用才逐漸失去優勢。

■ 重商主義

　　是政府主動干涉經濟的制度，希望此制度促進國家的繁榮並增加國家的權力。政策內容大多是有關經濟政策的計畫，最終目標充滿政治性，

目的不僅是為了擴展生產量與貿易額，同時為了給王室帶來更多的財富，使其能夠建立艦隊、裝備陸軍，使政府為舉世所畏懼與尊敬。重商主義和君主欲增加本身及其所統治的國家權力有密切關聯，故有時也被稱為「國家主權說」。此種風潮約在西元 1600 年至 1700 年左右為全盛期。

(二)英國工業革命成功的原因

英國發生工業革命的原因，包括政府政策與商業經濟的配合、資本、勞力、天然資源、市場與社會風氣等條件有關。紡織業開啟了工業革命的序幕，蒸汽機的改良成為工業的動力。工業革命符合資產階級的利益，而受到支持。經濟的發展使中產階級的地位提高，得以增加其政治影響力。

(三)工業革命時期的重要發明

時間（西元）	重要發明
1712 年	紐柯門發明蒸汽機抽取煤礦積水
1733 年	約翰凱（John Kay，西元 1704-1764 年）發明飛梭
1765 年	瓦特發明更能節省燃料的蒸汽機
1769 年	哈格里夫發明珍妮紡紗機 阿克萊特發明水力紡紗機
1784 年	卡特萊特（Edmund Cartwright，西元 1743-1823 年）發明蒸汽織布機
1793 年	惠特尼發明軋棉機
1807 年	富爾頓（Robert Fulton，西元 1765-1815 年）發明蒸汽輪船
1814 年	史蒂芬生發明蒸汽火車

(四)工業革命在歐洲的傳播與發展

■傳播過程

19 世紀中傳至法國與比利時，在 1860 年至 1870 年代傳至日耳曼，1890 年代傳至俄國、義大利與奧匈帝國等。至於歐洲以外的地區，在

1870 年代以前，受影響最大的地區為美國東北部，這和英國資本與機器輸入，及紡織業與製鞋業興起於新英格蘭一帶有關；鐵路也促進了賓州煤鐵業的發展。

■歐洲大陸工業化較遲的原因

1. 戰爭與革命使歐洲經濟陷於混亂，並遏止冒險資金的投資與人力的遷徙。
2. 產業革命必須在一個較大的統一市場才能成功，所以義大利與日耳曼的分裂妨礙其經濟發展。
3. 傳統的行會禁止在古老城市內建立工廠制度，限制了新經濟的活動，而且農民的傳統態度，也妨礙勞力市場的形成。

■ 1870 年後歐洲工業革命發展情形

英國仍出產世界總產量一半的鐵與棉布，三分之二的煤，並有二分之一的人口住在城市。比利時成為歐陸最工業化的國家，其煤鐵工業都有高度發展，並有大規模的棉、毛紡織工業；法國也開發了海峽、海岸與洛林區的煤礦，廣設煉鐵中心，德國與美國在煤鐵業有凌駕英國之勢。

拾壹、19 世紀歐洲的政治改革運動

一、維也納會議

維也納會議是從 1814 年 9 月 18 日到 1815 年 6 月 9 日之間在奧地利維也納召開的一次歐洲列強外交會議。這次會議是由奧地利的政治家梅特涅提議和組織的，其目的在於重劃拿破崙戰敗後的歐洲政治地圖。

(一)會議召開的目的

1. 維也納會議除討論最後決議案外，從未正式召開大會。談判是在不斷的慶祝會、招待會、舞會和各種娛樂狀況下進行的，因此又

被稱作「跳舞大會」。

2. 會議自始至終由英、俄、奧、普四強操縱，所有重大問題預先幕後商定，爾後要求法國接受他們的決定。許多小國僅能參加討論與其有關的問題。維也納會議實為一次大國主宰、小國陪襯的國際會議。

3. 會議召開的主要目的，並不像各國統治者所說的那樣崇高、莊嚴，即為「重建社會秩序」、在「公平的力量配備」的基礎上建立「持久和平」。實際上，它的主要任務是：恢復歐陸封建秩序，恢復曾被拿破崙征服的各個國家中的舊王朝，消除法國大革命和拿破崙戰爭在歐洲所造成的政治變革，阻止新的革命運動發生，滿足各強國重新分配歐洲領土和殖民地的要求。

(二)維也納會議的影響

維也納和約雖未能完全解決歐洲政治重建和領土分配問題，但仍有相當的影響，分述如下：

1. 其決定構成 19 世紀前半的國際關係。

2. 對領土的劃分成為此後歐洲政治的基礎。

3. 對法國的寬大處置屬明智。

4. 在東歐，使俄、普、奧建立了幾乎長達一世紀的穩定界線；在西歐，維持了近半個世紀的和平（直到克里米亞戰爭爆發）。

5. 展開國際政治新嘗試歐洲協調（列強定期集會以處理共同利益及可能危及和平的爭端）。

6. 對日後形成 19 世紀歷史的兩種主要力量——民族主義與民主政治，抱著敵視的態度，以致後來為民族主義分子和民主政治運動者所攻擊。

二、法國七月革命

　　法國七月革命是 1830 年歐洲政治革命浪潮的序曲，因為波旁王室的專制統治，令經歷過法國大革命的法國人民難以忍受，以致法人群起反抗當時法國國王查理十世的統治。這次革命是維也納會議後首次得以在歐洲成功的革命運動，鼓勵了 1830 年及 1831 年歐洲各地的革命運動，同時也證明了在維也納會議之後，由奧地利帝國首相梅特涅組織的保守力量未能抑制在法國大革命之後日益上揚的民族主義及自由主義浪潮。在七月革命成功之後，各國的自由主義及民族主義運動相繼發生。

三、法國二月革命

　　1848 年發生的法國二月革命也是歐洲革命浪潮的重要部分之一。法國人民面對奧爾良王朝的失政，以及法國國王路易腓力拒絕修改選舉法、賄賂議員，並控制國會，於 1848 年在巴黎發生暴動，選舉路易拿破崙為總統，成立第二共和，並成功推翻路易腓力，鼓勵歐洲其他地區的革命運動，其中尤以維也納暴動最重要。梅特涅被迫辭職逃亡，他領導的反動勢力就此瓦解。二月革命之後，歐洲各國君主為適應民主潮流，大多頒布憲法，設立國會。

拾貳、民族主義的興盛

　　促使德國統一的主要三場戰爭，分述如下：

一、普丹戰爭（1864年）

　　丹麥南方之「什列斯威」與「好斯敦」為德意志邦聯成員之一，卻由丹麥王統治。1863 年丹麥王宣布兼併兩地，於是普、奧兩國共同進攻丹麥，成功奪回兩地。奧國分得好斯敦，普魯士分得什列斯威。然而這個戰後的安排，是深謀遠慮的俾斯麥為日後普奧戰爭埋下之導火線。

二、普奧戰爭（1866年）

俾斯麥清楚明白令德意志統一，實踐「小德意志」方案，必須將奧地利的勢力趕出德意志地區。於是，他設法孤立奧地利，令它處於孤立無援的境況後，再尋找藉口去發動戰爭。

為了孤立奧地利，俾斯麥應允協助俄國取消《黑海中立條款》，英國則仍然採取光榮孤立的政策，俾斯麥也於 1865 年 10 月在比亞里茨與拿破崙三世會晤。俾斯麥表示，普魯士不反對把盧森堡及萊茵河區劃入法國版圖，以此作為法國在普奧戰爭中保持中立；另外，法王在普奧戰爭中，普魯士未必獲勝，勝方可能是奧地利，因此，保持中立只是個「空頭人情」。俾斯麥並無忽略義大利，他並無把義大利看成敵人，反而視之為幫手，1866 年 4 月 8 日，兩國簽訂攻守同盟條約，如規定普魯士在三個月內與奧開戰，義大利必須同時對奧宣戰，只有奧地利把威尼西亞歸還予義大利，才可與奧講和。

《哥斯坦協議》是由俾斯麥與奧國公使簽訂的。然而，奧王對此並不滿意，要求將兩個省分，什列斯威及好斯敦納入德意志邦聯內，但遭到俾斯麥的拒絕，他認為這項建議違反了《哥斯坦協議》。1866 年 5 月，威廉一世下令全國總動員，於 1866 年 6 月宣戰。基於攻守同盟條約，義大利亦加入普奧戰爭，最後奧軍慘敗，簽訂普奧《布拉格條約》，奧地利將好斯敦割讓予普魯士，威尼西亞割讓予義大利。同時，亦承認由奧地利為主席的德意志邦聯正式解體，由普魯士為首的北德邦聯（包括 24 個邦 3 個自由市）正式成立。

三、普法戰爭（1870年）

1866 年，北德邦聯成立後，法國才驚覺普魯士不再是以前細小的邦國，而是領導北德邦聯的主席，法國不可再坐視不理，遂令普魯士統一德意志各邦，成立一個大帝國。並與法國為鄰，這會令法國在歐洲大陸上的領導地位消失。如德意志統一，法國所希望得到的萊茵河區，只會成為泡

影。拿破崙三世也因國內局勢動盪，希望能透過戰爭來轉移人民的視線。對普魯士而言，統一必須將南部各邦併入德意志境內，以達成統一的心願。因此，普法戰爭對兩國而言是免不了的，只是時間的問題。

1868 年，西班牙發生革命，女王伊莎貝拉二世被推翻，令皇位懸空，由西班牙議會霍亨索倫家族的利奧波德‧馮‧霍亨索倫親王繼位，俾斯麥全力支持這項建議，並得到威廉一世的贊同，法國卻表示強烈反對。因為法國認為，如利奧波德親王繼位，便會令法國被霍亨索倫的家族包圍。最後，普王及候選的親王做出讓步，承諾撤回候選人。但法國得寸進尺，在 1876 年 7 月 13 日，法使三度走訪國王，希望得到普王的書面保證，確保霍亨索倫家族的成員不會登上西班牙王位。但普王對此感到極為不滿，認為法國欺人太甚，拒絕再次接見法使。普王將他與法使的對話內容透過電報通知身處柏林的俾斯麥。

俾斯麥將冗長的電報，經修飾、刪減，令電文充滿了辱罵法國的語氣，並在報章上刊登，法國亦出版號外，這既令法國舉國憤怒，亦令德人感到法國欺人太甚。

於是，法王在 7 月 14 日晚向普宣戰。 9 月 1 日，拿破崙三世及幾十萬法軍在色當城附近被四十萬普軍包圍。翌日，法軍投降，拿破崙三世連同十四萬法軍被俘。兩天後，法國發生革命，宣布共和，成立國防政府，但仍與德作戰。

普軍在 1871 年 1 月包圍巴黎，法、德達成《停戰和巴黎投降協定》；2 月 26 日在凡爾賽宮簽訂草約，5 月 10 日簽訂《法蘭克福條約》，割讓阿爾薩斯及洛林兩省，賠償 55 億法郎。這令歐洲兩大民族在往後數十年間保持敵對關係。

拾參、新帝國主義的興盛

一、新舊帝國主義的比較

項　　目	舊帝國主義	新帝國主義
時　　間	16-18 世紀	19 世紀後期
興起背景	地理大發現	工業革命的衝擊
國　　力	以農業為基礎，國力不強	工業強國，除軍事外，還挾著優勢的政、經、文化力量
侵略目標	亞洲、美洲	非洲、亞洲、拉丁美洲
主要國家	葡、西、荷、法、英、俄	英、俄、法、德、美、日……
被侵略者措施	尚可閉關自守，如中國、日本	無法閉關自守，毫無抵抗能力
影　　響	使歐洲富強	引起第一次世界大戰

二、新帝國主義興起的原因

(一)經濟因素

19 世紀開始，歐洲步入工業革命年代，西方各國的經濟加速發展，並開始令世界的各國發展趨向兩極化，一是工業發達的強國，另外則是工業落後的弱國。機械的原材料（鋼、鐵）、以及燃料（煤）產量的提高使各個國家能夠加速商品的生產，以令本土市場的需求逐漸不能滿足物品的供應，與此同時，工業生產增加也令原料的需求不斷上升。故此推動工業發達的國家開拓其工業製成品的外銷市場，也加強西方各國著力控制以致爭奪原料產地，而工業落後的弱國正適合成為各工業強國輸出商品的市場和掠奪原料的對象，故此 19 世紀中後期至 20 世紀初，各大國的商人及企業界皆催促著列強政府爭奪殖民地，以取得原料供應地及市場。

(二)政治（強權外交）因素

經濟的發展推使工業強國藉占據殖民地來拓展原料供應及市場，使殖民地逐漸成為衡量強國的標準。這解釋了當日一些工業化程度不高的國

家,如俄羅斯、義大利、日本(它們本身每每正是他國貨品的傾銷對象)等何以開拓殖民地帝國,來彰顯己國的民族光榮及國際地位。如在 1870 年代統一的新興國義大利,在立國統一短短十餘年之間便著意於殖民地開拓(1881 年,和法國爭奪突尼西亞),很大原因在於意圖躋身強國之林。1890 年為了表示德國由歐洲強國晉身至世界強國,威廉二世亦積極推動殖民地擴張。法國也藉殖民地擴張來提升在普法戰爭後因戰敗大幅下跌的國際地位。 而俄國更是積極鼓勵法國向海外發展,藉此使英法產生衝突,而歐洲也欲以法國向外發展來降低法國大革命以來的復仇心態。

(三)文化因素

列強受種族優越理論及社會達爾文主義的影響,以達爾文的進化論作為向外侵略的藉口,歐洲各國以所謂「白人的負擔」來推動他們的殖民地拓展。他們認為將落後地區歸入殖民地,是給予這些地區機會進行文明開化,除此之外,教會也希望隨歐洲文明的進入向他國宣導基督教思想,這又成為了各列強政府開拓殖民地的一種理論依據。

三、殖民亞洲

(一)印度

1. 葡萄牙首先殖民印度,也占領澳門;葡萄牙是歷史上第一個全球性的殖民地國,也是歐洲最早和最久的殖民帝國(1415-1999 年)。
2. 英國政府併吞印度,在印度設總督府,作為侵略亞洲的大本營。

(二)東北亞

1. 俄國以西伯利亞為基地,侵略中國東北和朝鮮。
2. 1895 年,清朝與日本簽訂馬關條約,承認朝鮮獨立,將台灣割讓給日本。

(三)越南

1. 1883 年，清朝與法國簽訂第一次順化條約，越南承認法國為宗主國。
2. 1884 年，清朝與法國簽訂第二次順化條約，清朝放棄越南的宗主權。

(四)菲律賓

1. 1565 年，西班牙將宿霧作為入侵菲律賓的首府；1571 年在馬尼拉設總督府，採政教合一，天主教成為菲律賓主要的宗教信仰。西班牙殖民菲律賓長達三百多年（1565-1898 年）。
2. 1898 年 6 月 12 日，西班牙因在美西戰爭中戰敗，結束了在菲律賓的殖民時期。1901 年美國接管了菲律賓，而宿霧在 1942 年 4 月第二次世界大戰期間，被日軍攻占，直到 1945 年 3 月，美軍登岸迫使日本投降。菲律賓在 1946 年二次大戰結束後獲得完全獨立。

(五)新加坡

1819 年，湯瑪斯萊佛士為英國取得新加坡殖民統治權。

四、殖民非洲

1. 19 世紀前，非洲被稱為黑暗大陸，此因除埃及和沿海地區外，世人對非洲大陸全無瞭解，當地居民又多為黑人。15 世紀地理大發現後，人類活動範圍擴大，對開發勞力的需求殷切，自此開始奴隸市場的交易，亦導致 15 至 17 世紀西非人口大量減少。葡萄牙是最早掌握非洲奴隸交易的國家。
2. 19 世紀中葉，英國人李文斯頓（David Livingstone）深入非洲，其報導引起歐洲人對非洲的興趣。
3. 1880 年以後，各國政府入侵非洲，獲取商業據點或原料產地，並

在外交會議上劃分勢力範圍：

(1) 葡萄牙、西班牙占領今摩洛哥的一部分。

(2) 法國在塞內加爾建立第一個貿易站，據有撒哈拉沙漠周邊及地中海沿岸地區，是列強中所占面積最大者。

(3) 瑞典占領今迦納共和國，後被丹麥奪取。

(4) 德國占有東非及西南非。

(5) 英國因「凡爾賽條約」獲得甘比亞並占領南非好望角，1869 年因蘇伊士運河開通占領埃及，視為通往印度的生命線，自此發展出南（好望角）北（開羅）的殖民勢力，殖民地面積約等於整個歐洲。

五、殖民拉丁美洲

(一)古文明時期

在 15 世紀歐洲人抵達美洲之前，美洲的原住民印地安人就已在中南美洲創造了獨特的美洲文明，包括馬雅（Maya）文明、阿茲提克（Aztec）文明，以及印加（Inca）文明等。其中馬雅文明於 16 世紀後突然崩解，原因至今不明；阿茲提克與印加文明，則於 16 世紀上半葉先後被西班牙人所滅。

■馬雅文明

馬雅文明產生在中美洲猶加敦（Yucatan）半島上，在 4 至 9 世紀時發展成熟。馬雅人建立一些獨立城邦，但未形成一統帝國。馬雅農民在高地闢梯田，在窪地築田，生產玉米、薯類等作物。各個城邦則透過貿易以維持經濟的來往。宗教上，馬雅人崇拜自然現象，信仰多神，如雨神、穀神等，他們祭神以祈求豐收、健康與繁衍子孫。馬雅人使用一種「意音文字」，既表音又表意。他們發展出一套太陽曆，使用「零」的符號與二十進位法。在建築方面，馬雅人建有巨型階梯式金字塔，頂上有神廟供奉統

治者神位。馬雅人尚武好戰，其繪畫與雕刻中，常有以鮮血或人作為犧牲的祭典場面。

■阿茲提克文明

阿茲提克文明發祥於墨西哥高原。14 世紀時，阿茲提克人征服鄰邦，建立了一個「帝國」，實質上是個部落軍事聯盟。帝國也發動對外戰爭，目的是要增加課稅與納貢來源。阿茲提克社會以氏族為核心，若干氏族組成部落，酋長由貴族議會選出，是統治者兼祭司。社會分為貴族與非貴族兩大階級，前者包括祭司、軍事首領與高層官員，後者包括農民、商人與下層官吏。

阿茲提克人在湖畔造田，生產玉米等作物。他們以木棒翻土，耕種技術原始。手工藝業發達，有製羽業、首飾業、石雕業、製陶業等。商業則有本地的集市貿易及與其他地區進行的遠距貿易，特諾奇蒂特蘭（Tenochtitlan）是全國商業中心。

阿茲提克人崇拜多神，氏族、部落、行業各有神祇。他們相信神因創造人而自我犧牲，所以人也應犧牲自己來祭神。他們以活俘虜獻祭，以表達虔誠之心。

■印加文明

大約在西元前 1000 年，南美洲安地斯山地區先後出現查文（Chavin）、奇姆（Chimu）和提華納科（Tiahuanco）三個文化。西元 1400 年之後，一支稱為印加的部落，統一了一直各自為政的印地安部落，建立了一個大帝國，以庫斯科（Cuzco）為都城。16 世紀時，印加帝國疆域遼闊，北起今哥倫比亞，南達今智利中部，西起太平洋岸，東到亞馬遜河。

印加人在農業、冶金與交通等方面相當發達。他們開闢梯田，興修水利，並懂得施肥。他們冶煉金、銀、銅、錫等金屬，但尚未使用鐵器。政府修築貫穿南北的公路，配合眾多支線，全國構成一個公路網。

印加人也興建許多巨型建築,庫斯科的太陽神廟,飾以黃金和寶石,非常宏偉。他們發明一套曆法:一年分十二個月,每月三十天,每月有三旬,每旬十天。文字方面,印加人以結繩和顏色作符號,來傳遞公文,記述日期、史事和統計材料。

印加帝國是西班牙人法蘭西斯可‧皮澤洛於 1521 年在秘魯所發現。

(二)殖民時期

哥倫布發現新大陸後,西班牙人緊隨殖民該地,印地安人遭受壓制與摧殘,西班牙並從非洲買進黑奴種植甘蔗等熱帶作物。

(三)獨立運動時期

中南美洲獨立運動的主導者,大多是西班牙或葡萄牙殖民者的後裔,雖然他們是白人,擁有土地、財產與公民權,但卻被殖民母國排斥,不准他們進入殖民統治階層,因而造成這些人對殖民母國的不滿,所以在 19 世紀初,遂利用西班牙和葡萄牙國勢衰落時,陸續號召獨立,推翻當地的殖民官員。

而支持這些白人後裔的,就是白人與印地安人結合的後裔,以及黑人與印地安人結合的後裔,因為在西班牙、葡萄牙殖民時期,他們雖然自由,但是沒有公民權利,並且飽受殖民母國官員的歧視,所以希望藉由獨立運動讓他們改變政治、經濟與社會地位。

印地安人與黑人,由於是當時社會的最底層,不僅沒有任何權利,更飽受殖民者的壓迫,所以當革命風潮出現後,他們最支持革命,成為革命軍的主力。

法國屬地海地是拉丁美洲最早開始爭取獨立的國家,於 1804 年攻占太子港宣布獨立。葡萄牙屬地──巴西於 1822 年獨立,1891 年成立巴西合眾國,實施民主憲政。

■拉丁美洲各國獨立成功的關鍵

1823 年美國第一屆總統詹姆士·門羅發表門羅宣言,反對歐洲列強干涉美洲事務。美國外交手段如下:

1. 巨棒外交:
 (1) 出處:老羅斯福要求國會批准增加海軍軍費時說過的話,源出非洲諺語:「說話要輕聲,手中持巨棒。」
 (2) 意義:指羅斯福在中美洲加勒比海的高壓政策。
 (3) 事例:以軍事力量支持巴拿馬脫離哥倫比亞獨立,並取得巴拿馬運河開鑿權和運河兩岸運河區管理權。
2. 金元外交:
 (1) 定義:以保護美國投資者的利益或利用投資作為干預藉口,為一種經濟與政治的結合與運用。
 (2) 事例:美國向拉丁美洲各國從事經濟侵略,藉以獨占各國生產與交通事業,控制各國財政,將拉丁美洲當作自己的勢力範圍。

 第三節　世界重要發展歷史

壹、工業革命三階段

	第一階段	第二階段	第三階段
時間	1769 年至 19 世紀上半葉	19 世紀下半葉至 20 世紀上半葉	20 世紀下半葉至今
主要產業	棉紡織、煉鐵、採煤	前半期:煉鋼業發展、鐵路擴張、內燃機發明 後半期:合成化學、汽車、電器工業	電腦與資訊科技 早期:政府、大企業、軍事用途為主 1970 年代以後:個人電腦的出現與普及,帶動資訊業發展
主要國家	英國	德國、美國、日本、蘇聯	日本、台灣與韓國

貳、動力發展時間表

時間	重 要 發 展
1769 年	瓦特成功改良蒸汽機,以煤做燃料,推動工廠機器,或火車、輪船等大型交通工具
1831 年	法拉第發明發電機,把機械能轉變為電能
1859 年	萊納爾研發出內燃機
1876 年	奧爾研發出「四行程」內燃引擎
1882 年	愛迪生開發出「中央傳輸系統」,電力開始使用於照明與公共交通
1885 年	戴姆勒研發出高速「汽油引擎」,以汽油做燃料,並將之安置於車輛上
1892 年	狄塞爾發明「柴油引擎」,以柴油做燃料,降低費用

其中 1859 年與 1876 年兩列共用右側說明:以煤氣瓦斯做燃料,但不具機動性

註:柴油引擎(Diesel Engine)又名壓燃式發動機,是內燃機的一種。現時大部分的柴油引擎使用的燃料為柴油,但狄塞爾的發明原意是可以使用不同種類的燃料。事實上,他在 1900 年的世界博覽會上展示他的發明時,使用的燃料是花生油。

參、煉鐵→煉鋼發展時間表

時間	重 要 發 展
1709 年	達比人發明焦炭煉鐵,可生產硬度、延展性與彈性較佳的「鋼」
1853 年	英國人柏塞麥用鼓風爐把空氣吹入融化的生鐵,改良鋼的生產方法
1863 年	德國人西門子與法國人馬丁發明「開爐」煉鋼法,可以控制鐵中碳的含量,生產不同規格的鋼
1889 年	法國人興建「艾菲爾鐵塔」,象徵鋼的時代的來臨
1910 年代	英國人布利爾里研發出「不銹鋼」,質量輕,耐用又美觀

肆、能源演進時間表

時間	能源	重 要 性	缺 點
18 世紀	煤	當時的主要燃料,煉鐵也需要燃煤來熔化鐵砂	造成空氣污染
19 世紀後期	石油	最早鑽油的是中國人,最早的油井是 4 世紀或者更早出現。中國人使用固定在竹竿一端的鑽頭鑽井,其深度可達約 1,000 公尺。他們焚燒石油來蒸發鹽滷製食鹽。10 世紀時他們使	終有用盡之時,更造成嚴重的環境污染問題

19 世紀後期	石油	用竹竿做的管道來連接油井和鹽井。「石油」一詞首次在《夢溪筆談》中出現並沿用至今。8 世紀新建的巴格達街道上鋪有從當地附近的自然露天油礦獲得的瀝青。現代石油歷史始於 1846 年，當時生活在加拿大大西洋省區的亞布拉罕‧季斯納發明了從煤中提取煤油的方法。1852 年波蘭人依格納茨‧武卡謝維奇（Ignacy ukasiewicz）發明了使用更易獲得的石油提取煤油的方法。今日人類交通運輸所需的主要能源均仰賴石油	
二次大戰後	核能	1950 年代後，歐洲國家積極將核能轉為和平用途，特別是發電	有安全上的顧慮
未來	酒精汽油 風力發電 太陽能 潮汐	是低污染、效率高、價格低廉的替代能源，其中有些已進入商用階段	成本較高

伍、電腦發展時間簡表

時間	重要發展
1930 年	美國科學家布希研製出一台大型電子機械計算機，是最早的模擬計算機
1942 年	阿塔納索夫教授和貝利博士在美國愛荷華州立大學製成第一台電子數字計算機
1945 年	美國賓夕法尼亞大學製成第一台全電子操作的數字積分計算機，簡稱 ENIAC。使用「真空管」運作，占空間，易過熱
1947 年	貝爾實驗室（1925 年 AT&T 總裁所成立的研究單位）研發出以半導體為材料的「電晶體」，體積小，耗能低，運算速度更快
1950 年	美國費城埃克特─莫奇里電腦公司首先大量生產名叫通用電子計算機的電腦
1953 年	美國「國際商業機械公司」（簡稱 IBM）開始生產第一種商用電腦，使用電子管
1956 年	美國「國際商業機械公司」採用電晶體作電腦零組件，革新電腦工業
1965 年	史丹福大學研發出第一部「個人電腦」的樣機
1973 年	「全錄公司」開發出「筆記型電腦」
1975 年	電腦專家沃茲尼亞克以「微處理器」裝配出一台電腦，取名「蘋果一號」，把人們帶進「個人電腦」時代
1982 年	個人電腦開始普及，大量進入學校和家庭

() 1. 印度著名的泰姬瑪哈陵（Taj Mahal），建於哪一個王朝？　(A) 莫臥兒王朝（Mughal Dynasty；西元 1526-1857 年）　(B) 笈多王朝（GuptaDynasty；西元 330-1453 年）　(C) 貴霜王朝（Kushan Dynasty；西元 45-250 年）　(D) 孔雀王朝（Maurya Dynasty；西元前 321-184 年）。

() 2. 將佛教真言宗傳入日本，並成為日本真言宗開山祖的是　(A) 最澄　(B) 法然　(C) 空海　(D) 日蓮。

() 3. 傳說中的第一代日本天皇是　(A) 推古天皇　(B) 天照大神　(C) 崇神天皇　(D) 神武天皇。

() 4. 日本明治維新時，擬訂憲法的領導人物是誰？　(A) 片崗健吉　(B) 大久保力通　(C) 木戶孝允　(D) 伊藤博文。

() 5. 1947 年印度半島脫離英國獨立，分裂為印度和巴基斯坦，其分裂最主要的原因為　(A) 宗教因素　(B) 政治因素　(C) 經濟因素　(D) 種族因素。

() 6. 中國歷史上，「罷黜百家，獨尊儒術」者為　(A) 秦始皇　(B) 齊桓公　(C) 西漢武帝　(D) 魏文侯。

() 7. 史稱周公制禮作樂，此處「禮」的精神所指為何？　(A) 區別貴賤、尊卑、君臣、長幼　(B) 養成人人有禮貌的風俗　(C) 重申統治者對善良風俗的注重　(D) 塑造富而好禮的社會。

() 8. 道教是中國本土所孕育出的宗教，早期道教的形成淵源為何？　(A) 民間巫術與黃老崇拜的混合物　(B) 莊周學說　(C) 戰國陰陽家言　(D) 周代敬天的傳統。

() 9. 印度教有四大階級，其中主要促進東南亞「印度教化」的是　(A) 婆羅門（Brahmins）：祭司、學者、占星家　(B) 吠舍（Vaishyas）：商人　(C) 剎帝利（Kshatriyas）：武士　(D) 首陀羅（Shudra）：奴隸。

() 10. 在中國四川所發現之最重要古人類遺址為　(A) 三星堆文化遺址　(B) 半坡文化遺址　(C) 藍田猿人遺址　(D) 河姆渡文化遺址。

() 11. 14 至 16 世紀的文藝復興運動，造就歐洲在繪畫、雕刻、建築等藝術創作的繁榮。文藝復興肇始於哪一個國家？　(A) 希臘　(B) 法國　(C) 西班牙　(D) 義大利。

() 12. 斯拉夫民族中，共同性最高的文化特性是　(A) 文學　(B) 語言　(C) 宗教　(D) 法令。

() 13. 全球第一個出現高速公路的國家是　(A) 美國　(B) 英國　(C) 法國　(D) 德國。

() 14. 最具有代表性的早期資本主義城市是　(A) 威尼斯　(B) 羅馬　(C) 佛羅倫斯　(D) 米蘭。

() 15. 在西羅馬帝國滅亡後，教會成為維繫歐洲倫理及秩序的主要力量。在羅馬帝國時期，讓天主教合法化的皇帝是　(A) 凱撒　(B) 屋大維　(C) 戴克里先　(D) 君士坦丁。

() 16. 英國哪一個人的思想後來成為美國獨立宣言及憲法的理論依據？　(A) 洛克　(B) 牛頓　(C) 盧梭　(D) 傑佛遜。

() 17. 就古埃及人而言，法老在宗教上是什麼的化身？　(A) 太陽神　(B) 尼羅河神　(C) 陰間之神　(D) 豐收之神。

() 18. 美國的何項宣言，對拉丁美洲各國獨立的成功，有相當程度的幫助？　(A) 門羅宣言　(B) 獨立宣言　(C) 十四點和平計畫　(D) 人權宣言。

() 19. 電影的發明者是　(A) 培根　(B) 愛迪生　(C) 柯達　(D) 貝爾。

() 20. 在南美洲建立的古代印地安文化為何？　(A) 阿茲提克文化　(B) 馬雅文化　(C) 印加文化　(D) 秘魯文化。

() 21. 馬鈴薯的種植和食用，從哪個地方首先引進到歐洲，對西方的飲食生活帶來重大的改變？　(A) 中南美洲　(B) 北美洲　(C) 非洲　(D) 亞洲。

() 22. 20 世紀初，在中美洲開鑿了哪一條運河，縮短了大西洋與太平洋之間的航程？　(A) 蘇伊士運河　(B) 中央大運河　(C) 巴拿馬運河　(D) 麥哲倫運河。

() 23. 法國政府為了慶祝美國制憲一百週年，贈送美國的一份厚禮是什麼？

(A) 帝國大廈　(B) 舊金山大橋　(C) 雙子星大樓　(D) 自由女神像。

（　）24. 釋迦牟尼出生地在今日哪一個國家的境內？　(A) 尼泊爾　(B) 印度　(C) 印尼　(D) 土耳其。

（　）25. 西班牙占領菲律賓群島北部與中部後，在哪裡設立總督府？　(A) 宿霧　(B) 普吉島　(C) 馬尼拉　(D) 呂宋島。

（　）26. 南宋的臨安是當時世界最大的城市，臨安是今日的何處？　(A) 天津　(B) 杭州　(C) 上海　(D) 廣州。

（　）27. 在中南半島上最早建立的泰族王朝是　(A) 曼谷王朝　(B) 大城王朝　(C) 素可泰王朝　(D) 吞武里王朝。

（　）28. 清朝與日本簽訂哪一個條約，承認朝鮮獨立？　(A) 漢城條約　(B) 江華條約　(C) 馬關條約　(D) 壬申條約。

（　）29. 西元 1889 年世界博覽會在法國首都巴黎舉行，在這場世界博覽會，同年建立完成的艾菲爾鐵塔成為最耀眼的代表，同時，博覽會目的也是在紀念哪一史事？　(A) 紀念法國二月革命　(B) 普法戰爭後，法國再次恢復共和制度　(C) 拿破崙建立法蘭西第一帝國　(D) 法國大革命一百週年。

（　）30. 俄國人信仰東正教與使用斯拉夫文字，這均是因為受哪一帝國文化的影響？　(A) 鄂圖曼帝國　(B) 拜占庭帝國　(C) 東羅馬帝國　(D) 西羅馬帝國。

（　）31. 14 世紀時塞爾維亞曾經是巴爾幹最強盛的國家之一，1990 年代共黨政權瓦解的風潮中，國家卻從此走向分裂的命運，指的是下列哪個國家？　(A) 南斯拉夫　(B) 匈牙利　(C) 波蘭　(D) 羅馬尼亞。

（　）32. 美金壹佰圓紙幣上的人像是紀念哪一位歷史人物？　(A) 富蘭克（Fraklin）　(B) 華盛頓（Washington）　(C) 傑佛遜（Jefferson）　(D) 傑克遜（Jackson）。

（　）33. 從英國泰晤士河（River Thames）河上看到北岸的倫敦塔（Tower of London）有一水門，此水門因該塔的特殊歷史，被稱為何？　(A) 凱旋之門　(B) 天堂之門　(C) 叛逆者之門　(D) 征服者之門。

（　）34. 法國的「二月革命」是歐洲革命浪潮的重要部分之一，法國人民面對

奧爾良王朝的失政，成功推翻當時的法國國王路易腓立，奧皇斐迪南一世被迫頒布新憲法，成立立憲政府，並廢除什麼制度？ (A) 貴族制度 (B) 工奴制度 (C) 農奴制度 (D) 共和制度。

() 35. 請問是何人詮釋三權分立為行政、司法、立法三大政府機構共同存在，地位平等且互相制衡的政權組織形式？ (A) 孟德斯鳩 (B) 盧梭 (C) 羅斯福 (D) 培根。

() 36. 克里斯多福‧哥倫布，他在 1492 年到 1502 年間四次橫渡大西洋，並成為到達美洲新大陸並發表其事業的首位西歐人，請問他是哪一國的航海家？ (A) 西班牙 (B) 葡萄牙 (C) 法國 (D) 義大利。

() 37. 阿美利哥‧維斯普西是一位商人、航海家、探險家和旅行家，他經過對南美洲東海岸的考察提出這是一塊新大陸，而當時所有的人包括哥倫布在內都認為這塊大陸是亞洲東部，之後美洲新大陸便是以他的名字命名的。請問阿美利哥‧維斯普西是哪一國人？ (A) 西班牙 (B) 葡萄牙 (C) 義大利 (D) 荷蘭人。

() 38. 吳哥窟（又稱吳哥寺）位於柬埔寨西北方。它是吳哥古蹟中保存得最完好的廟宇，以建築宏偉與浮雕細緻聞名於世，也是世界上最大的廟宇。12 世紀中葉，真臘國王蘇耶跋摩二世定都吳哥並建造了這座國廟，請問建造吳哥窟的主要原因為何？ (A) 信仰印度教 (B) 祈求安康 (C) 宣揚國威 (D) 征服者之門。

() 39. 明治維新時，皇室從京都遷到江戶，成為新的日本首都，因位於關東平原上，請問改為何名？ (A) 福岡 (B) 名古屋 (C) 京都 (D) 東京。

() 40. 美國獨立運動和法國大革命的導火線都是因由什麼問題所引起的？ (A) 徵稅問題 (B) 貿易問題 (C) 宗教問題 (D) 種族問題。

() 41. 18 世紀時，歐洲哪一個國家以政黨之間的良性競爭與交替執政，提升與促進了政治的民主化？ (A) 法國 (B) 英國 (C) 德國 (D) 瑞士。

() 42. 請問下列各國邁向工業化的先後次序為何？(甲)亞洲 (乙)美洲 (丙)歐洲大陸 (丁)英國 (A)甲乙丙丁 (B)乙甲丁丙 (C)丙丁甲乙 (D)丁丙乙甲。

() 43. 請問下列何者不是基督教三大派別？ (A) 天主教 (B) 東方正教 (C) 基督教 (D) 摩門教。

() 44. 18 世紀啟蒙運動同時為美國獨立戰爭與法國大革命提供了框架，並且導致了資本主義和社會主義的興起，請問下列何者的出現時期晚於啟蒙運動？ (A) 浪漫主義的影響 (B) 理性主義的影響 (C) 宗教改革的影響 (D) 文藝復興的影響。

() 45. 下列哪一個帝國的崩解與民族主義的盛行有相關？ (A) 俄羅斯帝國 (B) 德意志帝國 (C) 鄂圖曼帝國 (D) 神聖羅馬帝國。

() 46. 猶太教正統派是猶太教中最大的群體，是以色列的國定宗教，正統派猶太人的生活受這廣義的「律法」規範，一切事情必須符合拉比的傳統主張和儀式，下列何者不是這「律法」的規範？ (A) 每天禱告三次 (B) 奉行飲食規條 (C) 守安息日 (D) 在星期日敬拜。

() 47. 拜占庭帝國，又稱東羅馬帝國，位於歐洲東部，是古代和中世紀歐洲歷史最悠久的君主制國家，請問其最後被下列何者永久滅亡？ (A) 第四次十字軍東征 (B) 法蘭克王國 (C) 阿拉伯帝國 (D) 鄂圖曼帝國。

() 48. 下列哪一個皇帝是希臘羅馬時代末期最重要的一位統治者，他的統治期一般被看作是歐洲歷史上從東羅馬帝國轉化為拜占庭帝國，即從古代轉向中世紀重要過渡期的代表性和重要的人物？ (A) 查士丁尼大帝 (B) 戴克里先大帝 (C) 君士坦丁大帝 (D) 亞歷山大大帝。

() 49. 下列何者在第一次世界大戰爆發後，提出了「變帝國主義戰爭為國內戰爭」的口號，並且在 1915 年 8 月第一次提出社會主義在少數甚至單獨一個資本主義國家內也可以取得勝利的重要理論？ (A) 列寧 (B) 希特勒 (C) 史達林 (D) 墨索里尼。

() 50. 20 世紀 1920 年代末，西方國家大蕭條所帶來的動亂，使法西斯主義在一種特定歷史條件下惡性發展，形成的獨裁主義政治運動。有關法西斯主義的敘述，下列何者有誤？ (A) 它反對民主主義和自由主義 (B) 是極端形式的個人主義，反對集體主義 (C) 主張建立以超階級相標榜的極權主義統治 (D) 鼓吹民族沙文主義、奉行重分世界的戰爭政策。

Chapter 3
世界歷史

解　答

1	2	3	4	5	6	7	8	9	10
A	C	D	D	A	C	A	A	A	A
11	12	13	14	15	16	17	18	19	20
D	B	D	A	D	A	A	A	B	C
21	22	23	24	25	26	27	28	29	30
A	C	D	A	C	B	C	C	D	C
31	32	33	34	35	36	37	38	39	40
A	A	C	C	A	D	C	A	D	A
41	42	43	44	45	46	47	48	49	50
B	D	D	A	C	D	D	A	A	B

Chapter 4

世界地理

第一節　中國地理

壹、中國大陸的行政區劃分

　　1949 年以後，中共於大陸重新劃定行政區（如**圖 4-1** 所示），將原有的 35 省制改為 22 個行省、5 個自治區、4 個直轄市及 2 個特別行政區。

一、華南地區

　　設有 5 個行省、1 個少數民族自治區及 2 個特別行政區：

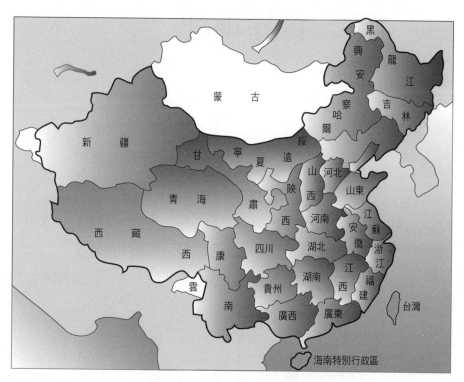

圖 4-1　中國大陸的行政區

資料來源：黃建中繪製，揚智文化提供。

1. 行省：福建、廣東、海南、貴州、雲南省。

2. 自治區：廣西壯族自治區。

3. 特別行政區：香港特別行政區、澳門特別行政區。

二、華中地區

設有 7 個行省及 2 個直轄市：

1. 行省：江蘇、浙江、安徽、江西、湖北、湖南、四川省。

2. 直轄市：上海市及重慶市。

三、華北地區

設有 6 個行省及 2 個直轄市：

1. 行省：山東、河北、河南、山西、陝西、甘肅省。

2. 直轄市：北京市及天津市。

四、東北地區

設有 3 個行省：遼寧省、吉林省、黑龍江省。

五、塞北地區

設有 2 個少數民族自治區：寧夏回族自治區、內蒙古自治區。

六、西部地區

設有 1 個行省及 2 個少數民族自治區：

1. 行省：青海省。

2. 自治區：新疆維吾爾自治區、西藏藏族自治區。

貳、中國大陸的地理區劃分

中國大陸的地理區基本上以地形作為劃分的主要依據,另外也參考氣候、地質構造、行政區劃、傳統習慣及其他人文景觀等資料,將中國區分成六大地區及再細分為 28 個地理區:

六大地區	28 個地理區
華南地區	海南島、東南丘陵、嶺南丘陵、雲貴高原、滇西縱谷
華中地區	四川盆地、漢水谷地、南陽盆地、兩湖盆地、鄱陽盆地、巢蕪盆地、皖浙丘陵、長江三角洲
華北地區	山東丘陵、黃淮平原、黃土高原
東北地區	遼東半島、長白山地、大小興安嶺、松遼平原
塞北地區	塞北高原、內蒙古高原、外蒙古高原
西部地區	河西走廊、準噶爾盆地、天山山脈、塔里木盆地、青藏高原

參、地形

一、三大階梯

中國地勢西高東低,相差懸殊。自西而東,構成所謂「三大階梯」:

1. 以青藏高原為主的最高一級階梯,海拔多在 4,000 公尺以上,由高山和高原組成,有「世界屋脊」之稱。位於中、尼邊界的珠穆朗瑪峰,海拔 8,848 公尺,為世界最高峰。

2. 青藏高原以東至大興安嶺、太行山、巫山和雪峰山之間為第二階梯,海拔一般在 1,000 至 2,000 公尺,主要由山地、高原和盆地組成。

3. 中國東部寬廣的平原和丘陵是最低的第三階梯。

這種階梯狀的地形,對中國的氣候、河流及資源供應皆有深遠的影響。中國西高東低的地形,有利於溫暖潮溼的海洋氣流深入中國的內陸地

方。此外，這種大型的多層級落差亦影響到中國的河流，並為中國提供巨大的水力資源。

二、五大山脈體系

中國以多山聞名於世。縱橫全國的山脈，主要分為五個體系（如**圖4-2**所示）：

1. 東西走向：包括天山—陰山—燕山山系、崑崙山—秦嶺—大別山山系以及南嶺山系。

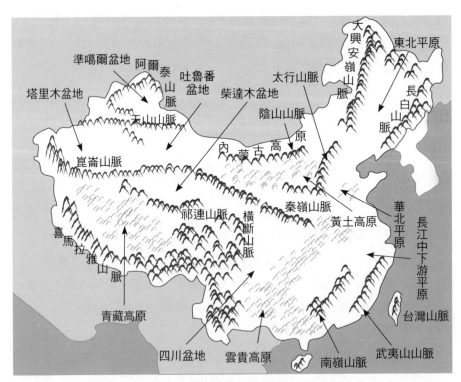

圖例：　🌲🌲 山脈　　　　🌿🌿 其他高地／高原／丘陵

圖4-2　中國主要的山脈、高原、盆地及平原分布

資料來源：整理自林先盛主編（1991）。《中國地理知識》。香港：中流出版社有限公司。

2. 南北走向：包括賀蘭山、六盤山、橫斷山等山脈。

3. 東北—西南走向：主要有長白山、大興安嶺、太行山、巫山等。

4. 西北—東南走向：主要有阿爾泰山、祁連山、岡底斯山等。

5. 弧形山脈：主要為喜馬拉雅山。

肆、氣候

中國大部分地區處於溫帶，南方部分地區處於熱帶和亞熱帶，北部則靠近寒帶，因此各地氣溫差異很大。北方夏季溫暖短促，冬季嚴寒漫長；南方樹木常青，一派熱帶和亞熱帶風光；東部溫暖溼潤，四季分明；西北部「早穿皮襖午穿紗」，寒暑變化大；西南的青藏高原全年氣溫較低，是中國特殊的高寒地區。

伍、江河

中國的河流除西南部有幾條向南流以外，多數是由西向東流入太平洋。這些河流的總長度約 22 萬公里，流域面積在 1,000 平方公里以上的有 1,500 多條。由於主要河流多發源於青藏高原，落差很大，因此中國的水力資源非常豐富，蘊藏量達 6.8 億千瓦，居世界第一位。

長江是中國第一大河，全長 6,300 公里，流域面積 180.9 萬平方公里，是中國內河運輸的大動脈。黃河是中國第二大河，全長 5,464 公里，流域面積為 75.2 萬平方公里。黃河流域是中國古代文明的發祥地，地上地下有許許多多的古蹟文物。

中國還有一條著名的人工河，那就是北起北京、南至浙江杭州的京杭大運河。大運河全長 1,794 公里，始鑿於西元 5 世紀（隋朝），後經開鑿疏濬，成為歷代漕運要道。在古代，南方的物資由這條河運往北方，而生活在北方的皇帝也通過這條河去美麗的江南遊覽（南水北調）；如今，南方河段仍可通航。

陸、湖泊

中國擁有眾多的湖泊，多分布在長江中下游平原和青藏高原。東部多淡水湖，著名的有鄱陽湖、洞庭湖、洪澤湖、太湖、巢湖；西部多鹹水湖，著名的有青海湖。

柒、資源

一、農作物

中國現有耕地 13,004 萬公頃。東北平原、華北平原、長江中下游平原、珠江三角洲和四川盆地是耕地分布最集中的地區。東北平原大部分是黑色沃土，盛產小麥、玉米、高粱、大豆、亞麻和甜菜。華北平原大多是褐色土壤，土層深厚，農作物有小麥、玉米、穀子、高粱、棉花、花生；水果有蘋果、梨、葡萄、柿子等。長江中下游平原盛產水稻、柑桔、油菜、蠶豆和淡水魚，被稱為「魚米之鄉」。四川盆地多為紫色土壤，盛產水稻、油菜、甘蔗、茶葉和柑桔、柚子等。

二、森林

中國現有森林面積 15,894 萬公頃。東北地區的大興安嶺、小興安嶺和長白山區，是中國最大的天然林區，到處是望不到邊的紅松、落葉松、黃花松等針葉林和白樺、柞樹、水曲柳、楊樹、榆樹等闊葉林。其次就是西南天然林區，這裡主要樹種有雲杉、冷杉、雲南松，還有珍貴的柚木、紫檀、樟、楠、紅木等。

中國有木本植物 7,000 多種，其中喬木 2,800 多種。水杉、水松、銀杉、杉木、金錢松、台灣杉、福建柏、杜仲等樹種為中國所特有。而特別值得一提的是水杉，它是一種高大喬木，樹高可達 35 公尺。在一億年前曾廣泛分布於東亞、北美、歐洲等地，到第四紀冰川時期，全部被毀滅。

1941 年，在中國四川、湖北交界地區發現了 1,000 多株水杉，成為 20 世紀植物學界的重大發現。1949 年以後，水杉被廣泛引種於世界各國。

三、牧場

中國的草地面積約 40,000 萬公頃。在從東北到西南綿延 3,000 多公里的廣闊草原上，分布著許多畜牧業基地。內蒙古草原是中國最大的天然牧場，出產著名的三河牛、三河馬和蒙古綿羊。新疆天山南北也是中國重要的天然草場和牲畜良種基地，出產著名的伊犁馬和新疆細毛羊。

四、野生動植物

中國是世界上擁有野生動物種類最多的國家之一，僅陸棲脊椎動物就有 2,980 多種，占世界種類總數的 10% 以上。已發現的鳥類有 1,659 種，獸類 641 種，兩棲類 240 多種，爬行類 440 多種。在眾多的野生動物中，有不少是中國的特產，如大貓熊、金絲猴、白唇鹿、扭角羚、白鰭豚（長江女神）、揚子鱷等。

大貓熊是一種特別逗人喜愛的珍稀動物，被譽為中國的「國寶」，生活在四川、陝西、甘肅一帶偏遠的高山上，食竹。牠屬於第四紀冰川時期的殘留種，有「活化石」之稱。

為了保護和拯救中國特有的動植物和瀕危物種，到 2003 年 3 月，全國已建立 197 處國家級自然保護區。其中四川臥龍、吉林長白山、廣東鼎湖山、貴州梵淨山、福建武夷山、湖北神農架、內蒙古錫林郭勒、新疆博格達峰、雲南西雙版納、江蘇鹽城、浙江天目山、貴州茂蘭等 12 處自然保護區，已加入了「國際人與生物圈保護區網」；黑龍江扎龍、吉林向海、湖南東洞庭湖、江西鄱陽湖、青海鳥島、海南島東寨港等 6 處自然保護區被列為國際重要水禽溼地。此外，中國還在北京、昆明、廣州等地建立了瀕危動物拯救中心。

五、礦產

世界上已知的礦產在中國都已找到。目前，中國已經探明儲量（是指在現有技術和經濟條件下，根據地質和工程分析，可合理確定的能夠開採的數量）的礦產有 153 種，總儲量居世界第三位。中國探明儲量的能源資源有煤炭、石油、天然氣、油頁岩（可燃燒的有機岩石，可提煉出頁岩油）及放射性礦產鈾等。其中煤炭保有儲量為 10,071 億噸，主要分布在北方，尤以山西省和內蒙古自治區最為豐富；石油主要蘊藏在西北地區，其次為東北、華北地區和東部沿海淺海大陸架。

黑色金屬礦產探明儲量的有鐵、錳、釩、鈦等，其中鐵礦保有儲量為 463.5 億噸，主要分布在東北、華北和西南地區，遼寧的鞍山—本溪一帶、河北的冀東一帶、四川的攀枝花一帶，都是大型的鐵礦區。鎢、錫、銻、鋅、鉬、鉛、汞等有色金屬礦產的儲量也居世界前列；而稀土金屬的儲量則比世界其他國家的稀土總量還多，包括鑭、鈰、鐯、釹、鉕等。前大陸領導人鄧小平曾說過：「中東有石油，中國有稀土。」中國是唯一能夠提供全部 17 種稀土金屬的國家，占世界總儲量的 56%，居世界第一。

第二節　世界地理概述

壹、七大洲與三大洋

一、七大洲

地球表面上的海洋面積占了 70% 以上，陸地面積不到 30%，而且集中在北半球。

一般將陸地劃分為七大洲，分別是亞洲、歐洲、非洲、北美洲、南美洲、大洋洲、南極洲；北美洲與南美洲也可直接合稱為美洲，而北美

洲與南美洲連接處的狹長地區也可再細分，稱為中美洲。面積最大的亞洲，大概占了全球陸地面積的 30%，也是人口最多的一洲，居住了地球上 60% 的居民。大洋洲是指散布在太平洋上許多小島的總和，廣義的大洋洲包括澳洲、紐西蘭。北極地方是由亞洲、歐洲和北美洲圍起來的海域，面積不大，可視為一個大陸海，稱為北極海。而南極地方本體即為一古老板塊，是高原大陸，故稱為南極洲。

二、三大洋

在各大洲間則夾著太平洋、大西洋、印度洋等三大洋，面積最大的太平洋約占海洋總面積的一半。

貳、全球主要地形

一、山地的形成

(一)板塊理論

地球表面是由堅硬的板塊所構成，板塊漂在地心熔岩上，浮得高的是陸板塊，沉得低的是海板塊，板塊因地球自轉等運動而漂移，形成火山噴發、地震等作用；印度半島屬於澳洲板塊的範圍；台灣位於歐亞板塊與菲律賓板塊碰撞地帶；西元 2004 年南亞海嘯震央位於歐亞板塊與印澳板塊的交界處；2010 年海地大地震是因北美板塊與加勒比海板塊碰撞；海地位於環太平洋地震帶。全球的岩石圈可分為七大板塊（如**圖 4-3** 所示）：

1. 太平洋板塊（Pacific）。
2. 北美洲板塊（North American）。
3. 南美洲板塊（South American）。
4. 非洲板塊（African）。
5. 南極洲板塊（Antarctica）。
6. 印度—澳洲板塊（Indian-Australian）。

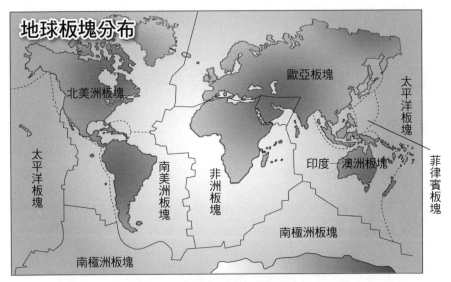

圖 4-3　全球七大板塊分布圖

資料來源：整理修改自全球主要板塊分布圖，http://163.21.2.41/t046/new_page_20.
htm。

7. 歐亞板塊（Eurasian）。

(二)火山活動

板塊與板塊的交界處多有裂縫，岩漿噴出，形成火山，同時這裡也是地震頻繁處。例如台灣即是位於環太平洋活山地震帶。太平洋地區火山帶（火環）是由於太平洋板塊和歐亞大陸板塊擠壓形成一連串的島群，由北而南依序有阿留申群島、千島群島、日本群島、琉球群島、台灣列島、菲律賓群島。

(三)山地的隆起

這些板塊會不斷地移動，這種現象稱為「大陸漂移」。板塊與板塊間的碰撞與擠壓，形成隆起的高山、高原地形，如亞洲的喜馬拉雅山、中國的青藏高原、北美洲的洛磯山脈、南美洲的安地斯山與歐洲的阿爾卑斯山等。

二、平原的形成

1. 多是由河流沖積而成，例如西亞的美索不達米亞平原。
2. 或是由冰河作用而成，例如加拿大北部的平原。

參、全球主要氣候

一、影響氣候的因素

1. 高度：乾空氣平均每上升 100 公尺，氣溫下降約 1 度；溼空氣水氣凝結時會釋放潛熱，平均每上升 100 公尺，氣溫下降約 0.6 度（如**圖 4-4** 所示）。
2. 緯度：從日照的角度來看，越靠近赤道太陽入射角度越大，氣候越熱；而越向兩極則氣候越冷，因此，氣溫會隨著緯度的增加而遞減。根據緯度劃分，將地球分為熱帶、溫帶和寒帶等三種主要氣候類型：
 (1) 熱帶：赤道至回歸線的低緯區。

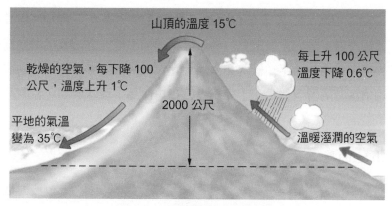

圖 4-4　高度對氣溫的影響

資料來源：整理自台北市立大理高中楊明山老師地理課程教學網站，http://www.
tlsh.tp.edu.tw/~t127/yang5/world01.htm。

(2) 溫帶：北回歸線至極圈的中緯區。

(3) 寒帶：極圈以上的高緯區。

3. 海陸分布：陸地比熱小，增溫快降溫也快，氣溫變化較大；海洋比熱大，增溫慢降溫也慢，氣溫變化較小。

4. 季風方向：季風是指風向隨季節規律變化的風；台灣冬季多吹東北風，夏季多吹西南風。

5. 洋流：沿海地區的氣溫深受洋流影響；暖流經過的沿岸會較溫暖，寒流經過的沿岸會較寒冷。各大洋流的說明如下：

(1) 暖流：由低緯度流向高緯度，例如黑潮、北大西洋暖流（是使北極圈內海港冬季不結冰的原因，例如俄羅斯的莫曼斯克港）。

(2) 寒流：由高緯度流向低緯度，例如親潮、拉布拉多寒流（是使北美洲東北部海港封凍期達九個月的原因）、中國沿岸流（發源於黃海北部沿中國東海岸南下，冬至前後，烏魚群隨中國沿岸流迴游至台灣海峽）。

(3) 涼流：由中緯度流向低緯度，涼流所經之沿岸，低層空氣變涼，氣溫向上遞增，空氣穩定不容易下雨，易形成乾燥氣候，例如秘魯涼流（造成智利北部形成沙漠氣候）。

6. 地形：迎風山地及面向海洋的山坡較多水氣。

7. 信風：係指從副熱帶高壓帶吹向赤道低氣壓帶的風，常將海洋的暖溼空氣帶往陸地；北半球為東北信風，南半球為東南信風。

8. 距海遠近：近海地區通常較為溼潤，氣溫變化較小；而內陸地區往往成為乾燥區，氣溫變化也較大。

二、氣候分區

(一)熱帶氣候區（圖4-5）

■熱帶雨林氣候區	
分布	位於赤道附近的印尼、南美洲的亞馬遜盆地、非洲的剛果盆地等。

特徵	終年高溫多雨，無乾溼季之分。
植被	森林茂密，樹木可達數十公尺高，稱為「雨林」。從地面到樹冠層次分明，林中藤蔓攀沿，動植物種類繁多，因此熱帶雨林有「地球之肺」之稱，可調節大氣中氧氣和二氧化碳的含量。
生活方式	傳統上已採集、遊耕為主。

■ 熱帶莽原氣候區

分布	位於南美洲與非洲雨林氣候的南北兩側。
特徵	雨量較少且集中夏季，乾溼季分明。
植被	樹木不易生長，以高草原為主，稱為「莽原」，斑馬、獅子、羚羊是草原上常見的動物。

■ 熱帶沙漠氣候區

分布	位於回歸線附近，如西亞、非洲北部和南部等地。
特徵	受副熱帶高氣壓籠罩，氣流下沉不易成雲致雨，降水稀少形成沙漠景觀。
生活方式	在河流沿岸發展灌溉農業，或在水源豐富的山麓綠洲耕作，或在沙漠中從事遊牧。

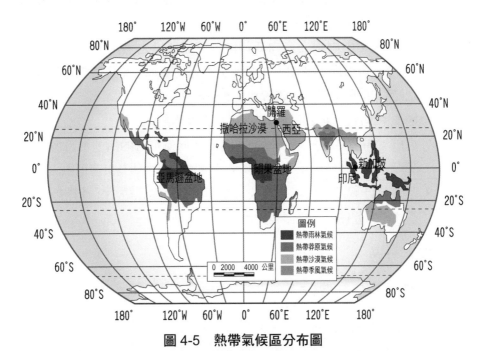

圖 4-5　熱帶氣候區分布圖

資料來源：整理自台北市立大理高中楊明山老師地理課程教學網站，http://www.
tlsh.tp.edu.tw/~t127/yang5/world01.htm；黃建中繪製，揚智文化提供。

(二)溫帶氣候區（圖4-6）

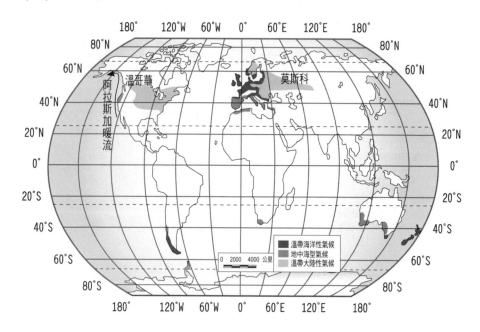

圖 4-6　溫帶氣候區分布圖

資料來源：整理自台北市立大理高中楊明山老師地理課程教學網站，http://www.
tlsh.tp.edu.tw/~t127/yang5/world01.htm；黃建中繪製，揚智文化提供。

■溫帶地中海型氣候區（圖4-7、圖4-8）	
分布	位於緯度 30-40 之間的大陸西岸，如地中海沿岸地區。
特徵	夏季時受副熱帶高氣壓下沉氣流的影響，為乾季；冬季時，迎西風帶來雨量，是雨季。這種氣候主要分布在地中海地區，故稱為地中海型氣候。
植被	以灌木林為主。農業發展特重灌溉，耐旱的無花果、橄欖、葡萄是地中海型氣候常見的作物。

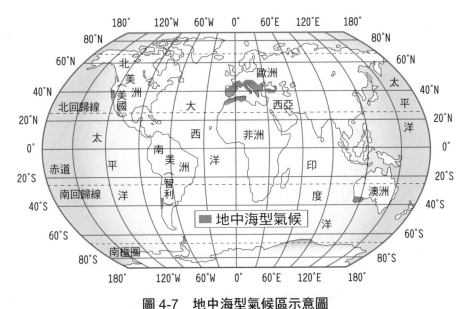

圖 4-7　地中海型氣候區示意圖

資料來源：整理自台北市立大理高中楊明山老師地理課程教學網站，http://www.
tlsh.tp.edu.tw/~t127/yang5/world01.htm；黃建中繪製，揚智文化提供。

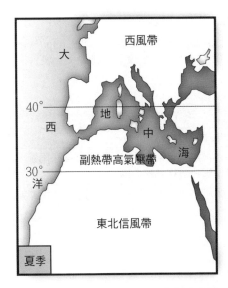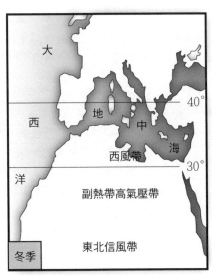

圖 4-8　地中海型氣候冬夏氣壓帶分布圖

資料來源：整理自台北市立大理高中楊明山老師地理課程教學網站，http://www.
tlsh.tp.edu.tw/~t127/yang5/world01.htm；黃建中繪製，揚智文化提供。

■溫帶海洋性氣候區

分布	位於緯度 40-60 之間的大陸西岸，如西北歐、美國西北部及加拿大西岸等沿海地區。
特徵	終年受西風和暖流的影響，全年溼潤多雨，冬溫夏暖，年溫差小。

■溫帶大陸性氣候區

分布	位於溫帶緯度的歐亞大陸內陸和北美洲的中部到東部的廣大內陸。
特徵	因距海較遠，氣候夏暖冬寒，年溫差大，雨量集中夏季。

(三)寒帶氣候區（圖4-9）

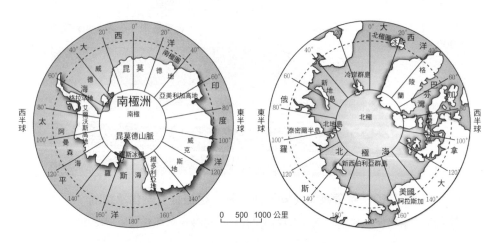

圖 4-9　南極與北極區域圖

資料來源：整理自台北市立大理高中楊明山老師地理課程教學網站，http://www.
tlsh.tp.edu.tw/~t127/yang5/world01.htm；黃建中繪製，揚智文化提供。

分布	主要位於極圈以內的地區。	
特徵	夏季短暫涼冷，冬季漫長嚴寒，年溫差極大。	
植被	針葉林	夏季最暖月均溫 10℃以上地區，有廣大寒帶針葉林分布，是世界主要木材供應地。
	苔原	北極海沿岸地區因緯度較高，僅夏季地面解凍後，才生長苔蘚類植物，為「苔原」區。
	冰原	終年冰天雪地。

(四)高地氣候區（圖4-10、圖4-11）

分布	分布在高山或高原地區。
特徵	氣溫、植物帶隨高度呈垂直分布，如南美洲的安地斯山。

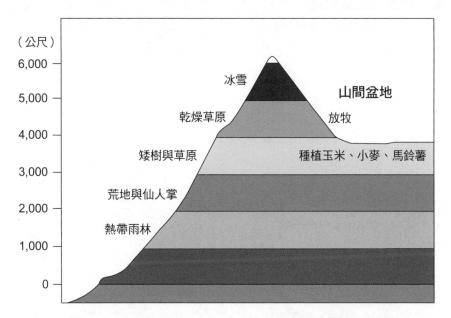

圖 4-10　熱帶高山（安地斯山脈）植被垂直變化示意圖

資料來源：整理修改自台北市立大理高中楊明山老師地理課程教學網站。

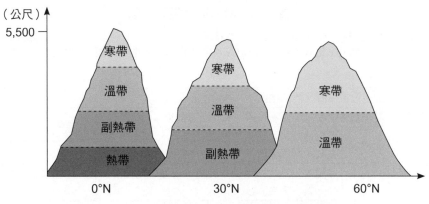

圖 4-11　不同緯度之氣溫垂直變化示意圖

資料來源：整理修改自台北市立大理高中楊明山老師地理課程教學網站。

(五)全球環境變遷

1. 全球暖化：20 世紀地球平均溫度已上升 0.6 度。

2. 聖嬰現象（EL NINO）及反聖嬰現象（LA NINA）：聖嬰現象係指太平洋中東部（秘魯、厄瓜多、智利……）海水溫度變暖所造成的氣候異常現象；反聖嬰現象則是太平洋中東部海水異常變冷的情況。一般反聖嬰現象會隨著聖嬰現象而來，出現聖嬰現象的第二年，都會出現反聖嬰現象，有時反聖嬰現象會持續兩、三年。發生聖嬰或反聖嬰現象時，都會對海洋生態和漁民生計方面造成不良影響。

(六)與全球暖化相關的重要國際公約與會議

1. 蒙特婁公約：要求簽約國控制氟氯碳化物的排放量。

2. 京都議定書：規定世界主要工業國降低二氧化碳排放量，以減緩溫室效應。

3. 聯合國氣候變遷會議（COP）：第十五屆會議 2009 年於哥本哈根召開，因京都議定書廢除與否而陷入僵局；2010（第十六屆）年於墨西哥召開；2011（第十七屆）年於南非召開；2012（第十八屆）年於南韓召開。

肆、全球人口

一、全球人口成長情形

全球總人口數正在快速增加中，但在不同的地區，增加的情形不一樣，分述如下：

1. 人口快速成長地區：目前世界人口成長率較高的國家，多集中在東亞、東南亞、南亞、西亞、非洲及中、南美洲。成長最快的國

家，有大量的孩童，較常面臨糧食、飲水和住宅短缺的問題，更為棘手的是教育和醫療問題。

2. 人口增加緩和地區：歐洲、北美洲和日本等地區人口增加較緩和，甚至出現負成長。這些地區面臨人口逐漸老化以及未來工作人力短缺的問題。

二、世界人口三大密集區

1. 亞洲東半部：包括中國東部、朝鮮半島、日本、東南亞和南亞，是世界最大的人口密集區。

2. 歐洲：從英國南部，向東經法國北部，荷、比、盧，到德、波北部，是世界第二大的人口密集區。

3. 北美洲：美國東北部和加拿大東南部，是世界第三大的人口密集區。

三、全球人口移動

近代的人口移動（圖 4-12），主要有以下五種情形：

1. 歐洲向美洲移民：大航海時代以後，歐洲一些國家開始向美洲移民，從西元 1815 至 1915 年間，歐洲約有 4,000 萬人移向美洲。

2. 歐洲向大洋州移民：18 世紀後期，歐洲大量人口移居澳、紐地區，其中大多是英國人。目前每年由歐洲移入的人口仍有 10 餘萬人。

3. 非洲向美洲移民：從 16 世紀到 19 世紀末，由非洲被迫遷移至美洲的奴隸，約有 1,000 多萬到 2,000 萬人，屬強迫移民。他們是開發北美洲南部和中、南美洲的主要勞動力。

4. 亞洲向外移民：19 世紀後半時期，中國東南部和印度大規模向外移民。

5. 現代經濟發展遲緩國家向經濟發達國家移民：經濟發達國家，人

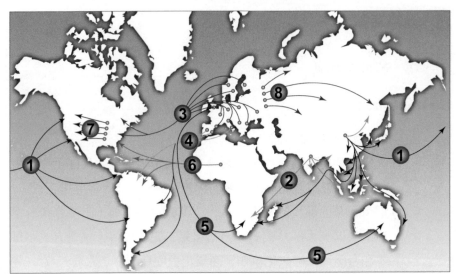

- ① — 中國移民
- ② — 印度移民
- ③ — 歐人移民北美
- ④ — 南歐移民中、南美洲
- ⑤ — 英人移民非洲和紐、澳
- ⑥ — 黑奴運至美洲
- ⑦ — 北美人民西移
- ⑧ — 俄人東移

圖 4-12　世界人口移動路線（15 至 19 世紀）

資料來源：整理自台北市立大理高中楊明山老師地理課程教學網站，http://www.
tlsh.tp.edu.tw/~t127/yang5/world01.htm；黃建中繪製，揚智文化提供。

口成長較小，有勞動力的需求；經濟貧窮國家，人口成長快速，
就業機會不足，人口過剩，於是形成外籍勞工，短期移民到富裕
國家工作。

四、人口問題

1. 人口數量過多：聯合國估計 2050 年的世界人口會達到 90 億，將
 面臨前所未見的人口壓力。

2. 生活資源分配不均：當人口增加的速度超過資源增加的速度，便
 會產生許多社會經濟及環境資源利用等相關問題。世界各地生活
 資源分配十分不均勻，如北美洲和歐洲有許多人罹患肥胖症，非
 洲地區卻有許多兒童營養不良。

伍、產業活動

一、第一級產業活動

(一)農業活動

1. 主要作物：以小麥、稻米、玉米最重要。
 (1) 小麥：栽培面積最大，主要分布於溫帶。加拿大南部至美國中部是全球最重要的小麥生產地帶。
 (2) 稻米：是亞洲人的主食，有「亞洲穀倉」之稱，主要分布於季風氣候區。大部分稻農以自給自足為主，採傳統經營方式，日本和台灣均採機械化耕作，商業化程度高。
 (3) 玉米：產量高，居糧食作物之首，主要產於亞洲、北美洲和歐洲夏季高溫多雨地區。
2. 經濟作物：以棉花和熱帶栽培業（**圖4-13**）為主。
 (1) 棉花：分布於氣候乾燥但有水灌溉之處，以亞洲、北美洲產量最多。
 (2) 熱帶栽培業：以企業化方式，大規模栽培甘蔗、咖啡、可可、橡膠等作物，主要分布於熱帶的東南亞、西非和中、南美洲地區。產品多在產地初級加工後，輸出國外。

(二)林業活動

世界的森林主要集中於北半球（**圖4-14**）。亞洲、歐洲和北美洲北部有針葉林分布；闊葉林分布於亞洲、非洲和中南美洲的熱帶地區。美國、加拿大、俄羅斯、印度、印尼和巴西等，是世界上木材產量最大，林業發達的國家。

(三)漁業活動

世界漁業因漁撈技術進步而快速發展。中國、日本、俄羅斯、丹

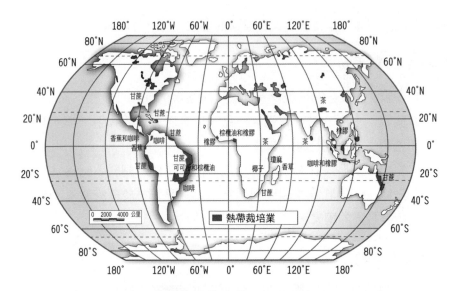

圖 4-13　世界熱帶栽培業及其作物分布圖（1988 年）

資料來源：整理自台北市立大理高中楊明山老師地理課程教學網站，http://www.
tlsh.tp.edu.tw/~t127/yang5/world01.htm；黃建中繪製，揚智文化提供。

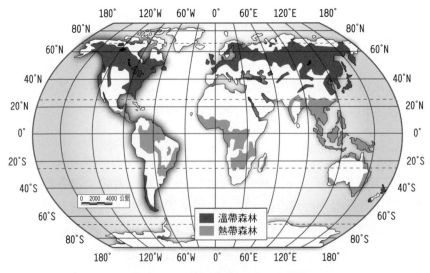

圖 4-14　世界森林主要分布圖

資料來源：整理自台北市立大理高中楊明山老師地理課程教學網站，http://www.
tlsh.tp.edu.tw/~t127/yang5/world01.htm；黃建中繪製，揚智文化提供。

麥、美國、秘魯等是世界上漁業發達的國家。

(四)畜牧業活動

1. 遊牧：主要分布於乾燥氣候區，採逐水草而居的方式。
2. 放牧：主要分布於乾燥氣候區，採定居方式放牧牛、羊，再將生產的牛肉和羊毛運銷市場。
3. 酪農業：農民在有限的土地上種植牧草作為飼料，飼養家畜，以生產牛、羊乳或相關乳製品為主，主要分布於經濟發達、都市化程度較高的國家。

(五)礦業活動

受礦物儲存分布影響。煤、鐵、石油等礦務最重要。中國和美國煤產量大，中國、巴西、澳洲的鐵礦產量大；世界三分之二以上的石油儲存於西亞各國，是目前最重要的能源。

二、第二級產業活動

世界的工業區以歐洲、北美洲、獨立國家國協和東亞（日本）規模最大。二次大戰後，因生產技術進步、交通便利和電腦的發展，使原料、勞力等工業區位因素的重要性日減。近年來，知識產業發展，高科技產業成為主流，如美國加州的矽谷、台灣的新竹科學園區等。

三、第三級產業活動

通常工業越發達，第三級產業發展越是快速。美國、加拿大、大部分歐洲國家及日本、台灣等國，第三級產業活動發達。國際貿易越大，表示世界交通運輸的需求量越大，隨著交通運輸的革新，區域整合亦越快速。因此、世界任何一個地區的經濟問題，都將影響整個世界。

陸、自然資源

一、土地資源

　　隨著人口總數增加，平均每人耕地面積急速減少。亞洲和非洲平均每人耕地面積特別小，在人口成長的壓力下，土地過度開發，導致森林破壞和土地沙漠化。北美洲等地區，雖然平均每人耕地面積較大，但為了增加作物的產量，大量使用化學肥料，導致土壤退化。

二、水資源

　　就全球而言，從北非向東經西亞、中亞到中國北部和蒙古，是水資源最缺乏地區；中南美洲和非洲的赤道附近，水資源最豐沛。隨著工業化與都市化發展，世界淡水用量大增，許多地區缺水問題越來越嚴重。

三、森林資源

　　溫帶森林占森林總面積 48％，西伯利亞、北歐和北美是針葉林主要分布區。

　　熱帶森林占森林總面積 52％，東南亞、南美和中非是熱帶雨林主要分布區。

四、漁業資源

　　由於環境污染和破壞，加上過度捕撈，海洋漁業資源日漸枯竭。目前透過國際公約限制，保育海洋資源。

五、礦產資源

　　以煤、鐵、石油等礦物最重要。以目前的開採和消耗速度預估，煤礦將在一百二十五年後耗竭，鐵礦將在兩百一十年後耗竭，石油將在四十三年後耗竭。

柒、環境問題

一、水污染

　　世界各大洲的河川或湖泊均遭受不同程度的污染，尤以歐洲、北美洲和亞洲的問題更為嚴重。海洋也受到污染，尤其是形勢封閉的黑海、地中海、波羅的海、波斯灣、渤海灣等處，造成海洋生態的破壞。

二、空氣污染

　　由於工業化的快速發展，過程中產生二氧化碳、氟、硫等廢氣，造成全球增溫、紫外線過量和酸雨等問題。

三、全球暖化

(一)溫室效應

　　人類開始大量使用石化燃料後，二氧化碳和其他有害氣體的排放量大增，加上森林大量砍伐，植物的光合作用減弱，空氣中二氧化碳含量增加，使得二氧化碳濃度提高。而空氣中的二氧化碳、水氣等氣體會吸收地表輻射的熱量，於是導致地表氣溫增高，稱為「溫室效應」。溫室效應所帶來的影響如下：

1. 地球增溫後，暴雨機會增加，水患更易發生。
2. 地球增溫，造成南北極冰河融化，導致海平面上升；而海平面的上升，會造成沿海低地被淹沒、海岸後退的現象。
3. 全球暖化將導致傳染疾病的病媒繁殖力增強，傳染性疾病更容易擴散。

(二)都市熱島效應

1. 現象：都市中心在一定時間內，氣溫較郊區為高，使市中心形成

一座被冷涼郊區包圍的溫暖孤島。

2. 成因：地面鋪設柏油、建築物密集以及大量的汽機車排放廢氣。

3. 例子：冬季巴黎市中心溫度較郊區高，距離市中心越遠，溫度越低。

 第三節　亞洲地理概述

壹、東北亞

一、日本（首都：東京；第一大港：橫濱）

1. 宗教：神道教，日本佛教。

2. 原住民：北海道愛奴（努）人。

3. 位置：位於環太平洋地震帶上，太平洋板塊和歐亞板塊交界處，多火山地震。最高峰為富士山（Fujiyama），高 3,776 公尺，為一休眠火山。火山作用後所形成的溫泉景觀，是日本重要的旅遊資源之一，「泡湯」也是日本人普遍的生活習慣。

4. 領土：自北至南為北海道、本州、四國、九州。

5. 地形：島窄山高，河川少航運之利，但富含水利。

6. 人口：80% 的人口集中在本州島南部的沿海平原，如近畿、濃尾、關東三大平原；古代的農業區及目前主要的工業區與都市亦多分布於此。

7. 酪農業：北海道夏季月均溫在 16°C 的舒適溫度，成為酪農業發展的有利條件之一。以生產鮮乳的酪農業朝企業化發展，為雪印、森永、明治三大企業控制。

8. 氣溫：南北氣溫差異明顯，日本著名的賞櫻及賞楓季呈現南北向規律的變化。

9. 萬國博覽會：五年一次的萬國博覽會，2005 年在日本愛知縣熱鬧
登場。這次的展覽會如同一個科技大觀，除了透過科技將機器與
人類的生活充分連結，更讓地球村的距離越來越短。

10. 重要城市：大阪的關西機場是在瀨戶內海濱填海造陸興建而成；
京都的金閣寺被列為世界文化遺產，是足利義滿將軍於 1397 年
修建完成；日本三大名園：後樂園（岡山縣）、偕樂園（茨城
縣）、兼六園（石川縣）。

二、韓國（首都：首爾；第一大港：釜山；北韓首都：平壤）

1. 宗教：基督教、佛教。

2. 位置：東亞陸橋（中國與日本之間）。

3. 地形：東臨日本海，海崖陡立平直，地勢東北高西南低，因此境
內河川多流入黃海。

4. 氣候：溫帶季風氣候。

5. 文字：起源為訓民正音（1446 年李氏朝鮮第四代國王世宗大王發
表），又稱為諺文、韓古爾；韓國歷史上首次統一朝鮮半島的是
新羅。

6. 分界線：1950 年北韓南侵，爆發韓戰，1953 年韓戰結束後，南、
北韓仍以 38°N 線劃為停戰線，一分為二。位於北緯 38° 線上的板
門店是南北韓停火談判地點。

7. 作物：人參為主要經濟作物。

8. 2005 年亞太經合會（APEC）在釜山舉行。

貳、東南亞

1. 東南亞可分為中南半島（Indo-China Peninsula）與南洋群島
（Southern Island）兩大部分。「東南亞」是二次大戰後才具有明
確範圍的一個區域名詞，西方人早期以「東印度」稱之。中國近

代以來均稱此區為南洋。

2. 中南半島包括越南、寮國、柬埔寨、緬甸及泰國。

3. 除越南之外，中南半島各國所使用的文字，多是以古印度梵文為基礎發展而來；地名、神祇名稱、曆法及數字，也多源自梵文。

4. 16 世紀初期西方殖民帝國開始進入中南半島，1886 年緬甸成了英國屬地；1885 年法國侵占越南，其後吞併寮國、柬埔寨。唯一只有暹羅（泰國）從未淪為西方殖民地的國家。

5. 東南亞二元性的農業——傳統稻作及熱帶栽培業。

6. 熱帶栽培業作物以橡膠最為重要。

7. 湄公河（Mekong River）流經緬、泰、寮、柬、越之後，再注入南海。

8. 中南半島五大河川：

河流名稱	發源地	上游河川	下游沖積平原	注入海域
紅河	中國	元江	紅河三角洲	南海
湄公河	中國	瀾滄江	湄公河三角洲	南海
昭披耶（湄南河）	泰國北部	瀾滄江	湄南河三角洲	暹邏灣
薩爾溫江	中國	怒江	薩爾溫江三角洲	安達曼海
伊洛瓦底江	中國	恩梅開江邁力開江	伊洛瓦底江三角洲	安達曼海

9. 南洋群島是世界最大的島群，受新褶曲造山運動影響，形成高聳的弧狀山脈，多火山地震，河川短小流急，地形破碎崎嶇。

10. 16 世紀開始西方海上強權的殖民勢力進入南洋群島，最初有葡萄牙，繼之有西班牙、荷蘭、英國和美國。

 (1) 菲律賓的殖民國：西班牙、美國。

 (2) 馬來西亞、新加坡、汶萊的殖民國：英國。

 (3) 印尼的殖民國：荷蘭。

 (4) 東帝汶的殖民國：葡萄牙。

11. 17 世紀時，南洋群島先後淪為歐西各國的殖民地，改變了農業景

觀。殖民者僱用華僑等外僑工人從事開發，使本區成為世界熱帶經濟作物及工業原料的重要供應地，尤其以熱帶栽培業最具代表性。

12. 華人移入東南亞以閩、粵兩地最多，經濟實力的日益累積逐漸掌握當地經濟命脈，發展出以華人為主體族群的市鎮，如新加坡、檳城。

13. 印度教盛行於 9 至 13 世紀的吳哥王朝，吳哥窟的石構建築和石刻浮雕，顯現印度文化的影響。

14. 印尼爪哇中部佛教聖地的婆羅浮圖建築可追溯至 8 世紀後期。

15. 峇里島仍保留了印度教色彩顯著的文化。

16. 南洋群島位於太平洋和印度洋的交會處，13 世紀阿拉伯商人帶來伊斯蘭教信仰，以麻六甲為中心逐漸傳播至馬來半島、印尼及菲律賓南部各島嶼的沿海地區。

17. 菲律賓是亞洲唯一的天主教國家。

18. 西方殖民的衝擊被迫改變或放棄傳統文化，越南成為天主教徒僅次於菲律賓的國家。

19. 從印度向北繞行中國，經朝鮮半島至日本的「大乘佛教」；向南流傳至緬甸、泰國等東南亞各國的「小乘佛教」。

20. 緬甸有「萬塔之國」別稱。

21. 部分地區採行原始的遊耕農業，產量低，卻能維持生態平衡。

一、新加坡

1. 地處太平洋和印度洋海運要衝，是世界貿易路線的十字路口，其中最具代表性的為新加坡。

2. 新加坡古稱獅城，華僑舊稱星洲，位於馬來半島南端的小島上，地扼麻六甲海峽咽喉，和馬來半島有橋樑、鐵路相通。新加坡有「東方直布羅陀」之稱，是本區最早完成且最成功的工業化國家，現為東南亞最大的貿易中心。

二、泰國

1. 號稱「佛國」，人民 95% 以上是佛教徒，憲法中明訂佛教為其國教。

2. 泰國是世界主要稻米生產國和輸出國之一，被譽為「東南亞米倉」。

3. 4 月 13 日為泰曆新年，群眾相互潑水祝賀，表示酷熱的氣候即將過去，此為泰國民俗潑水節由來。

4. 稻米、橡膠、柚木和錫是泰國傳統四大物產。

5. 著名的湄南河橫穿過泰國首都曼谷市，為重要水上交通，也成為曼谷的重要樞紐。水上集市、運河岸邊併排的水上人家、滿載著蔬菜的大小船隻，讓曼谷贏得了「東方威尼斯」的封號。

三、印尼

1. 世界上面積最大的群島國家，素稱「千島之國」，主要有蘇門答臘、爪哇、加里曼丹、蘇拉威西四大島。

2. 爪哇島人口最密。

3. 目前是世界最大的伊斯蘭教國家。

參、南亞

1. 有亞洲的「次大陸」之稱，季風影響當地居民生活最重要。

2. 印度半島原本與非洲和南極洲連在一起，古陸分離向北漂流，由北而南形成北部的喜馬拉雅山區（新褶曲）、中部的印度大平原（海溝沖積平原）、南部的德干高原（古陸塊）。

3. 印度大平原東半部的恆河流域是印度文化的搖籃，開發歷史甚早；西半部是西南季風路徑末端，氣候十分乾燥少雨，名為塔爾沙漠。

4. 恆河流域水源豐富,是灌溉印度最主要的稻米產區。印度人深信恆河水具有滌淨靈魂的作用,視之為「聖河」。

5. 6 月至 10 月為雨季——盛行西南季風,由印度洋帶來大量水氣,在迎風坡即沛然降雨,氣候溼熱,但常常釀成洪患,孟加拉是年平均降雨量最多的國家。印度阿薩密省的乞拉朋吉因高山攔截西南季風充沛的水氣,年雨量高達 12,000 公釐,為世界最多的年雨量紀錄。11 月至次年 2 月為涼季,是一年中氣候最佳的季節。3 月至 5 月為熱季,是季風風向的轉換期。

6. 泰姬瑪哈陵(Taj Mahal)位於阿格拉,列為世界七大奇景,是蒙兀兒帝國第五世皇帝沙賈汗,為其愛妃——塔芝瑪哈所建之陵墓。

7. 印度、巴基斯坦交界處的旁遮普,位於印度河平原中心,梵語中的旁遮普意即「五河之地」,毛紡織業主要在旁遮普省。

8. 加爾各答位於恆河平原東部的出入港,現為印度第二大港口;也是黃麻工業中心。

9. 德干高原東北部多古陸塊露頭,蘊藏礦產,哲雪鋪是印度的鋼鐵工業中心。

10. 高原西北部有肥沃黑棉土,加以氣候乾燥,適合棉花生長,孟買是印度的棉紡織與最大的棉花市場,同時也是印度最大海港,有「印度的西大門」之稱。

11. 喜馬拉雅山山地東段雨量豐富,為阿薩姆的茶葉生產提供絕佳條件,該地成為著名紅茶產地。

12. 眾多宗教的發源地,有印度教、佛教、耆那教和錫克教。在印度有超過 80% 的人口信奉印度教;錫克教原為印度教的一支,教徒多分布於旁遮普一帶。

13. 印度教的「輪迴轉世」是其教義最主要的精神所在,為種姓制度提供合理化的解釋,將人分成四種階級。

肆、西亞

1. 瀕臨一河、三洲、四峽、五海：

 (1) 一河：蘇伊士運河。

 (2) 三洲：歐、亞、非。

 (3) 四峽：博斯普魯斯、達達尼爾、荷莫茲海峽、曼達布海峽。

 (4) 五海：為裏海、黑海、地中海、紅海、阿拉伯海之間的橋樑，大部分為沙漠與高原。

2. 肥沃月彎：由地中海東岸，經幼發拉底河、底格里斯河兩河流域，至波斯灣頭。為西亞古巴比倫文明誕生地。

3. 唯一內陸國家：阿富汗。

4. 世界最大半島是阿拉伯半島。

5. 美索不達米亞平原是由底格里斯河及幼發拉底河沖積而成。

6. 椰棗是居民主食，當地人稱為「阿拉伯的母親」。

7. 西亞是猶太教、基督教和伊斯蘭教三教的發源地。

8. 麥加在沙烏地阿拉伯是先知穆罕默德的出生地，沙王利用石油帶來的財富為前來的朝聖者提供食宿；穆斯林一生中至少到此朝覲一次。

9. 麥地那是穆罕默德墳墓的所在地，是穆斯林的第二聖地。

10. 全世界 63% 以上的已知石油儲量位於波斯灣地區。石油的發現為本區帶來了巨大的財富。

11. 耶路撒冷為三教聖地，其原意為和平之城。耶穌曾在此布道、祈禱、殉難、復活、升天，是基督教聖城；所羅門時代建造的聖殿西牆，即哭牆，是猶太人聖地；穆罕默德在此升天，亦是穆斯林朝聖地方。

12. 以色列的集體農場（Kibbutz）成為獨有的社會模式，農場內所有財產都歸公有。

第四節　歐洲地理概述

壹、西歐

1. 歐洲的語言分屬日耳曼語系、拉丁語系及斯拉夫語系三大類，目前使用最多的英語、德語、法語中，英、德語均屬日耳曼語系，而法語則屬拉丁語系，東歐國家均屬斯拉夫語系。

2. 西歐的宗教信仰較為多樣化，除英、德、瑞士各約有 40% 的居民信奉基督教外，其餘各國均有相當高比例的人口信奉天主教。

3. 基督教的三大派別：

名稱	信仰區	語系
羅馬公教又稱天主教	義、西、葡、愛、法、德國南部、奧、波	拉丁語系
新教通稱基督教	北歐、英、荷、德	日耳曼語系
東正教	東歐（波蘭除外）	斯拉夫語系

4. 西歐各國採取的政治體制不同，英、荷、比、盧、列支敦斯登、西班牙、挪威、瑞典、丹麥、摩納哥採君主立憲，德、瑞兩國採聯邦共和制，而法、奧、愛爾蘭則採共和制。

5. 歐洲的小國家：

 (1) 安道爾：介於法國與西班牙之間。

 (2) 梵諦岡：在義大利羅馬城內。

 (3) 列支敦斯登：介於瑞士與奧地利之間。

 (4) 馬爾他：地中海中部之島國。

 (5) 聖馬利諾：義大利境內東部。

 (6) 摩納哥：法國東南濱地中海。

 (7) 盧森堡大公國：東鄰德國，南毗法國，西部和北部與比利時接壤。

6. 阿爾卑斯山脈是歐洲最重要的地理分界線，冰蝕地形發達，寬廣的 U 型谷為南北歐間天然交通孔道。

7. 萊茵河（Rein）：潔淨、清澈之意。發源於瑞士阿爾卑斯山、列支敦斯登、奧地利、法國、德國、荷蘭。

8. 多瑙河（River Danube）是流經最多國家的河流；歐洲第二長河；名曲「藍色多瑙河」；源頭：發源於德國；出海口：羅馬尼亞的蘇利納（Sulina）附近注入黑海（Black Sea）。流經下列首都：奧地利（維也納）、斯洛伐克（布拉提斯拉瓦）、匈牙利（布達佩斯）、塞爾維亞（貝爾格勒）。

一、德國

1. 境內同時有萊茵河和多瑙河流經的國家就是德國。

2. 河流皆發源於南部高原，有多瑙河（注入黑海）、奧得河（注入波羅的海）、萊因河（注入北海，世界航利最大的河川）、埃母河（注入北海）、威悉河（Weser River，注入北海）、易北河（Elbe River，注入北海）。各河之間皆有運河串聯，形成完善的格子狀水運網。今日將德國各區聯繫起來的，就是此極有效率的運輸網，也促成了德國內部的統一性。

3. 柏林——首都，全國政經及交通中心，有陸、空運通往世界各地，工業、化學、文化方面居領導地位。漢堡——第二大城，最大海港。法蘭克福——德貿易及金融中心，國際航空的交通樞紐。慕尼黑——汽車、電子、釀酒、觀光業著名，是以藝術及啤酒聞名的都市。

二、法國

1. 巴黎位於巴黎盆地中央，橫跨塞納河兩岸。

2. 能源不足為法國工業發展的最大限制，因此近數十年來，積極研發高科技工業，如電信、水電、核電、運輸，例如世界最快的火

車之一 TGV（法國的高鐵，時速 270 公里，現可通行到英國），
1981 年通車至今，仍是世界最進步的鐵路系統之一。

三、英國

英國是最早建鐵路的國家（1825 年），環狀且有支線相通。倫敦的
地下鐵是世界最早、路線最廣的都市捷運系統。倫敦為英國首都（面積超
過 1,580 平方公里），人口約 700 多萬，加上周圍的衛星都市，人口在千
萬以上。倫敦是世界的金融、貿易中心，華人都聚集在華埠區。蘇格蘭的
愛丁堡，每年的國際藝術節均吸引了大量的觀光客。

四、西班牙

1. 西班牙為歐洲航海、殖民的先驅，西元 1400 年代，西班牙已經成
 為世界主要的海權國家。當時航海家對於東方世界有著強烈的好
 奇心，他們或為獲取財富，或基於軍事遠征、傳教活動及殖民擴
 張等因素，乃有向海外探險的計畫，並因此促成地理大發現，將
 人類帶入海權時代。
2. 汽車為西班牙第一大出口品（21.6%，1997）。工業主要集中於以
 巴塞隆納為中心的東北部工業區。

貳、南歐

1. 南歐地區三大半島：伊比利半島、義大利半島、巴爾幹半島（希
 臘半島）。
2. 板塊擠壓形成一系列的新褶曲山脈，例如阿爾卑斯山、庇里牛斯
 山。
3. 義大利半島北倚高大的阿爾卑斯山脈，山南諸水匯流而成波河，
 波河平原是半島上最大的平原。亞平寧山脈自西北向東南斜貫半
 島，構成半島的脊樑，屬多懸崖峭壁的斷層式海岸。

4. 希臘半島以班都斯山脈為其骨幹，有多岬角、灣澳、島嶼的谷灣式海岸，如愛琴海岸。

5. 地中海在拉丁文中是「陸地中央」之意，因半島或島嶼分隔有許多附屬海，例如義大利半島東側的亞得里亞海、希臘半島的愛琴海。

6. 本區呈現冬季溫溼、夏季乾熱的地中海型氣候特徵。

7. 眾神的故鄉：希臘。希臘文化黃金時代（西元前 5 世紀）的雅典城邦，是西方民主思潮的誕生地。雅典的衛城是希臘人的精神象徵，其中最偉大的建築物是巴特農神廟。

8. 16 世紀新航路的發現，削弱義大利交通上的重要性，從此陷入長期的經濟困境。貧困使人口大量外移，19 世紀以來，移至他國的人口超過 2,700 萬人，是世界移民史中人口移出最多的國家。

9. 義大利工業產品以設計感及別出心裁的創意馳名於世，如汽車極品——法拉利跑車。佛羅倫斯擁有文藝復興時期大量的藝術遺產，威尼斯以浪漫水都聞名，羅馬被稱為永恆之城。

10. 2006 年冬季奧運於義大利的杜林舉行。

參、北歐

1. 北歐語中的「斯堪地那維亞」意為黑暗多霧的島，即指出北歐各國氣候冷溼和冬季嚴寒、黑夜漫長是其特色。

2. 享有世界極高榮譽的諾貝爾獎，自 1901 年開始頒發，設有物理、化學、生物或醫學、文學、和平等五個獎項，前四項均在瑞典首都斯德哥爾摩音樂廳頒發，唯有和平獎在挪威奧斯陸市政廳頒發。

3. 9 世紀時，住在挪威、瑞典、丹麥地區的諾曼人，利用農閒出海奪取財寶與奴隸，這些人後來被稱為維京人。

4. 平原上多冰磧湖，芬蘭有萬國博覽會酪農業「千湖國」之稱。

5. 冰島位居高緯，水氣充沛，冰雪豐富，冰河地形發達，因此火山

與冰河地形在島上並存,蔚為奇觀。

6. 挪威西岸特別發達,被譽為峽灣之國。峽灣:冰河深刻山地成深狹的河谷,冰河消融,海水沿谷進入而成峽灣。

7. 歐洲最北地區在挪威北端的北角(North Cape)。

8. 芬蘭:世界重要行動電話機 NOKIA 生產國。

9. 瑞典是北歐面積最大、人口最多的國家。

10. 丹麥:北歐的十字路口,位於北海、波羅的海之間,北歐人口密度最高的國家。

11. 哥本哈根:安徒生童話美人魚(The Little Mermaid)雕像。

12. 格陵蘭島:丹麥領土,離加拿大最近。

 第五節　非洲地理概述

1. 炎熱、乾燥、降水分布不均,是非洲氣候的特色。

2. 非洲昔日被歐人稱為「黑暗大陸」。

3. 北部非洲泛指撒哈拉沙漠南緣以北的非洲。

4. 撒哈拉沙漠以南:「黑色非洲」。

5. 17 世紀中葉,荷蘭人首先在好望角附近建立殖民勢力範圍,至二次大戰前非洲只有 4 個獨立國家(埃及、南非、賴比瑞亞、衣索匹亞)。

6. 二次大戰結束後,非洲國家紛紛獨立,被稱為「非洲年」的 1960 年,就有 17 個國家獨立。

7. 北非有古埃及文明的發祥地,與歐洲以直布羅陀海峽相隔,且由於海陸位置適中,自古便與南歐、西亞等地區互動密切;再歷經中世紀以來伊斯蘭文化的洗禮,加上近代歐洲列強殖民侵略與科技文化衝擊等,使得本區呈現多元文化景觀。

8. 北非的突尼西亞、阿爾及利亞和摩洛哥被稱為「馬格里布國家」（Maghreb Countries），意即西方之國；阿拉伯人稱本區為「西方之島」（Gezirael Maghreb）。

9. 非洲三大產油國：阿爾及利亞、利比亞、奈及利亞。

10. 沙漠的綠洲農業，有一種精緻而古老的取水方式，引遠處山麓沖積扇豐富的地下水，利用天然斜坡，引水進入不透水岩層，在此岩層內掘一暗渠，以減少蒸發，然後導至目的地使用。此種灌溉方式在撒哈拉稱之為「活加拉」。

一、埃及

1. 四大文明古國之一，7 世紀，阿拉伯人入侵，阿拉伯文化成為主流，直到拿破崙（1798-1801）遠征埃及，才逐漸揭開古埃及文明面紗。

2. 蘇伊士運河於 1869 年完工，連接印度洋與地中海。

3. 尼羅河是埃及文化的臍帶，也是世界最長的河川（6,670 公里）。每年雨季在 7 至 10 月，9 月為洪水高峰期，暴雨使河水溢出，造成兩岸氾濫，但每當洪水退去後，亦會留下一層沖積物，堆積在氾濫平原上，沖積物使肥沃土壤有利耕作，因此定期氾濫被稱為「尼羅河的恩寵」。

4. 尼羅河河谷及其三角洲區是撒哈拉沙漠的最大綠洲，也是非洲最大的灌溉農業區。

5. 開羅是埃及的首都，也是非洲第一大城，居尼羅河三角洲的頂點。

6. 開羅的近郊基札（Giza）的金字塔和人面獅身像，是世界七大奇景及世界觀光的焦點。

7. 古王國時期，王權相當強盛，國王地位崇高，獨攬政權，人民尊稱他為「法老」（法老原意是大廈的意思，這與我國古代稱皇帝為陛下，其用意有相似之處）。

8. 亞歷山卓是亞歷山大大帝所興建的城市之一,也是托勒密王朝埃及豔后統治埃及當時的首都。

9. 亞斯文水壩將尼羅河阻隔成一個長達 800 公里的水庫,以埃及前任總統之名為名,稱作納瑟湖,是埃及政府和蘇俄合作興建,於西元 1960 年開工,1972 年完成。

二、西非

1. 尼日河下游的三角洲是非洲最大的沖積平原,源自於幾內亞,在奈及利亞出海。

2. 剛果河:流域面積和流量居世界第二。

3. 可可是世界最主要的生產區。

4. 賴比瑞亞一切美國化;象牙海岸是法屬殖民地;迦納是英國殖民地。

5. 奈及利亞是非洲最大的產油國。

6. 剛果礦產集中在南部的薩巴省,銅礦最早產區在羅彭巴希(Lubumbashi),目前以科威吉(Kolwezi)為最大產地。

三、東非

1. 主要地形為高原,其中北部的衣索匹亞高原有「非洲屋脊」之稱,藍尼羅河(尼羅河上源)發源於此。

2. 高原上第三紀發生大規模地層斷裂現象,形成東非大地塹,斷層作用後的火山活動,形成地塹帶兩側許多著名的錐狀火山或熔岩高原,如吉力馬札羅火山,是非洲第一高峰,有 5,895 公尺。

3. 肯亞為非洲野生動物年度大遷徙的源頭之一:馬塞馬拉動物保護區(Maasai Mara)。

4. 衣索匹亞咖啡原產於該國,主要產地在高原西南部的卡法省(Kafa),咖啡一詞即源於此。1970 年代因為乾旱、饑荒,1974 年因為政變,陷入內戰,宛如人間煉獄。

5. 衣索匹亞東北角的阿法爾低地（Afar）挖掘出距今三百五十萬年前的露西化石，被考古學者認為是人類最早的祖先。

四、南非

1. 形成辛巴威（Zimbabwe）與尚比亞（Zambia）天然國界的尚比西河（Zambezi），在非洲南部斷層處造就了巨大瀑布：維多利亞瀑布（Victoria Falls），它與美加交界的尼加拉瓜瀑布、巴西與阿根廷間的伊瓜蘇瀑布名列世界三大瀑布，更以瞬間落水量名列世界第一。

2. 南非是全洲經濟最發達的地區，高原為結晶岩古陸塊，鑽石與黃金將南非的經濟帶離經濟落後之林，轉變成非洲主要工業國。

3. 1980 年代初期，黑人的抗爭與政府的反壓制循環不已，南非遭到空前的國內政治危機，加以國際社會對南非政府施壓及經濟制裁，促使南非政府於 1984 至 1986 年逐漸廢止許多種族隔離法案；1994 年曼德拉當選首任黑人總統，南非政局步入另一個新階段。

4. 克魯格斯多國家公園（Krugersdorp National Park）是南非最大的野生動物保護區。

 第六節　美洲地理概述

壹、位置與地形

一、位置

1. 美洲：東臨大西洋，西瀕太平洋，分為北美洲及中南美洲。
2. 北美洲：南臨墨西哥灣，北至北極海，包含美國及加拿大兩國。

二、地形

地形分區	地形特色
西部高山區	1. 以洛磯山脈為主體，山間多高原和盆地，為地勢高峻的新褶曲山地。 2. 屬於環太平洋火山地震帶的一部分，多火山與地震。
中部平原區	北起哈得遜灣，南至墨西哥灣，地形平坦，稱為北美大平原。
東部低山區	1. 南：為阿帕拉契山脈，久經侵蝕，山勢不高。 2. 北：為拉布拉多高原，曾受冰河侵蝕，多冰河地形。

貳、氣候與水文

一、氣候

(一)多樣化的氣候

　　北美洲氣候受緯度、地形、洋流及氣團的影響，呈現多樣化的氣候類型。其中以中緯度地區面積寬廣，多屬溫帶氣候。

(二)氣候類型

氣候類型	分布範圍	氣候特色
寒帶氣候	位於北極圈內的高緯度地區	氣候嚴寒
溫帶大陸性氣候	中部平原	1. 冬季：有來自北方的冷氣團，常於五大湖區造成大風雪。 2. 夏季：有來自墨西哥灣的暖溼氣流，為南部地區帶來降雨。 3. 形成冬冷夏熱的溫帶大陸性氣候。 4. 北美大平原中南部，春、夏季則常有龍捲風帶來災害。
溫帶海洋性氣候	西部沿海北緯40度以北的太平洋沿岸	1. 受盛行的西風及阿拉斯加暖流影響。 2. 形成終年溼潤、冬暖夏涼的溫帶海洋性氣候。
溫帶地中海型氣候	西部沿海北緯40度以南的太平洋沿岸	屬夏乾冬雨的溫帶地中海型氣候。

溫帶沙漠氣候	西南部的內陸地區	因位於盛行西風的背風側，形成溫帶沙漠氣候。
高地氣候	西部高山區	受高度影響，屬於高地氣候。
副熱帶溼潤氣候	東南部	夏季及初秋時，墨西哥灣沿岸地區常受到颶風侵襲，釀成重大災情。

二、水文

1. 冰蝕湖：哈得遜灣一帶曾為冰河中心，冰河地形發達，美、加邊界的五大湖即為冰蝕湖。

2. 密西西比河：位於美國境內，為北美洲最長的河川，流域面積廣大，由北向南流貫北美大平原，在新奧爾良流入墨西哥灣，為早期開發時深入平原區的天然航道。

3. 聖羅倫斯河：位於加拿大境內，向東北注入大西洋，為五大湖區連接大西洋的航道，頗具航運價值。

參、各級產業發展

一、農、牧業

(一)以商業性農業為主

農民選擇適合地形、氣候及市場需求的一、兩種作物，發展為大規模、專業化的大農作帶。

農作帶	分布特色
酪農帶	鄰近主要市場的五大湖區周邊。
玉米帶小麥帶	分布於中部平原區，北部冬季寒冷適宜栽種春麥，中部氣候溫和可種植冬麥。
棉花帶	分布於中部平原區南部，因氣溫較高，夏雨秋乾，適合種植棉花。
畜牧區	分布於洛磯山區，因地形崎嶇，氣候較為乾燥，草原廣大，形成放牧牛、羊的畜牧區。

(二)粗放農業

1. 北美洲農地廣闊，農業人口少，多使用機械耕作，單位面積產量不高，但由於農場面積廣大，故總產量大。

2. 小麥、棉花、玉米、牛肉及溫帶水果不僅供應國內需求，並可大量外銷，使北美洲成為世界農產品主要輸出地之一。

二、工業

美國及加拿大兩國資源豐富，為輕、重工業發達的工業大國。

(一)美國

1. 主要工業帶：東北部大西洋沿岸、五大湖區、阿帕拉契山區，煤、鐵產量豐富，交通便利，人口密集，為美國主要的工業帶；鋼鐵、機械及汽車工業發達。

2. 主要工業中心：紐約、匹茲堡、底特律及芝加哥等。

3. 西岸工業：二次大戰後，美國西岸工業迅速發展，例如：西雅圖有波音飛機製造工業及微軟的軟體產業；舊金山附近的矽谷有電腦資訊產業；洛杉磯好萊塢有電影工業等。

(二)加拿大

1. 主要工業帶：聖羅倫斯河谷地及五大湖沿岸，林、礦資源豐富，水力充足，運輸便利，又鄰近美國的工業區，成為加國主要的工業帶。

2. 主要工業中心：蒙特婁和多倫多等。

(三)北美自由貿易區

1. 目的：北美地區為提升國際市場的競爭力。

2. 合作：美國、加拿大與墨西哥於西元 1992 年簽署「北美自由貿易

協定」，使三國的商品、資本及勞工均可自由流通，成為單一自由貿易區。

肆、族群與文化

一、族群

(一)原住民

以（印地安）人為主，在冰河時期時由亞洲遷移而來。

(二)移民

1.16 世紀起，有來自歐洲的移民進入北美洲：
(1) 英國的移民定居於新英格蘭地區。
(2) 法國的移民主要居住於加拿大的魁北克，以及美國的新奧爾良，形成法語居民區。
(3) 西班牙人主要定居於美國加州和南部各州。
2. 除了歐洲的移民，陸續還有非洲的黑人、亞洲的黃種人移入，使北美洲成為各民族的匯集地。

二、文化

(一)多元文化

美洲擁有來自各國的移民，也帶來各自的文化：

1. 有不同國家特色的建築，如中國城等。
2. 同時也塑造不同的文化氣息，如新英格蘭地區充滿了歐洲氣息。
3. 有些移民聚集的地方，仍通行該族群語言，如加拿大的魁北克為著名的法語區。

(二)族群問題

族群問題已成為美國內政上的一大隱憂：

1. 美國的黑人在南北戰爭後雖獲得解放，但有些白人仍有歧視黑人的現象。
2. 來自拉丁美洲的移民雖居住美國，卻堅持原鄉生活方式，獨立於美式文化之外。

(三)美式文化的傳播

1. 美國利用通訊技術及好萊塢電影媒體，將美式文化擴散全球。
2. 如自由貿易的觀念、連鎖餐飲、美式運動，以及各種流行文化，影響全球文化甚鉅。

伍、北美洲美加介紹

一、美國

1. 中部大平原大陸性氣候：大平原中部春、夏季節氣流升降猛烈，常有龍捲風，本區南部夏季常有颱風侵襲。
2. 尼加拉瀑布（Niagara）列為世界七大奇景，在美加邊境，位在伊利湖與安大略湖間的尼加拉河上，搭乘霧中少女號最可以感受瀑布驚人的氣勢。
3. 胡佛水壩攔截科羅拉多河，於 1935 年羅斯福總統任內完成。
4. 黃石國家公園：西元 1872 年成立世界第一座國家公園；最著名的景觀：老忠實噴泉。
5. 工業分布西部，例如洛杉磯：電影製片。西雅圖：飛機製造。高科技產業，如電腦、生物科技均集中於此，例如舊金山的矽谷。

二、加拿大

1. 一年四季分明,秋天的楓紅是加拿大的重要觀光資源。

2. 法語系占優勢的魁北克省,在文化、社會結構及生活習慣均異於英語系的其他省分。

3. 草原三省(亞伯達、薩克其萬、曼尼托巴)有「加拿大的穀倉和能源庫」之稱。

4. 落磯山脈介於英屬哥倫比亞省(B.C. 省)及亞伯達省間。

5. 東岸的多倫多是第一大城,西恩塔(CN TOWER)目前為世界第一高塔,高 553.3 公尺。

6. 西岸的溫哥華是太平洋岸之門戶,也是全國最大的港口,目前是華人聚居的最大都市。

陸、中美洲介紹

1. 中美洲鄰近熱帶海域,夏秋季節,蒸發旺盛,加上熱帶低壓輻合帶的影響,時有熱帶氣旋形成,當地稱為颶風。

2. 歐洲人殖民時代,由非洲引入大量黑奴充當奴隸,主要分布於西印度群島和巴西等熱帶沿海地區。

3. 巴拿馬運河:西元 1914 年為美國人修建,全長 81.3 公里,1920 年正式通航,連結大西洋與太平洋。

4. 16 世紀西班牙人殖民南美洲以前,美洲原住民印地安人已經在這塊土地上建立了自己的家園達數千年之久,並建立了墨西哥高原的阿茲提克;中美猶加敦半島的馬雅;南美秘魯安地斯山的印加,發展出燦爛的印地安文化。

5. 今日美洲,甚至全世界人類享用的作物,如玉米、馬鈴薯、南瓜、番茄等,均是來自印地安人種植或採集的作物。

6. 在拉丁美洲的邦交國貝里斯、瓜地馬拉、宏都拉斯、薩爾瓦多、

尼加拉瓜、哥斯大黎加、巴拿馬、海地、多明尼加、聖克里斯多福、聖文森及格瑞那丁、巴拉圭等十二國。

柒、南美洲及各國概述

1. 亞馬遜盆地有世界最大的熱帶雨林區。
2. 安地斯山：南美的屋脊，是世界最長的山脈，長達 8,000 公里。
3. 伊瓜蘇大瀑布在巴拉圭、巴西、阿根廷三國國界上，位在 La Plata 河上游的 Parana 河支流，瀑布高 80 公尺，寬 5 公里，規模頗大，與尼加拉、維多利亞瀑布並稱世界三大瀑布。這個瀑布的寬度勝過尼加拉瀑布，是世界最寬的瀑布。

一、智利

國土狹長，由北而南有熱帶沙漠、溫帶地中海型和溫帶海洋性氣候，而西風背風側的巴塔哥尼亞高原則成為溫帶沙漠氣候。

二、巴西

1. 是南美面積最大、人口最多，也是拉丁美洲唯一說葡萄牙語的國家。
2. 里約熱內盧是巴西嘉年華會（亦稱狂歡節）的聖地。

三、阿根廷

1. 是拉丁文「銀」的意思，16 世紀時，西班牙探險家到此希望能找到銀礦，但並未如願。
2. 阿根廷五分之四的農產品均來自彭巴草原區，其開發基礎在於優越的自然環境；就氣候和土壤而言，兩者均利於穀類和牧草生長。
3. 1860 年至 1930 年間，超過 600 萬的歐洲移民定居於彭巴草原區，他們大多來自義大利和西班牙。

4. 農場為今日阿根廷經濟的支柱，19 世紀彭巴草原是牛的故鄉，由高卓（Gaucho）人（阿根廷牛仔）照顧牛群。

 ## 第七節　紐、澳、大洋洲與南北極地理概述

壹、澳洲

一、地形

　　澳洲（首都：坎培拉）位於印度洋和太平洋之間，是世界上最小的陸洲，但也是最大的島嶼。它面積約為 768 萬平方公里，是世界第六大國，有半個歐洲（俄羅斯共和國除外）那麼大。澳洲東部為大分水山脈，中部是高原，西部是平原低地。

二、氣候

　　西部高原和內陸沙漠屬熱帶沙漠氣候，乾旱少雨；北部屬熱帶草原氣候，為全國多雨區，少部分屬亞熱帶；東部新英格蘭山地以南則屬溫帶闊葉林氣候。

三、觀光資源

　　作為第三產業的重要組成部分，旅遊業在澳洲得到長足而迅速的發展。因為有著優美的自然風光和珍稀動植物資源，加之發達的經濟，澳洲成為讓人流連忘返的旅遊聖地。主要旅遊景點有雪梨歌劇院、港口大橋、雪梨塔（南半球第二高建築）、黃金海岸、大堡礁、北艾爾湖、墨爾本藝術館、土著人發祥地卡卡杜國家公園及土著文化區威蘭吉湖區等。

四、對外貿易

澳洲為貿易強國,是世界十大農產品出口國和六大礦產資源出口國之一。小麥出口量高居世界第二位。主要出口商品有煤、黃金、鐵礦石、原油、天然氣、鋁礬土、牛肉、羊毛、小麥、糖、飲料等。主要進口商品有航空器材、藥物、通訊器材、轎車、原油、精煉油和汽車配件等。澳洲的主要貿易對象有日本、美國、紐西蘭、德國、英國、南非、沙烏地阿拉伯、印度、中國、韓國、新加坡、印度尼西亞、巴西等。其中,日本、美國、紐西蘭、中國及新加坡為澳洲最重要的貿易夥伴。

五、農牧業

澳洲的農業較為發達。主要農作物有小麥、大麥、油菜籽、棉花、蔗糖和水果等。澳洲盛產小麥,是世界第二大小麥出口國,有「手持麥穗的國家」之稱。澳洲有著發展畜牧業的優良條件:草原面積廣大;牲畜種族優良;交通運輸便利;食品工業發達。這些優良條件促使澳洲成為世界第一大羊毛和牛肉出口國。澳洲的綿羊數量長期在 1 億隻以上,人均達 5 隻,是世界上綿羊數量最多的國家,有「騎在羊背上的國家」之稱。

貳、紐西蘭

一、地形

紐西蘭(首都:威靈頓)位於環太平洋地震帶上,是由兩個火山島所組成,南島冰河地形發達,北島火山地形發達,因此有「活的地理教室」之稱。

二、氣候

屬於溫帶海洋性氣候,北島氣候較溫暖,人口密度較南島為高。

三、產業

過去二十年，紐西蘭經濟成功地從農業為主，轉型為具有國際競爭力的工業化自由市場經濟。農業的勞動力只占紐西蘭的 10%，但其畜牧卻是國家經濟基礎。全國一半的出口總值在農牧產品。羊肉、奶製品和粗羊毛的出口值皆為世界第一。紐西蘭的畜牧業大多採天然放牧的方式，主要原因是為了節省飼料和人工。

四、原住民

紐西蘭的原住民為毛利人，與台灣原住民同屬南島語系。

參、大洋洲

一、範圍

大洋洲位於太平洋西南部和南部的赤道南北廣大海域。其範圍是指波里尼西亞島群、密克羅尼西亞島群和美拉尼西亞島群，廣義的定義還包含了澳大利亞、紐西蘭和新幾內亞島等。

二、氣候

大洋洲大部分處在南、北回歸線之間，絕大部分地區屬熱帶和亞熱帶。

三、地形

島嶼	成因	群島	地形
密克羅尼西亞（小島）	由珊瑚礁發展形成，地勢低平	關島、帛琉、塞班、馬紹爾等	珊瑚島為主
波里尼西亞（多島）	火山噴發形成，地勢較高	夏威夷、社會群島、東加、庫克群島、中途島等	珊瑚島、火山島
美拉尼西亞（黑人島）	陸地下沉、大陸漂移	斐濟、索羅門群島、諾魯等	大陸島

四、我國的邦交國

我國在大洋洲的邦交國有 6 個：帛琉（1999）、馬紹爾群島（1998）、吉里巴斯（2003）、諾魯（1980、2005）、索羅門群島（1983）、吐瓦魯（1979）。

肆、南北極

一、地理環境

1. 兩極地方緯度高，氣候嚴寒。
2. 有永晝永夜現象。

二、氣溫差異

北極年均溫零下 18°C，南極年均溫零下 50°C，原因為：

1. 海陸差異：北極是浮在海面上的冰床，南極是大陸，陸地散熱比海洋快，因此溫度較嚴寒。
2. 地形影響：北極高度只相當於海平面高度，而南極平均海拔高度有 2,000 多公尺。

三、居住的生物

北極有北極熊；南極有企鵝。

四、航線

飛行經過北極上空稱為 Polar Flight（PO 航線），是飛航的最短距離，目前台北飛紐約採 PO 航線。

() 1. 從東亞到南亞一線，是世界人口最稠密區，此區的氣候是 (A) 極地 (B) 草原 (C) 高地 (D) 季風 氣候。

() 2. 下列哪一洲無沙漠？ (A) 亞洲 (B) 歐洲 (C) 美洲 (D) 非洲。

() 3. 極圈是指南北緯度 (A)0 (B)23.6 (C)66.5 (D)180 度。

() 4. 下列哪一都市具有軍事機能？ (A) 喀拉蚩 (B) 馬德拉斯 (C) 伊斯蘭馬巴得 (D) 加爾各答。

() 5. 由澳洲西岸起飛向西行，繞行地球一周，依序會經過哪些大洋上空？ (A) 印度洋，大西洋，太平洋 (B) 太平洋，大西洋，印度洋 (C) 印度洋，太平洋，大西洋 (D) 大西洋，印度洋，太平洋。

() 6. 東南亞的地形構造，始自亞洲大陸，是由中國的何種地形區延伸？ (A) 高原 (B) 盆地 (C) 縱谷 (D) 平原。

() 7. 巴基斯坦盛產稻米小麥，有糧倉之稱是因為什麼原因？ (A) 雨水充足 (B) 灌溉發達 (C) 運輸便利 (D) 勞力充足。

() 8. 泰國與馬來西亞是新興的工業化國家，其工業發展的主要優越條件是哪一項？ (A) 廉價工資 (B) 豐富水電 (C) 廣大市場 (D) 充裕資金。

() 9. 世界水陸分布的情形，下列敘述何者正確？ (A) 陸地占總面積的 71% (B) 南半球海洋面積較大 (C) 水半球就是南半球 (D) 陸半球的中心在紐西蘭。

() 10. 歐洲人口分布平均，其主要原因是 (A) 位居陸半球的中心 (B) 地形平坦無沙漠 (C) 海洋深入，交通便利 (D) 工業發達，經濟繁榮。

() 11. 世界人口最稠密的地區是在 (A) 亞洲季風地區 (B) 歐洲盛行西風帶 (C) 北美中央大平原 (D) 澳洲及紐西蘭。

() 12. 東北亞的地形主體為 (A) 高山、高原 (B) 山地、丘陵 (C) 平原、盆地 (D) 台地、縱谷。

() 13. 日本的三大平原均位於哪一大島上？ (A) 本州 (B) 四國 (C) 九州 (D) 北海道。

() 14. 東南亞國家中，受中國文化影響最深的是　(A) 越南　(B) 印尼　(C) 汶萊　(D) 馬來西亞。

() 15. 有人說「夜間是熱帶的冬天」是指亞洲的哪一區域而言？　(A) 西亞　(B) 北亞　(C) 東南亞　(D) 東北亞。

() 16. 林先生去年到先後淪為西班牙及美國殖民地達四百多年的菲律賓旅遊，發現菲律賓南部的民答那峨島上居民多信奉　(A) 天主教　(B) 基督教　(C) 佛教　(D) 回教。

() 17. 中南半島的地勢　(A) 南高北低　(B) 北高南低　(C) 東高西低　(D) 西高東低。

() 18. 下列何者為世界稻米重要出口國？　(A) 中國、泰國　(B) 泰國、越南　(C) 越南、印尼　(D) 印尼、菲律賓。

() 19. 菲律賓的何種作物產量及出口量均居世界首位？　(A) 稻米　(B) 橡膠　(C) 椰子　(D) 油棕。

() 20. 巴基斯坦人民多信奉何種宗教？　(A) 回教　(B) 佛教　(C) 天主教　(D) 印度教。

() 21. 位於德干高原西岸的工業中心是　(A) 孟買　(B) 哲雪鋪　(C) 馬德拉斯　(D) 新德里。

() 22. 位於恆河口孟加拉及其毗鄰的印度阿薩密省，兩區的降雨量皆相當豐沛，但經濟作物卻不同；孟加拉以黃麻為主，阿薩密省則以茶葉為重。造成兩地區作物差異的主因是　(A) 地形　(B) 水文　(C) 勞工　(D) 資金。

() 23. 東南亞曾長期遭受殖民統治的背景，造就了下列哪一項地理事實？　(A) 盛產稻米　(B) 人口眾多　(C) 多港埠型都市　(D) 佛教盛行。

() 24. 加拿大人的生活方式呈現多樣性，其主要的原因為下列何者？　(A) 人口多、文化不同　(B) 土地遼闊、族群不同　(C) 民族傳統文化保守　(D) 生活優渥，自然條件佳。

() 25. 加拿大三大地形區為 (甲)冰蝕高原 (乙)湖泊大平原 (丙)崎嶇山地。上述三種地形由東向西正確的出現順序是　(A) 甲乙丙　(B) 乙丙甲

(C)丙乙甲　(D)丙甲乙。

() 26. 加拿大工業發展的有利條件之一是礦產豐富，以下哪一因素和此條件
有密切關係？　(A) 冰河地形顯著　(B) 針業林密布　(C) 古老的結晶
岩　(D) 河流、湖泊密布。

() 27. 加拿大全國地曠人稀，是美洲地區人口密度最小的國家，主要原因是
(A) 移民較晚　(B) 地形崎嶇　(C) 湖沼眾多　(D) 氣溫偏低。

() 28. 加拿大西海岸不列顛哥倫比亞省，地處高緯，但氣候溫和，沿海冬不
結冰，其成因和下列何者最有關係？　(A) 阿留申低氣壓　(B) 阿拉斯
加暖流　(C) 溫帶氣旋　(D) 峽灣海岸。

() 29.「山地被刻劃出深入的河谷，海水沿著山谷深入，長達百公里以上，
深度也可數百公尺，船隻航行進去，兩岸陡峭，間有瀑布宣瀉而下，
甚為壯觀……。」以上敘述最常在哪一地區的海岸看到？　(A) 猶加敦
半島　(B) 聖羅倫斯河口　(C) 佛羅里達半島　(D) 不列顛哥倫比亞省
北部沿海。

() 30. 加拿大西部成為世界著名的觀光旅遊勝地，主要是因哪一項資源？
(A) 歷史古蹟　(B) 原住民文化　(C) 冰河地形　(D) 石灰岩地形。

() 31. 加拿大的經濟深受哪一國影響？　(A) 英國　(B) 法國　(C) 荷蘭　(D)
美國 。

() 32. 加拿大從渥太華向西南經多倫多至溫莎一帶，形如半島，伸入大湖
區，這片陸地是介於哪些湖泊之間？　(甲)蘇必略湖　(乙)休倫湖 (丙)
伊利湖　(丁)密西根湖　(戊)安大略湖，依序為　(A) 甲乙丁　(B) 乙丙
戊(C) 丙丁戊　(D) 甲丙戊。

() 33. 下列哪一項是韓國文字的起源？　(A) 平假名　(B) 片假名　(C) 訓民
正音　(D) 朱子。

() 34. 中國四大盆地中，下列哪一個選項是在說明四川盆地的特色？　(A)
農業發達，有「天府之國」的美稱　(B) 雨量最少，綠洲農業發達
(C) 礦產豐富，有「聚寶盆」的美稱　(D) 產業是牧重於農。

() 35. 下列諺語對中國大陸地區地形的敘述，何者配對有誤？　(A)「地無三

里平」是形容貴州省的石灰岩地形造成漏水現象 (B)「湖廣熟，天下足」是形容湖南湖北地區稻米生產量大 (C)「朝穿皮襖午穿紗」是形容年雨量變化大的現象 (D)「人家半鑿山腰住，車馬多從頭頂過」是形容黃土高原的居民利用黃土特質鑿窯洞居住的現象。

() 36. 下列首都與國家的配對何者正確？ (A)澳洲——雪梨 (B)紐西蘭——威靈頓 (C)加拿大——溫哥華 (D)俄羅斯——聖彼德堡。

() 37. 中南半島的哪一條河流，流經緬、泰、寮、柬、越之後，再注入南海？ (A)紅河 (B)湄公河 (C)湄南河 (D)薩爾溫江。

() 38.「瀑布、河階、峽谷……」等地形可以在哪一種類的地形中看到？ (A)風化地形 (B)海蝕地形 (C)火山地形 (D)河蝕地形。

() 39. 下列有關地中海氣候的敘述，何者正確？ (A)夏乾冬雨 (B)分布地區有：澳洲、非洲的西南端……等地 (C)農作物以耐旱果樹為主 (D)以上皆是。

() 40. 南美洲各國主要語言為西班牙語，只有一個國家例外，該國以葡萄牙語為國語，請問這個國家是？ (A)阿根廷 (B)巴西 (C)智利 (D)哥倫比亞。

() 41. 有關亞洲重要河川的敘述，下列何者有誤？ (A)西亞的幼發拉底河與底格里斯河沖積形成美索不達米亞平原，是西亞最富庶的農業地區 (B)中南半島的諸多河流多呈東西走向 (C)南亞的恆河與印度河沖積形成印度大平原，是世界古文明的發源地之一 (D)位於中國境內的黃河孕育出中國千年以來的文化，亦屬於世界十大長河之列。

() 42. 目前世界上著名景點之一的「吳哥窟」是位於哪一國家的境內？ (A)柬埔寨 (B)寮國 (C)緬甸 (D)泰國。

() 43. 有關歐洲地理的敘述，下列何者不正確？ (A)法、瑞、義交界處的白朗峰是全歐第一高峰 (B)南歐地形以山地、丘陵為主體，地形較崎嶇，陸運、河運不便 (C)西歐族系眾多，地形崎嶇 (D)北歐湖泊眾多，其中芬蘭有「千湖國」之稱。

() 44. 下列有關美洲地區主要都市的敘述，何者正確？ (A)匹茲堡——美國第一大都市，飛機製造業發達 (B)蒙特利爾——加拿大最大的都

市　(C) 聖保羅——有「南美巴黎」之稱　(D) 洛杉磯——美國西岸最大的都市，也是美國的第二大都市，電影工業發達。

(　) 45. 有關大洋洲的地理敘述，下列何者不正確？　(A) 紐西蘭——島上有火山地形與冰河地形，所以有「活的地形教室」之美稱　(B) 關島、所羅門群島屬於珊瑚礁島　(C) 澳洲屬於大陸島，首都設在東澳的坎培拉　(D) 紐西蘭的首都設在北島的威靈頓。

(　) 46. 北美洲多湖泊，中部高原區的五大湖：蘇必利爾湖、休倫湖、密西根湖、伊利湖、安大略湖是世界上最大的淡水湖群，有「北美地中海」之稱，請問哪一個湖為世界第一大淡水湖？　(A) 蘇必利爾湖　(B) 休倫湖　(C) 密西根湖　(D) 安大略湖。

(　) 47. 北美洲為全球湖泊最多的大陸，有「北美地中海」之稱，請問其大部分湖泊的主要形成營力為何？　(A) 溶蝕作用　(B) 冰蝕作用　(C) 火山作用　(D) 風化作用。

(　) 48. 世界上最長的古代運河，溝通海河、黃河、淮河、長江和錢塘江五大水系，將五大水系連成統一的水運網，全長 1,749 公里，現被選「南水北調」東線的運河為何？　(A) 京杭運河　(B) 江南運河　(C) 漕運運河　(D) 湘桂運河。

(　) 49.「大小湖泊遍布，渠道密如蛛網，地平土沃，是著名的魚米之鄉。」以上敘述適合用來描述中國的哪一省？　(A) 福建省　(B) 浙江省　(C) 江蘇省　(D) 安徽省。

(　) 50. 北歐哪一個國家接近大西洋的沿岸，在被冰川形成峽谷後，被大西洋的海水倒灌而成為峽灣，因峽灣地形特別發達，海岸線曲折深入，被譽為「峽灣之國」？　(A) 瑞典　(B) 芬蘭　(C) 挪威　(D) 冰島。

解 答

1	2	3	4	5	6	7	8	9	10
D	B	C	C	A	C	B	A	C	B
11	12	13	14	15	16	17	18	19	20
A	B	A	A	C	A	B	B	C	A
21	22	23	24	25	26	27	28	29	30
B	A	C	B	A	C	D	B	D	C
31	32	33	34	35	36	37	38	39	40
D	B	C	A	C	B	B	D	D	B
41	42	43	44	45	46	47	48	49	50
B	A	C	D	B	A	B	A	C	C

Chapter 5

觀光資源維護

◁ 第一節 台灣觀光資源規劃現況

壹、觀光資源的概念

觀光資源係指人們在觀光旅遊的過程中，感興趣的各種事物，包含山水名勝、自然風光、人工建物設施、歷史古蹟以及文化遺址等人文資源。換句話說，足以提供觀光客遊覽、觀賞、知識、樂趣、度假等美好感受的一切自然、人文景觀及商品，皆可稱為觀光資源。

觀光資源與一般資源的分界在於利用的方式，例如森林、湖泊、庭園、別墅、古蹟、習俗及節慶等資源，在未能具有提供觀光機會的機能之前，只是一般的自然與人文資源，一旦為人們利用作為觀光使用，便可稱之為「觀光資源」。

貳、觀光資源的構成要素

1. 能滿足消費者的心理需求，例如滿足遊客好奇心與虛榮心。
2. 能滿足旅客的生理需求，例如完善的交通運輸設施與服務，妥適的食宿安排以及基本的公共設施等。
3. 具備觀光吸引力，能夠引發顧客的新鮮感。
4. 能激起旅客的消費意願，進而產生消費行為。

參、觀光資源的特性

觀光資源具備下列幾項特性：

1. 觀賞性：觀光資源與一般資源最主要的差別，就是它具有美學的特徵，具有觀賞性的一面。

2. 地域性：各種觀光資源都分布在一定的空間範圍內，反映著一定的地理環境特點。

3. 綜合性：主要表現在同一區內多種類型的觀光資源交織在一起。

4. 季節性：觀光資源的季節性是由其所在地的緯度、地勢和氣候等因素所決定的。

5. 永續性：觀光資源的存續須借助管理者的妥善經營管理與維護，以及遊客的愛護，才能達到永續利用。

6. 地域不可復原性（脆弱性）：各種自然資源如遭破壞，或是經歷不合理的開發或使用，即使重新維修，也很難恢復原貌。因此，在開發利用時，應注意評估與分析資源之承載力。

肆、觀光資源分類

西元 1962 年，美國戶外遊憩系統評論委員會根據觀光遊憩資源的特性將其分成六大類，分別為高密度遊憩地區、一般戶外遊憩地區、自然環境區、獨特的自然地區、原始地區，以及歷史文化所在地。直到現代，西元 1981 年密西根州立大學教授 Dr. Chubb 將觀光遊憩資源分為五類：未開發的、私人所有的、商業性私人的、公有遊憩設施，以及文化資源。

國內較具代表性的觀光資源分類，則採用曹正博士所主持的「台灣風景特定區規劃手冊」，共分四類：具景觀價值的、具科學價值的、具生態價值的，以及具文化價值的觀光資源。在政府方面，內政部在區域計畫中將觀光資源分為五種類型，包括：植物、動物、地質與地形、水文以及人文資源。交通部觀光局在「台灣地區觀光遊憩資源系統開發計畫」（81年）中將觀光遊憩資源分為自然與人文兩大類，分類細項如**表 5-1** 所示。

表 5-1　觀光遊憩資源供給面分類表

資源分類		資源類型	資源內容
自然資源	自然遊憩資源	湖泊、埤潭	自然湖、人工湖、埤、潭
		水庫、水壩	水庫、攔砂壩、水壩
		溪流、瀑布	溪流、瀑布、瀑群
		特殊地理景觀	氣候、地形、地質、動物、植物
		山陵、山岳	人造林、天然林、森林遊樂區
		森林	森林遊樂區
		農牧場	牧場、農牧場
		國家公園	國家公園、保護區
		海岸	海岸景觀、濱海遊憩區、海濱公園
		溫泉	溫泉
人文資源	人文遊憩資源	歷史建築	祠廟、民宅、碑坊、陵墓、官宅、遺址、城廓
		民俗	節慶民俗、祭典民俗、地方民俗
		文教設施	學校、文化中心、博物館、美術館、其他演藝、展示場所
		聚落	原住民聚落、漁港聚落、城鎮聚落、鄉鎮聚落、街鎮聚落、客家聚落
	產業遊憩資源	休閒農業	觀光果園、茶園、菜園
		休閒礦業	煤礦、金礦、鹽、石油、寶石、玻璃
		漁業養殖	漁港、養殖區
		地方特產	工藝品、小吃民食
		其他特產	二級、三級產業、軍事設施與基地、港口、機場重大建設等
	遊樂設施與活動	遊樂園	機械設施遊樂園、遊樂花園
		高爾夫球	高爾夫球場
		海水浴場	海水浴場、海濱公園
		遊艇港	遊港
		遊樂活動	海、陸、空域新興活動
	服務體系	住宿	觀光旅館、一般住宿、事業機構住宿、露營
		交通	空運、航運、陸運（鐵路、公路、景觀道路）

資料來源：交通部觀光局，台灣地區觀光遊憩系統開發計畫（民國 81 年）。

伍、觀光資源規劃的意義與目的

一、 觀光資源規劃的意義

1. 為了達到觀光資源的有效利用，於特定之觀光區域範圍，經過一切具有系統與合理的調查（Investing）、分析（Analysis）、評估（Evaluation）與選擇（Choose）等過程而做出適當的安排，即稱之為「觀光資源規劃」。

2. 規劃時應先瞭解旅客的實際需要、考量當地居民的期望，以及「容納量」（Capacity）的配合等，並有系統的整合各項資源，方能達成規劃的目標。

二、觀光資源規劃的目的

1. 妥善規劃觀光資源的開發與適度管制觀光遊憩活動行為。

2. 兼顧自然環境保護與生態保育。

3. 妥善統合觀光產業並滿足旅客需求。

4. 整體規劃觀光資源，發揮最佳的經濟效益。

5. 降低或減少觀光活動對於環境、經濟及社會文化所造成之負面影響。

6. 透過規劃程序將現存落伍或發展不佳的觀光地區予以改善。

陸、觀光規劃的基本步驟

觀光規劃的基本流程大致如下：

1. 研究準備：即各種準備工作如文獻蒐集、計畫大綱之釐定、規劃小組成立、規劃中心就緒等事項之準備。

2. 設定目標：設定並確立整體目標方向後，再設定各分項目標以利規劃之進行。當然，在往後的每一個步驟都可能予以修正原先所

訂之目標。

3. 背景調查及資料蒐集：包括規劃範圍之人文、自然環境、土地利
用之現況調查，以及各種與規劃有關的背景資料之蒐集。

4. 分析與整合資料：即將蒐集及調查所得到的資料予以整理、分析
及整合。例如問卷資料之輸入、分析等。

5. 計畫形成：根據上述蒐集及調查的各種資料，做合理之應用並整
合相關計畫、政策及法令，形成各種實質計畫以利執行。

6. 建議：即對所有與此計畫有關之各種方案之建議，及對現況缺失
之提出，以利日後改進。

7. 執行階段：即對規劃出的實質計畫及各項建議之執行工作。

8. 監控：即對規劃各步驟，尤其是執行階段之監督及控制，此階段
亦包括正式的評估，予以整體之修正及調整，以確保目標之達成。

柒、遊憩承載量

承載量是指觀光遊憩區在實質條件限制下，要同時維持觀光遊憩資
源品質與滿足遊客的遊憩體驗下，所能容許的最大容量。而遊憩承載量則
是指遊憩區在一定開發程度下，於一段時間內能維持一定之遊憩品質，又
不至於對實質環境及遊憩體驗造成破壞或影響時的遊憩使用量。遊憩承載
量可分為下列四種：

一、社會承載量（social carrying capacity）

以體驗感受當作衝擊評估參數，主要依據遊憩使用量對於遊客體驗
的影響或行為改變程度，來決定遊憩承載量。

二、生態承載量（ecological carrying capacity）

主要衝擊是生態因素，分析對植物、動物、土壤、水及空氣品質之
影響程度，進而決定遊憩承載量。

三、設施承載量（facility carrying capacity）

以發展因素當作評估參數，利用停車場、露營區等人為設施所能提供的使用量，分析求得遊憩承載量。

四、實質承載量（physical carrying capacity）

以空間因素當作主要評估參數，主要依據尚未發展之自然地區空間，決定其所能容許之遊憩承載量。

捌、BOT、BOO、OT 的定義

一、BOT

1. 全名：Build-Operate-Transfer：興建—營運—移轉。
2. Build：土地由政府出面協調或徵收，民間籌措資金興建，政府投資金額不得超過 50%。
3. Operate：民間取得一定年限之營運權，通常為五十年。
4. Transfer：一定年限的營運權屆滿後，在營運正常良好的情況下，營運權轉給政府。
5. 例如大鵬灣、高鐵、高捷。

二、BOO

1. 全名：Build-Operate-Own：興建—營運—擁有。
2. Build：民間籌措資金興建。
3. Operate：民間無限期營運。
4. Own：擁有無限期的營運權。
5. 例如月眉育樂世界及日月潭與九族文化村之間的纜車。

三、OT

1. 全名：Operate-Transfer：營運—移轉。
2. Operate：政府已經完成建設或將舊建築整修完畢，委託民間營運。
3. Transfer：營運期間屆滿後，營運權歸還政府。又可稱為Rebuild-Operate-Transfer（ROT）。
4. 例如屏東海生館、台北公教人力中心。

 第二節　觀光資源相關法規

壹、文化資產保存法（2012年8月3日）

一、法規的設立目的

(一)保存及活用文化資產，充實國民精神生活，發揚多元文化。
(二)文化資產之保存、維護、宣揚及權利之轉移，依本法之規定。本法未規定者，依其他有關法律之規定。

二、文化資產之定義

本法所稱文化資產，指具有歷史、文化、藝術、科學等價值，並經指定或登錄之下列資產：

1. 古蹟、歷史建築、聚落：指人類為生活需要所營建之具有歷史、文化價值之建造物及附屬設施群。
2. 遺址：指蘊藏過去人類生活所遺留具歷史文化意義之遺物、遺跡及其所定著之空間。
3. 文化景觀：指神話、傳說、事蹟、歷史事件、社群生活或儀式行為所定著之空間及相關聯之環境。

4. 傳統藝術：指流傳於各族群與地方之傳統技藝與藝能，包括傳統
 工藝美術及表演藝術。

5. 民俗及有關文物：指與國民生活有關之傳統並有特殊文化意義之
 風俗、信仰、節慶及相關文物。

6. 古物：指各時代、各族群經人為加工具有文化意義之藝術作品、
 生活及儀禮器物及圖書文獻等。

7. 自然地景：指具保育自然價值之自然區域、地形、植物及礦物。

三、主管機關

(一)古蹟、歷史建築、聚落、遺址、文化景觀、傳統藝術、民俗有關
 文物及古物之主管機關：

1. 在中央為行政院文化部。
2. 在直轄市為直轄市政府。
3. 在縣（市）為縣（市）政府。

(二)自然地景之主管機關：

1. 在中央為行政院農業委員會（以下簡稱農委會；2013 年起併入
 環境資源部）。
2. 在直轄市為直轄市政府。
3. 在縣（市）為縣（市）政府。

(三)具有二種以上類別性質之文化資產，其主管機關與文化資產保存
 之策劃及共同事項之處理，由文化部會同有關機關決定之。

(四)主管機關得委任、委辦其所屬機關（構）或委託其他機關
 （構）、文化資產研究相關之學術機構、團體或個人辦理文化資
 產調查、保存及管理維護工作。

(五)公有之文化資產，由所有或管理機關（構）編列預算，辦理保
 存、修復及管理維護。

(六)主管機關應尊重文化資產所有人之權益，並提供其專業諮詢。文化資產所有人對於其財產被主管機關認定為文化資產之行政處分不服時，得依法提請訴願及行政訴訟。

(七)接受政府補助之文化資產，其調查研究、發掘、維護、修復、再利用、傳習、記錄等工作所繪製之圖說、攝影照片、蒐集之標本或印製之報告等相關資料，均應予以列冊，並送主管機關妥為收藏。

四、古蹟、歷史建築及聚落

(一)古蹟依其主管機關區分為國定、直轄市定、縣（市）定三類，由各級主管機關審查指定後，辦理公告。

(二)進入古蹟指定之審查程序者，為暫定古蹟。具古蹟價值之建造物在未進入前項審查程序前，遇有緊急情況時，主管機關得逕列為暫定古蹟，並通知所有人、使用人或管理人。暫定古蹟於審查期間內視同古蹟，應予以管理維護；其審查期間以六個月為限。但必要時得延長一次。主管機關應於期限內完成審查，期滿失其暫定古蹟之效力。建造物經列為暫定古蹟，致權利人之財產受有損失者，主管機關應給與合理補償；其補償金額以協議定之。

(三)古蹟由所有人、使用人或管理人管理維護。公有古蹟必要時得委任、委辦其所屬機關（構）或委託其他機關（構）、登記有案之團體或個人管理維護。私有古蹟依前項規定辦理時，應經主管機關審查後為之。公有古蹟及其所定著之土地，除政府機關（構）使用者外，得由主管機關辦理撥用。

(四)公有古蹟因管理維護所衍生之收益，其全部或一部得由各管理機關（構）作為古蹟管理維護費用。

(五)古蹟之管理維護，係指下列事項：

1. 日常保養及定期維修。

2. 使用或再利用經營管理。

3. 防盜、防災、保險。

4. 緊急應變計畫之擬訂。

5. 其他管理維護事項。

(六)古蹟應保存原有形貌及工法，如因故毀損，而主要構造與建材仍存在者，應依照原有形貌修復，並得依其性質，由所有人、使用人或管理人提出計畫，經主管機關核准後，採取適當之修復或再利用方式。前項修復計畫，必要時得採用現代科技與工法，以增加其抗震、防災、防潮、防蛀等機能及存續年限。第一項再利用計畫，得視需要在不變更古蹟原有形貌原則下，增加必要設施。

(七)為利古蹟、歷史建築及聚落之修復及再利用，有關其建築管理、土地使用及消防安全等事項，不受都市計畫法、建築法、消防法及其相關法規全部或一部之限制。

(八)因重大災害有辦理古蹟緊急修復之必要者，其所有人、使用人或管理人應於災後三十日內提報搶修計畫，並於災後六個月內提出修復計畫，均於主管機關核准後為之。

(九)古蹟經主管機關審查認因管理不當致有滅失或減損價值之虞者，主管機關得通知所有人、使用人或管理人限期改善，屆期未改善者，主管機關得逕為管理維護、修復，並徵收代履行所需費用，或強制徵收古蹟及其所定著土地。

(十)私有古蹟、歷史建築及聚落之管理維護、修復及再利用所需經費，主管機關得酌予補助。

(十一)公有及接受政府補助之私有古蹟、歷史建築及聚落，應適度開放大眾參觀。依前項規定開放參觀之古蹟、歷史建築及聚落，得酌收費用；其費額，由所有人、使用人或管理人擬訂，報經主管機關核定。

(十二)古蹟及其所定著土地所有權移轉前，應事先通知主管機關。其

屬私有者，除繼承者外，主管機關有依同樣條件優先購買之權。

(十三)發見具古蹟價值之建造物，應即通知主管機關處理。

(十四)營建工程及其他開發行為，不得破壞古蹟之完整、遮蓋古蹟之外貌或阻塞其觀覽之通道；工程或開發行為進行中發見具古蹟價值之建造物時，應即停止工程或開發行為之進行，並報主管機關處理。

(十五)古蹟所在地都市計畫之訂定或變更，應先徵求主管機關之意見。政府機關策定重大營建工程計畫時，不得妨礙古蹟之保存及維護，並應先調查工程地區有無古蹟或具古蹟價值之建造物；如有發見，應即報主管機關。

(十六)古蹟除因國防安全或國家重大建設，經提出計畫送中央主管機關審議委員會審議，並由中央主管機關核定者外，不得遷移或拆除。

(十七)為維護古蹟並保全其環境景觀，主管機關得會同有關機關擬具古蹟保存計畫後，依區域計畫法、都市計畫法或國家公園法等有關規定，編定、劃定或變更為古蹟保存用地或保存區、其他使用用地或分區，並依本法相關規定予以保存維護。

(十八)為維護聚落並保全其環境景觀，主管機關得擬具聚落保存及再發展計畫後，依區域計畫法、都市計畫法、國家公園法等有關規定，編定、劃定或變更為特定專用區。前項保存及再發展計畫之擬訂，應召開公聽會，並與當地居民協商溝通後為之。

五、遺址

(一)遺址之發掘，應由學者專家、學術或專業機構向主管機關提出申請，經審議委員會審議，並由主管機關核定後，始得為之。

(二)外國人不得在我國領土及領海範圍內調查及發掘遺址。但與國內

學術或專業機構合作，經中央主管機關許可者，不在此限。

(三)遺址發掘出土之古物，應由其發掘者列冊，送交主管機關指定古物保管機關（構）保管。

(四)為保護或研究遺址，需要進入公、私有土地者，應先徵得土地所有人、使用人或管理人之同意。為發掘遺址，致土地權利人受有損失者，主管機關應給與合理補償；其補償金額，以協議定之。

六、傳統藝術、民俗及有關文物

(一)主管機關應鼓勵民間辦理傳統藝術及民俗之記錄、保存、傳習、維護及推廣等工作。前項工作所需經費，主管機關得酌予補助。

(二)為進行傳統藝術及民俗之傳習、研究及發展，主管機關應協調各級教育主管機關督導各級學校於相關課程中為之。

七、古物

(一)古物依其珍貴稀有價值，分為國寶、重要古物及一般古物。

(二)有關機關依法沒收、沒入或收受外國政府交付之古物，由主管機關指定或認可之公立古物保管機關（構）保管之。

(三)公立古物保管機關（構）為研究、宣揚之需要，得就保管之公有古物，具名複製或監製。他人非經原保管機關（構）准許及監製，不得再複製。

(四)私有國寶、重要古物之所有人，得向公立古物保存或相關專業機關（構）申請專業維護。中央主管機關得要求公有或接受前項專業維護之私有國寶、重要古物，定期公開展覽。

(五)中華民國境內之國寶、重要古物，不得運出國外。但因戰爭、必要修復、國際文化交流舉辦展覽或其他特殊情況有必要運出國外，經中央主管機關報請行政院核准者，不在此限。依前項規定核准出國之國寶、重要古物，應辦理保險、妥慎移運、保管，並

　　於規定期限內運回。

(六)因展覽、銷售、鑑定及修復等原因進口之古物，須復運出口者，
　　應事先向主管機關提出申請。

(七)私有國寶、重要古物所有權移轉前，應事先通知中央主管機關。
　　除繼承者外，公立古物保管機關（構）有依同樣條件優先購買之
　　權。

(八)發現具古物價值之無主物，應即通知所在地直轄市、縣（市）主
　　管機關，採取維護措施。

八、自然地景

(一)自然地景依其性質，區分為自然保留區及自然紀念物；自然紀念
　　物包括珍貴稀有植物及礦物。

(二)進入自然地景指定之審查程序者，為暫定自然地景。具自然地景
　　價值者遇有緊急情況時，主管機關得指定為暫定自然地景，並通
　　知所有人、使用人或管理人。

(三)自然紀念物禁止採摘、砍伐、挖掘或以其他方式破壞，並應維護
　　其生態環境。但原住民族為傳統祭典需要及研究機構為研究、陳
　　列或國際交換等特殊需要，報經主管機關核准者，不在此限。

(四)自然保留區禁止改變或破壞其原有自然狀態。為維護自然保留區
　　之原有自然狀態，非經主管機關許可，不得任意進入其區域範
　　圍。

九、獎勵

(一)有下列情形之一者，主管機關得給予獎勵或補助：

　　1. 捐獻私有古蹟、遺址或其所定著之土地或自然地景予政府。

　　2. 捐獻私有國寶、重要古物予政府。

　　3. 發見疑似遺址、具古物價值之無主物或具自然地景價值之區域

或紀念物，並即通報主管機關處理。

4. 維護文化資產具有績效。

5. 對闡揚文化資產保存有顯著貢獻。

6. 主動將私有古物申請登錄，並經中央主管機關審查指定為國寶、重要古物者。

(二)私有古蹟、遺址及其所定著之土地，免徵房屋稅及地價稅。私有歷史建築、聚落、文化景觀及其所定著土地，得在50%範圍內減徵房屋稅及地價稅；其減免範圍、標準及程序之法規，由直轄市、縣（市）主管機關訂定，報財政部備查。

(三)私有古蹟及其所定著之土地，因繼承而移轉者，免徵遺產稅。本條公布生效前發生之古蹟繼承，於本法公布生效後，尚未核課或尚未核課確定者，適用前項規定。

(四)出資贊助辦理古蹟、歷史建築、古蹟保存區內建築物、遺址、聚落、文化景觀之修復、再利用或管理維護者，其捐贈或贊助款項，得依所得稅法規定，列舉扣除或列為當年度費用，不受金額之限制。前項贊助費用，應交付主管機關、國家文化藝術基金會、直轄市或縣（市）文化基金會，會同有關機關辦理前項修復、再利用或管理維護事項。

十、罰則

(一)有下列行為之一者，處五年以下有期徒刑、拘役或科或併科新台幣二十萬元以上一百萬元以下罰金：

1. 違反第三十二條規定遷移或拆除古蹟。
2. 毀損古蹟之全部、一部或其附屬設施。
3. 毀損遺址之全部、一部或其遺物、遺跡。
4. 毀損國寶、重要古物。
5. 違反規定將國寶、重要古物運出國外，或經核准出國之國寶、

重要古物，未依限運回。

6. 違反規定擅自採摘、砍伐、挖掘或以其他方式破壞自然紀念物或其生態環境。

7. 違反規定，改變或破壞自然保留區之自然狀態。

(二)有下列情事之一者，處新台幣十萬元以上五十萬元以下罰鍰：

1. 古蹟之所有人、使用人或管理人，對古蹟之修復或再利用，違反規定未依主管機關核定之計畫為之。

2. 古蹟之所有人、使用人或管理人，對古蹟之緊急修復，未依規定期限內提出修復計畫或未依主管機關核定之計畫為之。

3. 古蹟、自然地景之所有人、使用人或管理人經主管機關通知限期改善，屆期仍未改善。

4. 營建工程或其他開發行為，違反規定者。

5. 發掘遺址或疑似遺址，違反規定者。

6. 再複製公有古物，違反規定未經原保管機關（構）核准者。

(三)有下列情事之一者，處新台幣三萬元以上十五萬元以下罰鍰：

1. 移轉私有古蹟及其定著之土地、國寶、重要古物之所有權，未依規定事先通知主管機關者。

2. 發現建造物、疑似遺址、具古物價值之無主物或具自然地景價值之區域或紀念物未通報主管機關處理。

3. 未經主管機關許可，任意進入自然保留區者。

貳、中華民國野生動物保護法（2013 年 1 月 8 日）

一、定義

1. 野生動物：係指一般狀況下，應生存於棲息環境下之哺乳類、鳥

類、爬蟲類、兩棲類、魚類、昆蟲及其他種類之動物。

2. 族群量：係指在特定時間及空間，同種野生動物存在之數量。

3. 瀕臨絕種野生動物：係指族群量降至危險標準，其生存已面臨危機之野生動物。

4. 珍貴稀有野生動物：係指各地特有或族群量稀少之野生動物。

5. 其他應予保育之野生動物：係指族群量雖未達稀有程度，但其生存已面臨危機之野生動物。

6. 野生動物產製品：係指野生動物之屍體、骨、角、牙、皮、毛、卵或器官之全部、部分或其加工品。

7. 棲息環境：係指維持動植物生存之自然環境。

8. 保育：係指基於物種多樣性與自然生態平衡之原則，對於野生動物所為保護、復育、管理之行為。

9. 利用：係指經科學實證，無礙自然生態平衡，運用野生動物，以獲取其文化、教育、學術、經濟等效益之行為。

10. 騷擾：係指以藥品、器物或其他方法，干擾野生動物之行為。

11. 虐待：係指以暴力、不當使用藥品或其他方法，致傷害野生動物或使其無法維持正常生理狀態之行為。

12. 獵捕：係指以藥品、獵具或其他器具或方法，捕取或捕殺野生動物之行為。

13. 加工：係指利用野生動物之屍體、骨、角、牙、皮、毛、卵或器官之全部或部分製成產品之行為。

14. 展示：係指以野生動物或其產製品置於公開場合供人參觀者。

二、分類

野生動物區分為下列二類：

1. 保育類：指瀕臨絕種、珍貴稀有及其他應予保育之野生動物。

2. 一般類：指保育類以外之野生動物。前項第一款保育類野生動

物，由野生動物保育諮詢委員會評估分類，中央主管機關指定公告，並製作名錄。

三、保育

1. 在野生動物重要棲息環境經營各種建設或土地利用，應擇其影響野生動物棲息最少之方式及地域為之，不得破壞其原有生態功能。必要時，主管機關應通知所有人、使用人或占有人實施環境影響評估。

2. 在野生動物重要棲息環境實施農、林、漁、牧之開發利用、探採礦、採取土石或設置有關附屬設施、修建鐵路、公路或其他道路、開發建築、設置公園、墳墓、遊憩用地、運動用地或森林遊樂區、處理廢棄物或其他開發利用等行為，應先向地方主管機關申請，經層報中央主管機關許可後，始得向目的事業主管機關申請為之。

3. 既有之建設，土地利用，或開發行為，如對野生動物構成重大影響，中央主管機關得要求當事人或目的事業主管機關限期提出改善辦法。

4. 地方主管機關得就野生動物重要棲息環境有特別保護必要者，劃定為野生動物保護區，擬訂保育計畫並執行之，必要時，並得委託其他機關或團體執行。

5. 中央主管機關認為緊急或必要時，得經野生動物保育諮詢委員會之認可，逕行劃定或變更野生動物保護區。

6. 主管機關得於保育計畫中就下列事項，予以公告管制：
 (1) 騷擾、虐待、獵捕或宰殺一般類野生動物等行為。
 (2) 採集、砍伐植物等行為。
 (3) 污染、破壞環境等行為。
 (4) 其他禁止或許可行為。

 第三節　台灣國家公園及相關法規

壹、國家公園概述

一、　國家公園的定義

根據聯合國的定義（1974 年國際自然資源保育聯盟 IUCN 的標準）：

1. 不小於 1,000 公頃面積之範圍內，具有優美景觀的特殊生態或特殊地形，具國家代表性，且未經人類開採、聚居、或開發建設之地區。
2. 為長期保護自然、原野景觀、原生動植物、特殊生態體系而設置保護之地區。
3. 由國家最高權宜機構採取步驟，限制開發工業區、商業區及聚居之地區並禁止伐林、採礦、設電廠、農耕、放牧、狩獵等行為之地區，同時有效執行對於生態、自然景觀之維護地區。
4. 在一定範圍內准許遊客在特別情況下進入，維護目前的自然狀態作為現代及未來世代科學、教育、遊憩、啟智資產之地區。

二、國家公園的功能

1. 提供保護性的環境。
2. 保存遺傳物質。
3. 提供遊憩及繁榮經濟。
4. 增進學術研究及環境教育。

三、世界上第一座國家公園

西元 1872 年美國設立世界上第一座國家公園——黃石國家公園（Yellow Stone National Park），屬火山地形，面積約有四分之一個台灣。

觀光資源概要

貳、台灣現有的國家公園

我國的國家公園的主管機關為內政部營建署。迄今已相繼成立了墾丁、玉山、陽明山、太魯閣、雪霸、金門、東沙環礁、台江等 8 座國家公園。台灣國家公園分布如**圖** 5-1 所示，各國家公園的基本資料如**表** 5-2 所示：

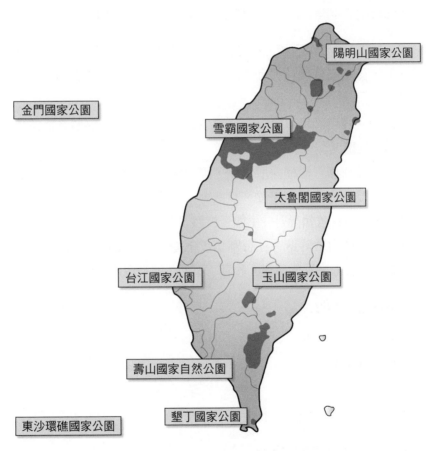

圖 5-1　國家公園分布圖

資料來源：黃建中繪製，揚智文化提供。

250

表 5-2　國家公園基本資料表

區域	國家公園名稱	主要保育資源	面積（公頃）	管理處成立日期
南區	墾丁國家公園	隆起珊瑚礁地形、海岸林、熱帶季林、史前遺址海洋生態	18,083.50（陸域）15,206.09（海域）33,289.59（全區）	民國 73 年 01 月 01 日
中區	玉山國家公園	高山地形、高山生態、奇峰、林相變化、動物相豐富、古道遺跡	105,490	民國 74 年 04 月 10 日
北區	陽明山國家公園	火山地質、溫泉、瀑布、草原、闊葉林、蝴蝶、鳥類	11,455	民國 74 年 09 月 16 日
東區	太魯閣國家公園	大理石峽谷、斷崖、高山地形、高山生態、林相及動物相豐富、古道遺址	92,000	民國 75 年 11 月 28 日
中區	雪霸國家公園	高山生態、地質地形、河谷溪流、稀有動植物、林相富變化	76,850	民國 81 年 07 月 01 日
離島	金門國家公園	戰役紀念地、歷史古蹟、傳統聚落、湖泊溼地、海岸地形、島嶼形動植物	3,719.64	民國 84 年 10 月 18 日
離島	東沙環礁國家公園	東沙環礁為完整之珊瑚礁、海洋生態獨具特色、生物多樣性高、為南海及台灣海洋資源之關鍵棲地	174（陸域）353,493.95（海域）353,667.95（全區）	東沙環礁國家公園於 96 年 1 月 17 日正式公告設立 海洋國家公園管理處於 96 年 10 月 4 日正式成立
南區	台江國家公園	自然溼地生態、台江地區重要文化、歷史、生態資源、黑水溝及古航道	4,905（陸域）34,405（海域）39,310（全區）	台江國家公園於 98 年 10 月 15 日正式公告設立

資料來源：台灣國家公園，http://np.cpami.gov.tw/chinese/index.php?option= com_content&view=article&id=1&Itemid=128&gp=1。

參、台灣國家公園的特色介紹

名稱	特色
墾丁國家公園	1. 是我國第一座國家公園。 2. 地殼運動造就豐富地貌：受到地殼隆起、下沉、皺褶、崩落及海流、潮汐、風化影響，形成多樣的瑰麗地貌，較著名的海岸地形有如砂灘海岸、裙礁海岸、岩石海岸、崩崖。 3. 熱帶林相台灣本島僅見：受季風影響甚深，特別是 10 月到隔年 3 月東北季風在當地地形的效應下，形成本區強勁著名的「落山風」。從船帆石到香蕉灣一帶，分布著台灣本島唯一的熱帶海岸林，特殊的植物種類如棋盤腳、蓮葉桐、瓊崖海棠等等。離開海岸往山邊望去，熱帶林相加上高位珊瑚礁，型塑出鬱蔽幽深的另項風情，墾丁特有的珊瑚礁原始林值得深入感受。季風林則出現在南仁山區，受到季風、水分梯度以及緯度分布的影響，森林形相為台灣僅見，因其珍貴特殊，而劃為生態保護區。墾丁國家公園目前劃設有陸域生態保育區 5 處，分別為香蕉灣、南仁山、砂島、龍坑及社頂高位珊瑚礁；海域生態保育區 4 處，位於西側與南側海域。 4. 候鳥的驛站與避冬聖地：每年秋天赤腹鷹及灰面鵟大批集結過境時，都吸引數以萬計的遊客湧入，成就年度的賞鳥盛會。其他如鷺鷥、伯勞、雁鴨也都為數可觀，隨著季節的風向南遷北移。區域性的留鳥也具有相當特色，特有種烏頭翁以及台灣畫眉，保育類如大冠鷲、鳳頭蒼鷹等都普遍可見。 5. 魚種高達世界總數二十分之一：受到黑潮暖流影響，水質清澈、水溫適宜，孕育了豐富的海洋資源，在這片海域發現的魚類有 1,176 種，將近世界總數的二十分之一。 6. 史前遺蹟訴說人文歷史：公園內目前發現 70 處史前遺址，其中最具代表性的就是墾丁史前遺址與鵝鑾鼻史前遺址。墾丁遺址位於石牛溪東畔，距今四千年歷史，遺物包括新石器時代的細繩紋陶器；鵝鑾鼻遺址則位於鵝鑾鼻燈塔西北面緩坡上，文物代表了舊石器時代的先陶文化，和新石器時代的細繩紋陶文化。
玉山國家公園	1. 玉山主峰標高 3,952 公尺，傲領群山：園內超過 3,000 公尺且名列「台灣百岳」的高山有 30 座，其中玉山東峰為陡立險峻的十峻之首、秀姑巒山是中央山脈第一高峰、關山是南台首岳、新康山為東台一霸。玉山園內因為造山運動的頻繁，斷層、節理、褶皺等地質作用發達，崩裂出許多斷崖、崩崖，特殊地形則可在金門峒大斷崖看見，這裡有著激烈的向源侵蝕及少見的河川襲奪現象。

名稱	特色
玉山國家公園	2. 氣候垂直變化，園內孕育三大河：海拔由拉庫拉庫溪谷之 300 公尺至玉山之 3,952 公尺主峰，差距高達 3,600 公尺，因此垂直變化出亞熱帶到亞寒帶，截然不同的氣候特性。海拔 3,500 公尺以上地區，年均溫為 5℃，雪期由 12 月至翌年 4 月，而海拔 2,500 公尺以上地區，年均溫約 10℃。良好而廣大的集水區，是台灣中、南、東部大河濁水溪、高屏溪、秀姑巒溪之發源地。 3. 熱溫寒三帶植物分區生長：植群帶涵蓋熱帶雨林、暖溫帶雨林、暖溫帶山地針葉林、冷溫帶山地針葉林、亞高山針葉林及高山寒原等，此區面積雖僅為台灣的 3%，但卻包含半數以上原生植物。 4. 冰河時期山椒魚珍貴棲息：本區共約有 50 種哺乳動物，其中台灣黑熊、長鬃山羊、水鹿、山羌等是珍貴大型動物；鳥類約有 151 種，幾乎包括全台灣森林中的留鳥，包括帝雉、藍腹鷴 等台灣特有種。居於森林最底層的爬蟲類則有 18 種、兩生類 13 種，頭號珍貴的就屬曾是魚但卻長腳的山椒魚，別看牠其貌不揚，這類動物和中國的娃娃魚是親戚，在一百四十五萬年前的侏羅紀地質年代時期即出現在地球上，是台灣歷經冰河時期的活證據。 5. 八通關古道是重要人文史蹟：1875 年，清政府為屯墾及邊防需要，開闢一條穿越中央山脈的「中路」，這條約 152 公里的官道，就是目前國定一級古蹟「八通關古道」。而日治時期為鎮壓布農族人，另闢「八通關越橫斷道路」、「關山越警備道」，現今沿途「理番」的警備建設雖所存無幾，但已為殖民掠奪與原住民反抗下了一段歷史註腳 。
陽明山國家公園	1. 火山活動：園區內最高峰七星山（標高 1,120 公尺）是一座典型的錐狀火山，由火山噴發的熔岩流和火山碎屑交互堆疊形成；鐘狀火山的代表則是紗帽山，是由較黏稠的熔岩流以緩慢的速度堆疊形成。至於順著斷層裂隙湧出的地熱溫泉，是本區的地質特色，主要分布在大磺嘴、大油坑、小油坑、馬槽等地區。 2. 地形地質：陽明山國家公園的海拔落差不像山岳型國家公園那樣巨大，高度多介於 800 公尺到 1,200 公尺之間，但地勢起伏依然劇烈，山脈、溪谷、湖泊、瀑布、平頂、盆地等各種地形交雜，呈現豐富的景觀變化。本區的溪流主要依著山勢呈放射狀向四方流瀉，溪流陡峭、短急，瀑布、峽谷特別多，較著名的瀑布有絹絲瀑布、大屯瀑布、楓林瀑布等。由於火山噴發作用，火山岩塊大量堆積在沉積岩上，主要火山地質以安山岩為主。

名稱	特色
陽明山國家公園	3. 植物動物：植物方面，維管束植物共有 1,360 種，其中又以夢幻湖的台灣水韭最負盛名，它是台灣特有的水生蕨類，其他代表性植物如鐘萼木、台灣掌葉槭、八角蓮、台灣金線蓮、紅星杜鵑、四照花等等，都是特有或罕見種類。本區蝴蝶有 168 種，北台灣最富盛名的賞蝶花廊就在大屯山，每年 5 到 8 月是觀賞蝴蝶的季節，以鳳蝶科、斑蝶科以及蛺蝶科為主。 4. 人文古蹟：重要人文史蹟有大屯山的硫磺開採史、魚路古道等。硫磺是台灣最早發現而且被廣泛使用的礦物，由於極具經濟價值而成為重要的貿易品。荷蘭時期，即有年產萬擔（約 100 萬公斤）的交易紀錄，1697 年郁永河也曾積極採集銷往中國，日本人則對硫磺礦採集採許可制及自由買賣，全盛時期在大屯山附近的礦區共有 27 處。俗諺「草山風、竹子湖雨、金包里大路」的「大路」，指的就是早期金山、士林之間漁民擔貨往來的「魚仔路」，這條古道除了體現早期農、漁業社會的生活風貌之外，也是從事生態旅遊、自然觀察的理想步道。
太魯閣國家公園	1. 世界級的峽谷景觀。 2. 高山島嶼特性造就珍貴的特有物種：山清水秀的太魯閣，區內多高山峽谷，容易產生雲海、霧氣、彩霞、雪景等天象景觀，這大自然所賦予的特殊景觀資源，使太魯閣充滿靈氣與神祕感。另外，由於高山孤立，每座高山都受到生殖隔離的作用，成為生態獨立的高山島嶼。高落差地勢造成亞熱帶到亞寒帶氣候垂直分布，滋養種類繁多的動植物，高山島嶼特性造就許多珍貴的特有物種。 3. 石灰岩區植物最是特別：生長在石灰岩環境的植物最為特別，像是太魯閣繡線菊、太魯閣小米草、太魯閣小蘗、清水圓柏等等，都是太魯閣僅見的特有種類。 4. 太魯閣族遷入超過兩百年：太魯閣國家公園內蘊藏著史前遺址、太魯閣族文化及古道系統等豐富人文史蹟。目前園內及周邊發現 8 處史前遺址，其中最著名的是「富世遺址」，位於立霧溪溪口，屬國家第三級古蹟。
雪霸國家公園	1. 雪山高峰嶺 10 餘公里聖稜線：雪山到大霸尖山的稜脊綿延 10 餘公里，山峰起伏，驚險壯麗，具有豐富的地質、地形景觀，山岳界稱為「聖稜線」。 2. 櫻花鉤吻鮭溪中悠遊：櫻花鉤吻鮭是冰河時期的孑遺生物，目前只棲息在七家灣溪，數量也僅存數百條，故園內特別設立保護區復育。

名稱	特色
雪霸國家公園	3. 設置首座山椒魚生態中心：雪霸國家公園管理處（以下簡稱雪管處）於 2012 年 4 月 21 日在觀霧遊憩區舉辦觀霧山椒魚生態中心啟用慶祝活動，國內第一座觀霧山椒魚特有生物專館正式與國人見面，提供遊客優質的解說服務與環境教育場所。 4. 泰雅、賽夏兩族文化發祥地：本園區內目前雖已無原住民族居住，但大霸尖山是泰雅族自其核心區域向外移徙之重要孔道，而使發源於大霸尖山附近諸水系上游區域成為族群匯集之區域，亦是賽夏族傳說中的祖先發祥地。人數較多的泰雅族人多散居於海拔 1,000 公尺至 1,500 公尺，氣候涼爽，適於耕種與狩獵的山麓階與河階地，文化中最具特色的首推黥面傳統；而泰雅族分布地西麓另外住有賽夏族，分布高度為海拔 500 至 1,000 公尺，賽夏人以有著強烈神祕色彩的矮靈祭著稱。
金門國家公園	1. 閩南古風的建築之美。 2. 戰地史蹟最是特別。 3. 地質多是花崗岩或紅土層。 4. 鳥類密度是全台之冠。
東沙環礁國家公園	1. 豐富的生態環境。 2. 桌形、分枝形的軸孔珊瑚是主要造礁物。 3. 海底沉船約 29 艘可供考古。
台江國家公園	特殊地形地質景觀：海埔地為台江國家公園區域海岸地理景觀與土地利用的一大特色，台南沿海海岸陸棚平緩，加上由西海岸出海河川，輸沙量很大，且因地形與地質的關係，入海時河流流速驟減，所夾帶之大量泥沙淤積於河口附近，加上風、潮汐、波浪等作用，河口逐漸淤積且向外隆起，形成自然的海埔地或沙洲。在近岸地帶形成寬廣的近濱區潮汐灘地的同時，另一方面在碎浪區形成一連串的離岸沙洲島，形成另一特殊海岸景觀。台江國家公園範圍內重要溼地共計有 4 處，包含國際級溼地：曾文溪口溼地、四草溼地，以及國家級溼地：七股鹽田溼地、鹽水溪口溼地等。

資料來源：台灣國家公園，http://np.cpami.gov.tw。

肆、國家公園法（2010 年 12 月 8 日）

一、本法制定目的

為保護國家特有之自然風景、野生物及史蹟，並供國民之育樂及研

究，特制定本法。

二、主管機關

國家公園主管機關為內政部營建署（2013 年 1 月 1 日起，營建署將裁撤併入國土管理署、交通及建設部以及環境資源部，而國家公園之主管機關則為隸屬於環境資源部的國家公園署）。

三、國家公園之選定基準

1. 具有特殊景觀，或重要生態系統、生物多樣性棲地，足以代表國家自然遺產者。
2. 具有重要之文化資產及史蹟，其自然及人文環境富有文化教育意義，足以培育國民情操，需由國家長期保存者。
3. 具有天然育樂資源，風貌特異，足以陶冶國民情性，供遊憩觀賞者。
4. 合於前項選定基準而其資源豐度或面積規模較小，得經主管機關選定為國家自然公園。

四、名詞定義

1. 國家公園：指為永續保育國家特殊景觀、生態系統，保存生物多樣性及文化多元性並供國民之育樂及研究，經主管機關依本法規定劃設之區域。
2. 國家自然公園：指符合國家公園選定基準而其資源豐度或面積規模較小，經主管機關依本法規定劃設之區域。
3. 國家公園計畫：指供國家公園整個區域之保護、利用及發展等經營管理上所需之綜合性計畫。
4. 國家自然公園計畫：指供國家自然公園整個區域之保護、利用及發展等經營管理上所需之綜合性計畫。
5. 國家公園事業：指依據國家公園計畫所決定，而為便利育樂、生

態旅遊及保護公園資源而興設之事業。

6. 一般管制區：指國家公園區域內不屬於其他任何分區之土地及水域，包括既有小村落，並准許原土地、水域利用型態之地區。

7. 遊憩區：指適合各種野外育樂活動，並准許興建適當育樂設施及有限度資源利用行為之地區。

8. 史蹟保存區：指為保存重要歷史建築、紀念地、聚落、古蹟、遺址、文化景觀、古物而劃定及原住民族認定為祖墳地、祭祀地、發源地、舊社地、歷史遺跡、古蹟等祖傳地，並依其生活文化慣俗進行管制之地區。

9. 特別景觀區：指無法以人力再造之特殊自然地理景觀，而嚴格限制開發行為之地區。

10. 生態保護區：指為保存生物多樣性或供研究生態而應嚴格保護之天然生物社會及其生育環境之地區。

五、國家公園分區

分類	分區	說明
一般保護區	一般管制區	包括既有小村落並准許原土地利用型態之地區
	遊憩區	適合各種野外育樂活動，並准許興建適當育樂設施及有限度資源利用行為之地區
	史蹟保存區	保存重要史蹟及有價值歷代古蹟而劃定的地區
嚴格管制之自然保護區	特別景觀區	無法以人力再造之特殊天然景致，而嚴格限制開發行為之地區
	生態保護區	為保存生物多樣性或供研究生態而嚴格保護之天然生物社會及其生育環境之地區

六、國家公園區域內禁止之行為

1. 焚燬草木或引火整地。
2. 狩獵動物或捕捉魚類。
3. 污染水質或空氣。

4. 採折花木。

5. 於樹木、岩石及標示牌加刻文字或圖形。

6. 任意拋棄果皮、紙屑或其他污物。

7. 將車輛開進規定以外之地區。

8. 其他經國家公園主管機關禁止之行為。

七、一般管制區或遊憩區內，經國家公園管理處許可之行為

1. 公私建築物或道路、橋樑之建設或拆除。

2. 水面、水道之填塞、改道或擴展。

3. 礦物或土石之勘採。

4. 土地之開墾或變更使用。

5. 垂釣魚類或放牧牲畜。

6. 纜車等機械化運輸設備之興建。

7. 溫泉水源之利用。

8. 廣告、招牌或其他類似物之設置。

9. 原有工廠之設備需要擴充或增加或變更使用者。

10. 其他須經主管機關許可事項。

八、史蹟保存區內應先經內政部許可之行為

1. 古物、古蹟之修繕。

2. 原有建築物之修繕或重建。

3. 原有地形、地物之人為改變。

九、特別景觀區或生態保護區內，為應特殊需要，經國家公園管理處許可之行為

1. 引進外來動、植物。

2. 採集標本。

3. 使用農藥。

十、進入生態保護區者，應經國家公園管理處之許可。

 第四節　國家自然公園

壹、設立原因

根據國家公園法第六條規定，國家自然公園之選定基準如下：

1. 具有特殊景觀，或重要生態系統、生物多樣性棲地，足以代表國家自然遺產者。
2. 具有重要之文化資產及史蹟，其自然及人文環境富有文化教育意義，足以培育國民情操，需由國家長期保存者。
3. 具有天然育樂資源，風貌特異，足以陶冶國民情性，供遊憩觀賞者。

合於前項選定基準而其資源豐度或面積規模較小，得經主管機關選定為國家自然公園。

依前二項選定之國家公園及國家自然公園，主管機關應分別於其計畫保護利用管制原則各依其保育與遊憩屬性及型態，分類管理之。

貳、現有國家自然公園

我國第一座國家自然公園——「壽山國家自然公園」於 100 年 12 月 6 日正式開園，包含壽山、半屏山、龜山、左營舊城及旗後山等自然地形與人文史蹟；在行政區域方面，包含高雄市鼓山區、左營區、楠梓區及旗津區等。

壽山國家自然公園的資源特色如下（如**表 5-3** 所示）：

表 5-3　壽山國家公園人文自然旅遊資源列表

資源分類	項　目	據　　　　點
自然生態	特殊地形與景觀	大小猴洞、蓮花洞、新娘洞、鐘乳石、石筍、石柱、石壁、蛇岩、大峽谷等高位珊瑚礁岩石灰岩地形
	氣象	旗山夕照、翠屏夕照、猿峰夜雨、江港歸帆、鼓灣濤聲
	動植物	細穗草、榕樹、咬人狗、刺竹、山豬枷、台灣海棗、赤腹松鼠、山羌、白鼻心、穿山甲、台灣彌猴
	山景	壽山、半屏山、龜山
產業遊憩	港灣、碼頭	西子灣
人文史蹟	遺址	桃仔園遺址、龍泉寺遺址
	古蹟	打狗英國領事館、旗後砲台、旗後燈塔、左營舊城
	寺廟	十八王宮廟

1. 文明起點、歷史軌跡：例如左營舊城、桃仔園遺址與龍泉寺遺址、打狗英國領事館官邸、旗後砲台、旗後燈塔等。

2. 地質、人文、生態、保育：壽山國家自然公園為高雄市獨有之珊瑚礁石灰岩地形，是第三紀至第四紀更新世，台灣島沉降所形成，以珊瑚礁石灰岩地形為主，也是海底上升為陸地的證據。

3. 豐富多元、生態天堂：

 (1) 山羌和台灣彌猴目前被列為保育類動物。

 (2) 鳳頭蒼鷹、五色鳥、紅尾伯勞、台灣畫眉、小鼻蹄蝠、紅紋鳳蝶、黃裳鳳蝶等。

 (3) 全台灣分布面積最大且密度最高的山豬枷、台灣特有種——密毛魔芋及台灣魔芋、恆春厚殼樹、台灣海棗、小刺山柑、構樹、血桐、黃槿、腺果藤、稜果榕等，植物種類達 800 多種。

 第五節　台灣國家級風景特定區及相關法規

壹、國家風景特定區說明

台灣目前共有 13 處國家風景特定區，成立時間及區內特色分別說明如**表 5-4** 所示：

表 5-4　國家風景特定區之發展目標及特色

名稱（成立時間）	發展目標	區內特色
東北角暨宜蘭海岸國家風景區（73.06.01）	兜浪台北賞鯨豚	遊憩資源劃分成三大系統 1. 龍洞遊憩系統：近岸海域遊憩活動基地、海與石對話生態遊、灣岬親炙遊艇行。 2. 福隆遊憩系統：海濱度假休閒勝地、沙河戀體驗之旅、宗教朝聖之旅、漁村文化尋奇。 3. 大里遊憩系統：海上生態公園、古道蒼龍之旅、鯨躍豚遊戲藍洋。
東部海岸國家風景區（77.06.01）	熱帶風情遨碧海	遊憩資源劃分成五大系統 1. 磯崎遊憩系統：以自然生態及原住民文化之遊程為發展主軸，並輔以現階段開發中之主題式遊樂園與近海活動。 2. 石梯秀姑巒遊憩系統：以水域活動為發展主軸，並輔以生態旅遊與史蹟文化導覽。 3. 成功三仙台遊憩系統：以城鎮觀光及海域遊憩為發展主軸，並輔以生態旅遊與人文史蹟導覽。 4. 都蘭遊憩系統：以海濱度假、運動休閒為發展主軸，並輔以人文史蹟導覽。 5. 綠島遊憩系統：主要以海洋遊憩與自然生態環島遊程為發展主軸。
澎湖國家風景區（84.07.01）	海峽明珠、觀光島嶼	遊憩資源劃分成三大系統 1. 本島遊憩系統：名勝古蹟觀光、海鮮特產品嚐及休閒購物、人文風俗心靈之旅、沙灘海水陽光的故鄉、冬季賞風之旅。

261

（續）表 5-4　國家風景特定區之發展目標及特色

名稱（成立時間）	發展目標	區內特色
澎湖國家風景區（84.07.01）	海峽明珠、觀光島嶼	2. 北海遊憩系統：水上活動刺激之旅、燕鷗生態觀光、玄武岩景觀鑑賞、海島度假觀光。 3. 南海遊憩系統：綠蠵龜生態教育之旅、燕鷗生態觀光、玄武岩景觀鑑賞、古厝人文知性活動、海島度假觀光。
大鵬灣國家風景區（86.11.18）	潟湖國際度假區	遊憩資源劃分成兩大系統 1. 大鵬灣風景區：水濱度假休閒、紅樹林溼地生態觀光、國際運動觀光（遊艇港、高爾夫球場）、觀光漁業之旅。 2. 琉球風景區：自行車體驗之旅、潮間帶生態之旅、珊瑚學習教育、漁業體驗之旅、生態步道健行。
花東縱谷國家風景區（86.05.01）	溫泉茶香田園度假區	遊憩資源劃分成三大系統 1. 鯉魚潭、光復系統：以鯉魚潭及平林兆豐農場為發展重點，發展為兼具山林、湖泊、農牧風光之度假休閒區。 2. 瑞穗、玉里系統：以瑞穗地區為重點，結合水上泛舟、溫泉、茶園、古蹟及人文產業特色，成為停留型度假基地。 3. 池上、鹿野系統：以鹿野地區為重點，發展以休閒農牧、溫泉、原住民文化為特色之休閒遊憩區。
馬祖國家風景區（88.11.26）	閩東戰地生態島	遊憩資源劃分成四大系統 1. 南竿系統：馬祖逍遙遊前進基地、坑道碼頭攬勝、廟宇參訪、醉臥坑道酒窖。 2. 北竿系統：古厝聚落懷古、島礁生態巡禮、親子海灘遊、漫步戰備林蔭道。 3. 莒光系統：古蹟巡禮、永留嶼踏浪之旅、搜尋「大自然的冰箱」（莒光在福建省閩江口外，剛好是淡水和海水交界，所以孕育出豐富的貝類及海鮮）、漁村古厝尋幽。 4. 東引系統：休閒海釣天堂、坑道堡壘風貌、海天一色觀地景、石蒜花之戀。

（續）表 5-4　國家風景特定區之發展目標及特色

名稱（成立時間）	發展目標	區內特色
日月潭國家風景區 （89.01.24）	明湖山色伴杵音	遊憩資源劃分成四大系統 1. 環潭遊憩系統：大竹湖候鳥生態觀光、青龍山宗教觀光、原住民邵族逐鹿傳奇、水社茶香尋幽、生態步道健行。 2. 頭社遊憩系統：養生度假村、田園明媚風光、自行車健身道路。 3. 中明遊憩系統：蘭香、茶香產業觀光、民間投資基地、入口意象營造。 4. 水里溪遊憩系統：台灣的心臟——水力抽蓄發電、祕密花園——車埕社區、風華再現的木業遺蹟、集集觀光鐵枝路、溪流生態觀光。
參山國家風景區 （90.03.16）	獅頭客、梨山果、八卦鷹休閒區	遊憩資源劃分成三大系統 1. 獅頭山風景區：宗教觀光、客家文化園區、賽夏矮靈傳奇、溪流生態觀光、昆蟲的故鄉、礦業觀光。 2. 梨山風景區：花果之鄉（生態之旅）、高山度假村（山中瑞士）、泰雅部落尋奇、大甲溪流生態觀光、溫泉度假聖地。 3. 八卦山風景區：產業觀光（松柏嶺茶鄉風情）、單車旅遊勝地、賞鷹生態旅遊、生態步道健行、宗教觀光。
阿里山國家風景區 （90.07.23）	高山青、澗水藍，日出雲海攬蒼翠	遊憩資源劃分成四大系統 1. 瑞里、瑞豐、豐山、來吉遊憩系統：天之涯、山之角——山林休閒樂園。 2. 茶山、新美、山美、達邦、特富野遊憩系統：鄒族的原鄉——鄒族文化博物館。 3. 台 18 公路省道（阿里山公路）沿線遊憩系統：高山茶、甜柿子的故鄉——產業觀光園區。 4. 阿里山森林鐵路沿線及遊樂區遊憩系統：春之櫻、夏之浴——人與自然對話之旅。
茂林國家風景區 （90.09.21）	原住民、溫泉、生態冒險度假區	遊憩資源劃分成三大系統 1. 桃源寶來系統：寶來不老溫泉度假、竹林梅園休閒、原住民文化體驗、宗教觀光。

（續）表 5-4　國家風景特定區之發展目標及特色

名稱（成立時間）	發展目標	區內特色
茂林國家風景區 （90.09.21）	原住民、溫泉、生態冒險度假區	2. 茂林新威系統：新威苗圃植物園區、濁口溪溪流生態、魯凱族尋根之旅、多納野溪溫泉、山林步道尋幽、紫蝶谷越冬蝴蝶生態。 3. 霧台賽嘉系統：原住民文化園區、賽嘉航空運動公園、沿山公路自行車運動、霧台民宿文化創作園區。
北海岸及觀音山國家風景區 （91.07.22）		1. 結合北海岸、觀音山、野柳等三個風景特定區的觀光資源。 2. 推動「觀光客倍增計畫──北部海岸旅遊線」整備工作，以「減量原則」、「環境優先」、「國際水準」、「便利遊客」及「維護生態」之計畫理念，整合地質景觀、自然生態、人文風貌及海濱風情資源，打造北海岸為台灣皇冠海岸及濱海休閒度假區。
雲嘉南濱海國家風景區 （92.12.24）		遊憩據點依其所在地點、資源特性與活動類型，區分為雲嘉、南瀛與台江三大系統 1. 雲嘉系統：位於本區北段之嘉義、雲林兩縣境內，旅遊重點以外海離岸沙洲之特殊地理景觀、漁港、溼地及歷史悠久的廟宇為主軸。 2. 南瀛系統：位於本區中段台南市境內，此區之景點較具多樣性，包括潟湖及沙洲等地理景觀、黑面琵鷺及紅樹林生態系等生態景觀、鹽田產業、廟宇及濱海遊憩據點。 3. 台江系統：位於本區最南段的台南市安南區，本區的遊憩活動則以四草地區的古蹟遺址參觀與生態觀賞為主。
西拉雅國家風景區 （94.11）		1. 區內五大遊憩系統 (1) 關仔嶺遊憩系統。 (2) 曾文遊憩系統。 (3) 烏山頭遊憩系統。 (4) 虎頭埤遊憩系統。 (5) 左鎮遊憩系統。 2. 區內台灣最大的水庫──曾文水庫

資料來源：交通部觀光局。

貳、國家風景區管理規則（2011 年 8 月 4 日）

一、國家風景特定區等級

風景特定區依其地區特性及功能劃分為國家級、直轄市級及縣（市）級二種等級；其等級與範圍之劃設、變更及風景特定區劃定之廢止，由交通部委任交通部觀光局會同有關機關並邀請專家學者組成評鑑小組評鑑之。

二、主管機關之核定

在風景特定區內開發經營觀光遊樂設施、觀光旅館，經中央主管機關報請行政院核定者，其範圍內所需公有土地，得由該管主管機關商請各該土地管理機關配合協助辦理。

三、風景特定區內不許可之行為

1. 任意拋棄、焚燒垃圾或廢棄物。
2. 將車輛開入禁止車輛進入或停放於禁止停車之地區。
3. 隨地吐痰、拋棄紙屑、菸蒂、口香糖、瓜果皮核汁渣或其他一般廢棄物。
4. 污染地面、水質、空氣、牆壁、樑柱、樹木、道路、橋樑或其他土地定著物。
5. 鳴放噪音、焚燬、破壞花草樹木。
6. 於路旁、屋外或屋頂曝曬，堆置有礙衛生整潔之廢棄物。
7. 自廢棄物清運處理及貯存工具，設備或處所搜揀廢棄之物。
8. 拋棄熱灰燼、危險化學物品或爆炸性物品於廢棄貯存設備。
9. 非法狩獵、棄置動物屍體於廢棄物貯存設備以外之處所。

四、風景特定區內該管主管機關不許可或同意之行為

1. 採伐竹木。
2. 探採礦物或挖填土石。
3. 捕採魚、貝、珊瑚、藻類。
4. 採集標本。
5. 水產養殖。
6. 使用農藥。
7. 引火整地。
8. 開挖道路。

 ## 第六節　台灣國有森林遊樂區

台灣現有國有森林遊樂區（通稱「國家森林遊樂區」）22 處，行政院農業委員會林務局經營管理當中的 18 處，其餘 4 處分別由行政院國軍退除役官兵輔導委員會森林保育處、國立台灣大學生物資源暨農學院實驗林管理處（台大林管處）和國立中興大學實驗林管理處（興大林管處）經營管理。各森林遊樂區設置狀況如**表 5-5** 所列。

 ## 第七節　台灣自然保留區

一、設立目的

台灣自然保留區是以自然保育為目的所劃設之保護區。

表 5-5　國家森林遊樂區之設置與管理

名稱	管轄單位	所在地	面積（公頃）	備註
內洞國家森林遊樂區	林務局新竹林區管理處	新北市烏來區	1191.340	
滿月圓國家森林遊樂區	林務局新竹林區管理處	新北市三峽區	1573.440	
東眼山國家森林遊樂區	林務局新竹林區管理處	桃園縣復興鄉	916.000	
觀霧國家森林遊樂區	林務局新竹林區管理處	新竹縣五峰鄉 苗栗縣泰安鄉	907.420	
太平山國家森林遊樂區	林務局羅東林區管理處	宜蘭縣大同鄉	12631.000	面積最大
武陵國家森林遊樂區	林務局東勢林區管理處	宜蘭縣大同鄉 台中市和平區	3760.000	
大雪山國家森林遊樂區	林務局東勢林區管理處	台中市和平區	3968.840	
八仙山國家森林遊樂區	林務局東勢林區管理處	台中市和平區	2492.320	
合歡山國家森林遊樂區	林務局東勢林區管理處	南投縣仁愛鄉 花蓮縣秀林鄉	457.610	
奧萬大國家森林遊樂區	林務局南投林區管理處	南投縣仁愛鄉	2787.000	
阿里山國家森林遊樂區	林務局嘉義林區管理處	嘉義縣阿里山鄉	1400.000	
藤枝國家森林遊樂區	林務局屏東林區管理處	高雄市桃源區	770.000	
雙流國家森林遊樂區	林務局屏東林區管理處	屏東縣獅子鄉	1569.500	
墾丁國家森林遊樂區	林務局屏東林區管理處	屏東縣恆春鎮	75.000	
池南國家森林遊樂區	林務局花蓮林區管理處	花蓮縣壽豐鄉	145.000	
富源國家森林遊樂區	林務局花蓮林區管理處	花蓮縣瑞穗鄉	190.970	
向陽國家森林遊樂區	林務局台東林區管理處	台東縣海端鄉	362.000	
知本國家森林遊樂區	林務局台東林區管理處	台東縣卑南鄉	110.800	
明池國家森林遊樂區	退輔會森林保育處	宜蘭縣大同鄉		
棲蘭國家森林遊樂區	退輔會森林保育處	宜蘭縣大同鄉		
溪頭自然教育園區	國立台灣大學實驗林管理處	南投縣鹿谷鄉		
惠蓀國家森林遊樂區	國立中興大學實驗林管理處	南投縣仁愛鄉		

觀光資源概要

二、主管機關

　　行政院農委會（2013 年 1 月 1 日起併入環境資源部）。

三、自然保留區之定義

　　自然保留區是指具有代表性的生態體系，或獨特地形、地質意義，或是具有基因保存、永久觀察、教育研究價值及珍稀動、植物之區域，如圖 5-2 所示。

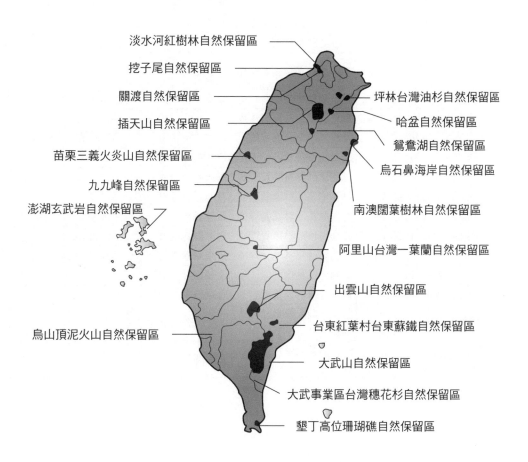

淡水河紅樹林自然保留區
挖子尾自然保留區
關渡自然保留區
插天山自然保留區
苗栗三義火炎山自然保留區
九九峰自然保留區
澎湖玄武岩自然保留區
烏山頂泥火山自然保留區

坪林台灣油杉自然保留區
哈盆自然保留區
鴛鴦湖自然保留區
烏石鼻海岸自然保留區
南澳闊葉樹林自然保留區
阿里山台灣一葉蘭自然保留區
出雲山自然保留區
台東紅葉村台東蘇鐵自然保留區
大武山自然保留區
大武事業區台灣穗花杉自然保留區
墾丁高位珊瑚礁自然保留區

圖 5-2　自然保留區分布圖

資料來源：整理自農委會自然資源與生態資料庫，http://erarc.epa.gov.tw/136/201011
150105/archive/econgis_/nr/index.htm；黃建中繪製，揚智文化提供。

 第八節 台灣野生動物保護區

一、設立淵源

為了保護野生動物及其棲息環境，台灣地區積極推動野生動物保護區之設立，從 1991 年起，依據野生動物保育法，由行政院農業委員會核定，各縣市政府公告，共設立了 18 處野生動物保護區。

二、主管機關

野生動物保護區之主管機關為行政院農委會（2013 年 1 月 1 日起併入環境資源部）。

三、成立順序

各野生動物保護區成立先後順序分別是澎湖縣貓嶼海鳥保護區；高雄市三民區楠梓仙溪野生動物保護區；宜蘭縣無尾港水鳥保護區；台北市野雁保護區；台南市四草野生動物保護區；澎湖縣望安島綠蠵龜產卵棲地保護區；大肚溪口野生動物保護區；棉花嶼、花瓶嶼野生動物保護區；蘭陽溪口水鳥保護區；櫻花鉤吻鮭野生動物保護區；台東縣海端鄉新武呂溪魚類保護區；馬祖列島燕鷗保護區；玉里野生動物保護區；新竹市濱海野生動物保護區；台南市曾文溪口北岸黑面琵鷺動物保護區；宜蘭縣雙連埤野生動物保護區；台中市高美溼地野生動物保護區及桃園高榮野生動物保護區（如**圖** 5-3 所示）。

四、野生動物重要棲息環境

行政院農業委員會並公告野生動物重要棲息環境，包括棉花嶼、花瓶嶼、台中市武陵櫻花鉤吻鮭、宜蘭縣蘭陽溪口、澎湖縣貓嶼、台北市中興橋永福橋、高雄市三民區楠梓仙溪、大肚溪口、宜蘭縣無尾港、台東縣海端鄉新武呂溪魚類、馬祖八島、玉里、棲蘭、丹大、關山、觀音海岸、

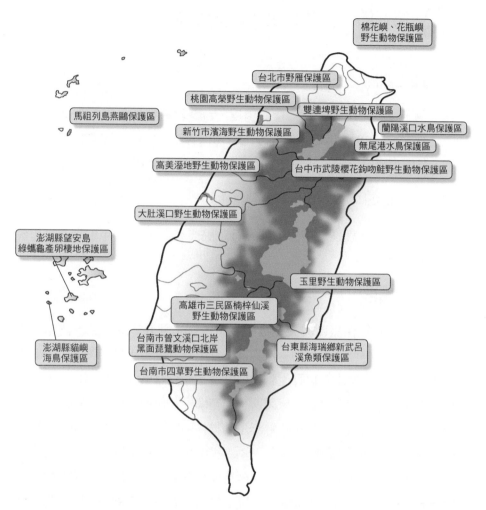

圖 5-3　台灣野生動物保護區分布圖

資料來源：整理自台灣大百科全書，http://taiwanpedia.culture.tw/web/content?ID
=1600；黃建中繪製，揚智文化提供。

觀霧寬尾鳳蝶、雪山坑溪、瑞岩溪、鹿林山、浸水營、茶茶牙賴山、雙鬼
湖、台東利嘉、海岸山脈、水璉 、塔山、客雅溪口及香山溼地、台南曾
文溪口、高美、雙連埤、台南四草、雲林湖本八色鳥、嘉義鰲鼓、桃園高
榮等 35 處（如**圖 5-4** 所示）。

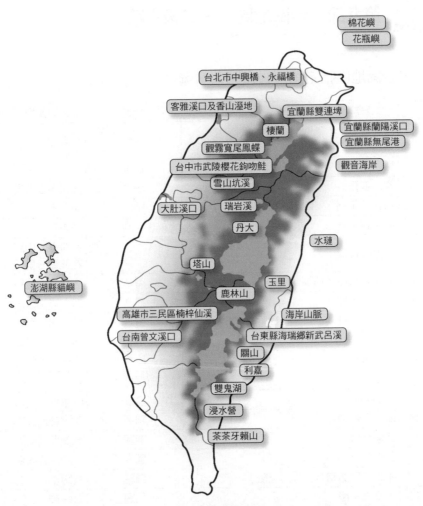

棉花嶼
花瓶嶼
台北市中興橋、永福橋
客雅溪口及香山溼地
棲蘭
觀霧寬尾鳳蝶
台中市武陵櫻花鉤吻鮭
雪山坑溪
大肚溪口
瑞岩溪
丹大
塔山
鹿林山
澎湖縣貓嶼
玉里
高雄市三民區楠梓仙溪
海岸山脈
台南曾文溪口
台東縣海瑞鄉新武呂溪
關山
利嘉
雙鬼湖
浸水營
茶茶牙賴山
宜蘭縣雙連埤
宜蘭縣蘭陽溪口
宜蘭縣無尾港
觀音海岸
水璉

圖5-4 野生動物重要棲息地

資料來源：整理自農委會自然資源與生態資料庫，http://erarc.epa.gov.tw/136/ 2010
11150105/archive/econgis_/wih/index.htm；黃建中繪製，揚智文化提供。

271

第九節　台閩地區一、二級古蹟

一、台閩地區指定第一級古蹟共24處

	名　　　　稱	類別	縣市
1	台北府城—— 東門、南門、小南門、北門	城廓	台北市
2	圓山遺址	遺址	台北市
3	鳳山縣舊城	城廓	高雄市左營區
4	彰化孔子廟	祠廟	彰化市
5	鹿港龍山寺	寺廟	鹿港鎮
6	八通關古道	遺址	南投縣竹山鎮至 花蓮縣玉里鎮
7	邱良功母節孝坊	牌坊	金門縣金城鎮
8	淡水紅毛城	衙署	新北市淡水鎮
9	大坌坑遺址	遺址	新北市八里鄉
10	金廣福公館	宅第	新竹縣北埔鄉
11	王得祿墓	陵墓	嘉義縣六腳鄉
12	卑南遺址	遺址	台東市
13	八仙洞遺址	遺址	台東縣長濱鄉
14	澎湖天后宮	祠廟	澎湖縣馬公市
15	西嶼西台	關塞	澎湖縣西嶼鄉
16	西嶼東台	關塞	澎湖縣西嶼鄉
17	基隆二砂灣砲台（海門天險）	關塞	基隆市
18	台南孔子廟	祠廟	台南市
19	祀典武廟	祠廟	台南市
20	五妃廟	祠廟	台南市
21	台灣城殘蹟（安平古堡殘蹟）	城郭	台南市
22	赤嵌樓	衙署	台南市
23	二鯤鯓砲台（億載金城）	關塞	台南市
24	大天后宮（寧靖王府邸）	祠廟	台南市

資料來源：台灣厝仔，http://www.old-taiwan.as2.net/006/611/001.htm。

二、台閩地區指定第二級古蹟共50處

	名　　　稱	類別		名　　　稱	類別
1	台灣布政使司衙門	衙署	26	魯凱族好茶舊社	其他
2	大龍峒保安宮	祠廟	27	下淡水溪鐵橋	橋樑
3	台北公會堂	公會堂	28	媽宮古城	城廓
4	艋舺龍山寺	寺廟	29	西嶼燈塔	燈塔
5	芝山岩遺址	遺址	30	瓊林蔡氏祠堂	祠廟
6	旗後砲台	關塞	31	陳禎墓	陵墓
7	前清打狗英國領事館	衙署	32	文台寶塔	其他
8	廣福宮	祠廟	33	水頭黃氏酉堂別業	宅第
9	鄞山寺	寺廟	34	陳健墓	陵墓
10	林本源園邸	園林	35	金門朱子祠	祠廟
11	理學堂大書院	書院	36	虛江嘯臥碣群	碑碣
12	滬尾砲台	關塞	37	東莒燈塔	燈塔
13	十三行遺址	遺址	38	大武崙砲台	關塞
14	李騰芳古宅（李舉人古厝）	宅第	39	進士第（鄭用錫宅第）	宅第
			40	竹塹城迎曦門	城廓
15	鄭崇和墓	陸墓	41	鄭用錫墓	陵墓
16	霧峰林宅	宅第	42	台中火車站	火車站
17	元清觀	祠廟	43	北極殿	祠廟
18	道東書院	書院	44	開元寺	寺廟
19	馬興陳宅（益源大厝）	宅第	45	台南三山國王廟	祠廟
20	聖王廟	祠廟	46	四草砲台（鎮海城）	關塞
21	北港朝天宮	祠廟	47	開基天后宮	祠廟
22	新港水仙宮	祠廟	48	台灣府城城隍廟	祠廟
23	南鯤鯓代天府	祠廟	49	兌悅門	城廓
24	鳳山龍山寺	寺廟	50	台南地方法院	衙署
25	恆春古城	城廓			

資料來源：台灣厝仔，http://old-taiwan.as2.net/006/611/002.htm。

第十節　台灣其他觀光資源

壹、2012 年台灣十大觀光小城與三大特色小城

2012 年交通部觀光局主辦「台灣十大觀光小城」遴選以及「體驗台灣之美，遇見觀光小城」活動，獲選的十大觀光小城及三大特色小城，分述如下：

一、十大觀光小城

1. 「大甲區媽祖文化」（台中大甲）。
2. 「大溪總統鎮」（桃園大溪）。
3. 「台北市北投風華小鎮」（台北北投）。
4. 「安平——台灣之名源自安平」（台南安平）。
5. 「金城鎮後浦古樸小鎮」（金門金城）。
6. 「美濃區——美濃美意情濃」（高雄美濃）。
7. 「鹿港鎮工藝、美食、古蹟」（彰化鹿港）。
8. 「集集鎮——火車印象・踩風集集」（南投集集）。
9. 「瑞芳區水金九地區礦山祕境」（新北瑞芳）。
10. 「礁溪溫泉養生樂活小城」（宜蘭礁溪）。

二、三大特色小城

1. 「最具地方特色小城」為「三義木雕藝術城」（苗栗三義）。
2. 「最整潔乾淨觀光小城」為「瑞穗溫泉休閒」（花蓮瑞穗）。
3. 「最具國際觀光潛力小城」為「台北市信義時尚之城」（台北信義）。

此外，馬祖北竿戰地之鄉（連江北竿）、生態保育琉球鄉（屏東琉

球）、澎湖縣馬公民俗小鎮（澎湖馬公）、熱氣球的故鄉——鹿野（台東鹿野）均為觀光潛力小城。

貳、台灣各地特產

1. 東港三寶：鮪魚、櫻花蝦、油魚子。
2. 恆春三寶：洋蔥、瓊麻、港口茶。
3. 宜蘭三星四寶：青蔥、白蒜、銀柳、上將梨。
4. 宜蘭四寶：鴨賞、膽肝、羊羹、金棗糕。
5. 綠島三寶：魚酥、鹿肉、海草。
6. 台東三寶：毛蟹、雉雞、旗魚。

課後練習

() 1. 為了表示對儒學的尊崇，現存於中國及台灣的前代孔廟，往往在廟前立有石碑一方，該石碑所鐫通常為何？ (A) 一人之下，萬人之上 (B) 至聖先師 (C) 官員人等至此下馬 (D) 有教無類。

() 2. 鹽水蜂炮活動可定義為哪一類觀光遊憩資源？ (A) 聚落 (B) 宗教 (C) 歷史文化 (D) 娛樂。

() 3. 下列何者非觀光三大基本要素？ (A) 人 (B) 時間 (C) 空間 (D) 金錢。

() 4. 綠色觀光是指 (A) 生態觀光 (B) 產業觀光 (C) 運動觀光 (D) 社會觀光。

() 5. 針對資源特性加以開發是觀光資源規劃開發的方式之一，下列何者非依此一方式開發？ (A) 蘇澳冷泉 (B) 泰安溫泉 (C) 十分瀑布 (D) 劍湖山世界。

() 6. 台灣北部的野柳蕈狀岩是屬於哪一類的資源？ (A) 地貌觀光資源 (B) 地質觀光資源 (C) 水文觀光資源 (D) 生態觀光資源。

() 7. 明清時期有許多園林造景，像是至今尚存的蘇州「拙政園」、「留園」都是箇中之顯例。這些園林造景通常反映的是哪一種社會階級的生活美學？ (A) 統治階級 (B) 文人階級 (C) 皇親國戚 (D) 貝子貝勒。

() 8. 台灣何處可從事泛舟活動？ (A) 濁水溪 (B) 荖濃溪 (C) 蘭陽溪 (D) 大甲溪。

() 9. 早期澎湖居民建設很多石滬，例如七美的雙心石滬，這些石滬的用途為何？ (A) 防止海潮侵襲村落 (B) 捕魚設施 (C) 房屋圍牆 (D) 碼頭堤防。

() 10. 下列哪個國家風景區的成立與火成岩的地形有關？ (A) 參山 (B) 東北角 (C) 茂林 (D) 澎湖。

() 11. 雲門舞集、雅音小集、蘭陵劇坊等創作的最大意義為何？ (A) 揚棄西洋藝術影響，回歸傳統 (B) 寫實自然，並移植西方觀念 (C) 強調現代精神，忽視傳統 (D) 民族傳統與西洋技巧的融合。

() 12. 進入國家公園之區域，何區應經國家公園管理處之許可？　(A) 一般
管制區　(B) 史蹟保存區　(C) 特別景觀區　(D) 生態保護區。

() 13. 西拉雅國家風景區內有聞名化石重鎮，並設置有化石陳列館的是哪一
條溪？　(A) 曾文溪　(B) 楠梓仙溪　(C) 菜寮溪　(D) 二寮溪。

() 14. 下列何者為宗教觀光的著名景點？　(A) 陽明山　(B) 獅頭山　(C) 武
山　(D) 梨山。

() 15. 國內唯一涵蓋陸地與海域的國家公園是哪一個國家公園？　(A) 陽明
山國家公園　(B) 墾丁國家公園　(C) 玉山國家公園　(D) 太魯閣國家
公園。

() 16.「億載金城」在觀光資源基本屬性之分類，屬於　(A) 人文資源　(B)
產業資源　(C) 都市觀光資源　(D) 交通運輸資源。

() 17. 基隆廟口小吃聞名全台，是屬於　(A) 歷史文化資源　(B) 宗教觀光資
源　(C) 娛樂觀光資源　(D) 都市觀光資源。

() 18. 溫泉是屬於　(A) 風景資源　(B) 天象資源　(C) 地質資源　(D) 生物
資源。

() 19. 淡水紅毛城是屬於何種景觀？　(A) 自然景觀　(B) 人文景觀　(C) 意
象景觀　(D) 複合景觀。

() 20. 如何將各種觀光活動及觀光設施需求適切配置在現有土地上，這種過
程稱為　(A) 觀光研究　(B) 觀光開發　(C) 觀光計畫　(D) 觀光規劃。

() 21. 下列觀光資源的特性與相關舉例的配對何者錯誤？　(A) 綜合性──
台北 101 大樓觀景台與鄰近的新光三越商圈　(B) 地域性──日本黑
部立山的高聳雪壁景觀　(C) 季節性──到峇里島享受有名的 LU LU
SPA　(D) 永續性──妥善的經營與遊客的維護。

() 22. 台灣北部的著名觀光景點──女王頭是風蝕地形的代表之一，近年來
因為不斷受到風蝕作用將面臨斷成兩截的危機，於是相關單位不斷倡
導保護此類的自然資源。依照觀光資源的特性來區分，請問女王頭目
前面臨的危機屬於下列何者？　(A) 綜合性　(B) 觀賞性　(C) 無法儲
存性　(D) 無法替代性。

() 23. 下列有關觀光資源性質的分類配對，何者正確？ (A) 自然遊憩資源——北投溫泉區 (B) 服務體系——黃金博物館 (C) 產業遊憩資源——海水浴場 (D) 遊樂設施與活動——故宮博物院。

() 24. 小蔡帶領一群學生到大湖、北埔一日遊，由於目前正處於大湖草莓季，一群人便前往大湖的某觀光果園採草莓。依觀光資源的分類來看，請問他們到訪的觀光果園屬於下列何者？ (A) 自然遊憩資源 (B) 人文遊憩資源 (C) 產業遊憩資源 (D) 遊樂設施與活動。

() 25. 下列何者不是觀光規劃（Tourism Planning）的目的？ (A) 適度管制觀光遊憩活動行為 (B) 兼顧自然環境及生態保育 (C) 整體規劃觀光資源以期發揮最佳的經濟效益 (D) 為了吸引更多觀光客可無限制開發觀光資源。

() 26. 為維護遊憩區能夠長期維持遊憩品質的使用量，政府當局每隔一段時間會對各觀光資源進行相關評估。以龜山島為例，為了使龜山島上的生態達到平衡，每年對前往該地觀光的遊客數多有所限制，依照遊憩承載量的分類來看，此類型的限制考量是屬於 (A) 實質承載量 (B) 生態承載量 (C) 設施承載量 (D) 社會承載量。

() 27. 台灣的國家公園依現有土地利用型態及資源特性可劃分為生態保護區、特別景觀區、史蹟保存區……等區，下列有關區域範圍的說明配對何者有誤？ (A) 生態保護區——為提供研究生態而嚴格保護之生態環境區 (B) 特別景觀區——可以發展野外育樂活動，適合興建遊憩設施的區域 (C) 史蹟保存區——具有重要的史前遺跡及有價值的歷史古蹟區 (D) 一般管制區和遊憩區——可做有限度的資源利用，但禁止狩獵及動植物的採集區。

() 28. 下列有關國家公園認可標準的敘述，何者錯誤？ (A) 面積不小於 1,000 公頃的範圍內有特殊生態、特殊地形……等 (B) 為長期保護自然原野景觀、原生動植物、特殊生態體系而設置的地方 (C) 區內禁止伐林、採礦、農耕、放牧……等行為 (D) 遊客可進出整個國家公園，進出時須小心謹慎，不可破壞園區內的生態。

() 29. 下列選項中所描述的特色何者為墾丁國家公園的正確敘述？ (A) 區

內多火山地形，地質構造多屬安山岩　(B) 同時涵蓋陸域與海域，地理上屬熱帶性氣候區，冬季有強烈的落山風　(C) 為我國面積最大的國家公園，區內有著名的八通關古道　(D) 區內有國寶魚櫻花鉤吻鮭，地形以高山及河谷為主。

(　) 30.「本區境內的河川以脊樑山脈為主要分水嶺，且擁有大理岩峽谷景觀，可欣賞泰雅人文史蹟，因深具觀光吸引力，被美國雜誌譽為東方七大奇景之一。」請問上面所描述的是下列哪一個國家公園？　(A) 太魯閣國家公園　(B) 玉山國家公園　(C) 陽明山國家公園　(D) 雪霸國家公園。

(　) 31. 下列選項中所描述的特色何者為雪霸國家公園的正確敘述？　(A) 全區皆為花崗片麻岩所構成，沒有生態保護區　(B) 區內的原住民以泰雅族與賽夏族居多　(C) 同時涵蓋陸域與海域，冬季有強烈的落山風　(D) 區內有古老的活化石──文昌魚。

(　) 32. 本區為國內第一座以維護歷史文化遺產、戰役紀念為主的國家公園，也因為此區的氣候條件較溫暖，許多候鳥常到此區過冬，請問這是哪一個國家公園？　(A) 墾丁國家公園　(B) 玉山國家公園　(C) 金門國家公園　(D) 太魯閣國家公園。

(　) 33. 下列有關台灣的國家公園資源保育重點對象，何者正確？　(A) 陽明山國家公園：水獺　(B) 玉山國家公園：櫻花鉤吻鮭　(C) 雪霸國家公園：台灣蝴蝶蘭　(D) 墾丁國家公園：灰面鵟。

(　) 34. 下列有關台閩地區古蹟的分級定義的配對，何者正確？　(A) 鹿港龍山寺──第一級古蹟　(B) 艋舺龍山寺──第一級古蹟　(C) 前清打狗英國領事館──第三級古蹟　(D) 獅球嶺砲台──第二級古蹟。

(　) 35. 下列敘述何者為大武山自然保留區的特色？　(A) 以地震崩塌斷崖特殊地景為保育對象　(B) 位於台東縣，為台灣最大的自然保留區　(C) 此區的生態系為典型的河口沼澤溼地生態系，出現的鳥類達兩百多種　(D) 地形景觀多泥火山。

(　) 36. 古蹟的中央主管機關是哪一個部會？　(A) 內政部　(B) 交通部　(C) 教育部　(D) 文化建設委員會。

()37. 下列原住民與該族群著名特色的配對何者正確？ (A) 阿美族——祖靈祭 (B) 排灣族——射耳祭 (C) 賽夏族——收穫祭 (D) 布農族——拔牙象徵成年。

()38. 原住民中唯一一個沒有獵首的民族，著名祭典以飛魚祭為代表的是？ (A) 邵族 (B) 卑南族 (C) 達悟族 (D) 噶瑪蘭族。

()39. 下列哪一處觀光景點是以廢棄礦坑、老屋與聚落聞名？ (A) 金山 (B) 集集 (C) 平溪 (D) 九份。

()40. 台灣原住民的音樂和工藝也具有相當特色，下列何者敘述不真？ (A) 排灣族、魯凱族的陶壺及琉璃珠製作、雕刻藝術 (B) 布農族的皮衣製作技巧 (C) 布農族的多金屬簧口簧琴 (D) 鄒族的揉皮技術。

()41. 在二十四個節氣中的哪個節氣，台灣東北部漁民會有小卷、旗魚、沙魚等季節的魚類可以捕捉？ (A) 處暑 (B) 秋分 (C) 寒露 (D) 白露。

()42. 台灣的農村聚落是由傳統因素與自然環境所形成的有機體，請問在濁水溪以南以何種村落為多？ (A) 自然村 (B) 過渡村 (C) 聚村 (D) 散村。

()43. 台灣傳統建築物裝飾題材上，南瓜代表什麼意義？ (A) 多子多孫 (B) 多福多壽 (C) 多貴多富 (D) 多甲多地。

()44. 聞名世界的冬季候鳥黑面琵鷺，主要棲息地是在我國哪個區域？ (A) 日月潭國家風景區 (B) 大鵬灣國家風景區 (C) 參山國家風景區 (D) 雲嘉南濱海國家風景區。

()45. 目前台灣海拔最高的高山湖泊為何？ (A) 南橫天池 (B) 白石池 (C) 翠峰湖 (D) 雪山翠池。

()46. 有關台灣的休閒觀光地區與其觀光農特產品的敘述，下列何者有誤？ (A) 三義木雕 (B) 大湖觀光草莓園 (C) 三峽陶瓷 (D) 苑裡帽席編織。

()47. 下列哪一項不是屬於新竹客家聚落的傳統美食？ (A) 薑絲大腸 (B) 豬血米粉湯 (C) 柿餅 (D) 仙草雞湯。

() 48. 台灣民俗祭典中有「放天燈」及「放水燈」的活動,請問其節日的名稱為何? (A) 皆為中秋節 (B) 皆為中元節 (C) 前者為元宵節,後者為中元節 (D) 前者為中元節,後者為元宵節。

() 49. 為了避免造成生態旅遊地資源耗損與破壞的加速,生態旅遊首先應建立何種管理觀念? (A) 遊憩機會序列 (B) 成本控制 (C) 遊客承載量 (D) 市場取向。

() 50. 農委會林務局研發哪一種與簡單跆拳道相融合的運動,是希望能利用森林遊樂區內豐富的陰離子健身,推動森林育樂的熱潮? (A) 瀑布律動操 (B) 圓極柔軟操 (C) 毛巾操。

解 答

1	2	3	4	5	6	7	8	9	10
C	C	D	A	D	B	B	B	B	D
11	12	13	14	15	16	17	18	19	20
D	D	C	C	B	A	D	C	B	D
21	22	23	24	25	26	27	28	29	30
C	D	A	C	D	B	B	D	B	A
31	32	33	34	35	36	37	38	39	40
B	C	D	A	B	D	D	C	D	C
41	42	43	44	45	46	47	48	49	50
B	C	A	D	D	C	B	C	C	A

Chapter 6

世界遺產

觀光資源概要

第一節　世界遺產的起源、目的與利益

壹、起源

　　第二次世界大戰結束後，許多有識之士意識到戰爭、自然災害、環境災難、工業發展等威脅著分布在世界各地許多珍貴的文化與自然遺產，有鑑於此，聯合國教科文組織（UNESCO）於 1972 年 11 月 16 日在巴黎所召開的第十七屆會議中，通過著名的《保護世界文化和自然遺產公約》。世界遺產分為四大類：文化遺產、自然遺產、兼具文化及自然的綜合遺產以及非物質文化遺產。

貳、目的

　　指定世界遺產的目的是鼓勵世界各國簽訂合作保育宣言，宣示並執行自己領土內的自然與文化遺產；同時透過國際合作的方式，提供人才、專業知識、技術、法律保護等各方面的交流，確保遺產的完整性。

　　申請世界遺產的國家，必須加入會員，簽署《保護世界文化和自然遺產公約》，會員國提報世界遺產候選地點時，必須備有該地點保護規劃，以及未來執行方式的保證。通常世界遺產在被指定之前，必須經過五年的評估時間。

參、利益

　　被列入世界遺產的實質好處有兩個，一是帶來顯著的旅遊收益，二是可獲得國際提供的專業技術與資金的支援，維護文物與自然景觀，這兩項益處對開發中國家而言，都十分重要。最好的國際合作範例是 1960 年開始的埃及努比亞遺址遷移工程，原因是埃及開始修建亞斯文大水壩，將使

得努比亞遺址沒入水壩，聯合國為此結合世界各地的科學家、工程師和考古學家，共同將神廟古蹟遷移到高處。整件工程歷時二十年才完成，樹立了國際合作的典範，而這也是世界遺產概念的首度具體行動。

 第二節　世界遺產的分類

世界遺產分為四大類，分述如下：

壹、文化遺產

文化遺產是與人類文化發展有關的事物，包括紀念物（monuments）、建築群（groups of buildings）、場所（sites），都屬於文化遺產的範圍。至 2012 年 3 月底，世界各地共計有 745 處文化遺產，是四大類世界遺產裡數量最多的。文化遺產可能是建築大師的作品，像是建築師高第在巴塞隆納的建築，可能是對後世建築有重要影響的型式，例如歐洲常見的哥德式教堂；亦或是表現某種傳統生活，例如日本京都建築群或中國的紫禁城；甚至相同特性但在不同區域的建築，也會同時被列入世界遺產，德國威瑪和德紹的包浩斯建築即是一例。

貳、自然遺產

自然遺產是指特殊的物理、生物、地理景觀，這地方可能代表了「地球變動所留下的重要景觀，代表了地理和生物演進的過程，亦或是瀕臨絕種動植物的棲息、生態地，甚至是景色絕美的自然奇觀。」至 2012 年 3 月底，世界各地共計有 188 處自然遺產，包括了化石遺址（Fossil Site）、生物圈保護區（Biosphere Reserves）、熱帶雨林（Tropical Forest）與生態地理學區域（Biogeographical Regions）等。例如澳洲昆士蘭沿海的

大堡礁、全球唯一的巨蜥棲息地——印尼的科摩多群島、世界最高峰喜馬拉雅山區、達爾文研究發展出進化論的加拉巴哥群島（Galapagos），都屬世界自然遺產。

參、綜合遺產

綜合遺產是指兼具文化與自然特色的綜合遺產，表示該地同時符合自然與文化遺產的條件，也是最稀有的一種世界遺產。至 2012 年 3 月底止，只有 29 處，分布於 14 個國家，例如中國的黃山、武夷山、泰山、秘魯的馬丘比丘以及澳洲的烏魯魯—卡達族達國家公園等。

肆、非物質文化遺產（口述／無形人類遺產）

一、非物質遺產名單（資料來源：文化部文化資產局）

維護非物質文化的觀念逐時俱進，聯合國教科文組織（UNESCO）於 2003 年通過《保護非物質文化遺產公約》，追求文化多樣性並持續對人類創造力的尊重，於 2006 年生效。各項「非物質文化遺產」（Intangible Cultural Heritage，簡稱 ICH，過去常稱為無形文化遺產），由簽署 2003 年公約的締約國提名，由 UNESCO 下轄之委員會審查、列名。2009 年，在阿布達比大會中公布了第一批非物質遺產名錄，截至 2011 年為止，共為 267 個項目，分列三種名單：

1. 「緊急保護名單」：目前有 27 項在社區或團體努力之下仍受到極大威脅的非物質文化遺產，締約國承諾採取具體的保護措施，並有資格獲取國際財務援助。

2. 「人類非物質文化遺產代表作名單」：整合了 2008 年以前的 90 項「人類口述和非物質遺產代表作」、2009 年新增的 76 項、2010 年 47 項與 2011 年 19 項，目前累計共 232 項。是指各社區、群體或

個人視為文化組成部分的各種社會實踐、觀念表述、表現形式、知識、技能，以及相關的工具、實物、手工藝品與文化展現，例如日本能劇、有百戲之祖稱號的「中國崑曲」，以及西西里島的提線木偶戲等。

3.「2009 年推薦名單」：共 8 項，是 2009 年被認為最能體現公約原則和目標的範例，希望藉此提高公眾對保護非物質遺產的認識。

二、非物質文化遺產的種類

根據 2003 年公約，非物質文化遺產包括以下五個種類：

1. 口頭傳說和表述，包括作為非物質文化遺產媒介的語言。
2. 表演藝術。
3. 社會習俗、禮儀和節慶活動。
4. 有關自然界和宇宙的知識和實踐。
5. 傳統的手工藝技能。

口述／無形人類遺產，這個新類別於 2001 年 5 月新增，包括了瀕臨失傳的語言、戲曲、特殊文化空間、宗教祭祀路線或儀式等無形的文化型式。由於全球快速地現代化，這類遺產的傳承比具實質形體的文化類世界遺產傳承更為不易。這些具特殊價值的文化活動，都因傳人漸少而面臨失傳之虞。2001 年聯合國教科文組織首度公布了 19 種口述與無形人類遺產，往後將每兩年公告一次這類型的世界遺產名單。

第三節　世界遺產遭受破壞的原因

在全球的世界遺產項目中，有 35 處已列入《瀕危世界遺產名錄》當中，而這些世界遺產遭受破壞的原因主要有：環境急遽變化、大規模興建硬體設施、城市或旅遊業過度發展、土地的使用變動造成的破壞、武裝衝

突，以及不可預期的自然災害等。其中除了自然災害難以防範，其他的原因皆為人為因素。

壹、人為因素

1. 過度開發：例如雲南境內的「三江併流區」、北京昌平十三陵，由於當地大規模興建硬體設施而造成破壞。而德國德勒斯登易北河谷，因為興建跨河大橋，有破壞景觀之虞，也已被正式剔除於世界遺產名單。阿曼的阿拉伯大羚羊保護區，亦因為阿曼政府片面削減九成保護區面積，造成羚羊數銳減而被除名。

2. 武裝衝突：例如敘利亞境內的巴爾米拉老城、大馬士革老城和騎士城堡，因戰亂頻仍受到威脅，甚至遭遇滅頂之災。而阿富汗的巴米揚大佛，在 2001 年遭信仰伊斯蘭教的塔里班政權炸燬。

3. 非法盜挖：例如浙江餘杭良渚文化遺址，1996 年以來，良渚文化遺址共發生 53 起盜挖案件，留下 127 個盜洞。同時，當地還有 23 家採石場在遺址保護區內開山炸石、毀地取土，致使遺址本體和生態環境遭到嚴重破壞。

貳、自然因素

1. 環境變化：例如洛陽龍門石窟、山西雲岡石窟、敦煌莫高窟在內的三大岩石雕像都受到風化和滲水作用的嚴重困擾。

2. 天災：例如 2002 年 8 月東歐嚴重的水患，使布拉格、布達佩斯等地的建築與中古世紀的文件，遭受相當大的損失。

第四節　台灣世界遺產潛力點（資料來源：文化部文化資產局）

　　「世界遺產」登錄工作有許多前瞻性的保存觀念，為使國人保存觀念與國際同步，2002 年初，文化部（原行政院文化建設委員會）陸續徵詢國內專家及函請縣市政府與地方文史工作室提報、推薦具「世界遺產」潛力點名單；其後於 2002 年召開評選會選出 11 處台灣世界遺產潛力點（太魯閣國家公園、棲蘭山檜木林、卑南遺址與都蘭山、阿里山森林鐵路、金門島與列嶼、大屯火山群、蘭嶼聚落與自然景觀、紅毛城及其周遭歷史建築群、金瓜石聚落、澎湖玄武岩自然保留區、台鐵舊山線），並於該年底邀請國際文化紀念物與歷史場所委員會（ICOMOS）副主席西村幸夫（Yukio Nishimura）、日本 ICOMOS 副會長杉尾伸太郎（Shinto Sugio）與澳洲建築師布魯斯・沛曼（Bruce R. Pettman）等教授來台現勘，決定增加玉山國家公園 1 處。2003 年召開評選會議，選出 12 處台灣世界遺產潛力點。

　　2009 年 2 月 18 日，文建會召集有關單位及學者專家成立並召開第一次「世界遺產推動委員會」，將原「金門島與烈嶼」合併馬祖調整為「金馬戰地文化」，另建議增列 5 處潛力點（樂生療養院、桃園台地埤塘、烏山頭水庫與嘉南大圳、屏東排灣族石板屋聚落、澎湖石滬群），經會勘後於同年 8 月 14 日第二次「世界遺產推動委員會」決議通過。爰台灣世界遺產潛力點共計 17 處（18 點）。

　　2010 年 10 月 15 日召開 99 年度第二次「世界遺產推動委員會」，為展現金門及馬祖兩地不同文化屬性特色，更能呈現地方特色及掌握世遺普世性價值，決議通過將「金馬戰地文化」修改為「金門戰地文化」及「馬祖戰地文化」，因此，目前台灣世界遺產潛力點共計 18 處（如圖 6-1 所示）。

　　2011 年 12 月 9 日召開 100 年度第二次「世界遺產推動委員會」（第六次大會），為更能呈現潛力點名稱之適切性以符合世界遺產推動之標準，決議通過將「金瓜石聚落」更名為「水金九礦業遺址」，「屏東排灣

觀光 資源概要

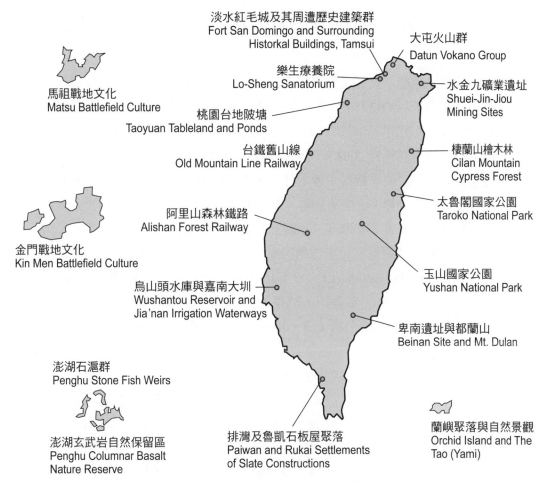

圖 6-1 台灣世界遺產潛力點

資料來源：整理自文化部文化資產局，http://twh.hach.gov.tw/Taiwan.action；黃建
中繪製，揚智文化提供。

族石板屋聚落」更名為「排灣及魯凱石板屋聚落」。另「桃園台地埤塘」
增加第二及第四項登錄標準，101 年 3 月 3 日召開「專家學者諮詢會議
會」，決議為兼顧音、義、詞彙來源、歷史性、功能性等，並符合中文及
客家文學使用，通過修正桃園台地「埤」塘為「陂」塘，並界定於台灣世
界遺產潛力點之推廣使用。

() 1. 曾經是中國明清時期的金融中心，現被列為世界文化遺產的城市為
　　　　(A) 西安古城　(B) 平遙古城　(C) 麗江古城　(D) 開封古城。

() 2. 中國境內何民族目前仍使用象形東巴文？　(A) 納西族　(B) 布依族
　　　　(C) 白族　(D) 傣族。

() 3. 羅浮宮是世界知名的博物館，館藏豐富，但是下列哪一件繪畫作品不
　　　　是羅浮宮的收藏品？　(A) 達文西的「蒙娜麗莎的微笑」　(B) 米勒的
　　　　「拾穗」　(C) 達文西的「最後的晚餐」　(D) 大衛的「拿破崙一世加冕
　　　　典禮」。

() 4. 米開朗基羅是文藝復興時期最具代表性的藝術家之一，他所繪製的
　　　　「創世紀」與「最後的審判」是在哪一座教堂裡面？　(A) 巴黎的聖母
　　　　院　(B) 梵諦岡的西斯丁教堂　(C) 佛羅倫斯的聖瑪麗亞大教堂　(D)
　　　　倫敦的西敏寺。

() 5. 東方四大文明古蹟之一，位於爪哇島中部，代表印度─爪哇藝術典範
　　　　的是　(A) 巴米安大佛　(B) 吳哥窟　(C) 婆羅浮屠寺　(D) 大金塔。

() 6. 「懸棺葬」是一種特殊的古代葬式，晚近中國已在廣東、廣西、福建、
　　　　浙江、四川、雲南等地發現多處採用此一方式埋葬死者的遺址，四川
　　　　珙縣的「懸棺葬」更是舉世聞名。何謂「懸棺葬」？　(A) 是一種將死
　　　　者棺木懸繫在樹上的葬法　(B) 是一種將死者棺木放置在懸崖絕壁上的
　　　　葬法　(C) 即是西藏常見的藏族葬式「天葬」　(D) 是一種類似古代埃及
　　　　製作木乃伊的葬法。

() 7. 目前在安陽殷墟出土商周青銅器中最大的一件是　(A) 鉞器　(B) 銅鼓
　　　　(C) 獸面紋壺　(D) 司母戊鼎。

() 8. 淮揚飲食向以精緻見稱於世，且為中國主要菜系之一，該菜系形成的
　　　　歷史背景為何？　(A) 明清以來，淮揚為商賈集中之地　(B) 明清以
　　　　來，御廚多出身淮揚　(C) 淮揚為清末通商口岸，口味多受西式餐飲影
　　　　響　(D) 淮揚廚師多來自廣州，而廣州又為東南飲食薈萃之地。

() 9. 最後的晚餐是一幅廣為人知的大型壁畫，是文藝復興時期哪一個畫家

於米蘭的聖瑪麗亞感恩修道院的食堂牆壁上繪成，1980 年被列為世界文化遺產？　(A) 拉斐爾　(B) 達文西　(C) 米開朗基羅　(D) 喬托。

(　) 10. 石窟庵被評為新羅全盛時期修建的最好傑作，它是在西元幾年被聯合國教科文組織指定為世界文化遺產？　(A)2002　(B)1992　(C)1995　(D)2008 年。

(　) 11. 山東泰山遺產種類是屬於哪一種？　(A) 自然與歷史遺產　(B) 文化遺產　(C) 自然與生態遺產　(D) 自然與文化遺產。

(　) 12. 下列哪個遺址沒有房屋的遺跡？　(A) 二里頭　(B) 殷墟　(C) 半坡　(D) 周口店。

(　) 13. 列為世界遺產的姬路城又跟其中哪兩個城稱為日本三大城？　(A) 熊本城與大阪城　(B) 老虎城與松本城　(C) 松本城與熊本城　(D) 名古屋城與大阪城。

(　) 14. 柬埔寨著名的世界遺產——吳哥窟，建於哪一個君主時期？　(A) 拔婆跋摩一世　(B) 闍耶跋摩二世　(C) 蘇利耶跋摩二世　(D) 闍耶跋摩七世。

(　) 15. 著名的九寨溝風景區，主要是由哪一族的九個村寨圍繞而得名？　(A) 苗族　(B) 壯族　(C) 藏族　(D) 黎族。

(　) 16. 復活節島（Easter Island）是太平洋上的一個火山島，島上有許多7-10 公尺的巨大石像分布，該島係屬於何國？　(A) 智利　(B) 美國　(C) 秘魯　(D) 厄瓜多。

(　) 17. 韓國的佛國寺是西元 8 世紀末所建造之木造建築，在何時被焚燬，只留下石造遺跡？　(A) 豐臣秀吉侵略朝鮮時　(B) 隋煬帝親征高句麗時　(C) 遼聖宗親征高麗時　(D) 甲申政變時。

(　) 18. 福建省何座名山被列為世界自然文化雙遺產？　(A) 鼓山　(B) 清源山　(C) 武夷山　(D) 九峰山。

(　) 19. 中國的黃山屬於何種類型的世界遺產？　(A) 普世遺產　(B) 口述遺產　(C) 複合遺產　(D) 無形遺產。

(　) 20. 毛公鼎能成為世界聞名的文化遺產是因它具有　(A) 最重的重量　(B) 最華麗完整的外表　(C) 最長的銘文　(D) 最悠久的年代。

解 答

1	2	3	4	5	6	7	8	9	10
B	A	C	B	C	B	D	A	B	C
11	12	13	14	15	16	17	18	19	20
D	D	A	C	C	A	A	C	C	C

附　錄

附錄一　導遊實務歷年考古題

99 年專門職業及技術人員普通考試

(　) 1. 台灣最早的鐵路，由何人主導修築？　(A) 鄭成功　(B) 施琅　(C) 沈葆楨　(D) 劉銘傳。

(　) 2. 清領時期，漢族移民祭祀無人供奉的孤魂野鬼（好兄弟），請問下列何者為孤魂野鬼？　(A) 有應公　(B) 土地公　(C) 保生大帝　(D) 清水祖師。

(　) 3. 清乾隆年間，台灣發生林爽文事件，事平後清廷將哪一縣改名為嘉義縣？　(A) 台灣縣　(B) 彰化縣　(C) 鳳山縣　(D) 諸羅縣。

(　) 4. 甲午戰爭失敗後，清廷在哪一個條約中，將台灣割讓給日本？　(A) 天津條約　(B) 馬關條約　(C) 南京條約　(D) 北京條約。

(　) 5. 牡丹社事件後，清廷為增強台灣的海防力量，在安平、旗後等地建造西式砲台的人是　(A) 沈葆楨　(B) 丁日昌　(C) 劉銘傳　(D) 劉永福。

(　) 6. 國立台灣史前文化博物館以展示何種文化而著稱？　(A) 卑南文化　(B) 阿美文化　(C) 麒麟文化　(D) 長濱文化。

(　) 7. 日治中期，負責設計建造嘉南大圳的重要工程師是下列何人？　(A) 伊能嘉矩　(B) 鳥居龍藏　(C) 八田與一　(D) 後藤新平。

(　) 8. 首先在台灣倡議興建「全台首學」台南孔廟的人是誰？　(A) 陳永華　(B) 沈光文　(C) 劉銘傳　(D) 沈葆楨。

(　) 9. 清領時期，台灣三大民變：朱一貴事件、林爽文事件、戴潮春事件，其共同特色為何？　(A) 皆屬漢人反抗清政府的民變　(B) 皆屬漢人與原住民衝突的民變　(C) 皆屬因祖籍不同而發生的械鬥　(D) 皆屬因職業不同而發生的械鬥。

(　) 10. 台灣總督府確立「農業台灣、工業日本」的政策，積極推動農業改革，將台灣當作哪兩種農作物的生產地？　(A) 茶、稻米　(B) 樟腦、稻米　(C) 茶、蔗糖　(D) 稻米、蔗糖。

()11. 西元 1907 年至 1915 年間台灣曾發生過十多起武力抗日事件，其中由羅福星領導的「苗栗事件」具有什麼特性？　(A) 具有民族革命性質　(B) 與宗教結社有關　(C) 具有強烈民主思想　(D) 是農民武裝運動。

()12. 能有效防治台灣的風土病和傳染病，且大幅降低死亡率，始於何時？　(A) 劉銘傳建設台灣時期　(B) 日本殖民統治時期　(C) 台灣光復初期　(D) 實施全民健保之後。

()13. 下列哪一位不是日本統治台灣初期的武裝抗日領袖？　(A) 簡大獅　(B) 蔣渭水　(C) 柯鐵虎　(D) 林少貓。

()14. 1928 年在上海創建台灣共產黨，並於二二八事件時指揮「二七部隊」，對抗國民政府軍，失敗後轉往中國大陸的是　(A) 蔡阿信　(B) 楊千鶴　(C) 謝雪紅　(D) 許世賢。

()15. 日治時期，有許多日本人移居到台灣，形成日本移民村，他們也把家鄉的地名、信仰都帶到台灣來。下列哪一個地名最有可能是日治時期出現的？　(A) 豐田　(B) 北港　(C) 五股　(D) 左營。

()16. 台灣總督府建立西式公立教育制度，作為貫徹殖民政策的工具，其中對台人的初等教育以哪一種學校為主？　(A) 小學校　(B) 初級職業學校　(C) 書房　(D) 公學校。

()17. 下列哪一個單位，是由林義雄夫婦所創設，收藏豐富的台灣民主運動史料？　(A) 吳三連台灣史料基金會　(B) 台北市二二八紀念館　(C) 慈林文教基金會　(D) 宜蘭縣史館。

()18. 中華民國政府遷台之初，兩岸局勢緊張，下列哪一戰爭促使美國派遣第七艦隊保衛台灣？　(A) 韓戰　(B) 越戰　(C) 古寧頭戰役　(D) 八二三砲戰。

()19. 1953 至 1967 年間經濟快速成長，是由於政府實施何種政策，使得大部分的佃農成為「自耕農」？　(A) 三七五減租　(B) 稅賦制度　(C) 耕者有其田　(D) 公地放領。

()20. 在台灣以實踐慈悲喜捨的人間志業，組成「慈濟功德會」的佛教法師是　(A) 聖嚴法師　(B) 證嚴法師　(C) 星雲法師　(D) 印順法師。

() 21.「達達的馬蹄是美麗的錯誤。我不是歸人,是個過客。」這是哪一位詩人的詩? (A) 鄭愁予 (B) 余光中 (C) 瘂弦 (D) 楚戈。

() 22. 在「二二八事件」中遇難的台灣知名畫家是 (A) 陳澄波 (B) 黃土水 (C) 廖繼春 (D) 楊三郎。

() 23. 政府為了穩定台灣的金融秩序,進行幣制改革,哪一年宣布舊台幣 4 萬元折算新台幣 1 元? (A) 民國 34 年 (B) 民國 36 年 (C) 民國 38 年 (D) 民國 40 年。

() 24. 下列何人宣布解除戒嚴,進而開放黨禁、報禁? (A) 嚴家淦 (B) 蔣經國 (C) 李登輝 (D) 陳水扁。

() 25. 台灣平埔族的農事,主要由誰負擔? (A) 成年男子 (B) 女人 (C) 未婚青少年 (D) 老人。

() 26.「打耳祭」(射耳祭)是屬於原住民哪一族的祭典? (A) 卑南族 (B) 布農族 (C) 阿美族 (D) 鄒族。

() 27.「矮靈傳說」及「矮靈祭」是哪一個原住民族的傳說及祭典? (A) 泰雅族 (B) 布農族 (C) 排灣族 (D) 賽夏族。

() 28. 以下哪一族群原居於今南投縣日月潭附近,並以拉魯島(前稱光華島)為其聖地? (A) 鄒族 (B) 邵族 (C) 泰雅族 (D) 排灣族。

() 29. 阿美族主要分布在哪一地區? (A) 花蓮與台東地區 (B) 台東與屏東地區 (C) 屏東與高雄地區 (D) 宜蘭與花蓮地區。

() 30. 下列何者是屬於台灣原住民族群中的平埔族? (A) 達悟(雅美)族 (B) 鄒族 (C) 泰雅族 (D) 西拉雅族。

() 31. 莫那魯道是哪一個抗日運動的原住民英雄? (A) 霧社事件 (B) 牡丹社事件 (C) 噍吧哖事件 (D) 高砂事件。

() 32. 原住民傳統上認為最能影響人類吉凶禍福的是何神祇? (A) 天神 (B) 地祇 (C) 祖靈 (D) 山神。

() 33. 有關客家聚落常見之義民廟的敘述,下列何者錯誤? (A) 供奉義民爺 (B) 係感念為保衛家園而犧牲的客家先人 (C) 是台灣的客家人獨有的信仰 (D) 每年農曆過年期間的義民節,各地義民廟都會舉行祭

典活動。

() 34. 桃園台地有許多池塘，即著名的「埤」，這些埤主要的功能為何？
(A) 養殖　(B) 觀光漁場　(C) 貯存灌溉水　(D) 飲用。

() 35. 國人自行設計施工的第一座大型水庫為　(A) 德基水庫　(B) 石門水庫
(C) 日月潭水庫　(D) 翡翠水庫。

() 36. 台灣的梅花鹿在野外失去蹤跡之後，目前墾丁國家公園管理處在何處
復育梅花鹿？　(A) 鵝鑾鼻公園　(B) 社頂自然公園　(C) 南仁山生態
保護區　(D) 墾丁森林遊樂區。

() 37. 「族群」在台灣長期發展的結果，產生一類被稱為「福佬客」的人，
請問是指　(A) 福佬人長期居住在客家聚落，其文化與語言都受客家
影響的福佬人　(B) 福佬人雖長期住在客家聚落，卻堅持福佬文化與
語言的一群人　(C) 客家人長期居住福佬聚落，卻堅持客家文化與語
言的一群人　(D) 因與福佬人混居，致文化與語言被同化的客家人。

() 38. 台灣的礦產稀少，唯獨何種礦產資源豐富，是台灣水泥工業重要原料
之一？　(A) 煤礦　(B) 硫磺　(C) 石灰石　(D) 天然氣。

() 39. 清朝時期的台灣布政使司衙門，一度曾經是最早的總督府，原本位於
台北市中山堂，現在搬到何處？　(A) 台灣大學校內　(B) 台北市的植
物園內　(C) 大安森林公園內　(D) 二二八公園內。

() 40. 北宜高速公路施工期間長達十年，最大原因是哪一座山的隧道工程出
水量太大所致？　(A) 雪山　(B) 太平山　(C) 棲蘭山　(D) 彭山。

() 41. 在台灣西南部平原上設糖廠，主要考慮的因素是　(A) 動力　(B) 勞工
(C) 資本　(D) 原料。

() 42. 台灣的地名中，有許多與「崙」有關的地名，其在地形上代表何意
義？　(A) 沙灘　(B) 沙丘　(C) 沙洲　(D) 沙嘴。

() 43. 下列哪個地方屬於泥火山的地形景觀？　(A) 雙冬九九峰　(B) 台北七
星山　(C) 高雄燕巢　(D) 苗栗火炎山。

() 44. 水庫的興築對河流出海口的海岸地區會有什麼影響？　(A) 水土流失
(B) 海岸後退　(C) 地盤下陷　(D) 河流改道。

() 45. 到過澎湖觀光的民眾，一定會發現島上的樹很少，其原因主要是受何種強勁盛行風所造成的狂風飛砂，導致樹木難以生長？ (A) 焚風 (B) 颱風 (C) 龍捲風 (D) 東北季風。

() 46. 下列哪一個觀光資源是以海岸堆積地形為主？ (A) 潟湖 (B) 蕈狀石 (C) 海岬 (D) 海蝕平台。

() 47. 花東縱谷平原，其實主要是由谷中兩側山地流入谷內的溪流所沖積出的何種地形所組成？ (A) 三角洲 (B) 斷層河谷 (C) 氾濫平原 (D) 山麓沖積扇。

() 48. 台灣西南部地層下陷的災害主要是什麼原因造成的？ (A) 斷層錯動 (B) 颱風來襲 (C) 超抽地下水 (D) 大量人工填土。

() 49. 台灣九二一地震，最大的地震斷層是哪一條？ (A) 水里斷層 (B) 三義斷層 (C) 車籠埔斷層 (D) 彰化斷層。

() 50. 台灣最長的河川為 (A) 濁水溪 (B) 大甲溪 (C) 高屏溪 (D) 立霧溪。

() 51. 台灣是位於英國格林威治的哪個方向？幾個時區？ (A) 往東、8 個時區 (B) 往西、8 個時區 (C) 往東、16 個時區 (D) 往西、12 個時區。

() 52. 台灣東部海岸地形特徵為何？ (A) 沖積扇地形主要分布於海岸山脈北邊海岸 (B) 有大規模的海岸沖積平原分布 (C) 有許多沙洲分布於海岸山脈北邊海岸 (D) 有許多海岸海階、海蝕洞等海岸地形分布於海岸山脈中南部海岸。

() 53. 馬祖列嶼位於大陸哪一條江的河口？ (A) 西江 (B) 錢塘江 (C) 閩江 (D) 晉江。

() 54. 東北角國家風景區中有非常廣闊的海蝕平台，這些海蝕平台是如何形成的？ (A) 原來就有的原始平面 (B) 人為開挖而成 (C) 河川切割而成 (D) 海水拍打的。

() 55. 灌溉嘉南平原的嘉南大圳，其水源來自哪兩條河川？ (A) 大肚溪、大甲溪 (B) 濁水溪、大甲溪 (C) 曾文溪、濁水溪 (D) 大肚溪、八掌溪。

() 56. 下列哪一個島嶼，有珊瑚礁岩之觀光資源，但其成因與火山作用無關？　(A) 澎湖群島　(B) 龜山島　(C) 小琉球　(D) 綠島。

() 57. 蘭陽平原的成因為　(A) 地層抬升而成　(B) 季風吹蝕而成　(C) 河川沖積而成　(D) 火山作用而成。

() 58. 台灣水力發電的核心，主要是下列哪兩條河川？　(A) 新店溪與淡水河　(B) 大甲溪與濁水溪　(C) 曾文溪與高屏溪　(D) 花蓮溪與秀姑巒溪。

() 59. 台灣中部地區年平均降水量的空間分布特徵是　(A) 由南往北遞減　(B) 由南往北遞增　(C) 由沿海往內陸遞減　(D) 由沿海往內陸遞增。

() 60. 位於墾丁關山地區的「飛來石」實際上是一種平衡岩，且應歸屬於下列哪一類的地形中？　(A) 差別風化地形　(B) 節理風化地形　(C) 殘蝕風化地形　(D) 塊體崩壞地形。

() 61. 雪景是台灣稀有景觀，台灣哪一處高山地區在冬天雪季時，民眾可以開車去玩雪？　(A) 玉山山區　(B) 雪山山區　(C) 合歡山區　(D) 北大武山區。

() 62. 玉山國家公園的觀光資源，不包括下列哪一項？　(A) 位居台灣中央地帶，被譽為「台灣的屋脊」　(B) 擁有「國寶魚」之櫻花鉤吻鮭　(C) 除山巒疊嶂之美外，亦保有原住民之美　(D) 東起馬利加南山，西至順楠溪林道西側稜線。

() 63. 每年約 10 月國慶日前後抵達墾丁的候鳥，有國慶鳥之稱的是　(A) 紅尾伯勞　(B) 黑面琵鷺　(C) 小雲雀　(D) 灰面鷲。

() 64. 澎湖的跨海大橋是連接哪兩個島嶼？　(A) 白沙島與西嶼　(B) 吉貝島與白沙島　(C) 吉貝島與姑婆嶼　(D) 澎湖本島與白沙島。

() 65. 雲嘉南濱海國家風景區中，擁有全台灣最大潟湖之地區為何？　(A) 四草　(B) 七股　(C) 東石　(D) 布袋。

() 66. 以保護和保存歷史文化見證作為宗旨，並指定世界遺產（World heritage）的是下列哪一個國際組織？　(A) 聯合國環境規劃署（UNEP）　(B) 國際自然保育聯盟（IUCN）　(C) 聯合國教科文組織（UNESCO）　(D) 世界自然基金會（WWF）。

() 67. 位於台東縣，擁有獨特的海蝕洞景觀和台灣最早的史前文化遺址為何？　(A) 卑南遺址　(B) 加走灣遺址　(C) 長濱平原　(D) 白沙安遺址。

() 68. 下列哪一處國家公園的資源是以聚落及歷史古蹟為主？　(A) 玉山國家公園　(B) 陽明山國家公園　(C) 墾丁國家公園　(D) 金門國家公園。

() 69. 七股地區是候鳥棲息處，若欲開發成觀光遊憩區，應先進行哪一項評估？　(A) 社會影響評估　(B) 經濟影響　(C) 環境影響評估　(D) 成本效益分析。

() 70. 下列哪一條古道是以民生用途為主，為過去先行用以運送魚貨、硫礦、大菁等物質，往來於金山、士林間的交通幹道？　(A) 八通關古道　(B) 合歡越嶺道　(C) 金包里古道　(D) 草嶺古道。

() 71. 為整合政府、民間對自然資源之保育與經營管理，並協助各國政府訂定保育相關法令的非政府組織（NGOs），是哪一個？　(A) 國際自然保育聯盟（IUCN）　(B) 世界自然基金會（WWF）　(C) 聯合國教科文組織（UNESCO）　(D) 世界旅遊組織（WTO）。

() 72. 下列哪一座國家公園，具有較完整的火山地形？　(A) 陽明山國家公園　(B) 玉山國家公園　(C) 太魯閣國家公園　(D) 雪霸國家公園。

() 73. 下列哪一個森林遊樂區內有溫泉？　(A) 大雪山森林遊樂區　(B) 太平山森林遊樂區　(C) 阿里山森林遊樂區　(D) 東眼山森林遊樂區。

() 74. 「先趨樹種」是以下列哪種植物為主？　(A) 紅檜　(B) 肖楠　(C) 台灣赤楊　(D) 青剛櫟。

() 75. 下列哪一座森林遊樂區有「蝴蝶谷」之稱？　(A) 富源森林遊樂區　(B) 池南森林遊樂區　(C) 內洞森林遊樂區　(D) 知本森林遊樂區。

() 76. 在國內的森林遊樂區之中，下列何處的管理機關不是行政院農業委員會林務局？　(A) 內洞　(B) 東眼山　(C) 棲蘭　(D) 藤枝。

() 77. 「觀光遊憩區為避免過多遊客湧入，造成環境破壞，而必要採取一定標準之管理控制」，此定義稱為　(A) 標準作業流程　(B) 全面品質管理　(C) 控制量　(D) 承載量。

(　) 78. 舉辦寶島鯝魚節的達娜伊谷溪山美村位於哪裡？　(A) 玉山國家公園
　　　　(B) 雪霸國家公園　(C) 阿里山國家風景區　(D) 茂林國家風景區。

(　) 79. 我國的國家風景區中，可以激流泛舟的河流在哪個國家風景區？　(A)
　　　　日月潭　(B) 東部海岸　(C) 雲嘉南　(D) 參山。

(　) 80. 依《發展觀光條例》規定，「專業導覽人員」係指下列何者？　(A) 故
　　　　宮博物院的導覽人員　(B) 國家風景區的解說義工　(C) 節慶展覽會的
　　　　引導人員　(D) 自然人文生態景觀區的解說專業人員。

観光資源概要

解 答

標準答案：答案標註＃者，表該題有更正答案，其更正內容詳見備註。

1	2	3	4	5	6	7	8	9	10
D	A	D	B	A	A	C	A	A	D
11	12	13	14	15	16	17	18	19	20
A	B	B	C	A	D	C	A	C	B
21	22	23	24	25	26	27	28	29	30
A	A	C	B	B	B	D	B	A	D
31	32	33	34	35	36	37	38	39	40
A	C	D	C	D	B	D	C	B	A
41	42	43	44	45	46	47	48	49	50
D	B	C	B	D	A	D	C	C	A
51	52	53	54	55	56	57	58	59	60
A	D	C	D	C	C	C	B	D	C
61	62	63	64	65	66	67	68	69	70
C	B	D	A	B	C	＃	D	C	C
71	72	73	74	75	76	77	78	79	80
A	A	B	C	A	C	D	C	B	D

備註：第 67 題一律給分。

100 年專門職業及技術人員普通考試

() 1. 現在位於台北市的國家級古蹟北門、東門、西門、小南門,是清朝時期台北府城的城門。請問這些城門大概是什麼時候建設的? (A)1790 年代 (B)1830 年代 (C)1860 年代 (D)1880 年代。

() 2. 台灣「鎮」、「營」等地名的由來,最早可上溯到哪一時期? (A) 荷據時期 (B) 鄭氏治台時期 (C) 清領時代前期 (D) 清領時代後期。

() 3. 日治時期一位學者來到台灣,記錄他所看到的台灣人的生活。他說當地人以壺代表祖靈,用檳榔、米酒及花環等祭拜。請問他記錄的最可能是哪一原住民族? (A) 噶瑪蘭 (B) 道卡斯 (C) 西拉雅 (D) 賽德克。

() 4. 開台進士鄭用錫是台灣第一位考中進士的人,他的家鄉目前還留有「進士第」建築。請問這個「進士第」位於何處? (A) 萬華 (B) 新竹 (C) 嘉義 (D) 台南。

() 5. 現在台南赤崁樓旁有九座石龜底座的紀功碑,請問這些紀功碑與下列哪個事件有關? (A) 朱一貴事件 (B) 郭懷一事件 (C) 林爽文事件 (D) 施九緞事件。

() 6. 清朝時的地方官經常認為,台灣社會中那些沒有產業、沒有家室的遊民是社會動亂的主要來源,這些遊民在當時常被稱為什麼? (A) 好兄弟 (B) 羅漢腳 (C) 大眾爺 (D) 唐山公。

() 7. 李春生出生於廈門,曾受聘於英商怡記洋行,1866 年來台,因茶葉貿易致富,也致力引進西方新思想。請問,根據上述背景描述,李春生茶葉貿易的根據地最可能在台灣何處? (A) 艋舺 (B) 鹿港 (C) 安平 (D) 大稻埕。

() 8. 金廣福墾號是清朝道光年間由粵籍與閩籍人士共同出資設立的墾號,是清代中後期漢人聯合開發的成功範例。請問這個墾號位於現今何處? (A) 三峽 (B) 北埔 (C) 集集 (D) 美濃。

() 9. 台灣總督府得以瓦解可能存在的反抗勢力,而且確實掌握台灣的戶口,奠定堅實的統治基礎,這與下列何者有關? (A) 壯丁團與保甲制

度　(B) 軍隊與壯丁團　(C) 警察與軍隊　(D) 警察與保甲制度。

(　) 10. 著名的本土畫家李梅樹、廖繼春等人皆出身「台陽美術協會」，請問此藝術團體成立於何時？　(A) 日本殖民統治時期　(B) 台灣光復初年　(C) 大陸淪陷後，中國畫家來台初期　(D)1950 年代西方畫風鼎盛時期。

(　) 11. 台灣人口呈現高自然增加率是在建立現代衛生觀念後，其關鍵年代為何時？　(A) 日本殖民統治時期　(B) 光復初期　(C) 中央政府播遷來台後　(D) 實施全民健保後。

(　) 12. 1925 年，哪一地方的蔗農團結起來，向林本源製糖株式會社要求合理待遇，因沒有得到回應，雙方發生衝突，事後警察展開大規模的逮捕行動，被認為是台灣第一起農民運動？　(A) 高雄鳳山　(B) 嘉義大林　(C) 彰化二林　(D) 台中大甲。

(　) 13. 因後藤新平採取鎮壓、誘降兼施的政策，而導致下列哪一抗日義軍勢力瓦解？　(A) 簡大獅、林少貓　(B) 江定、羅俊　(C) 羅福星、蔡清琳　(D) 劉永福、姜紹祖。

(　) 14. 日治時期，致力於啟迪民智，提高台灣文化，是台灣人唯一喉舌的報紙是　(A) 台灣日日新報　(B) 台灣新聞　(C) 台灣民報　(D) 台灣新報。

(　) 15. 日治時期以處女作「植有木瓜樹的小鎮」獲獎，擅寫都市小知識分子在殖民體制下的內心掙扎。這位作家是　(A) 龍瑛宗　(B) 張我軍　(C) 吳濁流　(D) 王昶雄。

(　) 16. 日本統治台灣後不久，開始在台灣展開大規模的調查事業，瞭解台灣的風俗習慣、社會制度，作為統治的基礎。這是出自哪一位日本官僚的規劃？　(A) 樺山資紀　(B) 後藤新平　(C) 內田嘉吉　(D) 石塚英藏。

(　) 17. 台灣在 1980 年代以後，以何種名稱參加奧林匹克運動會？　(A) 中華民國　(B) 中華台北　(C) 中國台灣　(D) 台灣台北。

(　) 18. 台灣知名舞團《雲門舞集》的創辦人是　(A) 李安　(B) 林懷民　(C) 楊麗花　(D) 林雲。

(　) 19. 「二二八事件」後，中華民國政府採取何種善後措施？　(A) 取消行政
長官公署，改設省政府　(B) 國防部長陳誠奉命來台宣撫　(C) 宣布實
施戒嚴，展開鎮壓行動　(D) 撤銷警備總司令部，以台籍兵防守台灣。

(　) 20. 關於霧社事件的敘述，下列何者錯誤？　(A) 領導人是莫那魯道　(B)
主導的部落是馬赫坡社　(C) 發生在 1920 年　(D) 事後總督府將倖存
者遷移到川中島。

(　) 21. 歷史上有一句話是「西安事件救了共產黨，（　）救了國民黨」，括弧
中所指救了國民黨的是　(A) 越戰　(B) 韓戰　(C) 中印戰爭　(D) 古
巴危機。

(　) 22. 1986 年鹿港的「反杜邦設廠運動」，是什麼性質的運動？　(A) 反外
運動　(B) 勞工運動　(C) 環保運動　(D) 反商運動。

(　) 23. 戒嚴時期，發行自由中國雜誌，鼓吹民主政治，針砭時局，且欲聯合
本省籍人士組織新政黨，因而被捕入獄的人士是　(A) 胡適　(B) 雷震
(C) 許信良　(D) 吳三連。

(　) 24. 戰後推動系列土地改革，從三七五減租、公地放領，到耕者有其田的
主導人物是　(A) 陳儀　(B) 陳誠　(C) 孫運璿　(D) 蔣經國。

(　) 25. 泰雅族織繡上的菱形紋代表的是　(A) 百步蛇　(B) 山形　(C) 祖靈之
眼　(D) 海龍女。

(　) 26. 下列何者是最早對台灣原住民族有詳確記載的中國文獻？　(A)
六十七〈番社采風圖考〉　(B) 陳第〈東番記〉　(C) 郁永河〈裨海記
遊〉　(D) 趙如适〈諸蕃志〉。

(　) 27. 拼板舟是哪一族的文化特色？　(A) 達悟族　(B) 阿美族　(C) 邵族
(D) 泰雅族。

(　) 28. 下列何者為賽夏族重要的祭典？　(A) 飛魚祭　(B) 矮靈祭　(C) 五年
祭　(D) 豐年祭。

(　) 29. 台灣東北部的噶瑪蘭族，原住宜蘭，在道光年間開始往何處移動？
(A) 台北　(B) 基隆　(C) 花蓮　(D) 南投。

(　) 30. 在描繪台灣原住民族風俗的〈番社采風圖〉中，「牽手」一詞的意義

是什麼？　(A) 眾人拉手而舞　(B) 長輩提攜後輩　(C) 對異性伴侶的稱呼　(D) 代表眾人的同心協力。

() 31. 在台灣原住民族中，哪一族人數最多？　(A) 阿美族　(B) 布農族　(C) 泰雅族　(D) 排灣族。

() 32. 接受荷蘭傳教士教導，而能以羅馬拼音方式進行文字書寫的所謂「新港文書」，應是今日哪一原住民族群？　(A) 達悟族　(B) 西拉雅族　(C) 卑南族　(D) 鄒族。

() 33. 台灣除了西南沿海外，還有哪個地方因為超抽地下水，造成地層嚴重下陷？　(A) 宜蘭　(B) 苗栗　(C) 花蓮　(D) 桃園。

() 34. 清末民初，華人地區興起一股出洋風潮，有不少地方是重要的移出地，請問下列何地被稱為「僑鄉」？　(A) 鹿港　(B) 澎湖　(C) 馬祖　(D) 金門。

() 35. 下列哪一個鄉鎮是苗栗唯一的山地鄉，也是昔日泰雅族的發源地？　(A) 三義　(B) 西湖　(C) 銅鑼　(D) 泰安。

() 36. 蘭陽平原多散村，主要是受哪一種因素影響？　(A) 地形　(B) 水源　(C) 安全　(D) 農耕制度。

() 37. 下列哪一座廟宇俗稱仙公廟，主祀呂洞賓，是台灣著名的道教聖地？　(A) 台北龍山寺　(B) 台北木柵指南宮　(C) 宜蘭大里天公廟　(D) 石門十八王公廟。

() 38. 台灣的海鮮美食，遠近馳名，許多美味的佳餚，例如燻烤鰻魚、胡椒草蝦、蒜泥九孔、生鮮虱目魚丸湯。請問這些美食材料主要來自於哪一種漁業類型？　(A) 近海漁業　(B) 遠洋漁業　(C) 沿岸漁業　(D) 養殖漁業。

() 39. 葡萄牙人第一次望見台灣，稱呼為 Ilha Formosa，其意為　(A) 貪婪之島　(B) 科技之島　(C) 賭博之島　(D) 美麗之島。

() 40. 因產金而曾有「小上海」、「小香港」之稱的老街是哪一條老街？　(A) 九份老街　(B) 金山老街　(C) 大溪老街　(D) 鹿港老街。

() 41. 「台灣」名稱的由來之一，是指漢人渡海來台時，在今台南外海的

308

「大灣」地區登陸，遂以此得名。此處的「灣」最可能是指下列哪一項地形？　(A) 峽灣　(B) 岬角　(C) 谷灣　(D) 潟湖。

(　) 42. 台灣地區的地名中，以「堵」為名，代表何意義？　(A) 沙洲　(B) 土牆　(C) 耕地　(D) 地勢。

(　) 43. 下列何者為洲潟海岸的主要特徵？　(A) 具有寬廣的潮間帶　(B) 具有巨大的潮差　(C) 具有寬廣的海蝕平台　(D) 具有珊瑚礁所堆積成的沙洲與潟湖海岸。

(　) 44. 從降雨的季節分布來看，台灣地區各地的降雨情形是　(A) 台灣北部夏雨冬乾；台灣南部四季有雨　(B) 台灣北部四季有雨；台灣南部夏雨冬乾　(C) 台灣北部與南部皆為夏雨冬乾　(D) 台灣北部與南部皆為四季有雨。

(　) 45. 九二一大地震中，哪一處山區被震禿了頭，露出壘壘礫石的奇景，成為台灣重要的地形景觀？　(A) 三義火炎山　(B) 雙冬九九峰　(C) 國姓九份二山　(D) 六龜十八羅漢山。

(　) 46. 台灣淡水河口地形的主要特徵是　(A) 以沖積扇三角洲為主　(B) 具有沙嘴、沙丘與沙洲地形　(C) 具有斷層海岸、峽谷地形　(D) 具有珊瑚礁海階的地形。

(　) 47. 農曆春節期間如果計畫到國家公園旅遊，哪一個國家公園的降雨機率最小？　(A) 陽明山國家公園　(B) 太魯閣國家公園　(C) 玉山國家公園　(D) 墾丁國家公園。

(　) 48. 台灣哪一座國家公園是以原住民族名稱來命名？　(A) 太魯閣國家公園　(B) 馬告國家公園　(C) 雪霸國家公園　(D) 玉山國家公園。

(　) 49. 位於苗栗公館的出磺坑礦場，是屬於哪一種地形，致使較易有石油礦的分布？　(A) 地塹　(B) 地壘　(C) 向斜　(D) 背斜。

(　) 50. 台灣北部著名觀光勝地中，有「台灣尼加拉瀑布」美譽之稱者為　(A) 十分瀑布　(B) 雲龍瀑布　(C) 五峰旗瀑布　(D) 滿月圓瀑布。

(　) 51. 在金門國家公園可遙望大陸哪一個島嶼？　(A) 馬祖島　(B) 舟山島　(C) 廈門島　(D) 崇明島。

(　) 52. 台灣地區的極南點是　(A) 蘭嶼　(B) 七星岩　(C) 貓鼻頭　(D) 小琉球。

(　) 53. 下列有關台灣地區野鳥棲息地的敘述，何者錯誤？　(A) 七股的黑面琵鷺　(B) 台南官田的水雉　(C) 馬祖的神話之鳥——黑嘴端鳳頭燕鷗　(D) 澎湖山區的八色鳥。

(　) 54. 要欣賞圓弧形的沖積扇三角洲這種大自然的美景，要到台灣哪一個海岸區才觀賞得到？　(A) 北部沉降海岸　(B) 西部隆起海岸　(C) 東部斷層海岸　(D) 南部珊瑚礁海岸。

(　) 55. 下列哪一條河川是源自雪山山脈，並富有山地、丘陵、盆地、台地與平原之美？　(A) 大甲溪　(B) 秀姑巒溪　(C) 曾文溪　(D) 蘭陽溪。

(　) 56. 小明暑假到美國去玩，結果發現晚上搭飛機往美國，抵達的時間竟然還是同一天的晚上，這是什麼原因？　(A) 飛機的速度太快　(B) 地球自轉的緣故　(C) 美國距離台灣太近　(D) 地球公轉的緣故。

(　) 57. 基隆有「雨港」之稱，其多雨的原因是　(A) 緯度較高　(B) 山地廣而高度大　(C) 多對流性的雷雨　(D) 面迎冬季東北季風。

(　) 58. 組成台灣八卦與大肚台地的主要岩質是　(A) 火山碎屑岩塊　(B) 頁岩與砂岩　(C) 礫岩與砂岩　(D) 大理岩與片岩。

(　) 59. 金門與馬祖相似之處的描述，下列何者錯誤？　(A) 地質上均以花崗岩為主　(B) 均有酒廠，生產高粱酒　(C) 島嶼成因均為沿海丘陵沉海而形成大陸島　(D) 均已成立國家公園，並開放觀光。

(　) 60. 有關金門的敘述，下列何者錯誤？　(A) 其命名緣於「固若金湯，雄鎮海門」之意　(B) 金門本島岩體的主要部分是由花崗片麻岩所組成　(C) 氣候、地質與物種和大陸華南地區頗為相似　(D) 因保育得當，金門鳥類的種類與數量和台灣頗為類似。

(　) 61. 蘭陽平原的自然、人文資源豐富，請問下列相關敘述何者錯誤？　(A) 宜蘭舊名「噶瑪蘭」，意思是「平原的人類」　(B) 最大的河川是冬山河　(C) 員山是歌仔戲的發源地　(D) 礁溪有溫泉，蘇澳有冷泉。

(　) 62. 下列哪種海岸地形未出現在台灣東北角海岸？　(A) 沙丘　(B) 沙灘　(C) 海崖　(D) 潟湖。

()63. 宜蘭縣的龜山島屬於哪一個行政轄區？　(A) 頭城鎮　(B) 龜山鄉　(C) 五結鄉　(D) 冬山鄉。

()64. 下列哪一個國家風景區是以潟湖為區內主要的環境資源？　(A) 茂林國家風景區　(B) 參山國家風景區　(C) 澎湖國家風景區　(D) 大鵬灣國家風景區。

()65. 沈葆楨興建之古蹟位於今日何處？　(A) 安平古堡　(B) 淡水紅毛城　(C) 赤嵌樓　(D) 億載金城。

()66. 下列哪一座國家公園是以文化史蹟保存為其重點業務項目？　(A) 墾丁　(B) 金門　(C) 陽明山　(D) 太魯閣。

()67. 台灣多用何種材料製作皮影戲的戲偶？　(A) 水牛皮　(B) 豬皮　(C) 羊皮　(D) 驢皮。

()68. 下列哪一個原住民族的居住地海拔最高？　(A) 排灣族　(B) 阿美族　(C) 鄒族　(D) 布農族。

()69. 立霧溪流以天祥為界區分為內、外太魯閣，其最主要的自然成因為何？　(A) 植被種類不同　(B) 岩壁岩層硬度不同，使河谷寬度不同　(C) 氣候與雨量之變化　(D) 河水搬運力不同。

()70. 在國際自然保育聯盟（IUCN）的保護區分類中，國家公園是屬於第幾類？　(A) 第一類　(B) 第二類　(C) 第三類　(D) 第四類。

()71.「造化鍾奇構，崇岡湧沸泉；怒雷翻地軸，毒霧撼山巔；碧澗松長槁，丹山草欲燃；蓬瀛遙在望，煮石迓神仙」，是形容下列何種景觀？　(A) 受硫磺熱氣所薰罩的芒草原景觀　(B) 包籜矢竹景觀　(C) 石灰岩地形形成的草原景觀　(D) 中海拔地區雲霧瀰漫的草原景觀。

()72. 為有別於大眾化旅遊，提倡有責任之觀光，政府宣布哪一年為台灣生態旅遊年？　(A) 2000　(B) 2001　(C) 2002　(D) 2003。

()73. 台灣島上五條南北走向的山脈 ①海岸山脈 ②中央山脈 ③阿里山山脈 ④雪山山脈 ⑤玉山山脈，由東而西排序，其順序應為何？　(A) ①②③④⑤　(B) ①②④③⑤　(C) ①②③⑤④　(D) ①②④⑤③。

()74.「文化資產保存法」中所指「自然地景」之中央主管機關為　(A) 行政院文化建設委員會　(B)交通部　(C)行政院農業委員會　(D)內政部。

() 75. 下列哪一項不是阿里山森林鐵路及森林火車的特色？ (A) 日製傘型齒輪直立式汽缸蒸汽火車 (B) 獨立山螺旋登山路段 (C) 亞洲最高的窄軌登山鐵道 (D) 762 mm 窄軌登山鐵道。

() 76. 有「活化石植物」之稱，是指下列哪一種？ (A) 台灣紅檜 (B) 台灣杉 (C) 台東蘇鐵 (D) 台東漆。

() 77. 八八水災毀壞下列哪一條溪流之泛舟活動？ (A) 卑南溪 (B) 荖濃溪 (C) 秀姑巒溪 (D) 濁水溪。

() 78. 下列哪一處國家風景區興建有纜車，有助於分散遊客人數？ (A) 陽明山 (B) 烏來 (C) 太平山 (D) 日月潭。

() 79. 西拉雅國家風景區內何處可提供遊客溫泉浴？ (A) 六龜溫泉 (B) 谷關溫泉 (C) 四重溪溫泉 (D) 關子嶺溫泉。

() 80. 牌示種類依其內容可分為解說性、警示性、管制性及下列哪一種性質？ (A) 封閉性 (B) 開放性 (C) 折衷性 (D) 指示性。

解　答

標準答案：答案標註＃者，表該題有更正答案，其更正內容詳見備註。

1	2	3	4	5	6	7	8	9	10
D	B	C	B	C	B	D	B	D	A
11	12	13	14	15	16	17	18	19	20
A	C	A	C	A	B	B	B	A	C
21	22	23	24	25	26	27	28	29	30
B	C	B	B	C	B	A	B	C	C
31	32	33	34	35	36	37	38	39	40
A	C	A	D	D	B	B	D	D	A
41	42	43	44	45	46	47	48	49	50
D	B	A	B	B	B	D	A	D	A
51	52	53	54	55	56	57	58	59	60
C	B	D	C	A	B	D	C	D	D
61	62	63	64	65	66	67	68	69	70
B	D	A	D	D	B	A	D	B	B
71	72	73	74	75	76	77	78	79	80
A	C	D	C	A	＃	B	D	D	D

備註：第 76 題答 B 或 C 或 BC 者均給分。

101 年專門職業及技術人員普通考試

() 1. 今日台灣新營、林鳳營、左鎮、左營、衛武營等地名的由來，和昔日鄭氏政權的什麼政策有關？ (A) 屯田駐兵 (B) 衛所兵制 (C) 強幹弱枝 (D) 一條鞭法。

() 2. 明鄭攻台，荷蘭人死守哪一城堡長達九個月，並為最後一役？ (A) 普羅民希亞城 (B) 海堡 (C) 烏特勒支堡 (D) 熱蘭遮城。

() 3. 基隆市有一處清領時期留下的法國陣亡將士公墓。請問此一史蹟與下列哪一事件有關？ (A) 鴉片戰爭 (B) 英法戰爭 (C) 中法戰爭 (D) 八國聯軍。

() 4. 下列哪一個台灣的地名來自鄭成功為紀念其家鄉而命名者？ (A) 平戶 (B) 延平 (C) 安平 (D) 安南。

() 5. 清領時代後期，英國、加拿大的長老教會分別在台灣南部、北部傳教，南北教區的分界線是 (A) 濁水溪 (B) 大肚溪 (C) 大甲溪 (D) 大安溪。

() 6. 台灣史前文化博物館是建立在哪個文化遺址上？ (A) 圓山文化 (B) 卑南文化 (C) 十三行文化 (D) 大坌坑文化。

() 7. 荷蘭人第二次退出澎湖，轉往台灣發展，而在今日何處登陸，並建城堡市街？ (A) 淡水 (B) 鹽水 (C) 安平 (D) 高雄。

() 8. 康熙 22 年，率兩萬多名清軍攻台的清廷將領是 (A) 施琅 (B) 施世榜 (C) 施世綸 (D) 索額圖。

() 9. 日治時期在各地進行重修或新建各種水利工程，以期提高生產力，其中新建埤圳以嘉南大圳最受矚目。請問嘉南大圳的設計與下列哪個人物有關？ (A) 磯永吉 (B) 後藤新平 (C) 八田與一 (D) 鹿野忠雄。

() 10. 日治時期，台灣社會實施保甲制度，有保正、甲長的職務，其性質相當於現今何種職務？ (A) 區長、里長 (B) 鄉長、村長 (C) 鎮長、里長 (D) 村（里）長、鄰長。

() 11. 西元 1915 年發生的「西來庵事件」具有民族革命性質。請問「西來庵」這座廟坐落在哪一個城市？ (A) 台北市 (B) 台中市 (C) 嘉義

市　(D) 台南市。

() 12. 日治時期，標榜以「工業化、皇民化、南進基地化」作為在台施政三大基本方針的總督是哪一位？　(A) 長谷川清　(B) 田健治郎　(C) 中川健藏　(D) 小林躋造。

() 13. 西元 1921 年，台灣的知識分子成立什麼組織，啟蒙大眾並從事政治抗爭？　(A) 台灣教育會　(B) 台灣文化協會　(C) 青年團　(D) 同風會。

() 14. 日治時期，總督府為了確切掌握台灣的人口狀況，於何時實施台灣史上第一次人口普查？　(A) 樺山資紀上任後　(B) 後藤新平展開各種調查事業時　(C) 宣布實施「內地延長主義」後　(D) 推動「皇民化運動」時。

() 15. 日治時期，於二次大戰期間完成長篇小説《亞細亞的孤兒》的台灣作家是　(A) 郭秋生　(B) 呂赫若　(C) 楊守愚　(D) 吳濁流。

() 16. 自日本統治之初即來台灣，在台灣各處踏查，對台灣的漢人社會及原住民社會都留下許多調查資料，編有《台灣番人事情》、《理番誌稿》、《台灣文化志》等重要著作的學者是誰？　(A) 森丑之助　(B) 伊能嘉矩　(C) 鳥居龍藏　(D) 田代安定。

() 17. 台灣第一座「二二八紀念碑」設於　(A) 台南市　(B) 高雄市　(C) 嘉義市　(D) 台北市。

() 18. 以「國際童玩節」聞名的是台灣哪一個縣市？　(A) 台北市　(B) 新北市　(C) 高雄市　(D) 宜蘭縣。

() 19. 早期台灣省政府組織採委員會制，首長稱省主席，由中央指派。請問首位台籍省主席是誰？　(A) 謝東閔　(B) 李登輝　(C) 邱創煥　(D) 林洋港。

() 20. 西元 1950 年代到 1960 年代美國援助台灣的物資中，以何者為最大宗？　(A) 石油　(B) 棉花　(C) 稻米　(D) 機械。

() 21. 台灣歷史上哪一位佛教團體創始人出生於台灣？　(A) 慈濟證嚴法師　(B) 佛光山星雲法師　(C) 法鼓山聖嚴法師　(D) 中台禪寺惟覺法師。

() 22. 台灣第一個成立的加工出口區是　(A) 潭子加工出口區　(B) 高雄加工出口區　(C) 新竹加工出口區　(D) 台中港加工出口區。

() 23. 下列哪一位是台灣歷史上追求民主，有嘉義媽祖婆之稱的女性政治人物？　(A) 蔡阿信　(B) 許世賢　(C) 謝雪紅　(D) 宋美齡。

() 24. 《自由中國》的創辦人及籌組中國民主黨的關鍵人物是誰？　(A) 李萬居　(B) 郭雨新　(C) 雷震　(D) 黃信介。

() 25. 清廷設置噶瑪蘭廳的時間，大約在什麼時候？　(A) 康熙年間　(B) 乾隆年間　(C) 嘉慶年間　(D) 光緒年間。

() 26. 台灣原住民族中以「矮靈祭」聞名的是哪一族？　(A) 賽德克族　(B) 泰雅族　(C) 賽夏族　(D) 鄒族。

() 27. 台灣原住民族音樂中以「八部和音」聞名的是哪一族？　(A) 布農族　(B) 阿美族　(C) 達悟族　(D) 卑南族。

() 28. 知名導演魏德聖所拍《賽德克‧巴萊》的賽德克族和哪一族文化最接近？　(A) 賽夏族　(B) 布農族　(C) 凱達格蘭族　(D) 泰雅族。

() 29. 百合花圖騰與哪一族密切相關？　(A) 阿美族　(B) 魯凱族　(C) 達悟族　(D) 泰雅族。

() 30. 台灣原住民族中，哪一族分布面積最廣？　(A) 泰雅族　(B) 布農族　(C) 卑南族　(D) 阿美族。

() 31. 下列哪一個平埔族並非分布在中部一帶？　(A) 凱達格蘭族　(B) 貓霧族　(C) 巴布拉族　(D) 巴則海族。

() 32. 下面哪一個族群與飛魚有特別感情，可稱為「飛魚的民族」？　(A) 阿美族　(B) 卑南族　(C) 排灣族　(D) 雅美族（達悟族）。

() 33. 台灣西南部有 ①西港 ②北港 ③新港 ④鹿港等四個與港口有關的都市，由北往南排列為　(A) ④②③①　(B) ②④①③　(C) ③①④②　(D) ④③②①。

() 34. 下列何地出現天使門神與基督色彩的門聯，融合東、西文化風格？　(A) 新竹新豐　(B) 嘉義番路　(C) 宜蘭南澳　(D) 屏東萬金。

() 35. 下列哪一個地名是原住民語的譯音？　(A) 宜蘭縣的羅東　(B) 花蓮縣

的瑞穗　(C) 台東縣的關山　(D) 高雄市的燕巢。

() 36. 台東元宵節最重要的盛會是　(A) 義民節　(B) 七娘媽生　(C) 迎觀音　(D) 炸寒單爺。

() 37. 分布於日月潭的原住民族為　(A) 泰雅族　(B) 邵族　(C) 阿美族　(D) 布農族。

() 38. 南台灣客家六堆嘉年華之敘述，何者錯誤？　(A) 六堆為高雄市、屏東縣聚落統稱　(B) 為義勇組織傳揚忠義、護家精神　(C) 有大武山下小奧運之稱　(D) 辦理春秋兩季龍舟賽競技。

() 39. 何者是台灣西南沿海最具歷史傳承且著名的廟會活動？　(A) 王船祭　(B) 櫻花祭　(C) 豐年祭　(D) 關老爺祭。

() 40. 三山國王祭典是何族群的主要信仰？　(A) 閩南人　(B) 原住民族　(C) 客家人　(D) 外省籍。

() 41. 下列哪一港口，其外有統仙洲、箔仔寮洲、外傘頂洲等沙洲，並在民國 87 年被核定為國內商港？　(A) 台西港　(B) 東石港　(C) 安平港　(D) 布袋港。

() 42. 台灣的天后宮數量甚多，下列何者是最早興建的天后宮？　(A) 屏東內埔六堆天后宮　(B) 鹿港天后宮　(C) 台南大天后宮　(D) 澎湖天后宮。

() 43. 下列各省道公路中，何者與省道台 1 線有共同起迄點　(A) 省道台 3 線　(B) 省道台 9 線　(C) 省道台 17 線　(D) 省道台 21 線。

() 44. 濱海公路是台灣海岸地區發展觀光產業的重要交通管道，下列何者是台灣地區路線最長的濱海公路？　(A) 省道台 2 線　(B) 省道台 15 線　(C) 省道台 17 線　(D) 省道台 26 線。

() 45. 台灣哪一地區因螺絲工廠大量聚集及其產值居全台之冠，而有「螺絲窟」之稱？　(A) 台南新營　(B) 台中東勢　(C) 桃園中壢　(D) 高雄岡山。

() 46. 古蹟是先民在歷史、文化、建築、藝術上的具體遺產或遺址，下列古蹟何者被列為國家一級古蹟？　(A) 竹北法華寺　(B) 基隆二沙灣砲台

(C) 大稻埕千秋街店屋　(D) 苗栗泰安車站。

() 47. 撒奇萊雅族是台灣原住民族之一，其聚落多分布於何處？　(A) 新竹縣　(B) 宜蘭縣　(C) 屏東縣　(D) 花蓮縣。

() 48. 「石母」信仰是透過對石頭的祭祀，祈求神明守護子女平安。「石母信仰」是台灣哪一族群的民間信仰？　(A) 客家人　(B) 閩南人　(C) 泰雅族　(D) 排灣族。

() 49. 有關龜山島的敘述，下列何者錯誤？　(A) 是火山地形　(B) 行政上屬宜蘭縣龜山鄉　(C) 屬東北角暨宜蘭海岸國家風景區　(D) 早期因軍事管制，人們無法靠近，有「台灣行透透，龜山行未到」的俗諺。

() 50. 金門與中國大陸哪一個城市距離最近，該城市也是小三通的對岸港口？　(A) 上海　(B) 福州　(C) 廈門　(D) 汕頭。

() 51. 台灣南端墾丁沿海珊瑚礁海岸生長條件，何者錯誤？　(A) 水溫 18℃ 以上的熱帶或副熱帶淺海　(B) 陽光充足　(C) 無河流注入或無泥沙移入的清潔海域　(D) 常出現於沙岸地帶。

() 52. 台灣北部常見的風稜石，其形成原因主要是何種營力？　(A) 吹蝕　(B) 磨蝕　(C) 風積　(D) 溶蝕。

() 53. 台灣海岸的特徵，下列敘述何者錯誤？　(A) 北部多岬灣海岸，港灣多，可作漁港　(B) 南部多熱帶清澈淺水海域，多珊瑚礁海岸　(C) 西部因河川出海，泥沙淤積，多沙洲、潟湖　(D) 東部高山與深海相鄰，多沙岸。

() 54. 有關台灣沿海沙岸環境的敘述，何者錯誤？　(A) 台灣西南部海岸多沙岸　(B) 沙岸產業多鹽業　(C) 沙岸多岬角和灣澳地形　(D) 沙岸海水深度較淺。

() 55. 想要欣賞屬於夏候鳥的「栗喉蜂虎」，應該前往何處國家公園？　(A) 台江國家公園　(B) 墾丁國家公園　(C) 陽明山國家公園　(D) 金門國家公園。

() 56. 台灣深具特色的檜木林帶，最主要分布於何種海拔高度範圍？　(A) 海拔 3,000-3,500 公尺　(B) 海拔 2,500-3,000 公尺　(C) 海拔 1,800-2,500 公尺　(D) 海拔 500-1,800 公尺。

() 57. 位於台江國家公園範圍且經評列為「國際級溼地」的是下列哪一處溼
地？　(A) 七股鹽田溼地　(B) 曾文溪口溼地　(C) 鹽水溪口溼地　(D)
北門溼地。

() 58. 台灣中部的何處溼地可以觀察到瀕臨絕種的大安水蓑衣及雲林莞草生
長區？　(A) 大肚溪口溼地　(B) 漢寶溼地　(C) 福寶溼地　(D) 高美
溼地。

() 59. 生長於玉山國家公園而終年常綠的「玉山圓柏」，屬於下列何種地帶
的代表性植物？　(A) 涼溫帶針闊葉混合林　(B) 冷溫帶針葉林　(C)
亞高山針葉樹林　(D) 高山寒原。

() 60. 目前台灣有一座溫泉博物館，位於哪一個行政區？　(A) 宜蘭縣礁溪
鄉　(B) 新北市烏來區　(C) 台南市白河區　(D) 台北市北投區。

() 61. 侵台颱風次數以哪三個月份最多？　(A) 5、6、7 月　(B) 6、7、8 月
(C) 7、8、9 月　(D) 8、9、10 月。

() 62. 台灣流域面積最大的河川為何？　(A) 淡水河　(B) 濁水溪　(C) 高屏
溪　(D) 秀姑巒溪。

() 63. 在冬季，落山風主要分布在下列何處以南地區？　(A) 新竹　(B) 大鵬
灣　(C) 枋山　(D) 大武。

() 64. 下列有關「降水強度」的敘述，何者錯誤？　(A) 台灣各地的降水強
度，冬季大於夏季　(B) 本島北部降水強度的季節變化比南部均勻
(C) 阿里山的年平均降水強度比澎湖大　(D) 降水強度大易導致土壤沖
蝕及山洪暴發。

() 65. 在雲嘉南濱海國家風景區內，下列哪一館是位於北門鄉之地方文化
館？　(A) 台灣鹽博物館　(B) 李萬居精神啟蒙館　(C) 抹香鯨陳列館
(D) 台灣烏腳病醫療史紀念館。

() 66. 以泰雅族聚落著稱，加上櫻花、溫泉而成為文化觀光熱門景點的是何
地？　(A) 關仔嶺　(B) 竹山　(C) 烏來　(D) 礁溪。

() 67. 觀光遊憩資源分類中，古蹟是屬於哪一類？　(A) 文化資源　(B) 產業
資源　(C) 遊樂資源　(D) 自然資源。

() 68. 金門島上用以擋風、鎮邪、止煞象徵,是聚落及島民的守護神為何?
(A) 趙壁　(B) 風獅爺　(C) 水尾塔　(D) 烘爐。

() 69. 下列哪一座國家公園是台灣具有海洋和陸地範圍的國家公園之一?
(A) 墾丁國家公園　(B) 玉山國家公園　(C) 太魯閣國家公園　(D) 陽明山國家公園。

() 70. 下列哪一個森林遊樂區擁有日人栽植的銀杏林?　(A) 武陵森林遊樂區　(B) 阿里山森林遊樂區　(C) 惠蓀森林遊樂區　(D) 溪頭森林遊樂區。

() 71. 為積極發展海洋遊憩活動,哪一處國家風景區興建讓帆船通過的可開啟式景觀橋?　(A) 北海岸及觀音山　(B) 雲嘉南濱海　(C) 大鵬灣　(D) 澎湖。

() 72. 西元 2008 年美國 Discovery 頻道製作《Fantastic Festivals of the World》特輯時,將交通部觀光局推行的何種節慶列為「全球最佳節慶活動」之一?　(A) 中秋節　(B) 端午節　(C) 大甲媽祖繞境　(D) 台灣燈會慶元宵。

() 73. 馬祖的自然資源別具特色,下列何種是有「神話之鳥」的保育類鳥類?　(A) 東方燕　(B) 紅胸濱鷸　(C) 黑嘴端鳳頭燕鷗　(D) 大鸕鷀。

() 74.「蔥蒜節」在下列哪一個鄉鎮舉行?　(A) 冬山鄉　(B) 東山鄉　(C) 三星鄉　(D) 二崙鄉。

() 75. 下列哪一種溼地植物是有害的外來種?　(A) 大安水蓑衣　(B) 水筆仔　(C) 雲林莞草　(D) 互花米草。

() 76. 近年生態觀光盛行,若想從事「全台唯一」越冬型紫斑蝶之生態觀光,下列地點何者最為適合?　(A) 阿里山國家風景區　(B) 花東縱谷國家風景區　(C) 茂林國家風景區　(D) 西拉雅國家風景區。

() 77. 關於阿里山國家風景區的相關資源說明,何者正確?　(A) 鐵路、森林、日出、雲海、晚霞並稱為五奇　(B) 已列入世界文化遺產名冊　(C) 早在日治時期即因觀光而開發鐵路　(D) 為增加景點與觀光吸引力,火車鐵道呈「之」字形設計。

() 78. 有關台灣國家公園資源保育目標對象之敘述，何者錯誤？　(A) 陽明山國家公園：台灣水韭　(B) 玉山國家公園：台灣黑熊　(C) 墾丁國家公園：梅花鹿　(D) 雪霸國家公園：珠光鳳蝶。

() 79. 台灣俗語「基隆雨、新竹風、安平湧」，其中對於安平湧的敘述，何者錯誤？　(A) 安平所指為今台南安平　(B) 安平的海浪是東北季風造成　(C) 沿岸潮衝擊著沙灘，形成台灣著名的沙岸侵蝕地形　(D) 古稱天險，清代許多台灣官員詩中均有描述。

() 80. 影視觀光總是能帶動電影或相關媒體拍攝或故事發生地點的觀光熱潮，以下何地點不是國片《賽德克‧巴萊》帶動的觀光熱潮景點？　(A) 南投縣廬山溫泉　(B) 新北市林口霧社片場　(C) 新竹縣五峰鄉清泉部落　(D) 南投縣仁愛鄉清流部落。

解　答

1	2	3	4	5	6	7	8	9	10
A	D	C	C	C	B	C	A	C	D
11	12	13	14	15	16	17	18	19	20
D	D	B	B	D	B	C	D	A	B
21	22	23	24	25	26	27	28	29	30
A	B	B	C	C	C	A	D	B	A
31	32	33	34	35	36	37	38	39	40
A	D	A	D	A	D	B	D	A	C
41	42	43	44	45	46	47	48	49	50
D	D	B	C	D	B	D	A	B	C
51	52	53	54	55	56	57	58	59	60
D	B	D	C	D	C	B	D	D	D
61	62	63	64	65	66	67	68	69	70
C	C	C	A	D	C	A	B	A	D
71	72	73	74	75	76	77	78	79	80
C	D	C	C	D	C	B	D	B	C

102 年專門職業及技術人員普通考試

(　) 1. 澎湖馬公天后宮有一塊刻有「沈有容諭退紅毛番韋麻郎等」的石碑，此石碑的產生，與哪一歷史事件有關？　(A) 西元 1604 年荷蘭人占領澎湖　(B) 西元 1622 年荷蘭人占領澎湖　(C) 西元 1624 年荷蘭人占領台灣　(D) 西元 1626 年西班牙人占領雞籠。

(　) 2. 關於「金廣福」的描述，下列何者正確？　(A) 為粵、閩兩籍人士合資的墾號　(B) 為台北平原早期的拓墾集團　(C) 開墾期間與布農族人爆發激烈的衝突　(D) 為 18 世紀初期台灣最大的隘墾。

(　) 3. 西元 18 世紀初葉（康熙末年），墾首施世榜興築八堡圳，以灌溉彰化平原，其水圳水源引自何溪？　(A) 大肚溪　(B) 大里溪　(C) 北港溪　(D) 濁水溪。

(　) 4. 對於清代台灣「義民」的敘述，下列何項錯誤？　(A) 在抗官事件中協助清朝政府平亂者　(B) 皆由客家籍人士所組成　(C) 朱一貴事變期間出現台灣史上的第一次義民團體　(D) 參與義民者，通常結合保鄉衛土、功名利祿、榮耀鄉里等多種心理因素。

(　) 5. 清代志書記載，某人「因久住三貂，間蘭出物與番交易，見蘭中一片荒埔，生番皆不諳耕作，亦不甚顧惜，乃稍稍與漳、泉、粵諸無賴者，即其近地而樵採之」，此人為誰？ 102 年專門職業及技術人員普通考試　(A) 王世傑　(B) 吳沙　(C) 林秀俊　(D) 張達京。

(　) 6. 關於荷蘭東印度公司治台期間的描述，下列何者錯誤？　(A) 以台灣作為與東亞大陸、日本、南洋進行國際貿易的轉運站　(B) 將台灣自產的稻米、鹿角、鹿脯、硫磺等售至東亞大陸　(C) 自台灣購進東亞大陸的香料、胡椒、琥珀、鉛、錫等，轉售至日本、南洋等地　(D) 荷蘭東印度公司經由轉口貿易，獲得經濟利益。

(　) 7. 19 世紀後期來台的西方傳教士中，下列何者曾創刊台灣史上最早的一份報紙《台灣府城教會報》？　(A) 巴克禮（Thomas Barclay）　(B) 馬雅各（James L. Maxwell）　(C) 馬偕（George Leslie Mackay）　(D) 郭德剛（Fernando Sainz）。

() 8. 在 17 世紀 30 年代初，曾有一支 80 餘人的軍隊，「在暗夜得不可思議的啟示」，逆淡水河而上，進入台北平原。這支軍隊係來自於下列哪一國度？ (A) 西班牙　(B) 葡萄牙　(C) 英國　(D) 荷蘭。

() 9. 戰後台灣土地改革的過程中，政府以四家公營企業的股票補償給地主，下列哪一家公營企業不在其中？ (A) 水泥　(B) 造紙　(C) 農林　(D) 石化。

() 10. 美國政府為因應與中華民國斷交而制訂的國內法，用以規範美國與台灣間關係的法律為何？ (A) 中美友好航海通商條約　(B) 中美共同防禦條約　(C) 台灣關係法　(D) 台灣決議案。

() 11. 台灣為因應 1970 年代兩次石油危機所擬訂的經濟策略是 (A) 擴大對外輸出，搶攻美國市場　(B) 透過港澳轉口，前進中國市場　(C) 農業培養工業，工業帶動農業　(D) 推動地方建設，擴大內需刺激。

() 12. 1970 年代，台灣的外交困境除了退出聯合國外，主要為 (A) 美國發表「中美關係白皮書」　(B) 與美國斷交　(C) 與韓國斷交　(D) 東沙、南沙群島主權之爭。

() 13. 北迴鐵路的興建對東台灣影響甚鉅，請問這條鐵路是政府哪一個計畫所推動的交通建設？ (A) 十大建設　(B) 十二項建設　(C) 十四項建設　(D) 六年國建。

() 14. 近年佛教參與教育事業日益積極，下列何者為佛教所興辦的學校？ (A) 東海大學　(B) 慈濟大學　(C) 輔仁大學　(D) 中原大學。

() 15. 1950 年代末期台灣透過出口退稅、產品補貼等獎勵措施，配合貨幣貶值，提升本國產品的國際競爭力，增加出口，此種政策被稱之為 (A) 進口替代　(B) 產業轉型　(C) 出口擴張　(D) 關稅壁壘。

() 16. 台灣早期流行的歌曲中，下列哪一首是從香港傳入？ (A) 望你早歸　(B) 綠島小夜曲　(C) 不了情　(D) 杯底不可飼金魚。

() 17. 如果旅行社要安排參觀一個沒有氏族或階級組織的原住民族平權社會，下列哪個族群的部落最合適？ (A) 達悟族　(B) 布農族　(C) 魯凱族　(D) 排灣族。

() 18. 清代貓霧捒圳的開發是有名的「割地換水」和「漢番合築」的例子，

此圳是漢人通事張達京和拍瀑拉族哪個社的合作？　(A) 大甲社　(B) 新港社　(C) 北投社　(D) 岸里社。

(　) 19. 將台灣原住民以「生番」、「熟番」加以分類，始於何時？　(A) 荷治時期　(B) 明鄭時期　(C) 清領時期　(D) 日治時期。

(　) 20. 下列哪個地名和平埔族有關？　(A) 柳營　(B) 土牛　(C) 滬尾　(D) 嘉義。

(　) 21. 曾經以演唱「歡樂飲酒歌」而聞名國際的台灣原住民歌者郭英男，是哪一族人？　(A) 達悟族　(B) 布農族　(C) 阿美族　(D) 卑南族。

(　) 22. 下列何者非排灣族之寶？　(A) 古陶壺　(B) 琉璃珠　(C) 青銅柄匕首　(D) 藤禮帽。

(　) 23. 下列關於台灣原住民社會文化的敘述，何者正確？　(A) 布農族擁有嚴格的頭目制度及階級社會　(B) 魯凱族以日月潭一帶為主要的生活領域　(C) 邵族以「祭團」組織作為其部落社會的重心　(D) 卑南族傳統上為母系社會，並以「猴祭」著稱。

(　) 24. 明朝萬曆年間親蒞台灣的文人陳第，事後依其見聞完成〈東番記〉，其中所描述的對象，主要為哪一族群？　(A) 西拉雅族　(B) 道卡斯族　(C) 凱達格蘭族　(D) 巴則海族。

(　) 25. 日本某一銀髮族團體，因成員有不少是出生於台灣的「灣生」，因此委託台灣旅行社規劃尋根之旅。請根據團員需求，配合規劃以下三個安排。行程中要求要看「日本移民村」的遺蹟，可以安排到哪個地方最適合？　(A) 大稻埕　(B) 淡水　(C) 吉安　(D) 安平。

(　) 26. 承上題，團員欲參訪一座設立於日治時期的博物館，應安排至哪處參訪？　(A) 國立故宮博物院　(B) 國立台灣博物館　(C) 國立台灣史前文化博物館　(D) 國立台灣歷史博物館。

(　) 27. 承上題，此團體要求吃台灣的蓬萊米，因此旅行社在撰寫導覽手冊時，欲順便行銷台灣的稻米，文稿中提到「台灣蓬萊米之父」指的是哪位？　(A) 後藤新平　(B) 八田與一　(C) 新渡戶稻造　(D) 磯永吉

(　) 28. 西元 1936 年台灣總督小林躋造上任後，提出「皇民化、工業化、南進基地化」的政策方針，以配合日本的對外侵略。有學者認為「皇民

化運動本質上可說是日本國內某項運動的延伸」，根據上述資料，請問「日本國內某項運動」是指 (A) 國民精神總動員 (B) 內地延長主義 (C) 大正民主風潮 (D) 不沉航空母艦。

() 29. 承上題，皇民化運動的具體項目包括四項，分別是：改姓名運動、志願兵運動、宗教風俗改正，另一項是 (A) 軍訓運動 (B) 國語運動 (C) 法治運動 (D) 捐獻運動。

() 30. 被稱為「台灣新文學之父」的醫生作家是 (A) 賴和 (B) 蔣渭水 (C) 陳五福 (D) 楊達。

() 31. 下列何者不屬於日治初期的基礎建設工作？ (A) 土地及人口調查 (B) 興建嘉南大圳 (C) 興築縱貫鐵路 (D) 改善公共衛生

() 32. 台灣有句俗話，意思是說「全世界最傻的事，就是種甘蔗去給會社過磅」，下列哪一個制度可能與這句俗語的來源有關？ (A) 原料採收區制 (B) 肥料換穀制 (C) 三區輪作制 (D) 米糖輪作制。

() 33. 國立台灣史前文化博物館是台灣首座國家級的考古博物館，其外圍有何遺址？ (A) 丸山文化遺址 (B) 十三行文化遺址 (C) 芝山巖文化遺址 (D) 卑南文化遺址。

() 34. 法鼓山、中台禪寺、佛光山及慈濟功德會有台灣現代佛教四大團體之稱。下列有關其總部的敘述，何者正確？ (A) 均位於台灣各主要都市內 (B) 前三者位居海拔 2,000 公尺附近 (C) 主要建寺根據地分別位居台灣北、中、南、東四個區域 (D) 均鄰近鐵路。

() 35. 下列哪一族原住民自稱是「雲豹的傳人」？ (A) 排灣族 (B) 賽夏族 (C) 泰雅族 (D) 魯凱族。

() 36. 台灣主要的河川當中，最長的前兩名為 (A) 曾文溪、濁水溪 (B) 曾文溪、高屏溪 (C) 濁水溪、高屏溪 (D) 濁水溪、大安溪

() 37. 關於台灣原住民的敘述，下列何者錯誤？ (A) 布農族分布於南投、花蓮、高雄、台東，「射耳祭」是最重要的祭典 (B) 泰雅族分布於台北烏來、南投及花蓮，有紋面的習俗 (C) 魯凱族分布於台東、高雄、屏東，盪鞦韆、石板屋是重要的特色 (D) 排灣族分布於屏東、台東等縣，是台灣原住民中人口最多的一族。

(　) 38. 萬華舊名「艋舺」，是原住民語「Manka」的譯音，「Manka」意義為何？　(A) 石臼　(B) 求雨石　(C) 捕魚漁網　(D) 獨木舟。

(　) 39. 有關台灣四大區域的敘述，何者錯誤？　(A) 北部區域為高科技產業的基地　(B) 中部區域為溫帶水果與高冷蔬菜的生產重心　(C) 南部地區養殖漁業發達　(D) 東部區域休閒農場與民宿房間數量最多。

(　) 40. 億載金城為台灣第一座西式砲台，是沈葆楨為了鞏固安平海防奏請興建，當時是為防範哪一個國家侵犯台灣？　(A) 法國　(B) 荷蘭　(C) 日本　(D) 英國。

(　) 41. 哪一條鐵路支線早期主要是運輸木材、稻米與水果？　(A) 集集線　(B) 內灣線　(C) 平溪線　(D) 阿里山線。

(　) 42. 有關高雄內門鄉宋江陣之敘述，何者錯誤？　(A) 紫竹寺以信仰觀音為主　(B) 先民為自衛設館習武演練至今　(C) 擁有民間藝陣堪稱全國第一　(D) 模仿八家將所使用之兵器為主。

(　) 43. 排灣族「五年祭」最主要的活動內容包括　(A) 盪鞦韆　(B) 刺球祭　(C) 猴祭　(D) 狩獵祭。

(　) 44. 布農族一年中，4、5 月舉行的祭典是　(A) 打耳祭　(B) 播種祭　(C) 收穫祭　(D) 豐年祭。

(　) 45. 關於澎湖城隍廟「天貺節」之敘述，何者錯誤？　(A) 著稱「半年節」又稱「補運節」　(B) 又稱「補運節」　(C) 有月出日落同時刻的日月相對現象發生　(D) 時序上在 8 月初 8 舉行。

(　) 46. 台灣東西向快速公路中，哪一條公路三度跨越曾文溪中上游？　(A) 台 68 線快速公路　(B) 台 76 線快速公路　(C) 台 84 線快速公路　(D) 台 86 線快速公路。

(　) 47. 台灣哪一個地區的村落曾因竹篾製造業的普及，而有「篾器之村」的稱呼？　(A) 南投竹山　(B) 台南關廟　(C) 彰化田尾　(D) 嘉義民雄。

(　) 48. 「八本簿」係台灣客家地區的信仰組織，其主神並無一處固定廟宇。「八本簿」信仰組織主要流行於下列何處？　(A) 屏東竹田、內埔　(B) 新竹新豐、新埔　(C) 苗栗頭份、公館　(D) 桃園新屋、楊梅。

() 49.「男子配戴軟皮帽或頭帶，身穿上衣，胸前斜掛胸襟，背腹袋」，這是台灣哪一原住民族的傳統服飾？ (A) 卑南族 (B) 邵族 (C) 泰雅族 (D) 排灣族。

() 50.「黑金剛花生」是台灣特有之花生品種，下列何處是其主要產地？ (A) 彰化縣大村鄉 (B) 南投縣信義鄉 (C) 雲林縣元長鄉 (D) 嘉義縣東石鄉。

() 51. 在進口替代工業化時期，台灣地區的出口主要以何種項目為主？ (A) 電子與紡織 (B) 紡織與成衣 (C) 食品與飲料 (D) 稻米與蔗糖。

() 52. 台江國家公園範圍內擁有「國際級」溼地，請問是哪兩處？ (A) 曾文溪口溼地、七股鹽田溼地 (B) 曾文溪口溼地、四草溼地 (C) 曾文溪口溼地、鹽水溪口溼地 (D) 七股鹽田溼地、四草溼地。

() 53. 台灣地區地震多的原因，與哪一項地理特性最有關係？ (A) 北回歸線的通過位置 (B) 海洋與大陸的交會位置 (C) 東北季風和西南季風的交會位置 (D) 菲律賓板塊與歐亞板塊的交接位置。

() 54. 台灣北部海岸著名的景點「石門」，以下列哪一種地形最為著稱？ (A) 潮埔 (B) 潟湖 (C) 海蝕門 (D) 海蝕柱。

() 55. 船帆石是墾丁國家公園重要的景點，它是由何種岩石組成？ (A) 大理石 (B) 珊瑚礁 (C) 安山岩 (D) 麥飯石。

() 56. 有關與阿里山林場相關事物的敘述，下列何者錯誤？ (A) 阿里山林場是台灣最早開發的林場 (B) 阿里山森林鐵路全長約 71 公里，其修築目的主要是砍伐紅檜與扁柏 (C) 營林俱樂部是嘉義市市定古蹟 (D) 阿里山森林鐵路行經熱、溫、寒帶等三種林相。

() 57. 大甲溪上游的梨山地區被開墾為果園與高冷蔬菜區，與下列何項自然環境之衝擊無關？ (A) 原生植被遭到破壞 (B) 破壞水土保持，崩壞作用增加 (C) 農藥及化肥污染水源，影響生態 (D) 地層下陷日趨嚴重。

() 58. 每年秋冬兩季過境墾丁的候鳥中，被稱為「國慶鳥」的是下列哪一種鳥？ (A) 紅尾伯勞 (B) 蒼鷹 (C) 雁鴨 (D) 灰面鵟。

() 59. 下列有關台灣國寶魚「櫻花鉤吻鮭」之敘述，何者正確？ (A) 在繁殖

期的雌魚口部會變長而產生「鉤吻」現象　(B) 喜好棲息於水溫 18 至 25 度的無污染水域　(C) 以水中昆蟲為主食　(D) 雄魚會在淺水區處築巢。

(　) 60. 和平溪是哪兩個行政區的界河？　(A) 宜蘭縣與花蓮縣　(B) 宜蘭縣與新北市　(C) 台東縣與花蓮縣　(D) 新竹縣與新竹市。

(　) 61. 台灣首座自製的橡皮壩攔河堰是　(A) 集集攔河堰　(B) 高屏溪攔河堰　(C) 石岡攔河堰　(D) 直潭攔河堰。

(　) 62. 下列氣象觀測站所觀測的 7 月平均氣溫，由高至低依序排列，何者正確？　(A) 嘉義、玉山、阿里山　(B) 阿里山、玉山、嘉義　(C) 玉山、阿里山、嘉義　(D) 嘉義、阿里山、玉山。

(　) 63. 八掌溪是哪兩個行政區的界河？　(A) 嘉義縣與台南市　(B) 南投縣與嘉義縣　(C) 彰化縣與台南市　(D) 雲林縣與嘉義縣。

(　) 64. 台灣潮汐漲退落差最大的地區是　(A) 淡水、基隆沿海區　(B) 台中、鹿港沿海區　(C) 布袋、安平沿海區　(D) 蘇澳、花蓮沿海區。

(　) 65. 森林環境所產生的「陰離子」，經實驗研究，陰離子具有穩定情緒、鎮靜心神等效果。陰離子多產生在下列何種森林環境中？　(A) 流水飛瀑區　(B) 高山頂峰上　(C) 茂密竹林中　(D) 蟲鳴鳥叫處。

(　) 66. 自然保留區之設置主要為保護特定的地景或生態，也因為保護對象的珍貴性往往吸引遊客前往。下列有關自然保留區與其對應的主要保護對象，何者錯誤？　(A) 關渡自然保留區主要保護對象為水鳥　(B) 大武山自然保留區主要保護對象為台東蘇鐵　(C) 苗栗三義火炎山自然保留區主要保護對象為崩塌斷崖地景、原生馬尾松林　(D) 烏石鼻海岸自然保留區主要保護對象為天然海岸林、特殊地景。

(　) 67. 下列哪個森林遊樂區不屬於中央林業主管機關管轄？　(A) 滿月圓森林遊樂區　(B) 奧萬大森林遊樂區　(C) 溪頭森林遊樂區　(D) 池南森林遊樂區。

(　) 68. 以下對安平古堡之敘述何者正確？　(A) 安平古堡為西班牙人所建　(B) 安平古堡的主要石材由福建進口　(C) 這座城堡建造是用於統治台灣全島和對外軍事的總樞紐　(D) 安平古堡是當年所建「熱蘭遮城」

的遺跡。

() 69. 下列哪一個是國內由農會組織經營的第一個休閒農場？ (A) 南元休閒
農場 (B) 走馬瀨休閒農場 (C) 松田崗休閒農場 (D) 新光兆豐休閒
農場。

() 70. 泰雅族對婦女的織布或男人的編織極為重視，下列敘述何者錯誤？
(A) 女性織布隨時隨地都可以進行 (B) 採收苧麻及編織的過程，男人
可以協助染料及織布工具的製作 (C) 圖文以菱形為主，因菱形代表
祖先的眼睛，可以得到保護 (D) 女性織布的精湛與否象徵女子的社
會地位。

() 71. 遊客登龜山島，考量生態的脆弱性及承載量，管理單位最好採取的措
施是哪一項？ (A) 對遊客先做生態保育教育訓練 (B) 對船家要求管
好搭船遊客 (C) 對遊客採取時段分流及總量管制 (D) 視每一天遊客
多少決定登島人數。

() 72. 下列哪一樣菜不在中國「八大菜系」內？ (A) 粵 (B) 豫 (C) 皖
(D) 魯。

() 73. 下列何處遊客服務中心曾獲公共工程品質獎，開放啟用即成為吸引觀
光客的地標？ (A) 水社遊客中心 (B) 車埕遊客服務中心 (C) 向山
行政暨遊客中心 (D) 福隆遊客中心。

() 74. 依溫泉法第 14 條之規定劃設溫泉區利用溫泉資源時，宜如何辦理？
(A) 完成先期作業計畫，辦理民間投資 BOT 案 (B) 將溫泉區土地出
租使用 (C) 由觀光目的事業主管機關負責開發 (D) 得輔導及獎勵當
地原住民個人或團體經營。

() 75. 為帶動地方經濟發展，下列哪一個國家風景區設有免稅店？ (A) 日月
潭國家風景區 (B) 阿里山國家風景區 (C) 澎湖國家風景區 (D) 東
部海岸國家風景區。

() 76. 某導遊帶團前往桃、竹、苗一帶旅遊，沿途介紹當地特產東方美人
茶，下列介紹內容何者錯誤？ (A) 東方美人茶又名白毫烏龍茶、椪
風茶或膨風茶 (B) 東方美人茶係屬重發酵茶類，茶葉中兒茶素 100%
被氧化 (C) 東方美人茶是台灣最特殊的名茶之一，採自受茶小綠葉

蟬吸食的幼嫩茶芽　(D) 東方美人茶的產製原料，經手工攪拌控制發酵而成。

() 77. 請問遊客可以到以下哪一個農場，觀賞到新台幣 2000 元紙鈔上印製的國寶魚櫻花鉤吻鮭？　(A) 花蓮農場　(B) 武陵農場　(C) 福壽山農場　(D) 清境農場。

() 78. 台灣哪個國家公園具有著名的石灰岩地形與鐘乳石景觀？　(A) 太魯閣國家公園　(B) 墾丁國家公園　(C) 陽明山國家公園　(D) 雪霸國家公園。

() 79. 下列哪一座國家公園尚未劃設生態保護區？　(A) 金門　(B) 雪霸　(C) 玉山　(D) 太魯閣。

() 80. 有關金門國家公園的敘述，何者錯誤？　(A) 是國內第一座以維護歷史文化遺產、戰役紀念為主，兼具自然資源保育的國家公園　(B) 過去承襲閩東文化，近代則有僑鄉文化的注入，人文方面保存許多寶貴資產　(C) 成群結隊的鸕鶿等候鳥過境度冬，是金門國家公園冬日的一大特色　(D) 有豐富多樣的潮間帶生態，其中以活化石「鱟」最為著名。

解 答

1	2	3	4	5	6	7	8	9	10
A	A	D	B	B	C	A	A	D	C
11	12	13	14	15	16	17	18	19	20
D	B	A	B	C	C	A	D	C	B
21	22	23	24	25	26	27	28	29	30
C	D	D	A	C	B	D	A	B	A
31	32	33	34	35	36	37	38	39	40
B	A	D	C	D	C	D	D	D	C
41	42	43	44	45	46	47	48	49	50
A	D	B	A	D	C	B	D	B	C
51	52	53	54	55	56	57	58	59	60
D	B	D	C	B	D	D	D	C	A
61	62	63	64	65	66	67	68	69	70
B	D	A	B	A	B	C	D	B	A
71	72	73	74	75	76	77	78	79	80
C	B	C	D	C	B	B	B	A	B

附錄二　領隊實務歷年考古題

99 年專門職業及技術人員普通考試

() 1. 現代俄國的根基，是由哪一個君主在西元 18 世紀初期時奠定？　(A) 凱撒琳大帝　(B) 伊凡大帝　(C) 彼得大帝　(D) 查理曼大帝。

() 2. 音樂家李斯特來自於　(A) 匈牙利　(B) 捷克　(C) 蘇俄　(D) 法國。

() 3. 記載特洛伊戰爭的「奧德賽」作者是　(A) 亞里斯多德　(B) 柏拉圖　(C) 荷馬　(D) 亞歷山大。

() 4. 西元 18 世紀中葉的工業革命最早發生在哪一個國家？　(A) 西班牙　(B) 法國　(C) 義大利　(D) 英國。

() 5. 最早提出相對論的學者是　(A) 牛頓　(B) 亞里斯多德　(C) 愛迪生　(D) 愛因斯坦。

() 6. 宗教改革家約翰‧喀爾文在新教改革方面的努力，肇端於瑞士的哪一個城市？　(A) 盧森　(B) 蒙特婁　(C) 日內瓦　(D) 蘇黎世。

() 7. 地理大發現時代，英國在西元 1588 年擊敗哪一國的艦隊？　(A) 葡萄牙　(B) 西班牙　(C) 法國　(D) 荷蘭。

() 8. 法國巴黎的凡爾賽宮，為哪一個君主在位時所建？　(A) 路易十三　(B) 路易十四　(C) 路易十五　(D) 路易十六。

() 9. 西班牙所派遣的哪一個船隊於西元 1522 年完成環球航行的壯舉？　(A) 哥倫布　(B) 達伽馬　(C) 麥哲倫　(D) 庫克。

() 10. 首先獲得電話專利權的人是　(A) 貝爾　(B) 愛迪生　(C) 富蘭克林　(D) 湯姆生。

() 11. 近代的經濟大恐慌，造成美國股市大跌是發生於西元哪一年？　(A) 1914 年　(B) 1924 年　(C) 1929 年　(D) 1939 年。

() 12.「我有一個夢」（I have a dream）是哪位美國著名黑人民權鬥士的演講詞？　(A) 金恩（M. L. King）　(B) 布朗（J. Brown）　(C) 林肯（A.

Lincoln） (D) 胡佛（H. C. Hoover）。

() 13. 發表門羅宣言的國家是　(A) 英國　(B) 法國　(C) 德國　(D) 美國。

() 14. 美國史托威夫人撰寫的《湯姆叔叔的小屋》（黑奴籲天錄）一書，批評奴隸制度，間接影響了什麼戰爭的爆發？　(A) 美國獨立戰爭　(B) 美國南北戰爭　(C) 美西戰爭　(D) 美墨戰爭。

() 15. 美國總統尼克森任內發生的「水門案」，是何種不法行為？　(A) 刺殺　(B) 軍購　(C) 竊聽　(D) 賄選。

() 16. 第一條橫跨美國大陸的鐵路完工於西元哪一年？　(A) 1859 年　(B) 1869 年　(C) 1879 年　(D) 1889 年。

() 17. 首先登陸月球的太空人是　(A) 阿波羅　(B) 史波特尼克　(C) 阿姆斯壯　(D) 格林。

() 18. 南美洲歷史悠久的印加帝國於西元 1533 年遭哪一國人入侵而滅亡？ (A) 義大利人　(B) 西班牙人　(C) 葡萄牙人　(D) 荷蘭人。

() 19. 帶領印尼人民爭取獨立，並於獨立後擔任印尼第一任總統的是　(A) 蘇哈托　(B) 蘇卡諾　(C) 卡蒂妮　(D) 卓克洛米諾托。

() 20. 西元 1980 年 5 月 17 日全斗煥宣布全國擴大戒嚴，禁止所有政治活動，拘捕反對者。當時韓國南部地區仍有大規模的學生示威活動，政府當局下令軍隊武力鎮壓，造成數百人死亡，數千人受傷。該事件是韓國民主運動的里程碑，史稱　(A) 甲申事件　(B) 四一九運動　(C) 光州事件　(D) 五一六政變。

() 21. 西元 17-18 世紀，致力移植至爪哇的主要經濟作物為何？　(A) 稻米　(B) 咖啡　(C) 大麥　(D) 小麥。

() 22. 緬甸於西元 10 世紀開始建立王朝，此時宗教文學與政治制度受哪一國影響較深？　(A) 印度　(B) 中國　(C) 泰國　(D) 寮國。

() 23. 西元 2000 年南北韓元首於何處舉行歷史性高峰會？　(A) 漢城（首爾）　(B) 平壤　(C) 北緯 38 度　(D) 釜山。

() 24. 西元 19 世紀，西方列強入侵亞洲時，東南亞唯一的獨立國是　(A) 泰國　(B) 高棉　(C) 越南　(D) 寮國。

() 25. 第二次世界大戰，導致日本投降的主要原因為何？　(A) 反戰勢力興
起　(B) 受到國際輿論的壓力　(C) 內亂無法平息　(D) 美國於廣島及
長崎投擲原子彈。

() 26. 西元 1895 年 4 月代表日本政府與清廷簽訂馬關條約的是　(A) 山縣有
朋　(B) 伊藤博文　(C) 井上馨　(D) 大隈重信。

() 27. 戰國七雄中領域主要分布在今日中國山東省境內者是哪一個？　(A)
趙　(B) 韓　(C) 魏　(D) 齊。

() 28. 西元 1988 年奧運在哪裡舉行？　(A) 東京　(B) 慕尼黑　(C) 漢城
（首爾）　(D) 洛杉磯。

() 29. 王昭君出塞和親的哀怨故事，其時代背景為何？　(A) 秦朝　(B) 隋朝
(C) 唐朝　(D) 漢朝。

() 30. 南北朝時期以佛經翻譯名聞天下的僧侶是何人？　(A) 鳩摩智　(B) 曇
諦　(C) 鳩摩羅什　(D) 釋道宣。

() 31. 考古學家所發現的中國秦代「兵馬俑」是舉世皆知的文化寶藏。這些
「兵馬俑」的原始製作目的是什麼？　(A) 專為藝術創作　(B) 故意誇
耀富有　(C) 作為隨葬俑隊　(D) 揭櫫募兵體位。

() 32. 唐宋之間，中國沿海有五個都市因為域外貿易的勃興而成為重要的通
商口岸。請問是下列哪一個群組　(A) 交州，廣州，泉州，明州，揚
州　(B) 膠州，煙台，大連，旅順，威海衛　(C) 上海，杭州，馬尾，
淡水，廈門　(D) 欽州，雷州，廉州，天津，旅順。

() 33. 將地圓如球、經緯度、五大洲、寒溫熱帶的劃分等地理新知，繪畫成
「萬國輿圖」的作者是下列哪一位？　(A) 李之藻　(B) 利瑪竇　(C)
湯若望　(D) 伽利略。

() 34. 位居東亞的中國與身處地中海的希臘皆有傲視其他文明的悠遠歷史，
然而為何古希臘的建築多有遺存至今者，而中國卻缺乏較早的遺世古
建築？　(A) 希臘多為石造，中國則為木構　(B) 希臘少戰爭，中國多
戰亂　(C) 希臘人善於保存古蹟，中國人則否　(D) 古希臘建築工藝遠
邁中國。

() 35. 下列哪一組答案對宋代「市舶司」的職掌描述為正確？　(A) 管理海船出入，徵收商稅，接待外國貢使　(B) 海岸防務，戰艦營造，海船修繕　(C) 漁業發展，漁獲加工，漁獲經銷　(D) 沿岸養殖，近海漁業，海象測量。

() 36. 宋代畫家張擇端的「清明上河圖」，主要描繪的是哪一座宋代城市？　(A) 行在　(B) 杭州　(C) 襄陽　(D) 汴京。

() 37. 下列何座國家公園，位於落磯山中央部位，建立於西元 1872 年，為世界首座國家公園？　(A) 大峽谷國家公園　(B) 優勝美地國家公園　(C) 黃石國家公園　(D) 赤杉國家公園。

() 38. 何種優越的地理條件，促使歐洲許多國家在西元 16、17 世紀成為海上殖民國家？　(A) 涼爽舒適的氣溫　(B) 穩定豐沛的降雨　(C) 優良的海運條件　(D) 便利的陸地運輸。

() 39. 倫敦盆地與巴黎盆地原同為一個大盆地的東西兩半部，後因下列何者而分開？　(A) 英吉利海峽　(B) 多佛海峽　(C) 北海　(D) 比斯開灣。

() 40. 雲南地區主要的都市均分布於「壩子」上，而「壩子」具有哪些地形上的特色？　(A) 褶曲作用產生的河谷沖積扇　(B) 沖積隆起的台地區　(C) 斷層作用產生的河谷沖積盆地　(D) 火山熔岩產生的堰塞湖。

() 41. 「這裡是一個邊境城市，常有白皮膚、金髮、藍眼的外國商人出現，冬季氣溫極低，曾出現零下 52.3 度的低溫，有『中國寒極』之稱……」以上敘述最有可能是中國哪一城市？　(A) 哈爾濱　(B) 漠河　(C) 拉薩　(D) 烏魯木齊。

() 42. 華北地區是中國最大的溫帶水果產地，下列各種水果種類與產地的配對中，何者正確？　(A) 蘋果－天津　(B) 葡萄－洛陽　(C) 桃－曲阜　(D) 梨－萊陽。

() 43. 杭州灣南北岸均築有防潮大堤，當地稱為「海塘」，為本區海岸的特殊景觀。此種景觀與下列哪一因素最有關係？　(A) 錢塘江淤積阻礙水流　(B) 海岸地區廣設魚塭　(C) 杭州灣口成喇叭狀　(D) 沿海部分地區低於海平面。

() 44. 位於絲路的起點，亦是中國著名的佛教窟洞所在之處為　(A) 武威　(B) 張掖　(C) 酒泉　(D) 敦煌。

() 45. 青藏高原居民的主要農牧活動為　(A) 遊牧　(B) 放牧　(C) 山牧季移　(D) 圈牧。

() 46. 美國大沼澤地國家公園（Everglades National Park）位於哪一州境內？　(A) 加利福尼亞州　(B) 喬治亞州　(C) 密西西比州　(D) 佛羅里達州。

() 47. 埃及最重要的經濟作物是　(A) 棉花　(B) 咖啡　(C) 柑橘　(D) 橄欖油。

() 48. 西雙版納有植物王國之稱，為一處原始熱帶森林區，其位於中國何省境內？　(A) 海南省　(B) 四川省　(C) 雲南省　(D) 貴州省。

() 49. 希臘多山，只有三分之一的土地可以耕作，主要是因為哪種地質的分布？　(A) 花崗岩　(B) 沙岩　(C) 頁岩　(D) 石灰岩。

() 50. 在南美洲地區，西班牙語是最普遍被使用的語言，但有一個國家則是以葡萄牙語為全國通用的語言，請問此國是　(A) 哥倫比亞　(B) 阿根廷　(C) 巴西　(D) 委內瑞拉。

() 51. 下列哪座島嶼有火山 200 多座，且其中 20 餘座為活火山，為世界上最大的火山島？　(A) 西西里島　(B) 冰島　(C) 夏威夷島　(D) 大溪地島。

() 52. 下列何國未與瑞士交界？　(A) 列支敦斯登　(B) 法國　(C) 德國　(D) 捷克。

() 53. 奎爾公園（Parque Guell）與聖神之家教堂（Iglesia de la Sagrada Familia）是巴塞隆納的重要觀光據點，這兩者是哪一位建築大師的作品？　(A) 貝聿銘　(B) 詹姆斯‧史都華（James Stewart）　(C) 安東尼‧高第（Antoni Gaudi）　(D) 諾曼‧佛斯特（Norman Foster）。

() 54. 雖然阿爾卑斯山橫亙中歐內陸，但是卻擁有許多天然的交通孔道聯繫南北歐，請問這些天然交通孔道是指　(A) 河蝕作用的通谷　(B) 斷層作用的裂谷　(C) 溶蝕作用的岩溝　(D) 冰蝕作用的 U 型谷。

() 55. 下列何座國家公園，位於委內瑞拉東南部，有全世界落差最大的「天使瀑布」？　(A) 姆魯山國家公園　(B) 卡奈馬國家公園　(C) 勞倫茲國家公園　(D) 達連國家公園。

() 56. 有「義大利的穀倉」之稱的是下列哪個平原？　(A) 托斯卡尼平原　(B) 拉丁姆平原　(C) 波河平原　(D) 德波平原。

() 57. 北歐地區因緯度過高，氣候相當寒冷，但是沿海港口卻終年不會結冰的主要原因是　(A) 受到地熱的影響　(B) 受到阿拉斯加暖流的影響　(C) 受到北大西洋暖流的影響　(D) 因為氣候乾燥少雨不易結冰。

() 58. 有「世界最高脊」之稱的地方是　(A) 帕米爾高原　(B) 北極　(C) 南極　(D) 青藏高原。

() 59. 下列哪個都市原本是加拿大最大貿易港，但因聖羅倫斯河新航道完成，海輪直達內陸，港口地位逐漸被多倫多所取代？　(A) 渥太華　(B) 溫哥華　(C) 蒙特利　(D) 魁北克。

() 60. 希臘由於特殊地理位置而成為歐洲文化的搖籃，請問希臘位於下列哪一個半島？　(A) 伊比利半島　(B) 義大利半島　(C) 巴爾幹半島　(D) 斯堪地半島。

() 61. 泰國為中南半島重要的稻米出口國，其稻米生產地主要分布在何處？　(A) 昭披耶河三角洲　(B) 湄公河三角洲　(C) 紅河三角洲　(D) 伊洛瓦底江三角洲。

() 62. 瑞典的精密工業發達，下列哪兩個汽車品牌是由瑞典創立而聞名全球？　(A) 豐田（TOYOTA）與馬自達（MAZDA）　(B) 寶馬（BMW）與福斯（VOLKSWAGEN）　(C) 富豪（VOLVO）與紳寶（SAAB）　(D) 克萊斯勒（CHRYSLER）與福特（FORD）。

() 63. 下列何處是歐、亞、非三洲海上的交通孔道，也是民族、文化傳遞必經之地？　(A) 東南亞　(B) 東北亞　(C) 西亞　(D) 南亞。

() 64. 好萊塢是美國著名的電影業中心，請問其位置是在下列哪個都市的郊區？　(A) 西雅圖　(B) 舊金山　(C) 洛杉磯　(D) 聖地牙哥。

() 65. 回教的聖地麥加位於哪一國境內？　(A) 沙烏地阿拉伯　(B) 伊拉克　(C) 伊朗　(D) 敘利亞。

(　) 66. 朝鮮半島最主要的脊梁山脈是 (A) 長白山脈 (B) 大白山脈 (C) 蓋馬高原 (D) 小白山脈。

(　) 67. 澳洲的工業發展多數以哪一種傾向為主？ (A) 原料 (B) 動力 (C) 勞工 (D) 市場。

(　) 68. 南亞農業發展之成敗，主要受到下列何種季風之影響？ (A) 東南季風 (B) 西南季風 (C) 東北季風 (D) 西北季風。

(　) 69. 澳洲的山地地形主要分布在何處？ (A) 東部 (B) 西部 (C) 北部 (D) 南部。

(　) 70. 埃及人所謂「尼羅河的恩寵」是指 (A) 尼羅河的灌溉水源 (B) 尼羅河的船運 (C) 尼羅河的定期氾濫 (D) 尼羅河的漁業。

(　) 71. 撒哈拉的「活加拉」灌溉方式有助於綠洲農地使用，其利用的水資源為何？ (A) 雨水 (B) 地下水 (C) 雪水 (D) 河水。

(　) 72. 北非諸國中，地理位置最為偏西的國家是 (A) 埃及 (B) 摩洛哥 (C) 利比亞 (D) 阿爾及利亞。

(　) 73. 下列哪一個森林遊樂區內可以觀賞台灣一葉蘭？ (A) 阿里山森林遊樂區 (B) 墾丁森林遊樂區 (C) 合歡山森林遊樂區 (D) 滿月圓森林遊樂區。

(　) 74. 下列台灣原住民族中，哪一族具有紋面習俗？ (A) 達悟族 (B) 鄒族 (C) 魯凱族 (D) 泰雅族。

(　) 75. 有「猴不爬」之稱的樹木為何？ (A) 咬人狗 (B) 九芎 (C) 火焰木 (D) 台東火刺木。

(　) 76. 為日治時期木材砍伐的集散中心，並見證阿里山林業開發的歷史，且是國寶級阿里山鐵道之起點站 (A) 大林站 (B) 嘉義站 (C) 北門站 (D) 民雄站。

(　) 77. 要限制某湖泊的泛舟數量時，可藉由降低湖岸設施容量來達成。這是運用下列哪一種觀念？ (A) 生態承載量 (B) 實質承載量 (C) 經濟承載量 (D) 社會承載量。

() 78. 高屏山麓旅遊線的著名溫泉區為何？　(A) 東埔溫泉　(B) 廬山溫泉
(C) 仁澤溫泉　(D) 寶來溫泉。

() 79. 國家公園的中央主管機關是哪一個部會？　(A) 內政部　(B) 行政院文
化建設委員會　(C) 教育部　(D) 交通部。

() 80. 下列哪一項並非國家公園的分區之一？　(A) 一般管制區　(B) 觀光區
(C) 遊憩區　(D) 特別景觀區。

解　答

標準答案：答案標註＃者，表該題有更正答案，其更正內容詳見備註。

1	2	3	4	5	6	7	8	9	10
C	A	C	D	D	C	B	B	C	A
11	12	13	14	15	16	17	18	19	20
C	A	D	B	C	B	C	B	B	C
21	22	23	24	25	26	27	28	29	30
B	A	B	A	D	B	D	C	D	C
31	32	33	34	35	36	37	38	39	40
C	A	B	A	A	D	C	C	A	C
41	42	43	44	45	46	47	48	49	50
B	D	C	D	C	D	A	C	D	C
51	52	53	54	55	56	57	58	59	60
B	D	C	D	B	C	C	#	C	C
61	62	63	64	65	66	67	68	69	70
A	C	#	C	A	B	A	B	A	C
71	72	73	74	75	76	77	78	79	80
B	B	A	D	B	C	B	D	A	B

備註：第 58 題答 A 或 D 或 AD 者均給分，第 63 題答 A 或 C 或 AC 者均給分。

100 年專門職業及技術人員普通考試

() 1. 19 世紀後半葉,在暹羅(今泰國)實施一系列的改革措施,使暹羅在 20 世紀初成為亞洲少數近代化國家的君主是 (A) 朱拉隆功 (B) 蒙固 (C) 普美蓬 (D) 哇栖拉兀。

() 2. 地理大發現時代,最早在東方從事海外探險和貿易的國家是 (A) 英國 (B) 法國 (C) 葡萄牙 (D) 西班牙。

() 3. 19 世紀末,英國與荷蘭在何處為了爭奪殖民地而爆發布耳戰爭? (A) 埃及 (B) 南非 (C) 剛果 (D) 衣索比亞。

() 4. 文藝復興時代佛羅倫斯的大銀行家家族是 (A) 米開朗基羅 (B) 馬基維利 (C) 達文西 (D) 麥第奇。

() 5.「最後的晚餐」和「蒙娜麗莎」兩幅畫作是哪一位文藝復興時期的人物所作? (A) 達文西 (B) 米開朗基羅 (C) 拉斐爾 (D) 喬陶。

() 6. 英國在西元哪一年開鑿蘇伊士運河之後,印度與歐洲的交通運輸變得更為便捷? (A) 1869 年 (B) 1889 年 (C) 1909 年 (D) 1929 年。

() 7. 自 12、13 世紀十字軍東征以來,哪一個階級日益興盛? (A) 貴族階級 (B) 商業階級 (C) 工業階級 (D) 農業階級。

() 8. 鐵達尼號遠洋巨輪撞到冰山的船難事件發生於哪一年? (A) 1892 年 (B) 1902 年 (C) 1912 年 (D) 1922 年。

() 9. 近代在雅典舉辦的奧林匹克運動會起源於 (A) 1896 年 (B) 1900 年 (C) 1912 年 (D) 1944 年。

() 10. 哪一位宗教改革家在西元 1517 年對天主教會提出改革 95 條理論? (A) 聖彼得 (B) 馬丁‧路德 (C) 聖保羅 (D) 約翰‧喀爾文。

() 11. 哪位美國總統於 19 世紀初創辦維吉尼亞大學(The University of Virginia),目前聯合國教科文組織將它列為世界遺址(UNESCO World Heritage Site)? (A) 華盛頓(George Washington) (B) 亞當斯(John Adams) (C) 傑弗遜(Thomas Jefferson) (D) 麥迪遜(James Madison)。

()12. 法國政府送給美國制憲 100 週年的自由女神像，矗立在哪一個城市的港口？　(A) 波士頓　(B) 舊金山　(C) 大西洋城　(D) 紐約。

()13. 中南美洲的哪一個古文明，採用結繩記事、出現巨型建築和神廟、已知使用冶金技術，地理上北起今哥倫比亞，南達今智利中部？　(A) 印加（Inka）文明　(B) 阿茲提克（Aztec）文明　(C) 馬雅（Maya）文明　(D) 南島（Austronesian）文明。

()14. 飛機的發明人是　(A) 愛迪生　(B) 富蘭克林　(C) 萊特　(D) 波音。

()15. 美國總統羅斯福在「爐邊閒談」中，向國民訴說新政的理念，發揮極大的影響，是透過何種傳播媒體？　(A) 報紙　(B) 無線電廣播　(C) 電視　(D) 網際網路。

()16. 曾在林肯紀念堂前發表演說「我有一個夢想」，對 1960 年代美國黑人民權運動貢獻甚大的是　(A) 金恩（Martin LutherKing, Jr.）牧師　(B) 羅馬天主教宗保祿六世（Pope Paul VI）　(C) 傑克遜（Jesse Jackson）牧師　(D) 艾爾‧夏普頓（Al Sharpton）牧師。

()17. 英國在北美建立的 13 個殖民地當中，其中有幾個殖民地被稱為「新英格蘭」。下列哪個地方屬於當時的新英格蘭？　(A) 新罕布夏（New Hampshire）　(B) 芝加哥（Chicago）　(C) 佛羅里達（Florida）　(D) 威斯康辛（Wisconsin）。

()18. 16、17 世紀歐洲人的海外探險活動，不僅使美洲與亞洲古文明受到極大的衝擊，同時也帶動全球物質和生活文化的巨大改變。下列敘述何者有誤？　(A) 美洲人栽植的咖啡、可可等食物傳入歐洲　(B) 亞洲人栽植的香料和絲綢，傳入歐洲　(C) 亞洲人栽植的玉米和馬鈴薯傳入美洲　(D) 歐洲人的傳染病傳入美洲。

()19. 美國祕密研究發展第一顆原子彈的計畫為　(A) 曼哈頓　(B) 新墨西哥　(C) X 檔案　(D) 猶他。

()20. 1980 年韓國政局情勢不安，政府宣布戒嚴，隨即發生大規模學生示威活動，其中以某個城市最為嚴重，導致軍隊武力鎮壓，造成嚴重死傷，這個事件被稱為　(A) 仁川事件　(B) 光州事件　(C) 漢城事件　(D) 濟州島事件。

() 21. 1511 年率領傭兵攻陷麻六甲，建立葡萄牙人在東南亞殖民據點的是 (A) 赫曼‧丹德爾 (B) 湯瑪斯‧萊佛士 (C) 阿豐索‧德‧亞伯奎 (D) 安祖‧克拉克。

() 22. 17 世紀初，在越南以越語傳播天主教，並創現今拉丁化拼音的越語文字，積極鼓吹法國應占領越南的傳教士是 (A) 亞歷山大‧羅德 （Alexander Rhodes） (B) 百多祿（Behaine） (C) 康士坦丁‧范爾康（Konstantinos Phaulkon） (D) 皮耶‧塔夏德（Pere Tachard）。

() 23. 第二次大戰結束後，美軍統帥麥克阿瑟宣布，美俄以什麼為界分占南北韓？ (A) 北緯 38 度 (B) 柏林圍牆 (C) 黑龍江 (D) 長白山。

() 24. 早期東南亞各國的歷史、宗教與文化，深受印度教的影響，下列哪個國家例外？ (A) 泰國 (B) 柬埔寨 (C) 印尼 (D) 越南。

() 25. 韓劇「明成皇后」描述的是韓國哪一個王朝的歷史故事？ (A) 高麗王朝 (B) 新羅王朝 (C) 朝鮮王朝 (D) 百濟王朝。

() 26. 1993 年，馬來西亞總理提出「亞洲價值」的口號，除宣示反西方的立場外，他主要在強化亞洲人對自我文化的認同，擺脫長久以來的「歐洲中心論」觀念，這位總理是 (A) 李光耀 (B) 東姑拉曼 (C) 蘇哈托 (D) 馬哈迪。

() 27. 19 世紀歐美列強在東南亞各地競逐勢力範圍，其中今印尼最後成為哪一個國家的殖民地？ (A) 英國 (B) 法國 (C) 葡萄牙 (D) 荷蘭。

() 28. 山西渾源縣翠屏山絕壁上的「懸空寺」向以其鬼斧神工的建築技法馳譽世界，該寺的修建時代為 (A) 兩晉時期 (B) 兩漢時期 (C) 南北朝時期 (D) 明清時期。

() 29. 史記「車轂擊、人肩摩、連袵成帷、舉袂成幕、揮汗如雨」是描寫古代齊國臨淄的繁華、熱鬧景象。臨淄位於現在的哪一省？ (A) 河北省 (B) 山東省 (C) 安徽省 (D) 江蘇省。

() 30. 1950 年代，考古學者在河南鄭州發現一座商城，面積 250 萬平方公尺，規模宏大，明顯要動用極多的人力方能構築，這樣的出土遺址可以說明什麼？ (A) 商人工藝已達一定程度，足以建構此一巨城 (B) 商王不恤民力，暴虐無方 (C) 商王無道，好大喜功 (D) 反映國家權

力高漲,足以動員並控制大量人力。

()31. 16 世紀中葉,在中國江蘇一帶,開始流行一種唱腔細膩婉轉、文字優美的戲曲,它在士人階層中特別受到喜愛,而如「牡丹亭」、「桃花扇」之流的劇目,至今都還為人所傳唱。此種戲曲為何?　(A) 京劇 (B) 粵劇　(C) 崑曲　(D) 豫劇。

()32. 史載唐代居住在城市中的人,如果在夜鼓擊完後尚未回家,就必須找個隱蔽之處藏身躲避。導致這狀況的原因是什麼制度?　(A) 戒嚴制 (B) 坊制　(C) 徵兵制　(D) 義役制。

()33. 民國 18 年,考古學家在河北省房山縣周口店發現了　(A) 北京人 (B) 藍田人　(C) 房山人　(D) 山頂洞人。

()34. 春秋時代數以百計的小城邦,到了戰國時代只剩下哪七個主要國家? (A) 韓、趙、魏、楚、燕、齊、秦　(B) 宋、齊、梁、陳、魏、楚、吳 (C) 吳、越、梁、陳、魏、楚、晉　(D) 晉、周、梁、楚、魏、齊、秦。

()35. 下列有關台灣原住民族的敘述,哪一項正確?　(A) 均屬於南島語系 (B) 皆為母系社會　(C) 有共通的語言與文化　(D) 皆有紋面習俗。

()36. 原住民族少女莎勇在送別日本老師途中不幸落水身亡,這個故事後來被改編成電影「莎勇之鐘」,該故事發生的地點在哪裡?　(A) 尖石 (B) 南澳　(C) 水里　(D) 阿里山。

()37. 台東縣有名的金針產地是　(A) 六十石山　(B) 赤柯山　(C) 都蘭灣 (D) 太麻里。

()38. 在台灣哪一個地區可觀賞到石灰岩洞穴地形景觀?　(A) 台灣北部 (B) 台灣中部　(C) 台灣南部　(D) 台灣東部。

()39. 高雄港舊稱打狗港,為台灣第一大商港,附近鋼鐵、石化、造船工業聚集。此港口是利用下列何種海岸地形興建而成?　(A) 谷灣　(B) 潟湖　(C) 牛軛湖　(D) 沙頸岬。

()40. 小明暑假到英國去玩,在當地下午 4 點打電話給家人報平安,此時台灣應是幾點?　(A) 下午 4 點　(B) 中午 12 點　(C) 半夜 12 點　(D) 上午 4 點。

() 41. 中國東北每年以舉辦冰雕節聞名的城市為 (A) 瀋陽 (B) 大連 (C) 哈爾濱 (D) 吉林。

() 42. 中國名酒中，曾於 1915 年萬國博覽會中獲獎，而有國酒之稱者為 (A) 四川五糧液 (B) 貴州茅台酒 (C) 安徽古井貢酒 (D) 江蘇洋河大麴。

() 43. 中國大陸以石灰岩洞地形聞名的城市為何？ (A) 昆明 (B) 桂林 (C) 貴陽 (D) 成都。

() 44. 黃山是中國重要的「國家地質公園」，「奇松、怪石、雲海、溫泉」被稱為「黃山四絕」，其中岩石是造成黃山絕景的要素，其主要的岩石類型為 (A) 花崗岩 (B) 大理岩 (C) 安山岩 (D) 石灰岩。

() 45. 西藏地區因地勢高聳孤立，再加上風向及緯度的影響，形成特有高地氣候，其氣候特徵，何者為非？ (A) 空氣稀薄、日照強烈 (B) 年溫差小、日溫差大 (C) 雷雨、冰雹、夜雨多 (D) 長期陰雨天、日照少。

() 46. 中國華南地區的貴州高原，雨日長達八、九個月，有「天無三日晴」之稱謂，其原因主要是 (A) 河湖眾多，水氣蒸發盛 (B) 位於海陸交接處，颱風侵襲機會大 (C) 印度洋盛行西風，可終年吹拂 (D) 地形崎嶇，造成鋒面滯留。

() 47. 比薩斜塔因為塔身傾斜，而成為著名的觀光據點，而此座塔位於哪一個國家？ (A) 西班牙 (B) 匈牙利 (C) 荷蘭 (D) 義大利。

() 48. 加拿大農業機械化程度相當高，應與下列哪一項地理特徵關係最密切？ (A) 氣候相當冷溼 (B) 人口密度全美洲最低 (C) 鐵公路交通發達 (D) 極地大陸氣團發源地。

() 49. 在瑞士著名的冰河地景中，下列哪條是瑞士長度最長的冰河？ (A) 阿萊奇冰河 (B) 戈爾內冰河 (C) 莫爾特拉冰河 (D) 羅納冰河。

() 50. 布達佩斯是歐洲著名的古老雙子城，河流將城市分為兩部分，河右岸多山，稱為布達，是昔日的皇朝首都；左岸是平原，稱為佩斯，是現代商業和政治活動的中心。請問在布達和佩斯之間的河流為 (A) 萊因河 (B) 多瑙河 (C) 奧得河 (D) 易北河。

（　）51. 由於受到北大西洋暖流、盛行西風和溫帶氣旋的影響，冬季溫和，但是卻常出現大霧，因而有「霧都」之稱的城市是　(A) 巴黎　(B) 倫敦　(C) 日內瓦　(D) 阿姆斯特丹。

（　）52. 莫斯科具有許多造型獨特的教堂（例如：克里姆林教堂），這也是莫斯科具代表性的都市景觀。下列哪一項是這些教堂的主要建築特色？　(A) 高聳的尖塔　(B) 洋蔥型金色圓頂　(C) 列柱廊　(D) 拱門。

（　）53. 歐洲各種藝術薈萃，成為世界的重要觀光地區。其中有「音樂之都」美譽的是哪一個城市？　(A) 維也納　(B) 布達佩斯　(C) 蘇黎世　(D) 巴黎。

（　）54. 下列哪一部文學作品是以巴黎聖母院為背景？　(A) 鐘樓怪人　(B) 茶花女　(C) 羅密歐與茱麗葉　(D) 唐吉柯德傳。

（　）55. 一般而言，西南歐國家的居民主要信奉何種宗教？　(A) 新教　(B) 東方正教　(C) 羅馬公教　(D) 伊斯蘭教。

（　）56. 所謂「拉丁文化」的起源地是下列哪一個國家？　(A) 義大利　(B) 希臘　(C) 法國　(D) 西班牙。

（　）57. 歐洲各國中，同時擁有火山與冰河地形，而使該國有「冰火王國」之稱的國家是　(A) 芬蘭　(B) 俄羅斯　(C) 挪威　(D) 冰島。

（　）58. 下列哪一個歐洲國家不是內陸國？　(A) 奧地利　(B) 瑞士　(C) 比利時　(D) 匈牙利。

（　）59. 下列德國的工業城市中，位於萊茵河流域的是　(A) 漢堡　(B) 柏林　(C) 慕尼黑　(D) 法蘭克福。

（　）60. 英國聯合王國的領土不包含下列哪一個地區？　(A) 蘇格蘭　(B) 北愛爾蘭　(C) 英格蘭　(D) 格陵蘭。

（　）61. 義大利的礦產以何種最為豐富，產量為世界第一？　(A) 煤礦　(B) 大理石　(C) 石油　(D) 銅礦。

（　）62. 工業發展需要有良好的區位條件，北韓優於南韓的工業區位條件是　(A) 原料與勞工　(B) 原料與動力　(C) 勞工與市場　(D) 市場與交通。

（　）63. 馬來西亞最重要的金屬礦產為　(A) 鐵礦　(B) 錫礦　(C) 鉛礦　(D) 鋅礦。

() 64. 菲律賓天然災害眾多，其中災害最嚴重且頻繁的是 (A) 地震 (B) 火山 (C) 風災 (C) 旱災。

() 65. 中南半島面積最大者是哪一國？ (A) 越南 (B) 寮國 (C) 泰國 (D) 緬甸。

() 66. 南亞宗教眾多，但信仰人數最多、分布最廣的宗教是哪一個？ (A) 佛教 (B) 印度教 (C) 伊斯蘭教 (D) 基督教。

() 67. 下列哪個西亞都市其原文意為「和平之城」？ (A) 耶路撒冷 (B) 貝魯特 (C) 巴格達 (D) 利雅德。

() 68. 澳洲昆士蘭灌溉用水的水源，是來自何種降雨類型？ (A) 東北信風之地形雨 (B) 東南信風之地形雨 (C) 氣旋雨 (D) 盛行西風之地形雨。

() 69. 紐西蘭為何牧羊業重於農業？ (A) 雨量不足 (B) 資金不足 (C) 勞力不足 (D) 交通不便。

() 70. 東南亞在種族和文化方面深具過渡性色彩，形成此一現象的主要影響因素是 (A) 地理位置 (B) 地形變化 (C) 氣候變化 (D) 國家政策。

() 71. 亞洲人口分布很不均勻，最主要的影響因素為 (A) 風俗與宗教 (B) 氣候與地形 (C) 水文與交通 (D) 政策與社會。

() 72. 非洲境內平均高度最高的國家是 (A) 索馬利亞 (B) 肯亞 (C) 衣索比亞 (D) 吉布地。

() 73. 三千年來三教共尊的聖城——耶路撒冷，同時存在著三個宗教，下列何者不包括在內？ (A) 猶太教 (B) 天主教 (C) 伊斯蘭教 (D) 基督教。

() 74. 西班牙巴塞隆納的高第建築，因其具有奇特、立體及高度想像力的特色而聞名，下列哪一項非高第所設計？ (A) 布勾斯大教堂 (B) 聖家堂 (C) 奎爾公園 (D) 米拉之家。

() 75. 達文西的著名畫作「最後的晚餐」存放於哪間教堂？ (A) 義大利聖母感恩教堂 (B) 德國科隆大教堂 (C) 法國漢斯聖母大教堂 (D) 英國聖馬丁教堂。

() 76. 韓國唯一被聯合國國際教科文組織（UNESCO）選為生物圈保護區的
地方是哪一個？ (A) 雞龍山國家公園 (B) 慶州 (C) 智異山國家公
園 (D) 雪嶽山國家公園。

() 77. 台灣面積最大，最完整的潟湖在哪裡？ (A) 竹圍溼地 (B) 高美溼地
(C) 七股溼地 (D) 大鵬灣溼地。

() 78. 台灣第一條利用環保經費興建的「環鎮自行車道」在哪一個行政區？
(A) 旗山區 (B) 關山鎮 (C) 水里鎮 (D) 玉里鎮。

() 79. 下列哪一個國家風景區受八八水災破壞最嚴重？ (A) 茂林 (B) 日月
潭 (C) 參山 (D) 東部海岸

() 80. 台灣地區下列國家風景區中，面積最大的是哪一個？ (A) 西拉雅
(B) 玉山 (C) 花東縱谷 (D) 雲嘉南濱海。

觀光資源概要

解　答

標準答案：答案標註 ＃ 者，表該題有更正答案，其更正內容詳見備註。

1	2	3	4	5	6	7	8	9	10
A	C	B	D	A	A	B	C	A	B
11	12	13	14	15	16	17	18	19	20
C	D	A	C	B	A	A	C	A	B
21	22	23	24	25	26	27	28	29	30
C	A	A	D	C	D	D	#	B	#
31	32	33	34	35	36	37	38	39	40
C	B	A	A	A	B	D	#	B	C
41	42	43	44	45	46	47	48	49	50
C	B	#	A	D	D	D	B	A	B
51	52	53	54	55	56	57	58	59	60
B	B	A	A	C	A	D	C	D	D
61	62	63	64	65	66	67	68	69	70
B	#	B	#	D	B	A	B	C	A
71	72	73	74	75	76	77	78	79	80
B	C	#	A	A	D	C	B	A	C

備註：第 28 題答 C 給分，第 30 題答 A 或 D 或 AD 者均給分，第 38 題除未作答者不給分外，其餘均給分，第 43 題答 A 或 B 或 C 或 AB 或 AC 或 BC 或 ABC 者均給分，第 62 題答 A 或 B 或 AB 者均給分，第 64 題除未作答者不給分外，其餘均給分，第 73 題一律給分。

101 年專門職業及技術人員普通考試

() 1. 西元 1961 年，哪一個國家的太空人乘太空船首次升入太空？ (A) 蘇聯 (B) 美國 (C) 中國 (D) 西班牙。

() 2. 英國第一位女性首相是 (A) 居里夫人 (B) 維多利亞 (C) 柴契爾夫人 (D) 瑪格麗特。

() 3. 俄國史上第一位經自由選舉而產生的國家元首是 (A) 戈巴契夫 (B) 葉爾辛 (C) 赫魯雪夫 (D) 普丁。

() 4. 拿破崙的滑鐵盧之役，發生於西元哪一年？ (A) 1815 年 (B) 1715 年 (C) 1615 年 (D) 1515 年。

() 5. 15 世紀義大利佛羅倫斯以銀行業致富的著名家族是 (A) 福格 (B) 洛克斐勒 (C) 麥第奇 (D) 福特。

() 6. 美國感恩節是在每年 11 月第四個星期幾？ (A) 星期四 (B) 星期五 (C) 星期六 (D) 星期日。

() 7. 西元 1836 年，德克薩斯原屬何國，後來成為美國的一州？ (A) 法國 (B) 墨西哥 (C) 英國 (D) 西班牙。

() 8. 19 世紀末，被形容為「兩頭獅子（指英、俄兩大帝國）之間的一隻山羊」的中亞地區國家是 (A) 布哈拉汗國 (B) 希瓦汗國 (C) 浩罕汗國 (D) 阿富汗。

() 9. 在中南美洲的古文明中著名的庫斯科（Cuzco）城是哪個文明的遺址？ (A) 馬雅文明 (B) 印加文明 (C) 阿茲提克文明 (D) 阿帕拉契文明。

() 10. 在歷史上，印度第一個統一王朝為何？ (A) 孔雀王朝 (B) 貴霜王朝 (C) 笈多王朝 (D) 阿育王朝。

() 11. 美國職業籃球聯盟的簡稱為何？ (A)CNN (B)CBS (C)NBC (D)NBA。

() 12. 第二次世界大戰後，印度獲得獨立，但隨即發生印度教徒和伊斯蘭教徒之間的大仇殺，其後伊斯蘭教徒脫離印度，另建國家，這個國家名為 (A) 不丹 (B) 斯里蘭卡 (C) 巴基斯坦 (D) 尼泊爾。

() 13. 西元前 1500 年左右，阿利安人逐漸遷移到印度河流域，為了與被征服民族保持隔離，避免血統混雜，他們發展出一種社會制度，這種社會制度稱之為　(A) 封建制度　(B) 種姓制度　(C) 宗族制度　(D) 薩克迪納制度。

() 14. 第二次世界大戰後，朝鮮以北緯 38 度線為界，以南於西元 1948 年 8 月成立大韓民國，其首任總統為　(A) 李承晚　(B) 金日成　(C) 朴正熙　(D) 金正日。

() 15. 今日東南亞國家中的柬埔寨，在歷史上曾創造過輝煌燦爛的王朝，留下著名古蹟「吳哥窟」，請問這個王朝在中國典籍上稱為　(A) 扶南　(B) 真臘　(C) 占城　(D) 三佛齊。

() 16. 17 至 19 世紀，日本對西學的稱呼為　(A) 蠻學　(B) 古學　(C) 蘭學　(D) 國學。

() 17. 西元 1954 年法軍在越南一場戰役中大敗，而在同年的日內瓦會議後，退出越南，這場戰役稱為　(A) 溪山戰役　(B) 春節攻勢　(C) 奠邊府戰役　(D) 順化戰役。

() 18. 敕勒歌：「敕勒川，陰山下，天似穹廬，籠罩四野，天蒼蒼，野茫茫，風吹草低見牛羊。」歌詞中所描寫的是哪個民族的生活？　(A) 林業民族　(B) 漁業民族　(C) 農業民族　(D) 遊牧民族。

() 19. 19 世紀末葉，上海被人稱作「十里洋場」，請問「洋場」之名所指為何？　(A) 港口　(B) 租界　(C) 加工出口區　(D) 特別行政區。

() 20. 位在三峽的清水祖師廟，為北台灣重要的宗教觀光景點。該廟歷經三次重建，最後一次重建的主要策劃者為誰？　(A) 賴和　(B) 李梅樹　(C) 林本源　(D) 林衡道。

() 21. 中國歷史上「春秋五霸」中的齊桓公領導齊國成為一個富強大國。齊國在今中國大陸哪一省？　(A) 山東　(B) 遼寧　(C) 安徽　(D) 山西。

() 22. 今日的歐盟正式成立於何時？　(A) 1960 年代　(B) 1970 年代　(C) 1980 年代　(D) 1990 年代。

() 23. 中國歷史上文成公主嫁入吐蕃，中原地區的許多文化亦隨之傳入，其時代的背景在哪一朝代？　(A) 隋　(B) 唐　(C) 元　(D) 晉。

() 24. 西元 1937 年以後，日本發動對外侵略戰爭，台灣的原住民被編組成
什麼組織，動員到南洋去協助作戰？ (A) 高砂義勇隊　(B) 農業義勇
隊　(C) 高砂奉公團　(D) 皇民奉公隊。

() 25. 第二次世界大戰後，聯合國盟軍占領日本的統帥是誰？ (A) 羅斯福
(B) 邱吉爾　(C) 麥克阿瑟　(D) 威爾遜。

() 26. 馬來西亞的「獨立之父」是誰？ (A) 東姑‧阿布杜爾‧拉赫曼　(B)
達圖斯里‧馬哈迪　(C) 阿布都拉‧巴達威　(D) 敦‧阿布都拉‧拉札
克。

() 27. 美國南北戰爭結束於西元哪一年？ (A) 1855 年　(B) 1860 年　(C)
1865 年　(D) 1870 年。

() 28. 在美國成立標準油品公司的石油大王是誰？ (A) 福特　(B) 卡內基
(C) 洛克斐勒　(D) 羅斯福。

() 29. 西元 1972 年中美上海聯合公報發表，中美關係進入「正常化」。當
時的美國總統是 (A) 尼克森　(B) 甘迺迪　(C) 詹森　(D) 卡特。

() 30. 蓋茨堡演說詞（Gettysburg Address）是歷史上有名的文獻，標舉出
「民有、民治、民享」的國家藍圖。它的作者是誰？ (A) 華盛頓
(B) 傑弗遜　(C) 林肯　(D) 胡佛。

() 31. 第二次世界大戰太平洋戰爭導因於下列哪一事件？ (A) 九一八事變
(B) 七七事變　(C) 珍珠港事變　(D) 德蘇互不侵犯條約的簽訂。

() 32. 蘇聯瓦解後，東歐許多國家的政經發展越趨多元。請問蘇聯在西元哪
一年瓦解？ (A) 1984 年　(B) 1989 年　(C) 1994 年　(D) 1999 年。

() 33. 西元 1953 年北韓、中共與聯軍，在何處簽署停戰協定？ (A) 金策市
(B) 仁川　(C) 板門店　(D) 首爾。

() 34. 諾貝爾獎基金會設立於哪一個國家？ (A) 瑞典　(B) 英國　(C) 丹麥
(D) 美國。

() 35. 中國古代所謂「西域」的地理名詞，指的地理空間為何處？ (A) 泛
指成都以西，拉薩以東之地　(B) 泛指今日西安至洛陽之間的黃河流
域　(C) 泛指今日的蒙古人民共和國　(D) 泛指今日蒙古高原的西南

方,以及玉門關以西的廣大地域。

() 36. 明末耶穌會傳教士利瑪竇與中國知識分子交往。下列何人即是經由利瑪竇而改信天主教的中國知識分子? (A) 李時珍 (B) 李約瑟 (C) 徐光啟 (D) 林則徐。

() 37. 南韓因大量歷史遺跡文物遍布市區與郊區,稱為「沒有圍牆的博物館」的城市是哪一個? (A) 釜山 (B) 仁川 (C) 光州 (D) 慶州。

() 38. 非洲主要的熔岩高原和火山地形分布於何處? (A) 東非裂谷兩側 (B) 西非幾內亞灣 (C) 南非東側高原 (D) 中非剛果盆地。

() 39. 北極地區面積最大的島嶼為何者? (A) 紐芬蘭島 (B) 格陵蘭島 (C) 冰島 (D) 斯匹茲卑爾根島。

() 40. 紐西蘭北島與南島之間的海峽是下列何者? (A) 庫克海峽 (B) 巴斯海峽 (C) 托列斯海峽 (D) 福弗海峽。

() 41. 南極大陸有 95% 以上的面積為冰雪覆蓋。以下關於南極大陸的描述哪項錯誤? (A) 南極大陸有「白色大陸」之稱 (B) 南極大陸由太平洋、大西洋、印度洋所環繞 (C) 南極大陸沒有居民,只有少數科學考察人員駐站 (D) 西元 1961 年的《南極條約》,讓聯合國安全理事會會員國擁有南極的主權。

() 42. 利用天然港灣優勢發展為南韓第一大港的是何者? (A) 首爾 (B) 釜山 (C) 慶州 (D) 仁川。

() 43. 西亞都市化程度的變化與下列何者關係最密切? (A) 廉價農產品進口,促成農業轉型 (B) 農村勞動力不足,須引進外勞 (C) 實施耕者有其田,提升農民經濟生活 (D) 石油帶動經濟發展,大量外國人移入。

() 44. 美國黑人靈歌、藍調音樂等傳統文化,主要集中於哪一地區? (A) 中西部 (B) 東北部 (C) 西部 (D) 南部。

() 45. 西元 2011 年泰國首都曼谷遭暴洪所侵襲,其洪峰是由哪一條河川所造成? (A) 湄公河 (B) 紅河 (C) 昭披耶河 (D) 薩爾溫江。

() 46. 紐西蘭為尋求族群與社會弱勢的平等,制定三種官方語,除了英語及

毛利語之外，另外之官方語為何？　(A) 法語　(B) 德語　(C) 手語 (D) 西班牙語。

() 47. 過去許多東南亞地區淪為西方國家殖民地，唯一能運用其領土緩衝地位與外交，倖保獨立者是下列哪一國？　(A) 越南　(B) 新加坡　(C) 泰國　(D) 緬甸。

() 48. 美國於西元 1965 年後所解除的移民限制帶來新移民人口，最主要來自何地？①非洲 ②加拿大 ③中南美洲 ④東歐 ⑤亞洲　(A)①②　(B)③⑤　(C)①③　(D)②④。

() 49. 日本群島「為東亞島弧的一部分」反映了何種自然環境特徵？　(A) 多火山地震　(B) 多平原地形　(C) 地形單調　(D) 雨量豐富。

() 50. 非洲撒哈拉沙漠的範圍，西起大西洋沿岸的茅利塔尼亞，穿越非洲北部，向東延伸至哪一個海域？　(A) 黑海　(B) 紅海　(C) 波斯灣 (D) 莫三比克海峽。

() 51. 日本北海道降雪水氣主要為下列何因素所致？　(A) 冬季旺盛的對流 (B)太平洋的東南季風　(C)親潮流經沿岸　(D)經日本海的西北季風。

() 52. 恆河為印度的聖河，其充沛的降水，主要來自於哪一個海域的水氣？ (A) 孟加拉灣　(B) 紅海　(C) 太平洋　(D) 阿拉伯海。

() 53. 以下哪些國家之間的邊界或領海衝突，最可能與石油資源的爭奪有關？①巴林與卡達 ②伊朗與阿富汗 ③科威特與伊拉克 ④黎巴嫩與土耳其 ⑤以色列與敘利亞　(A)①③　(B)③⑤　(C)②④　(D)④⑤。

() 54. 紐西蘭與澳洲之間的海域名稱是　(A) 珊瑚海　(B) 帝汶海　(C) 塔斯曼海　(D) 阿拉夫拉海。

() 55. 生活在澳洲淡水河湖中的鴨嘴獸，其主要原棲地與保育地為何處？ (A) 澳洲東部至塔斯馬尼亞島　(B) 澳洲西部山地沙漠區　(C) 澳洲中部乾燥草原區　(D) 澳洲南部沙漠區。

() 56. 下列何種地形特色提供歐洲居民向海洋發展的特性？　(A) 山脈多東西走向　(B) 山地險而不阻　(C) 多天然港灣　(D) 無沙漠地形。

() 57. 大洋洲地區部分珊瑚礁島國，因氣候暖化海水面上升而無法居住將

百姓遷移他國的是哪一個國家？ (A) 關島（Guam） (B) 吐瓦魯（Tuvalu） (C) 庫克群島（Cook Islands） (D) 斐濟共和國（Fiji）。

() 58. 與歐洲伊比利半島南端的直布羅陀，共扼大西洋進入地中海的非洲城市是何者？ (A) 拉巴特 (B) 卡薩布蘭加 (C) 阿爾及爾 (D) 丹吉爾。

() 59. 近年北非發生民主革命的馬格里布地區，除了東邊的利比亞之外，其他四國北部橫亙的山脈是指哪一座？ (A) 龍山山脈 (B) 亞特拉斯山脈 (C) 吉力馬札羅山 (D) 肯亞山。

() 60. 五嶽之東嶽「泰山」有「登泰山而小天下」之稱，位於哪一個地理區？ (A) 黃淮平原 (B) 黃土高原 (C) 山東丘陵 (D) 松遼平原。

() 61. 中國大陸四川著名的風景區九寨溝，其地名由來為何 (A) 由九條溝渠形成 (B) 有九個村寨形成 (C) 九表示數量多，表示當地很多河流 (D) 九表示數量多，溝寨是一種特殊地形，表示當地很多沼澤地形。

() 62. 「朝穿皮襖午穿紗」是中國大陸新疆地區的民諺，是描述何種氣候特徵？ (A) 日溫差大 (B) 年溫差大 (C) 年均溫大 (D) 年雨量大。

() 63. 坐落在中國大陸閩西和閩南的客家傳統民居建築，外型有圓有方，獲聯合國教科文組織通過列入世界人類遺產的是 (A) 窯洞 (B) 哥德式建築 (C) 木雕式建築 (D) 土樓。

() 64. 中國大陸西藏著名的藏羚羊保護區位於哪一個地區？ (A) 西雙版納 (B) 可可西里 (C) 日喀則 (D) 羊卓雍措。

() 65. 中國大陸華北地區的氣候特徵為何？ (A) 冬暖夏涼，雨量變率小 (B) 冬暖夏熱，雨量變率小 (C) 冬冷夏熱，雨量變率大 (D) 冬冷夏涼，雨量變率大。

() 66. 中國大陸著名的觀光景點黃山，是由何種岩石所構成？ (A) 石灰岩 (B) 花崗岩 (C) 玄武岩 (D) 橄欖岩。

() 67. 西元 2011 年於法國巴黎的會議中，被列為世界人類遺產的中國大陸景點是哪一個？ (A) 西湖 (B) 少林寺 (C) 丹霞地形 (D) 五台山。

() 68. 下列哪一節慶與當地的地形氣候條件最有關？ (A) 基隆中元祭 (B)

竹塹國際玻璃藝術節　　(C) 石門國際風箏節　　(D) 新埔枋寮義民節。

() 69. 台灣哪一座國家公園以維護史蹟和文化景觀為主？　(A) 陽明山國家
公園　(B) 太魯閣國家公園　(C) 墾丁國家公園　(D) 金門國家公園。

() 70. 泥火山是台灣的特殊地形景觀之一。若要安排一趟泥火山之旅，可選
擇至台灣的哪些地區旅遊？　(A) 北部地區與中部地區　(B) 中部地區
與南部地區　(C) 南部地區與東部地區　(D) 東部地區與北部地區。

() 71.「四草溼地」是台灣珍貴的國際級溼地，該溼地位於下列何範圍之
內？　(A) 墾丁國家公園　(B) 大鵬灣國家風景區　(C) 台江國家公園
(D) 西拉雅國家風景區。

() 72. 南非共和國境內有兩小國，其一為賴索托，另一個是與我國有邦交的
何國？　(A) 史瓦濟蘭　(B) 安哥拉　(C) 馬拉威　(D) 波札那。

() 73. 西元 1949 年，台灣成立了第一所正式訓練京劇演員的學校，請問是
下列何者？　(A) 國光劇校　(B) 國立台灣戲曲學院　(C) 大鵬劇校
(D) 復興劇校。

() 74. 下列森林遊樂區中，何者是大學實驗林地？　(A) 明池森林遊樂區
(B) 太平山森林遊樂區　(C) 大雪山森林遊樂區　(D) 惠蓀森林遊樂區。

() 75. 龜山島上資源非常脆弱，在觀光發展時，以下列何種方式為宜？　(A)
大眾化觀光　(B) 團體搭船同時登島　(C) 前往賞鯨豚之遊客即可登島
(D) 有總量管制的生態旅遊。

() 76. 北海岸之野柳具特殊地形景觀，宜採用下列何種方式經營最為適當？
(A) 地質公園　(B) 都市公園　(C) 鄰里公園　(D) 近郊公園。

() 77. 聯合國世界觀光組織訂定每年之 9 月 27 日為世界觀光日，請問西元
2012 年世界旅遊日之主題為何？　(A) 觀光產業與永續能源：驅動永
續觀光　(B) 觀光產業與文化的連結　(C) 觀光產業與生物多樣性
(D) 觀光產業對氣候變遷之回應。

() 78. 針對聯合國世界觀光組織所提出的「全球觀光道德公約」，觀光領域
涵蓋了經濟、社會、文化與環境面向，旨在降低觀光對環境和文化遺
產的負面影響。下列何者不包含在該公約中？　(A) 觀光在促進人們

和社會間的相互理解和尊敬　(B) 觀光是永續發展的要素　(C) 觀光為滿足個人及群體需求的手段　(D) 觀光應限制旅客移動的速率。

(　) 79. 下列有關台灣原住民族文化之敘述，何者有誤？　(A)「烏來」在泰雅族語為冒煙的水　(B) 達悟族人世居在蘭嶼島，是台灣唯一的離島原住民族　(C) 邵族的「春石音」頗為盛名，是由早期邵族婦女在「搗粟」所發展出來的歌舞　(D) 泰雅族以「八部和音」聞名於世。

(　) 80. 加入聯合國世界貿易組織後，主管農漁業發展觀光休閒的中央機關是下列何者？　(A) 內政部營建署　(B) 經濟部商業司　(C) 交通部觀光局　(D) 行政院農業委員會。

解　答

標準答案：答案標註＃者，表該題有更正答案，其更正內容詳見備註。

1	2	3	4	5	6	7	8	9	10
A	C	B	A	C	A	B	D	B	A
11	12	13	14	15	16	17	18	19	20
D	C	B	A	B	C	C	D	B	B
21	22	23	24	25	26	27	28	29	30
A	D	B	A	C	A	C	C	A	C
31	32	33	34	35	36	37	38	39	40
C	＃	C	A	D	C	D	A	B	A
41	42	43	44	45	46	47	48	49	50
D	B	D	D	C	C	C	B	A	B
51	52	53	54	55	56	57	58	59	60
D	A	A	C	A	C	B	D	B	C
61	62	63	64	65	66	67	68	69	70
B	A	D	B	C	B	A	C	D	C
71	72	73	74	75	76	77	78	79	80
C	A	＃	D	D	A	A	D	D	D

備註：第 32 題一律給分，第 73 題一律給分。

102 年專門職業及技術人員普通考試

() 1. 台灣民主國成立時間很短,但其歷史意義值得探討。就整個發展過程和內容來看,台灣民主國成立的主要緣由應該是 (A) 唐景崧等人本來就有獨立的意圖 (B) 台灣人欲趁此機會脫離清朝統治 (C) 受英美俄等國的鼓動而誤判情勢 (D) 不想受日本統治而行的權宜之計。

() 2. 台灣基督長老教會首先創辦的神學院在 (A) 淡水 (B) 大稻埕 (C) 台南 (D) 艋舺。

() 3. 清領時期,台灣各地郊行主要輸出的農產品,以下列何者為大宗? (A) 茶、糖 (B) 茶、樟腦 (C) 糖、樟腦 (D) 米、糖。

() 4. 「玉山崇高蓋扶桑,我們意氣揚,通身熱烈愛鄉土,豈怕強權旺;誰阻擋誰阻擋,齊起倡自治,同聲直標榜。百般義務咱都盡,自治權利應當享。」這首歌最可能創作於哪一個年代? (A) 西元 1900 年代 (B) 西元 1920 年代 (C) 西元 1950 年代 (D) 西元 1970 年代。

() 5. 日治時期台灣出現過許多運動,學者認為某項運動具有兩個特質:一是該運動喚起台人的政治、社會意識,近代民主政治觀念,獲得廣為傳布;二是該運動揭櫫自治主義,並肯定台灣的特殊性,有助於台人拒斥同化主義政策,亦為政治運動奠定以台灣為本位的立場。根據上述論述,此運動應是 (A) 六三法撤廢 (B) 台灣議會設置請願 (C) 文化啟蒙 (D) 無產階級革命。

() 6. 承上題,該運動的領導者是誰? (A) 林獻堂 (B) 蔣渭水 (C) 簡吉 (D) 謝雪紅。

() 7. 西元 1980 年代哪一個政黨的成立,象徵台灣的政治運動由黨外時代進入到政黨政治時代? (A) 台灣團結聯盟 (B) 親民黨 (C) 新黨 (D) 民主進步黨。

() 8. 下列哪一位文學家和鄉土文學無關? (A) 黃春明 (B) 王禎和 (C) 陳映真 (D) 白先勇。

() 9. 在台灣經濟發展的歷程中,自出口擴張時期起開始的台美日三角貿易,是怎樣的結構? (A) 日本從台灣進口農產品,再向美國出口農產

加工品　(B) 台灣從日本進口物料及設備，再向美國出口工業成品　(C) 日本從台灣進口工業成品，再向美國出口工業加工品　(D) 台灣從日本進口工業成品，再向美國出口農業產品。

(　) 10. 台灣原住民族中以哪一族人口最多？　(A) 布農族　(B) 泰雅族　(C) 阿美族　(D) 排灣族。

(　) 11. 台灣漢人稱呼原住民居住的村落為　(A) 界　(B) 莊　(C) 厝　(D) 社。

(　) 12. 下列哪一族群不屬於平埔族？　(A) 泰雅族　(B) 噶瑪蘭族　(C) 凱達格蘭族　(D) 西拉雅族。

(　) 13. 建造於 12 世紀的吳哥窟，其建築深受下列哪一文化的影響？　(A) 越南　(B) 泰國　(C) 中國　(D) 印度。

(　) 14. 在印尼中爪哇地區有一座著名的佛教佛塔遺跡──婆羅浮屠寺（Borobudur），興建於 9 世紀的哪一個王朝？　(A) 賽倫德拉（Sailendras）　(B) 馬塔蘭（Mataram）　(C) 新柯沙里（Singhasari）　(D) 室利佛室（Srivijaya）。

(　) 15. 伊斯蘭教曾經大舉傳入東南亞各地，以下哪一地區主要信仰伊斯蘭教？　(A) 柬埔寨西部　(B) 菲律賓南部　(C) 寮國北部　(D) 新加坡東部。

(　) 16. 奉祀日本皇室所尊崇的「天照大神」神宮，日後成為日本地位最高的神社是　(A) 平安神宮　(B) 東照宮　(C) 伊勢神宮　(D) 北野天滿宮。

(　) 17. 西元 2005 年，緬甸將首都從仰光搬遷到新地點，並命名為　(A) 曼德勒（Mandalay）　(B) 浦甘（Bagan, Pagan）　(C) 佩古（Pegu）　(D) 奈比多（Naypyidaw）。

(　) 18. 15 世紀時，麻六甲王朝興起，並成為以下哪一門宗教傳播至東南亞各地的中心？　(A) 印度教　(B) 伊斯蘭教　(C) 佛教　(D) 基督教。

(　) 19. 江戶時代德川家光正式下令鎖國，唯獨開啟一港口，准許清國和荷蘭的船隻前往進行貿易活動。此港口是　(A) 長崎　(B) 神戶　(C) 江戶灣　(D) 函館。

(　) 20. 西元 1428 年，領導越南人驅逐中國明朝的統治，建立大越王國的人

觀光資源概要

是　(A)吳權　(B)陳國峻　(C)黎利　(D)李公蘊。

()21. 在文獻記載中，緬馬歷史上出現的第一個族群為何？　(A)猛族
（Mons）　(B)克欽族（Kachins）　(C)緬族（Burmans）　(D)驃族
（Pyus）。

()22. 蒙古人在13世紀入侵東南亞，間接促成今東南亞哪一個國家的崛
起？　(A)越南　(B)緬甸　(C)汶萊　(D)泰國。

()23. 西元1963年成立的馬來西亞聯邦，由馬來亞、沙勞越、沙巴和今日
何國所組成？　(A)泰國　(B)新加坡　(C)菲律賓　(D)印尼。

()24. 西元1900年，荷蘭殖民政府為開創更好的經商機會，在印尼實
施　(A)強迫種植政策（Kultuurstelsel Policy or Force Cultivation
Policy）　(B)不干涉政策（Non-interference Policy）　(C)重商政策
（Mercantilist Policy）　(D)倫理政策（Ethical Policy）。

()25. 某傳單稱：「願同胞萬眾一心爭回青島及保全山東土地，願同胞決志
不買日貨及不用日幣與不裝日船，願同胞永遠抵制日貨，莫忘5月9
日及今時之恥辱。」試問「今時之恥辱」指的是哪段時期的史實？
(A)六四天安門事件時期　(B)九一八事變時期　(C)五四運動時期
(D)義和團運動時期。

()26. 傳統中國社會中，用於祭祖、商議宗族事務、解決糾紛的場域為何？
(A)祠堂　(B)食堂　(C)澡堂　(D)善堂。

()27. 下列何者不屬於中國清代皇帝的墓葬建築群？　(A)盛京三陵　(B)河
北省遵化縣的東陵　(C)河北省易縣城西的西陵　(D)北京十三陵。

()28. 元末毀於戰火，明太祖洪武年間重修的北京全真教大道觀為何？　(A)
指南宮　(B)重陽宮　(C)真武宮　(D)白雲觀。

()29. 位於中國大陸湖南省長沙市，與「白鹿洞書院」、「應天書院」、「嵩
陽書院」並稱為北宋四大書院的是哪一所書院？　(A)嶽麓書院　(B)
麗澤書院　(C)石鼓書院　(D)東林書院。

()30. 陝西西安張家坡出土大量西周時期車馬坑，足以說明當時是以何種戰
爭型態為主？　(A)車戰　(B)步戰　(C)水戰　(D)騎步混合。

362

() 31. 19 世紀後半葉，清廷綜覈辦理對外交涉和自強運動相關業務的機構是
(A) 理藩院　(B) 總理各國事務衙門　(C) 外務部　(D) 資政院。

() 32. 唐朝詩人劉禹錫的懷古詩云：「朱雀橋邊野草花，烏衣巷口夕陽斜。
舊時王謝堂前燕，飛入尋常百姓家。」這首詩主要寄予感懷的是哪些
活躍於 4 世紀的社會群體？　(A) 留居北方的漢人世族　(B) 改胡姓為
漢姓的胡人世族　(C) 隨晉室南渡的前中原世家大族 (D) 世居江南的
土著望族。

() 33. 秦始皇時流行一句「亡秦者胡」，秦始皇聽到這句話後，為了預防起
見，遂興建長城。話裡的「胡」是指　(A) 女真　(B) 大食　(C) 蚩尤
(D) 匈奴。

() 34. 戰國時代齊國的首都臨淄城曾被時人描寫成是一個「車轂擊，人肩
摩，舉袂成帷，揮汗成雨」的都市。這句話是在描繪臨淄城的什麼現
象？　(A) 臨淄城酷熱，人人汗流浹背　(B) 臨淄城勞工眾多，大家靠
做苦工為生　(C) 臨淄城道路狹小，行路不易　(D) 工商發達，大量人
口集中於臨淄城。

() 35. 漢代的西域，指的是今天哪些地理位置？　(A) 天山南北路及蔥嶺以
西之地　(B) 大興安嶺以東及長白山以西之地　(C) 甘肅省的東部及南
部　(D) 青藏高原一帶。

() 36. 毛澤東在中國大陸與世界共產黨裡的獨特地位，主要在於以農民為共
產革命的主體，並依此發展出下列何種國共鬥爭策略？　(A) 中學為
體、西學為用　(B) 農村包圍城市　(C) 兩萬五千里長征　(D) 人民公
社。

() 37. 風稜石、燭台石等特殊的地形景觀，位於哪一個國家風景區？　(A)
阿里山國家風景區　(B) 日月潭國家風景區　(C) 東部海岸國家風景區
(D) 北海岸及觀音山國家風景區。

() 38. 台灣三大宗教民俗盛會包括 ①大甲媽祖進香 ②台南鹽水蜂炮 ③東
港王船祭，舉辦時間依序為　(A) ②①③　(B) ③②①　(C) ③①②
(D) ②③①。

() 39. 基隆港是興建在谷灣地形上，與下列哪一個港口相似？　(A) 台北港

觀光資源概要

(B) 台中港　(C) 蘇澳港　(D) 花蓮港。

(　)40. 目前台灣基督教最大組織是源於加拿大及蘇格蘭。其中北部的啟蒙者馬偕博士於西元1871年在今日何處藉由行醫來傳教？　(A) 新竹　(B) 桃園　(C) 新店　(D) 淡水。

(　)41. 清朝乾隆皇帝為獎賞平定「林爽文事件」有功人員而御賜之九座御龜碑，在下列何處古蹟內？　(A) 億載金城　(B) 赤嵌樓　(C) 紅毛城　(D) 安平古堡。

(　)42. 忠孝橋是台北市連結新北市三重區的重要橋樑，其所跨越的河流是　(A) 新店溪　(B) 淡水河　(C) 景美溪　(D) 基隆河。

(　)43. 下列有關台灣颱風的敘述，何者正確？　(A) 低壓中心、順時旋轉　(B) 低壓中心、逆時旋轉　(C) 高壓中心、順時旋轉　(D) 高壓中心、逆時旋轉。

(　)44. 台灣5、6月的雨水來源，最主要來自何種降雨類型？　(A) 氣旋雨　(B) 地形雨　(C) 對流雨　(D) 颱風雨。

(　)45. 帶遊客到野柳，可以見到的海岸地形以哪些為主？　(A) 潟湖與沙丘　(B) 海灘與潟湖　(C) 單面山與蕈狀岩　(D) 斷崖與珊瑚礁。

(　)46. 墾丁國家公園內的哪一處保護區曾被選定為「梅花鹿」的復育區？　(A) 龍坑生態保護區　(B) 南仁山生態保護區　(C) 社頂高位珊瑚礁生態保護區　(D) 龍磐公園。

(　)47. 北京有三千年的建城歷史，何者最能反映「市井文化的古蹟景觀」？　(A) 故宮　(B) 天安門　(C) 中關村　(D) 什剎海。

(　)48. 下列何者不是長江三峽的觀光景點？　(A) 白鶴梁　(B) 白帝城　(C) 屈原祠　(D) 黃鶴樓。

(　)49. 開封至黃河口的河段易發生「凌汛」的原因為何？　(A) 黃河上段河道比下段河道先融冰，流路受阻而漫溢成災　(B) 黃河下段河道比上段河道先融冰，流路受阻而漫溢成災　(C) 夏季暴雨而河川水位暴漲　(D) 流域水庫洩洪使河川水位暴漲。

(　)50. 下列地區人口密度最低者為何？　(A) 新疆維吾爾自治區　(B) 蒙古自

治區　　(C) 西藏自治區　　(D) 青海省。

() 51. 造成中國大陸黃土高原「降水量少」的最主要原因為何？　(A) 黃土
高原所處緯度帶為下沉氣流所在　(B) 太行山阻擋季風水氣進入黃土
高原　(C) 日照太強，黃土高原地表水分不易保存　(D) 黃土高原位處
季風的下風側。

() 52.「此地區山多田少，陸上交通不便，海岸線綿長曲折，天然港灣眾
多，島嶼星羅棋布。許多沿海居民自古以海為田，有的捕魚曬鹽，有
的發展貿易，或遷移海外；內陸居民則種茶、蔗及水果等經濟作物，
供應沿海貿易所需。」是指下列何處？　(A) 山東丘陵　(B) 遼東丘陵
(C) 長江中下游平原　(D) 東南及嶺南丘陵。

() 53. 中國大陸長江下游 5、6 月間的「黃梅季節家家雨」，稱為「梅雨」。
其形成原因為何？　(A) 水氣遇到山地阻隔，沿坡上升、凝結、成雲
致雨　(B) 日照強烈、蒸發旺盛，空氣受熱膨脹上升，至高空冷卻，
凝結成雨　(C) 冷暖性質不同的氣團相遇，勢力相當，形成滯留鋒，
因以致雨　(D) 因為梅子成熟，造成水氣成雲致雨。

() 54. 在北京遊覽時，可以看見的傳統建築特色包括下列哪三項？　①胡同
②棋盤式街道 ③四合院 ④碉樓　(A) ①②③　(B) ②③④　(C) ①③④
(D) ①②④。

() 55. 何種氣候類型最不可能出現在中國大陸區域內？　(A) 溫帶沙漠　(B)
溫帶季風　(C) 熱帶沙漠　(D) 熱帶季風。

() 56. 上海市的哪一座港口，是中國大陸第一座建在外海島嶼上的離岸式貨
櫃港？　(A) 蘆潮港　(B) 寶山港　(C) 洋山港　(D) 寧波港。

() 57. 西元 1992 年 UNESCO 登錄為世界遺產，西元 2004 年又登錄為世界
地質公園的武陵源風景名勝區，該名勝區以其中的哪一國家森林公園
著稱？　(A) 雁蕩山　(B) 張家界　(C) 嶗山　(D) 黃山。

() 58. 黃河河水流域中，哪一個地理區的面積土壤侵蝕量最多？　(A) 隴西
高原　(B) 青藏高原　(C) 晉陝甘高原　(D) 山東高原。

() 59. 中國大陸最深的火口湖為何？　(A) 鏡泊湖　(B) 滇池　(C) 天山天池
(D) 長白山天池。

() 60. 有關中國大陸南方地區 4 個都市的地理位置及重要性的敘述,何者正確? (A) 梧州:位於桂江和潯江匯流處,是廣東省貨物出入的門戶 (B) 廈門:位於九龍江口,福建第二大港,最大城市 (C) 桂林:位於鬱江流域、廣西壯族自治區行政中心 (D) 福州:閩江流域貨物集散地,重要「茶市」及「木市」。

() 61. 農業灌溉引用高山雪水,建立綠洲農業,最可能出現於哪個地形區? (A) 青藏高原 (B) 嶺南丘陵 (C) 河西走廊 (D) 雲貴高原。

() 62. 中國大陸京廣高速鐵路沒有經過下列哪一都市? (A) 石家莊 (B) 鄭州 (C) 徐州 (D) 武漢。

() 63. 下列哪個地形區位於中國大陸最西側? (A) 四川盆地 (B) 塔里木盆地 (C) 雲貴高原 (D) 黃土高原。

() 64. 哪一個觀光據點不是位於巴黎境內? (A) 羅浮宮 (B) 聖母院 (C) 新天鵝堡 (D) 凱旋門。

() 65. 不列顛哥倫比亞(British Columbia)雖然地處高緯,卻氣候溫和利於人居,原因是 (A) 極地東風的影響 (B) 焚風的影響 (C) 阿拉斯加洋流的影響 (D) 加利福尼亞洋流的影響。

() 66. 日本與台灣兩者的自然環境特徵相似,但下列敘述何者錯誤? (A) 山地廣 (B) 河流長 (C) 地震多 (D) 颱風多。

() 67. 造成印度社會動盪不安之主要因素為何? (A) 經濟發展之差異 (B) 種族、宗教之差異 (C) 城鄉發展之差異 (D) 社會階級之差異。

() 68. 日本本州中地勢較平坦,人口最稠密,工商與交通發達的地區位於何處? (A) 北岸 (B) 南岸 (C) 西岸 (D) 東岸。

() 69. 西亞是三大宗教的發源地,此三大宗教不包括 (A) 猶太教 (B) 基督教 (C) 佛教 (D) 伊斯蘭教。

() 70. 日本四大島中,哪個島的面積最大? (A) 北海道 (B) 本州 (C) 四國 (D) 九州。

() 71. 南非東南部終年溫暖有雨,為暖溫帶溼潤氣候,造成此現象主要受哪兩個因素影響? (A) 寒流與東風 (B) 暖流與西風 (C) 寒流與信風

(D) 暖流與信風。

()72. 尼羅河各地的農業高度集約，下列何者為其主要的經濟作物？ (A) 玉米 (B) 棉花 (C) 甘蔗 (D) 咖啡。

()73. 台灣山林中吊橋上常設有告示牌，提醒遊客同時容納的人數或重量限制，此類限制係屬 (A) 生態承載量 (B) 設施承載量 (C) 社會承載量 (D) 實質承載量。

()74. 某領隊帶團前往中國大陸地區最佳旅遊城市之一的成都旅遊時，對成都的介紹下列何者錯誤？ (A) 五代後蜀皇帝（西元 933-965 年），在城牆上遍植芙蓉，故有「芙蓉城」之稱（簡稱蓉城） (B) 川菜為中國主要菜系之一，以酸甜為主要特色 (C) 自秦蜀太守李冰主持興修都江堰水利工程後，成都地區從此「水旱從人，不知饑饉」，被譽為天府之國 (D) 成都是戲劇之鄉，其中以「變臉」、「噴火」獨樹一幟。

()75. 中國大陸河南省的少林寺於西元 2010 年被聯合國教科文組織列為世界文化遺產，原因為何？ (A) 少林七十二藝練法之高超武術 (B) 擁有最多的住持師父 (C) 中國大陸現存最大的古塔林 (D) 位於中國大陸五嶽的中嶽嵩山。

()76. 為維護遊客安全，提供緊急醫療服務，下列哪一處國家風景區管理處所屬之遊客中心首先設置急診醫療站？ (A) 福隆遊客中心 (B) 白沙灣遊客中心 (C) 墾丁遊客中心 (D) 伊達邵遊客中心。

()77. 某領隊帶團前往中國大陸地區最佳旅遊城市之一的杭州旅遊時，介紹當地名產，下列何者錯誤？ (A) 雞血石 (B) 絲綢 (C) 普洱茶 (D) 杭菊。

()78. 遊客於海岸從事遊憩活動時常對海岸生態造成負面的衝擊，下列何種負面衝擊與海岸遊客之遊憩行為無直接關聯？ (A) 海平面上升 (B) 該海岸海水的水質變差 (C) 造成海岸生物類型改變 (D) 海岸生物族群或種群數目減少。

()79. 台灣目前已設立國家公園，其陸域面積約占台澎金馬陸域面積比率為何？ (A) 0-5% (B) 6-10% (C) 11-15% (D) 16-20%。

() 80. 有關雪霸國家公園人文與生態的敘述，何者錯誤？　(A) 園區以雪山山脈的生態景觀為主軸，區內最高峰雪山及大霸尖山最為著名　(B) 泰雅族文化特色包括編織、口簧琴　(C) 賽夏族人以神祕色彩的矮靈祭著稱　(D) 櫻花鉤吻鮭是冰河時期的孑遺生物，悠游於七家灣溪，夏天是牠的繁殖期。

解　答

1	2	3	4	5	6	7	8	9	10
D	C	D	B	B	A	D	D	B	C
11	12	13	14	15	16	17	18	19	20
D	A	D	A	B	C	D	B	A	C
21	22	23	24	25	26	27	28	29	30
D	D	B	D	C	A	D	D	A	A
31	32	33	34	35	36	37	38	39	40
B	C	D	D	A	B	D	A	C	D
41	42	43	44	45	46	47	48	49	50
B	B	B	A	C	C	D	D	A	C
51	52	53	54	55	56	57	58	59	60
B	D	C	A	C	C	B	C	D	D
61	62	63	64	65	66	67	68	69	70
C	C	B	C	C	B	B	D	C	B
71	72	73	74	75	76	77	78	79	80
D	B	B	B	C	D	C	A	B	D

參考書目

一、中文

石再添等。《世界文化地理篇》（上、下）。台南市：南一書局。

張萍如（2009）。《領隊人員》。台北：考用出版股份有限公司。

張萍如（2009）。《導遊人員》。台北：考用出版股份有限公司。

曾光華、陳貞吟、饒怡雲（2012）。《觀光與餐旅行銷：體驗、人文、美感》。新北市：前程文化事業有限公司。

黃榮鵬（2011）。《領隊實務》。新北市：松根出版社。

黃榮鵬（2011）。《觀光資源概要》。新北市：松根出版社。

黃啟清等。《國中社會》（二上）。新北市：康軒文教集團。

蔡進祥、徐世杰等（2013）。《領隊與導遊實務》。新北市：前程文化事業有限公司。

鍾任榮（2011）。《旅遊行程規劃：實務應用導向》。新北市：前程文化事業有限公司。

二、網站

大陸台商經貿網，http://www.chinabiz.org.tw/。

中華民國內政部，http://www.moi.gov.tw/。

中華民國外交部，http://www.mofa.gov.tw/。

中華民國行政院新聞局，http://info.gio.gov.tw/。

中華民國紅十字會全球資訊網，http://www.redcross.org.tw/RedCross/index.htm。

文化部文化資產局，http://www.boch.gov.tw/boch/。

北一女中台灣史教學網，http://web.fg.tp.edu.tw/~nancy/Taiwan/index.htm。

台北市立大理高中楊明山老師地理課程教學網站。

台灣曆仔，http://old-taiwan.as2.net/。

台灣國家公園，http://np.cpami.gov.tw/。

交通部觀光局，http://www.taiwan.net.tw/。

全國法規資料庫，http://law.moj.gov.tw/。

國立公共資訊圖書館，http://ref.ntl.gov.tw/ContentDetail.aspx?mid=QuestionAnswer&cid=4333&DPid=49。

教育部學習加油站，台灣教師聯盟教材研究組，http://content.edu.tw/local/

考試用書

觀光資源概要

編 著 者／許怡萍
出 版 者／揚智文化事業股份有限公司
發 行 人／葉忠賢
總 編 輯／馬琦涵
主 　 編／范湘渝
地 　 址／新北市深坑區北深路三段 260 號 8 樓
電 　 話／(02)86626826　86626810
傳 　 真／(02)2664-7633
網 　 址／http://www.ycrc.com.tw
 E-mail ／service@ycrc.com.tw
印 　 刷／鼎易印刷事業股份有限公司
 I S B N ／978-986-298-094-1
初版二刷／2015 年 3 月
定 　 價／新臺幣 400 元

國家圖書館出版品預行編目資料

觀光資源概要／許怡萍編著. -- 初版. -- 新北
　市 ：揚智文化, 2013.06
　　面；　公分
　ISBN　978-986-298-094-1(平裝)

　1. 旅遊　2. 世界地理　3. 世界史　4. 導遊

992　　　　　　　　　　　　　　102009514